本书受高水平地方高校建设计划上海美术学院项目经费资助

数智时代人文艺术的
研究、呈现与传播学术会议
论文集

上海大学上海美术学院　编

上海大学出版社
·上海·

图书在版编目(CIP)数据

数智时代人文艺术的研究、呈现与传播学术会议论文集 / 上海大学上海美术学院编. -- 上海：上海大学出版社，2024.9. -- ISBN 978-7-5671-5065-2

Ⅰ.J06-39

中国国家版本馆 CIP 数据核字第 2024NN4313 号

责任编辑　傅玉芳
封面设计　柯国富
技术编辑　金　鑫　钱宇坤

数智时代人文艺术的研究、呈现与传播学术会议论文集
上海大学上海美术学院　编
上海大学出版社出版发行
（上海市上大路 99 号　邮政编码 200444）
（https://www.shupress.cn　发行热线 021-66135112）
出版人　戴骏豪

*

南京展望文化发展有限公司排版
上海华教印务有限公司印刷　各地新华书店经销
开本 710mm×1000mm　1/16　印张 17　字数 252 416
2024 年 9 月第 1 版　2024 年 9 月第 1 次印刷
ISBN 978-7-5671-5065-2/J·670　定价 80.00 元

版权所有　侵权必究
如发现本书有印装质量问题请与印刷厂质量科联系
联系电话：021-36393676

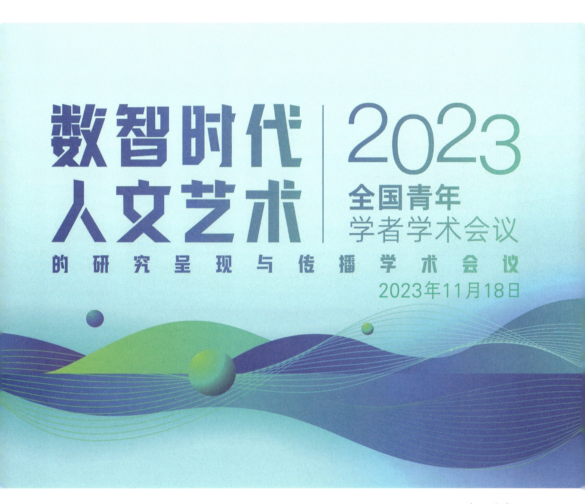

会议海报

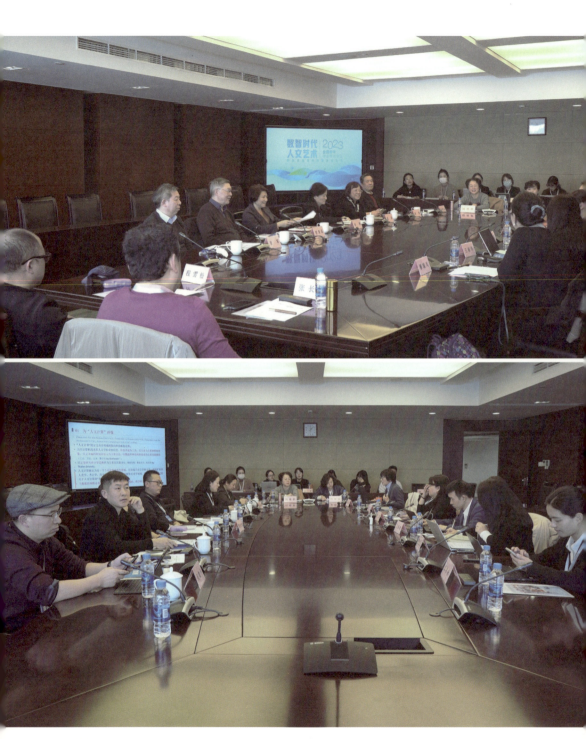

会议场景

上海大学党委常委、副校长聂清发言

上海大学科研管理部副部长、文科处处长曾军发言

上海大学上海美术学院党委书记陈静发言

上海大学上海美术学院副院长程雪松发言

上海大学上海美术学院教授徐建融发言

联合国文化创意产业专家委员会委员、上海戏剧学院原党委书记贺寿昌发言

上海市政协民族和宗教委员会专职副主任、市政协书画院副院长徐梅发言

程十发艺术馆原执行馆长陆晓群发言

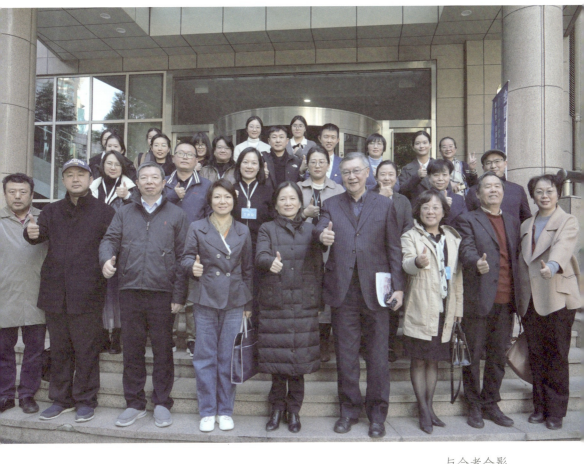

与会者合影

聚焦数字人文，2023年全国青年学者学术会议在沪举行

 文汇报
2023-11-20 19:34 文汇网官方账号 关注

🔊 听文章：让阅读更简单

作为一场以数字人文与艺术史研究为专题的学术会议，2023年全国青年学者学术会议日前在沪举行，来自国内各大高校、国家博物馆、上海图书馆、程十发艺术馆等单位的嘉宾聚焦"数智时代人文艺术的研究、呈现与传播"的主题发表各自的真知灼见。

此次会议由上海大学上海美术学院主办、上海美术学院史论系承办，分为"数字人文与数字艺术：理论与方法""数字人文与传统活化：数智时代艺术的呈现与传播"和"数字人文与数字艺术史：艺术史研究的数字化转型"三大板块议题展开讨论，探讨数智时代人文艺术的发展趋势、创新实践以及跨学科的交流与合作。

数字智能时代，人文艺术将走向何方？2023年全国青年学者学术会议召开

 郭彩凤
原创·2023-11-24 07:07·体育领域优质创... +订阅

新民晚报（记者宋宁华）近日，2023年全国青年学者学术会议召开。会议主题为"数字智能时代人文艺术的研究、呈现与传播"。此次会议是国内首次专注于数字人文与艺术史研究的学术会议。

本次会议由上海大学上海美术学院主办，指导单位为上海大学数字人文分会和我校文学理论学会。来自国内各大高校、地方博物馆、上海图书馆、程十发美术馆等单位的专家出席了会议。

图片说明：2023年全国青年学者学术会议召开。照片由主办方提供（下同）

坚持创造性转型、创新发展

开幕式上，上海大学党委常委、副校长学院聂青，上海大学科研管理部副部长，文科主任、数字人文院长曾军我校文艺理论研究会分会、上海大学上海美术学院党委领导陈静分别致开幕辞。会上，负责人上海大学上海美术学院副教授·傅慧敏作了项目报告。

媒体报道

Foreword 前言

在文化传承发展座谈会上，习近平总书记发表了重要讲话，他深入阐述了文化自信的根本来源，并强调文化研究和继承的重要性。习近平总书记指出，文化是一个民族的灵魂，是历史的积淀和人民智慧的结晶。我们要深入挖掘传统文化的丰富内涵，不断推动传统文化的创造性转化和创新性发展。

在今天这个数字赋能文化的时代，利用数字技术保存、活化和传播美术经典，已经成为一种趋势。曾经，我们的文化典籍在纸张和建筑物中。1988年，王朝闻先生主持编撰了《中国美术史》，加附卷《年表索引卷》，共12卷、500万字，是我国20世纪规模最大的多卷本中国美术史巨著（2000年由齐鲁书社、明天出版社出版）。这些在纸媒时代登峰造极、极大推动传统优秀文化保存与传播的书籍，也具有显而易见的局限性。这些卷帙浩繁的书籍既不方便搜索和存放，同时价格偏高，再加上印刷水平的时代限制，图像的清晰度也不够。现在，我们的文化随着网络走向世界各地，为互联网用户所共有，数字化技术带来了超清图片，其丰富的细节甚至使观者获得比观摩实物更好的体验。

在这个过程中，数字和人文紧紧地结合在一起，双方彼此成就、实现升华。数字人文在近十年间真正出现在中国学界，它并非来自国外，而是在当下历史趋势下，以自身研究需求为立足点，有意识进行的一种学术研究转型。它强调面对尚未完成的数字革命中的知识生产方式的转型，要求推动面向未来的知识体系和方法的建构。

当传统人文学科的混沌与形而上被现代数字技术所精确定义和编辑时，

我们欣喜地发现，两者之间更多的内在逻辑被揭示出来。由此，数据科学不仅成为科学发现的第四范式，数据驱动的研究还被引入语言学、历史学、文学、艺术等传统人文学科，使得数字人文作为一种新兴的信息科技与人文社会科学的交叉研究领域，成为新文科发展战略的重要抓手。

在艺术研究和艺术创作中，数字人文已经成为一种新的研究范式，其核心在于计算工具和方法与人文学科的融合，如数据挖掘、情感分析、模式辨识等，它们的融合并非是让数字技术作为辅助研究的科学，更要求以数字自身的独特内涵、思维和价值开辟诸多学术研究新思路和新领域。随着文化数字化转型的推进，在艺术史研究领域，形成了"数字艺术史"的研究流派。学者克莱尔·毕夏普（Claire Bishop）认为，"数字化了的艺术史（Digitized Art History）是图像的在线收集和使用，而数字艺术史指的是由新技术激发的计算性方法论和分析技术在艺术史研究领域的运用。绝大多数在研究过程中使用的计算技术并非新兴或尖端科技，其新的地方仅仅在于计算思维、方法与艺术史研究的结合，在某种程度上，真正的结合是让它们双方都找到能够最大限度发挥自身的另一半。此外，随着数据可视化、XR、交互设计等技术和可穿戴式智能设备在艺术领域的深度应用，艺术的活化和传播获得了全新的数字语言和叙事媒介。例如，2017 年云冈研究院、浙江大学文化遗产研究院和美科图像（深圳）有限公司联合攻关，首次使用 3D 打印技术实现了超大体量石窟文物复制，复制窟整体长 17.9 m、宽 13.6 m、高 10 m。近年来，用于超大体石窟文物复制的技术逐渐发展，熔融沉积成型、光固化成型等新技术不断涌现，使石窟变为"可以行走的石窟"。而随着以 ChatGPT 为代表的 AIGC 取得重大突破，计算机生成艺术也获得极大进展。如今天在上海的各个地铁站，通道两侧的屏幕展示着计算生成的美轮美奂的画面。

在数字人文与数字艺术蓬勃发展的当下，也产生了诸多争论。人文学科的数智化转向涉及批判思维和计算思维两种基本方法论，批判思维强调质疑、分析、阐释、评价和标准，而计算思维则通过抽象过程将问题转化为数学模型，利用符号和算法自动运算。对于这两种思维，学者克莱尔·毕夏普曾经提出这样的问题：是否人文学科和计算测量在本质上就不兼容？

大多数研究能够通过计算得到实证性结果，但计算无法阐释因果关系；另一方面，对数据进行不同排列组合后再计算可以得到另一视角的答案，那么是否计算获得了驾驭历史的权利？而在计算生成艺术、交互设计、AI技术运用等领域，有关作品版权等问题的讨论也越来越热烈。

在这个新的时代背景下，于2023年11月18日在中国上海召开的"数字人文与数字艺术——数智时代的艺术研究"学术会议正是一种回应。众多专家学者围绕"数字人文与数字艺术：理论与方法""数字人文与传统活化：数智时代艺术的呈现与创新""数字人文与数字艺术史：艺术史研究的数字化转型"三大议题展开讨论，探讨数智时代人文艺术的发展趋势、创新实践以及跨学科的交流与合作。

本次会议由上海大学上海美术学院主办，上海美术学院史论系承办，旨在搭建一个高水平的学术交流平台，推动数字人文与数字艺术领域的发展。会议邀请了来自成都、北京、南京等地区的近20位知名专家、学者和教授，他们分别来自不同的学科领域，拥有丰富的研究经验和深厚的学术造诣。在会议中，各位专家学者围绕数字人文与数字艺术的跨学科研究、技术应用、创新实践等方面展开了深入的交流和讨论。他们分享了各自的研究成果和心得体会，探讨了数字人文与数字艺术领域的发展趋势和未来方向。

中国文化源远流长，而上海在这种文明中占据一个特殊位置。上海是最早对外通商的城市，十里洋场成就远东第一大都会的称号，奠定了其中与西、传统与现代彼此融合、流动的特殊文化氛围。今天，在上海召开数字人文会议——同时也是国内第一次以数字人文和艺术史研究为专题的学术会议——意义重大。这是我们当代人的创造和进步，让我们继续探索，以数字人文开拓今后的辉煌。

本书收录了会议的全部论文，旨在将会议中的学术成果与智慧结晶进行整理与传承，为相关领域的学术研究和实践应用提供有益的参考。

本书的出版，不仅是对会议成果的一次全面展示，更是对数字人文与数字艺术领域的一次深刻反思和展望。我们希望本书的出版能够激发更多学者对数字人文与数字艺术领域的兴趣和热情，推动相关领域的学术研究

和实践应用不断向前发展。同时，我们也期待数字人文和数字艺术领域能够继续深化理论研究和实践探索，为文化传承和创新发展贡献更多的力量。

Contents 目录

数字人文与数字艺术：理论与方法

时尚·道法自然
——时尚与自然的关系史及时尚可持续发展问题研究 …… 宋 炀 003
构建数智时代社会记忆的多重证据参照体系：理论与实践探索
.. 夏翠娟 030
国博藏倪瓒《水竹居图》研究 .. 穆瑞凤 054
助力与借力：数字人文与新文科建设 王丽华 刘 炜 065

数字人文与传统活化：数智时代艺术的呈现与创新

元宇宙中的数字记忆："虚拟数字人"的数字记忆价值
... 黄 薇 夏翠娟 铁 钟 083
元宇宙中的数字记忆："虚拟数字人"的数字记忆产品设计思路
... 铁 钟 夏翠娟 黄 薇 097
元宇宙中的数字记忆："虚拟数字人"的数字记忆概念模型及其应用场景 .. 夏翠娟 铁 钟 黄 薇 112
基于CiteSpace的国内外音乐可视化比较研究 ……… 蒋正清 郑海蕴 129

数字媒体艺术：少数民族艺术活态传承的新路径 ………… 张敬平　145

数字人文与数字艺术史：艺术史研究的数字化转型

试论艺术与科技融合的个体呈现 ………………………… 陈　静　155
数字化全媒体时代下的上海图书馆非遗技艺传承推广 ……… 王晨敏　168
身体象征与文化隐喻：西方艺术史中的肥胖者图像 ………… 赵成清　175
基于形相学理论的《汉画总录》画面描述术语分类 ………… 张彬彬　194
文献、记忆与叙事：20世纪上半叶中西美术的交融
　　——以美籍华人艺术家周廷旭为中心的考察 …………… 傅慧敏　210
汉四神画像石纹样数字化设计探究 ………………………… 李　哲　223
计算与艺术
　　——数字艺术史探究 ……………………………………… 孟新然　232
数字赋能，文物活化
　　——数字化博物馆建设 …………………………………… 张文婧　238
甲骨文研究的数字化复兴："殷契文渊"数据平台综合分析
　　………………………………………………………………… 张依凡　243

结语 …………………………………………………………………… 252

数字人文与数字艺术:理论与方法

时尚·道法自然

——时尚与自然的关系史及时尚可持续发展问题研究*

宋 炀

(北京服装学院)

摘 要：以"时尚·道法自然"展览及相关著作的译介为缘起，本文运用设计学、材料学、环境学等交叉学科的知识，以时尚不断从自然界中拓展的新材料为线索，梳理了从17世纪至今四百余年间近现代时尚与自然的关系史，揭示时尚发展对自然造成的负面影响，总结出时尚与自然关系的实质就是人与自然的关系。最后，通过现行案例探索时尚可持续发展的方

* 本文系北京市教委科研项目（SM20190012003）/北服学者人才培养项目（BIFTTXZ - 201903）/北京服装学院教改项目（JG - 1921）的阶段性研究成果。原载《艺术设计研究》2020年第5期。

法，倡导人类在时尚与自然之间寻找共同发展的平衡点，让时尚发挥其特有的创造力，在自然中塑造可持续发展的空间。

关键词：时尚；自然；时尚与自然的关系；时尚可持续发展

一、缘起

本文的撰写缘于笔者主持《时尚·道法自然》(Fashioned from Nature)一书的翻译工作，"时尚·道法自然"是2018年4月至2019年11月在英国维多利亚与阿尔伯特博物馆（Victoria and Albert Museum，以下简称V&A博物馆）举办的时尚文化年展。近年，V&A博物馆举办的系列时尚年展往往把目光集中在时尚与社会发展的关系上，并将服装置于历史的语境下研讨。《时尚·道法自然》具有高度的议题性与学术性，其主题围绕近年时尚领域的热点——时尚与自然的关系展开，此次3 000余件展品多是V&A博物馆的收藏品（图1）。通过展品的特殊材料与其中包含的大量技术信息，展览深度追溯了从17世纪至今四百余年间近现代时尚与自然间的复杂关系，揭示了时尚发展对自然造成的负面影响，并向时尚行业发展如何减少消耗地球资源这一问题发起挑战。展览在过去的事物中探索历史与当下的密切相关性，以及时尚与自然的紧密关系。《时尚·道法自然》一书是与展览同名的论文集，艾德文娜·埃尔曼（Edwina Ehrman）既是策展人又是该书主编，作为资深策展人，她曾策划过不少极具影响力的时尚展，包括："裸体：一部内衣史"（Undressed：A Brief History of Underwear）和"从1775年至2014年的婚纱礼服"（Wedding Dresses 1775—2014）。《时尚·道法自然》一书反映了她一贯以来对时尚问题的社会性思考。埃尔曼女士对展览的立意不仅在于向给予人类时尚文化持久影响的自然致敬，而且她希望引导每位时尚文化关联者去思考，怎样使时尚可持续发展。2018年，作为国家公派访问学者，笔者在伦敦时装学院访学的一整年间，曾深度参与了该校与V&A博物馆联合策划的此次展览与时尚文化研究工作，并受邀主持《时尚·道法自然》一书的中文译介。随着对时尚与自然关系及时尚可持续发展问题研究的深入，笔者越发意识到其复杂性与重要性。这些工作与科

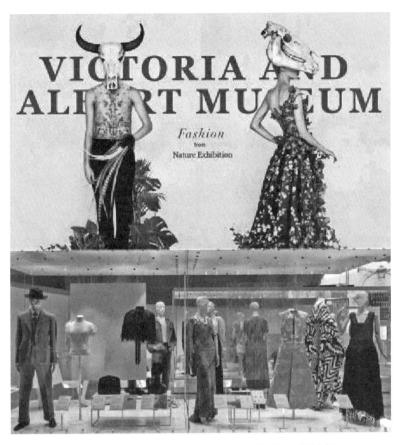

图 1　Fashion from Nature Exhibition 海报与展览橱窗，
　　　笔者摄于展览，V&A 博物馆藏

研经历也引导我，作为一位时尚文化研究者，从更具社会责任感的角度重新思考时尚的历史、内涵与未来发展问题。我们或许该摒弃以往仅从美学、设计学、营销学等角度片面地挖掘时尚形式的变化带给人类的审美愉悦与商业价值，抑或应避免仅从历史学的角度狭隘地探讨时尚生活曾带给历代人们的物质与精神文化享乐，而应投入更多精力来思考和研究那些由时尚发展对生态文明所造成的负面影响，并采取措施积极应对。

二、研究时尚与自然关系史的意义

时尚关乎每一个在现代社会中生活的人，近期的一项调查显示，一名

女性在其一生中会平均花费287天来决定穿什么①，而男性在着装上花费的时间也与其社会地位成正比，可见，服饰着装是人类向世界展现自我的基础。时尚行业对社会发展来说也极具重要性。2016年，全球时尚行业的总产值已超过2.4万亿美元，如果与各国的GDP做一个排名，全球时尚产业已位列世界第七大经济体②。

不断发展壮大的时尚行业却始终以自然为基础。从获得生产原材料到发掘设计灵感，再到加工制作和消费使用的各环节，陆地、水、空气等自然因素和人类共同构成了时尚的供应链。展览主题中作为动词的英语Fashion（ed）一词，来自拉丁语facere③，其含义为从自然中塑造或制作某物。从词源看，自然是塑造时尚的物质基础，从社会文化发展的历程角度看，萌芽于西方文艺复兴时期的近现代时尚也是建立在人类对自然认知不断加深基础上的，是生产力变革、社会结构变化与货币经济繁荣等因素综合作用的结果④。此外，自然为时尚发展提供了无穷的创作灵感，服装的面料、色彩，甚至版型设计均受到自然的启发，人类从自然界中收获的各种情感也同样被展示在服装中。

但在时尚与自然的关系中，将自然仅定义为时尚的物质资源与扮靓素材的观点似乎过于草率，这种观点的根源反映了以人类为中心的世界观，这种世界观在近现代时尚发展的几个世纪中主导着时尚与自然的关系。

如今，时尚生产已继石化工业之后成为全球第二大污染产业。在高度浪费的生产状态下，环境污染、生态失衡等问题已然成为时尚发展中的常态问题，时尚正以不可逆的方式不断从自然中汲取养分。这样的形式要求我们回望历史，反思时尚与自然的关系史，并在人类时尚史发展的各阶段各语境中重新思考"自然"的内涵。

中文"时尚"一词是"时"与"尚"的结合体：时，即时间，时下；尚，即崇尚，风尚，品位。时尚，即当时的风尚、时兴的风尚。顾名思义，时尚具有时间性。时尚受表面概念的支配：款式的搭配、主色调的改变、面料的转

① （英）佛朗西斯·柯娜著，兰岚译：《为什么时尚很重要》，《艺术设计研究》2017年第2期。
② Frances Corner. Why Fashion Matters. Thames and Hudson Ltd, 2014：23.
③ Catherine Schwarz (ed). The Chambers Dictionary. Edinburgh, 1993.
④ （德）诺贝特·埃利亚斯著，王佩莉等译：《文明的进程》，上海译文出版社2009年版，第305—320页。

换等,这一季广受好评的风格或许在上一季常被贬损。然而,时尚使我们可以从个人、地域和全球各层面观察到渗透在生活中的环境、社会、政治、经济和文化因素的变化。在时尚文化不断变化的语境中,从自然中撷取的时尚材料的内涵也会不断变化。某些制造时尚的奢华原材料逐渐变得富有争议性或被认为违背伦理道德,如象牙和动物标本;某些用于体现社会地位与财富的时尚材料逐渐失去其原有的象征意味,如皮革和珠宝;某些流行观念使原材料的价值与意义变得违背常理或颠覆传统,如做旧牛仔和破烂装。随着时尚观念的不断变化,时尚与自然之间的关系也在不断变化。梳理时尚发展史和时尚与自然的关系史,特别是那些曾引发争议的时尚发展问题与那些至今已渐趋变化的时尚观念,是为了将今天制定的环保法律、环保思想和时尚的可持续发展策略置于历史的文脉中去合理地研究和探讨。

三、撷取与挥霍自然:17—18 世纪宫廷时尚的奢侈化与珍稀化

17—18 世纪,源于欧洲宫廷的时尚文化处于启家阶段,皇室贵族和富裕的资产阶级精英阶层主导着时尚的品位,时尚是其强调身份与炫耀财富的手段,"极繁服饰"风格盛行,服饰往往采用珍贵奢华的材料,并耗费大量人工制作成本。截至 18 世纪末,以法国为代表,欧洲达到了一个奢侈品消费的历史巅峰。18 世纪下半叶,纺织技术进步和轻质面料流行使消费者更重视设计的新颖性,服饰与面料的翻新率提高,欧洲宫廷开始有计划地定期更新和淘汰服饰面料,时尚形成规律的流行周期,这些现象加剧了时尚挥霍自然的态势。

(一)时尚从自然中撷取丰富多样的原材料

近现代早期,以棉毛丝麻为主的天然纤维是制作服装的主要面料。丝绸是主供皇室贵族使用的奢华面料,在宫廷宴会和正式社交场合中穿着的男女宫廷礼服消耗大量丝绸。植桑养蚕的过程需要大量的土地、水与适宜的气候,而从遥远的东方进口生丝则需要消耗运输燃料和人力。羊毛纤维因价格亲民而成为当时欧洲最典型的服饰面料,毛料服装最初主要在非正式场合穿着。

自 18 世纪 70 年代中期开始，朴素化的男装流行用非常细腻的单色毛料制成三件套装。供应羊毛的畜牧养殖业需要大量草皮绿地，羊毛的精炼、漂染和机械化生产动力都需要大量的水资源。亚麻纤维以其良好的韧性、吸水性和散热性而广泛用于制作各类服饰，如女式长袍衬裙、男式马裤衬里以及围裙和蕾丝手帕等配饰；耐洗涤性使亚麻也广泛用于制作贴身衣物，如男式衬衫和女式内衣。17—18 世纪，欧洲社会富裕阶层与时尚人士喜爱穿着经过漂白、质量上乘的麻织物，但麻纤维在精梳和漂白过程中需消耗和污染大量水资源，长达 6—8 个月的亚麻漂白复杂工序非常依赖生态系统。乳品生产中的酪乳与亚麻晾晒场沙丘中的矿物质结合在一起才能使麻布呈现纯度极高的白色①。17 世纪荷兰画家雅各布·范·雷斯达尔（Jacob van Ruisdael，1628—1682）的画作就描绘了沙丘上的亚麻漂白工厂（图 2）。由于棉纤维导热系数较低，棉布具有冬暖夏凉的着装功效，再加上柔软轻便、易洗涤

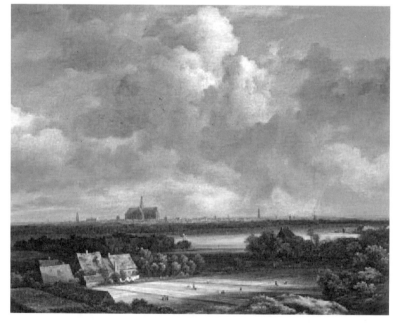

图 2　雅各布·范·雷斯达尔（Jacob van Ruisdael），位于哈勒姆的布料漂白工厂，油画，1670～1675，瑞泰斯皇家美术馆藏

① L. A Stone. Lmages of Textiles：The Weave of Seventeenth-Century Dutch Art and Society. 1985：125-126.

等特性，使棉布在服装中被广泛应用。

棉花种植、纺纱与印染等生产环节也非常依赖自然资源。在蒸汽动力广泛应用于纺织生产的19世纪之前，只有河流湍急的地区才能建造水力纺纱厂。从原材料种植到制作完成，纺织生产中的多道工序都会导致水污染，如使丝绸脱胶的过程需要将其置入肥皂水中煮沸至少三个半小时，然后放入明矾水中清洗和拍打，这些混合着皂液、明矾、丝胶的污水都会被排放到河流中。在溪流中使亚麻秆脱胶以分离出纤维会导致木质腐烂而产生刺鼻气味，这也会影响空气与水质。因以福蒂斯水、重整酶、绿矾等有害化学物质作染料或媒染剂，纺织品染色环节对水质的破坏最为严重。

动物皮毛也是服饰面料的重要来源。动物皮毛柔软奢华，野生动物不易被驯服的天性使皮草服饰充满感性的原始吸引力。用整张动物皮毛制作服饰能够凸显其高昂价值而备受上层社会青睐，女性还喜欢用皮毛动物的身体，如头部、爪子和尾巴制作配饰。用热量和压力对海狸贴近皮肤的底层绒毛进行缩绒、加固和定型处理，能得到18—19世纪欧洲上层社会男士流行佩戴的高圆筒毡帽，但用于制作毡帽的野生海狸数量的逐年下降使欧洲和北美的生态环境遭到破坏。17—19世纪，欧洲上层社会女性的紧身胸衣和裙撑多采用富有弹性的鲸骨塑型（图3）。鲸骨来自须鲸上颚角质板，轻盈而坚韧的特性使其也被广泛用于制作伞骨、马鞭和贵族女性流行佩戴的"折蓬式大檐帽"的帽脊。鲸骨的售价取决于鲸供应的情况，据1736年1月27日的《伦敦报》报道："由于荷兰人今年在格陵兰海岸捕获的鲸鱼数量不到去年的一半，在短短的时间内，鲸骨价格就已增长了30%。"除了鲸骨的使用价值，鲸体内的油脂还可用于燃烧照明、制作肥皂、润滑机械，抹香鲸的颌骨还可以用来制作拐杖。也正因鲸骨珍贵的应用价值，鲸遭到人类的持续捕杀。过度捕杀使鲸的数量越来越少，生存圈也逐渐缩小。

除了服装，还有很多动物的身体被用于制作配饰，如象牙、龟甲和珍珠母。可以用于制作首饰、扇子、手杖的象牙是欧洲与亚洲、非洲间进行跨洋贸易的主要商品，广东是18世纪最重要的象牙贸易与加工中心。经雕刻和抛光后的珍珠母拥有多变的色彩和光泽而被广泛用于制作发饰、鞋饰

图3 紧身胸衣,表面与内里,丝绸为面,亚麻为里,鲸骨为筋,英国,18世纪80年代,V&A博物馆藏,库存编号:T. 56 - 1956

和扇骨。珍珠母大部分产自南海,印度洋和波斯湾等水域中也出产珠母贝。"龟甲"更准确地说是龟壳(也称作"玳瑁"),取自热带和亚热带的某种海龟背甲。龟甲的装饰价值在于它的颜色、透明度以及抛光后呈现圆润的手感和神秘的光泽,其广泛用于制作首饰盒、鼻烟壶和手杖。无疑,这些时尚原料的取材过程也是对动物进行捕获、虐待和杀戮的过程。

(二)地理空间拓展为时尚提供更稀有的原材料

近代早期,欧洲主要国家以争夺商业霸权为目的的地理探索、领土拓

展、殖民战争与国际贸易使自然界中未曾被开发的领土和动植物资源被载入史册,也使源自亚洲、非洲和美洲的稀有原材料被源源不断地运往欧洲,整个世界都成为欧洲时尚的供应站。纺织品与时尚原材料也是早期全球化贸易的主要商品,其在近代世界史进程中的作用无可替代。欧洲从中国和土耳其进口富含经济价值的丝绸与生丝,从南美洲波托西地区进口织入丝绸中的银纱和用于染色的胭脂虫,从俄罗斯和北美及波罗的海各国进口动物皮草,从非洲和东南亚进口象牙和珍珠母,从加勒比海地区进口龟甲。英国东印度公司将从印度进口的原棉、纱线和彩绘印花棉布销往欧洲各国,这些色彩亮丽、纹样时尚的印花织物很快替代了丝绸和羊毛织物在欧洲服饰中的主流地位。英、法等国还在西印度群岛和北美洲的殖民地上开辟了从纽芬兰到南卡罗来纳州的新贸易线路,这些贸易路线不仅使欧洲获得利润丰厚的动物皮毛、靛蓝染料、珊瑚玳瑁等珍贵的时尚原材料,而且使欧洲成为亚洲、北美与北非之间的贸易中转站[1]。

(三) 自然赋予时尚设计灵感与创作素材

新开发的领土与逐渐拓展的自然知识以图像的形式被刊发在世界地图、科普读物和旅游探险手册上,这些新奇的知识激发了欧洲人探索自然的热情。英国国王乔治三世的母亲奥古斯塔公主 (Princess Augusta) 对植物学的兴趣促成了邱园 (the Royal Botanic Gardens at Kew) 的建立。欧洲上层社会女性热衷研习动植物学被认为是修养的体现[2]。她们订阅《英国飞蛾与蝴蝶》和《昆虫采集家》等动植物学杂志,并以其中的图像为元素进行绘画或织物创作 (图 4)[3]。17 世纪末期,以自然科学发展为基础,被称为"群芳谱"的植物花卉图册已广泛地被用作织物图案设计的参考书。威廉·基尔伯恩 (William Kilburn) 是 18 世纪欧洲时尚面料的顶尖图案设计师。

[1] Edwina Ehrman. Fashioned from Nature. V&A Publishing, 2018: 28 – 30.
[2] Gill Saunders. Picturing Plants: An Analytical History of Plantlustration. Berkeley and London, 1995: 41 – 64.
[3] Gill Saunders. Picturing Plants: An Analytical History of Plantllustration. Berkeley and London, 1995: 17 – 40.

作为奥里利安学会（Aurelian Society）①的成员，他同时也是杰出的植物学家，他在作品中精确表现了其对海草等植物的了解（图5）。不仅植物学家以田野考察为主要研究方法，服装与面料设计师也通过田野考察、采集标本、栽培植物等方式从自然中获取创作灵感。17—18世纪，几乎所有欧洲纺织品图案设计的灵感皆源于自然②。

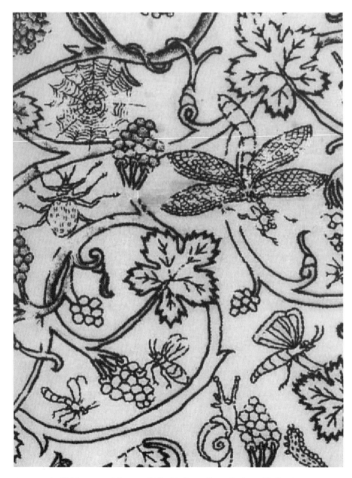

图4　女装袖子（局部），单色丝线绣花亚麻布，英格兰，1610～1620，V&A博物馆藏，库存编号：T. 11－1950

① 笔者注：奥里利安学会（Aurelian Society）于1745年在伦敦成立，被认为是世界上第一个植物与昆虫学会。1748年，一场大火烧毁了其图书馆和学会记录后解散。
② Edwina Ehrman. Fashioned from Nature. V&A Publishing，2018：40.

图 5　威廉·基尔伯恩（William Kilburn）绘制的
印花棉布手稿，纸上水彩，V&A 博物馆藏

（四）时尚对自然造成的负面影响被掩盖

18 世纪末，时尚对不可再生资源的开发、对环境的影响以及过度猎杀对生物种群造成的影响开始被人们认知，以狄德罗、伏尔泰为代表的启蒙思想家率先呼吁人们关注自然环境，斥责工业生产对环境的影响。卫理公会教徒倡导从宗教、道德以及政治角度探讨人与动物之间的关系，谴责人类对动物的残忍行为。哲学家杰里米·边沁（Jeremy Bentham）则更激进

地提出应该通过法律保护动物不受虐待①。尽管先锋人士的观点颇具影响力，但对于时尚生产商和能够享用时尚的小部分社会精英来说这些"微不足道"的负面影响都会被时尚带来的经济利益和感官享乐所掩盖②。

四、改造与替代自然：19 世纪资产阶级时尚的艺术化与批量化

19 世纪是时尚文化高速发展的阶段。欧洲人口数量急剧增长，收入各异的新兴资产阶级与市民阶层迅速崛起，时尚行业潜在消费者数量增长了 3 倍③。时尚系统发生巨大变化，主要表现在成衣生产批量化与营销规模化、流行周期年度化、设计师职业化等方面。时尚潮流虽然仍被贵族和精英主导，但越来越多的社会其他领域的名流和机构获得时尚话语权，包括歌舞剧女演员和以沃斯（Worth）、杜埃利特（Doueillet）为代表的高级时装屋，时尚文化日趋多元化，除了专为皇室服务的裁缝，高级时装屋和百货商场也为不同阶层消费者提供服务，消费购物已成为一种大众休闲活动。批量化生产与产品快速迭代推动时尚高速发展，大量自然资源被使用和开发。

（一）科技助力时尚替代和改造自然原材料

由于家蚕微粒子病④等家蚕养殖问题，欧洲丝绸生产经常出现原材料供应不足的情况，所以人们开发人造玻璃纤维的最初目的就是为了寻找一种丝绸的替代品。玻璃纤维有许多优点：价格低廉、不会褪色或失去色泽，不易受虫蛀霉变的影响。用玻璃纤维织造的玻璃薄绸华丽轻薄，被广泛用于制造女装⑤。19 世纪 30—40 年代，全面机械化生产使棉织物成为欧洲主

① Hilda Kean. Animal Rights: Political and Social Change in Britain since 1800. Reaktion Books Ltd. 1998: 15 - 23.
② Publicola. Leeds Intelligencer (Dec 30th, 1760), 1760: 3.
③ Michael Snodin, John Styles. Design and the Decorative Arts: Britain 1500—1900, 2001: 178.
④ 笔者注：家蚕微粒子病（pebrine disease of Chinese silkworm）又称为锈病、斑病等，是由原生动物孢子虫纲的微孢子虫寄生而引起的传染性原虫病。第一次家蚕微粒子病于 1845 年在法国爆发，后传遍意大利、西班牙、叙利亚及罗马尼亚等国。在人类研究出有效的防御和控制措施之前，此病对养蚕缫丝业影响巨大，能使整个国家的丝纺产业陷于绝境。
⑤ Toadies Dresses. Morning Post, London, 1840 - 5 - 26.

要的服饰面料,多种档次的棉织物能满足人们对平价时尚的大量需求。同时,化学漂白方式的应用将棉布漂白的时间从几个月缩短至几个小时,这项技术进一步加快了棉织物生产。为了补充克里米亚战争(Crimean War,1853—1856年)期间麻纤维的短缺,欧洲各国掀起了一股开发植物纤维的热潮,其中最著名的就是菠萝纤维(Pineapple Fibre)[①]。菠萝叶中的粗纤维可以用来制作麻线,而其中含有的白色细纤维则可以单独织造或者与其他纤维混合织造成菠萝布。除了不断研发天然纤维的替代品,大量新材料也被应用于时尚制造。新古典主义时尚风格的流行,使蕾丝花边在19世纪中叶重回时尚舞台,19世纪80年代水溶蕾丝的发明使蕾丝行业获得了丰厚的商业利润。橡胶和化学染料的应用体现了科技对提升时尚产业经济效益的价值。橡胶主要源于从巴西三叶橡胶树树干中提取的乳状树液,这是一种原产于南美洲亚马孙雨林的植物。1823年,英国设计师查尔斯·麦金托什(Charles Macintosh)发明了用萘(Naptha)溶解固体橡胶的方法,并把液体橡胶均匀涂抹在两层织物之间,研发出真正意义上的防水面料。这种面料最初主要用于制作雨衣雨鞋等户外服饰,直到19世纪60年代,小孔织造技术的研发以及宽松的服饰风格流行,使橡胶涂层面料闷热不透气的缺点得以改变。这种兼具功能与美观的面料使19世纪的大量女性有机会参与到户外活动与工作中来。硫化橡胶的研发则改善了针织类服装松紧带等所使用的弹性纤维的质量,这项技术使服饰舒适地贴合人体,"并制造出令人赞叹的着装人体的弧线"[②]。自如地把握和运用无数色彩的能力是保持时尚最有效的手段之一,化学染料的研发帮助时尚实现了这种能力。煤焦油是天然气的副产品,也是制作人造苯胺染料的必备成分。苯胺染料比传统天然染料更便宜,着色度和固色度也更优异。至19世纪末,苯胺染料已成为商业染色的主流。尽管科技进步为时尚生产提供了大量替

① 笔者注:菠萝纤维即菠萝叶纤维,又称凤梨麻,是从菠萝叶片中提取的纤维,属于叶片麻类纤维。菠萝纤维由许多纤维束紧密结合而成,每个纤维束又由10—20根单纤维细胞集合组成。菠萝纤维外观洁白、柔软爽滑,手感如蚕丝,故又有菠萝丝之称。菠萝纤维可与天然纤维或合成纤维混纺,制成的织物容易印染,吸汗透气,挺括不起皱,穿着舒适。

② The International Exhibition of 1862: The llustrated Catalogue of the Industrial Department, London, 1862, vol. 2. class XXVI: 394.

代原料，减少了对自然资源的需求和损耗，但科技并未能阻止时尚向自然索取的脚步。

（二）以动植物生命为代价的"过度时尚"

在中美洲和南美洲的传统习俗中，用昆虫装饰身体象征身份高贵，获此启发，欧美国家在19世纪中期也出现了以昆虫入饰的现象，在领口或发髻上佩戴镶嵌珠宝和甲虫的配饰成为时尚。1867年，一张货运单就显示英国曾从印度进口两万五千只昆虫翅膀制作配饰①。英国V&A博物馆藏有一件19世纪的棉质女裙，其上用成千上万片吉丁虫鞘翅拼成的花草图案（图6），体现了这种追逐时尚的狂热程度。鸟类的身体和羽毛也被大量用于装饰女性的

图6 紧身礼服裙及面料局部，饰有吉丁虫鞘翅的
棉织物，英国，1868～1869，V&A博物馆藏

① Advertisement placed by Culverwell Brooks & Co., Brokers, Public Ledger and Daily Advertiser. 1867-10-16: 2.

帽子、扇子和礼服。以整只鸟入饰的珍稀饰品的价格与外观明显优于仅以鸟羽为饰的大多数普通饰品①。这项以整只椋鸟装饰的帽子（图 7）是时尚改造自然的绝佳例子。把椋鸟的羽毛漂白后用染料渲染，再将经过染色和以金属颜料绘制的天鹅羽毛固定在椋鸟身后制成大尾羽，以形成一种由不同鸟类"杂交"的新鸟类，一种被人类"精心设计"的新物种。19 世纪，以新工艺方法加工的毛皮更柔软，使皮草大衣广泛流行。生活在北方寒冷水域的海豹是最早用于制作毛皮外套的动物之一。优质的毛皮大衣代表着财富和身份，最昂贵的白貂皮来自俄罗斯、挪威和瑞典，狐狸和貂鼠皮则从加拿大进口，因皮毛可以制衣，浣熊在北美也成为被捕杀的对象。此外，工艺繁复的皮毛服饰消耗原料的数量也超乎想象。尽管以动物为饰的行为受到越来越多非议，但此种时尚并未因此休止，这导致一批物种濒危。如来自南美洲的孔雀、蜂鸟以及喜马拉雅山脉的锦鸡，因其羽毛鲜艳备受时尚青睐而濒临灭绝，由这些生物所支撑的生态系统也惨遭破坏。

图 7　帽子，以羊毛、丝绸为材料，配以整只椋鸟标本及天鹅羽毛，巴黎，1885 年，V&A 博物馆藏

（三）探索自然的热情激发时尚创作的灵感

19 世纪，考古学、地质学与植物学的兴盛激发了欧洲人对远古自然界与动植物研究的兴趣，人们通过蕨类植物化石了解地球上亿年的历史。植物学家阿道夫·西奥多·布朗尼亚特（Adolphe-Theodore Brongniart）

① Parisian Fashions for January. Belfast Commercial Chronicle 17，1829 - 1 - 17：1. Temale Fashions for January 1，Lamington Spa Courier，1832：3.

认为,原始树蕨存在于煤形成之前的地球第一纪,现存的蕨类植物与这些消失已久的巨型植物关系紧密。① 虽然出于业余爱好,但植物与地质学家宝琳娜·特雷维利安(Paulina Trevelyan)经常将蕨类植物作为织物设计的元素,她曾精巧地将厚叶铁角蕨、药蕨、鳞毛蕨和穗乌毛蕨四种蕨类植物布置在一块蕾丝手帕上(图8)②。作为著名艺术家约翰·罗斯金(John Ruskin)和威廉·莫里斯(William Morris)的朋友,同时也是拉斐尔前派活跃的赞助人,宝琳娜对植物研究的热情极大地激发了这批艺术家运用自然元素进行创作的热情,甚至促发了著名的工艺美术运动。

图8　宝琳娜·特雷维利安夫人(Paulina Trevelyan)设计的蕨类植物图案亚麻梭织蕾丝手帕,霍尼顿,1864年,V&A博物馆藏

(四)时尚生产扩大化对自然造成的负面影响被关注

19世纪,装饰羽毛使用量不断增加,以整只鸟入饰的做法引起了人们的恐慌和谴责。动植物保护组织相继成立,如1881年成立的鸟类保护协会致力于反对杀戮鸟类,并且制定措施保护鸟类,其后期还将毛皮、羽毛和鳍类保护协会纳入其中。讽刺杂志《笨拙》(图9)绘制海报,将以鸟羽为饰的女性称作"猛禽",以嘲讽人们对时尚丧失理智的追求。1911

① Science. Edinburgh Philosophical Journal, No. 12, Article, 15th Brongiarten (sic) The Vegetation of the Earth at Diferent Epochs, The Scotsman, 1829-4-29:1.

② Edwina Ehrman. Fashioned from Nature. V&A Publishing, 2018:101.

年，为了阻止捕猎海豹，美英俄日联名签署《北太平洋毛皮海豹保护公约》①。尽管这些具有约束力的措施使动物保护取得进展，但时尚的批量工业化生产依然对空气和水造成严重污染，化工产品的降解与报废也给环境施加巨大压力。棉毛织品洗涤和染整等工序产生的油脂悬浮物和污垢严重污染河流。纺织生产对煤炭的依赖使燃烧排放的二氧化硫污染空气，酸雨侵蚀建筑、破坏植被。此外，煤炭燃烧后废弃物的处理问题也日益严重，城市里充满堆积如山的煤渣。蒸馏煤气过程产生恶臭的水、硫化物以及煤焦油都被排入河流②。尽管人们已意识到了时尚生产、环境污染与身体健康之间的联系并为治理污染和保护动植物付诸努力，但对物质的贪恋、追逐新奇的心理与巨大经济利润的诱惑使人类追逐时尚的步伐无法停止。

图9 （上）奥古斯特·香波（Auguste Champot），披肩（背部），公鸡和野鸡的羽毛，巴黎，约1895年；（下）爱德华·林利·桑伯恩（Edward Linley Sambourne）绘制的"猛禽"，《笨拙》，伦敦（1892年5月14日）

五、颠覆与重塑自然：20世纪大众时尚的多元化与科技化

20世纪是时尚文化的高度成熟阶段。上半叶，以上层社会精英阶层为

① Lan Mc Taggart-Cowan with Revision by Erin James Abra. Seal, The Canadian Encyclopaedia, Feb 7th, 2006-2-7.
② The Pollution of the Ribble. Preston Herald, 1867-12-14: 5.

潮流风向标的旧时尚体系仍在延续。但20世纪60年代以后，英国、意大利、日本和北美逐渐成为新崛起的世界时尚中心，并向旧的时尚体系发起挑战，新旧时尚品味更迭，资产阶级高雅品味在时尚中的主导地位逐渐被青年亚文化群体具有反叛精神的品味所代替，潮流趋势年轻化，街头时尚以惊世骇俗的形式挑战西方传统文化的底线①。从1938年到1958年，年轻从业者购买能力逐渐增强，青少年的实际购买力几乎翻了一番②。20世纪80年代起，时尚对社会文化的影响力日趋增长，成衣批量化生产规模稳步增长，大型现代化纺织工厂建立，时装零售业发达，百货公司与连锁店遍布城镇，时尚行业更趋专业化，媒体与商业通过明星效应制造时尚，潮流快速更迭，商业催生与培养消费欲望，"快时尚"与"用毕即弃"共生。商业推动时尚开启高度消耗资源和破坏环境的生产与销售模式，科技助力时尚试图超越自然与物质的有限性。至此，本应展示人类伟大成就的时尚已全然背离人类追逐美好与繁荣的初衷。

（一）时尚设计师重塑和颠覆传统原材料的应用方式与价值内涵

在新一代时装设计师手中自然原材料焕发新的活力。20世纪30年代，加布里埃·可可·香奈儿（Gabrielle Coco Chanel）用棉布制作高级晚装的做法充分挖掘了棉花既可作高级时装又可作大众服饰的应用潜质。与高级精梳棉形成鲜明对比，使用合成靛蓝染色的粗犷棉质牛仔布成为二战后最流行的大众服饰。马龙·白兰度（Marlon Brando）在电影《飞车党》（1953）中饰演的形象深入人心，使牛仔裤成为阳刚之气与年轻叛逆的有力象征。20世纪80年代，褪色磨损的做旧牛仔服备受欢迎，这反映出服装价值的颠覆性变革：时尚的重要性已凌驾于服装的耐用性与使用寿命之上。随后，牛仔布的大众吸引力使其逐渐被高级时装采用，成功实现了"下层大众影响上层精英"的时尚文化逆袭，1981年，牛仔裤在美国就达到了5.02

① 杨道圣：《时尚的历程》，北京大学出版社2013年版，第136—137页。
② Susannah Handley. Nylon: The Manmade Fashion Revaluation, 1999：102. citing Mark Abrams, Teenage Consumer Spendingin 1959.

亿条的销量巅峰①。20世纪80年代，日本设计师以独特的东方美学诠释亚麻面料，为这种传统面料注入新的时尚语言，使其成为代表不对称裁剪、褶皱设计与自然主义的时尚面料。针织外套在欧美的流行体现了战后人们对宁静自然与和平生活的向往，将羊毛纤维制成毛线，以手工编织成的羊毛衫象征着家庭温暖和回归传统。20世纪初，汽车的普及化与高科技风格的流行使皮革大衣与饰品流行，用鳄鱼皮、蜥蜴皮或蛇皮制成的手袋、鞋子及其他皮革配饰也在几年内达到流行巅峰。尽管在过去的数个世纪，皮草被认为是财富与地位的象征，甚至是需要精心养护的投资产品或传家宝，但对于20世纪60年代的年轻人来说，皮大衣或许仅是一件时装，其使用寿命与其反映的时尚流行周期同样短暂。60—70年代，无性别风格与波西米亚风格服饰的潮流使人造皮革流行，颠覆了皮草原来的奢华象征。嬉皮士美学与朋克摇滚风使源自慈善商店、古董收藏店和旧货市场的各类新旧服饰杂糅，以补丁、刺绣、亮片、流苏等元素装饰的真假皮草服饰随处可见②，某些人造皮革的售价甚至超过动物皮草。总之，20世纪的社会变革与思想浪潮对时尚文化产生巨大冲击，也赋予很多原材料崭新的价值内涵，时尚与自然的关系也被颠覆和重塑。

（二）科技助力时尚超越和颠覆自然

早在20世纪初大量人造纤维已投入生产和应用。黏胶纤维明亮的光泽和柔软的垂感使它起初就作为人造丝绸面市。以聚酯纤维为代表的黏胶短纤维则常作为棉花的替代品而与其他纤维混合使用。作为典型的人造纤维模拟传统纤维性能的成功案例，丙烯酸酯纤维制造的人造皮毛柔软轻便，手感类似羊毛；醋酸纤维的外观更像真丝，成本低、耐洗涤和垂感好等特性使其在20世纪20—30年代广泛用于制作内衣。由格蕾丝夫人（Madame Grès）运用醋酸纤维、丝纤维和人造珍珠设计的晚礼服（图10）是合成材料史上的一件重要作品，完美诠释了"合成纤维辉煌的黎明曙光"③。铜氨

① Faded youth. The Economist, 1988 – 11 – 19: 110.
② Meriel McCooey. Fur Enough. Sunday Times, Designfor Living, 1968 – 12 – 8.
③ The Dawn of Synthetic Splendour: On with the Passion for Cellophane, Harper's Bazaar, April 1934: 94.

纤维属于再生纤维素纤维，其造价比黏胶纤维和醋酸纤维更高，光泽度与垂坠感好，因此被用于制作女装。20世纪20—40年代，人造纤维成本不断下降，与其他纤维混纺的适用性以及本身不断提高的性能使其在成衣业广泛应用，这让广大中产阶级有机会享受其可承受价格的主流时尚①。此外，保罗·波烈（Paul Poiret）和艾尔莎·夏帕瑞丽（Elsa Schiaparelli）等著名设计师也倡导用人造纤维制作高级时装。1938年，具有重量轻、结实耐用、易于造型等特性的尼龙纤维诞生，尼龙长袜受到女性的热烈追捧。PVC材料（聚氯乙烯）是石化工业的产品，作为面料使用时，其质地佳，张力大、可塑性强。60年代，PVC材料首次在时尚领域应用时恰逢波普艺术与太空竞技热潮，因其十分契合时代主题而变得火热。玛丽·奎恩特（Mary Quant）是首位用PVC材料制作雨衣的设计师，她在作品发布会上推出用PVC材料制作的"湿装（Wild）"系列，被媒体赞誉为面料设计的一次革命②。莱卡是由聚氨酯制成的弹性纤维，它很快就被广泛地应用于内衣、泳衣和运动装中。与人造纤维技术齐头并进的人造塑料，如赛璐珞广泛用于制作发卡、人工珠宝、纽扣等，光滑圆润的质感使其被视为如龟壳和象牙等昂贵且日益稀有的天然材料的廉价替代品。塑料在时尚中的应用得到很多设计师的助力，一向反对以昂贵材质为装饰的香奈儿认为，以材质的奢华为炫耀资本扼杀了设计真正的意义③。她运用塑料设计项链等配饰并赋予它们不俗的审美与品牌价值。艾尔莎·夏帕瑞丽也与一些艺术家合作，运用塑料设计众多富有想象力的首饰。二战后，塑料饰品越来越富有想象力：五彩斑斓的珠子、首饰、纽扣引领着充满趣味且周期短暂的时尚风潮。V&A博物馆收藏了一件用有机玻璃蚀刻的手提包（图11），以箱包模拟一只有鸟儿雀跃的鸟笼，反映了时尚对自然的赞美。总之，科学的凯旋为时尚带来颠覆性的变化，也预示着时尚与自然关系的重塑。

① Donald Coleman. Man-made Fibres Before 1945, in David jenkins（ed.），Cambridge History of Textile, Cambridge 2003, vol. 2: 943.
② Ann King-Hall. Swinging in the Rain with Mary Quant. Observer, 1963-5-26.
③ Hayeand Tobin（1994），2003: 51.

图10　格蕾丝夫人（Madame Grès），晚礼服（局部细节），醋酸纤维、丝纤维和人造珍珠，法国，1936年，V&A博物馆藏

图11　手提包，有机玻璃蚀刻，法国，1950年，V&A博物馆藏

（三）时尚总是以自然为灵感缪斯

20世纪80年代前，以乡村为题材的文学与艺术作品都将乡村生活和自然景观描摹为喧嚣城市和残酷战争的对立面，使乡村与自然饱含人文情怀，时尚设计师也努力通过作品去诠释乡村与自然。达姆·薇薇安·韦斯特伍德（Dame Vivienne Westwood）通过苏格兰斜纹呢、针织毛衣和防水外套等传统英伦元素来表达对自然和乡村生活的回归。克里斯汀·迪奥（Christian Dior）的"花样仕女（Flower Women）"系列作品完美地演绎了其以花朵比喻女性的设计思想："如花一般的女性，应肩部柔美，上身丰腴，腰肢纤细如藤蔓，裙摆宽大如花瓣。"[1] 如果说精致美丽的自然赋予迪奥创造灵感，那么亚历山大·麦昆（Alexander McQueen）则被自然的原始野性吸引。他辉煌的"杂交生物"系列作品将人与动物的特性与外观糅合，把时装模特塑造成拥有细长躯干的非凡生物。在系列作品《柏拉图的亚特

[1]　Christian Dior. Dior by Dior (1957)，London，2015：168.

兰蒂斯》（Plato's Atlantis）中，他设想了一个气候变化使冰山融化的末世，陆地被海水吞没，人类被迫到水下生存。麦昆运用高科技数码印花来完成他的反乌托邦设想，在面料上呈现复杂的两栖动物皮肤纹样（图12），并让模特穿着巨大的"犹豫"鞋，头上长出引人注目的犄角，拥有两栖动物隆起的独特面部轮廓，仿佛已准备好世界覆灭后的水下生活。麦昆震撼人心的设计给观众晦涩的提醒——未来的齿轮已开始运转，自然含情脉脉的美丽形象已经消失，无尽挥霍和破坏自然的时尚之路终将结束①。

（四）时尚对环境造成的负面影响被重视

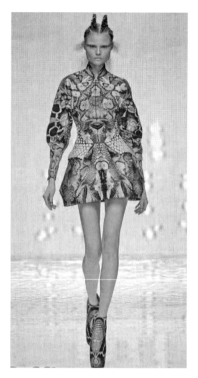

图12 亚历山大·麦昆（Alexander McQueen），柏拉图的亚特兰蒂斯，2010年春夏

时尚生产排放的大量化学废料使空气污染、土地酸化、河流污染日益严重。时尚生产对石油的依赖使由燃油造成的海洋石油污染相应增加，海鸟也因此受到伤害，它们大批死于石油中毒或由于水面油脂黏连羽翼致死②。皮革染色加工过程产生的有毒铬金属废料不仅危害环境，还对皮革厂工人的身体健康造成威胁。种种由时尚生产造成的生态悲剧不断发生，人们对环境污染认知的日益增强促使多个环保组织成立。1975年，由全球80个国家签署的《华盛顿公约》是生态保护史上的一个里程碑，该条约为超过35 000种物种提供不同程度的保护。尽管问题已被重视，但时尚发展对自然的负面影响在规模和势头上仍有增无减。

① Edwina Ehrman. Fashioned from Nature. V&A Publishing, 2018: 143-145.

② Annual Toll of British Sea-Birds by Oil Pollution: Societies Callfor, 50-Mile Limit 11 for Shipping. Manchester Guardian, 1952-9-21.

六、尊重与回归自然：21世纪未来时尚的诚实化与责任感

21世纪是时尚文化的转折阶段。全球自由贸易与"快时尚"模式的运行提高了时尚生产的效率，互联网购物平台与强烈的消费主义加快了时尚发展的步伐。时尚行业已成为日益猖獗的环境危机的巨大推动者。同时，时尚界一批有识之士也开始呼吁诚实地面对环境问题，并以实际行动推行时尚的可持续发展，面向未来的时尚充满希望与挑战。

（一）时尚仍以不可逆的方式持续从自然中吸取养分

对自然的大幅破坏使生态学家们断言我们正处于"人类纪"[①]，高度科技化、人工化的时尚产业使用了不可胜计的化学物质以及化石燃料，这不仅使土地与物种多样性退化，而且每年会产生19亿吨不可回收垃圾。全球每年制作纤维素织物需砍伐大约1.2亿棵树，其中约三分之一是古老或濒危的树木和森林[②]。在已处于水资源危机的某些地区，时尚行业仍消耗大量水源进行棉花种植、织物染色和服装生产，面积逐渐缩小的咸海就是例证（图13）。更不可置信的是，据统计，我们身着的每件服装平均含有多达8 000余种化学物质[③]。总之，时尚界的许多做法都在加剧环境的不稳定性。即使如此，自2000年至2014年，世界服装的产量仍翻了一番。如今，西方消费者平均每年购买服装的数量增加了60%，而服装的保存时间却缩短至15年前的一半，到2030年，世界人口预计将达到近90亿人，如果我们不改变购买习惯，那么届时时尚消费预计将再增长63%。目前，欧洲每年需填埋或焚化的纺织废弃物多达840万吨，相当于每人每年丢弃18千克服装。而约40%的中国消费者所展现的惊人时尚购买力已超乎其实际经济承受力，

[①] 笔者注：有学者建议将目前这个人类所处的最新地质时期称为"人类纪"，以提醒人们注意，人类活动已成为影响地球进化与环境变化的主要驱动力。目前，"人类纪"许多环境参数已超出自然可承受的范围，包括温室气体浓度、海洋酸度、全球氮循环、物种灭绝速度等。

[②] A Snapshot of change: One Year of Fashion Loved by Forests, Canopy (2014), http://canopyplant.org/wp-contentuploads/2015/03lCanopy Snapshot Nov 2014.pdf (accessed Apr 4th, 2017).

[③] Julia Hailes. The New Green Consumer Gaide, London, 2007.

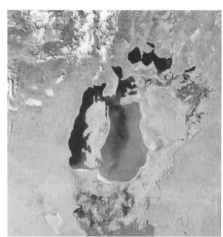
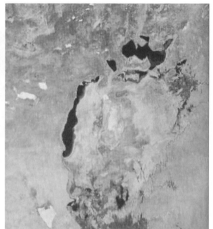

图13 （上）2000年和2014年卫星图像显示咸海正在缩小，这是由于乌兹别克斯坦和土库曼斯坦棉花生产灌溉需要水源而使阿姆河与锡尔河改道所致，美国宇航局；（下）蒂鲁巴纺织工业造成的水污染

属于过度消费①。在时尚极度膨胀的当下，我们或许应该思考：多少才算足够？正如自然博物学家大卫·爱登堡（David Attenborough）所说："凡是

① Edwina Ehrman. Fashioned from Nature. V&A Publishing，2018：152-170.

相信在这个有限的物质世界中能够实现无限的物质增长的,要么是疯子,要么是经济学家。"①

(三)诚实而有责任感地面对自然

时尚本身的含义代表着改变,也代表着不断挑战现状与反思自我的能力。将生态思维和社会责任感引入设计实践中的设计师琳达·格罗斯(Lynda Grose)推出没有边角料的"一片式"零浪费裁剪服装;伦敦时装学院学生什宾·瓦苏德万(Shibin Vasudevan)用洗衣机中发现的洗涤绒毛制作面料,心思巧妙地向世人展示可持续设计的方法;克里斯托夫·内梅特(Christopher Nemeth)利用回收画布和丝绸地图设计时装以践行可循环的时尚。2006年9月,奥尔索拉·德·卡斯特罗(Orsola de Castro)等人创立了供可持续发展设计师作品展示平台——道德时装博览会(Estethica)。英国著名零售集团玛莎百货(M&S)在2017年推出致力于帮助消费者在购买、洗护和丢弃服装的各环节中建立可持续发展习惯的"A计划"。美国最大的零售公司沃尔玛(Walmart)和著名时尚品牌巴塔哥尼亚(Patagonia)合作,开发一种测量可持续发展绩效的通用方法,将企业发展与自然的可持续发展目标联系起来。目前,通过区块链技术,服装从原材料生产到成衣销售的过程能够被完整地"透明化",从而,时尚企业的生产过程实现了可追溯。即使全球供应链错综复杂,时尚行业的生产和其对环境的影响依然能够被数据化追踪。伦敦科技公司研发了可追溯服装生产过程的技术,消费者通过扫描"智能标签"可查看服装从农场到商场的整个过程。H&M一直与伦敦时装学院可持续发展中心合作研究在Wabi-sabi(残缺之美)理念基础上设计可"回收再利用"的时装。2017年,名为"蜿蜒(Serpentine)"的连衣裙(图14)就是该项目的研发成果。美学、技术、商业正在多方联动,致力于推动时尚的可持续发展。

① RSA President's Lecture 2011: People and Plant with Sir David Attenborough, Heldon Mar 10th, 2011.

图 14　H&M 推出的环保自发行动系列限量款,名为"蜿蜒(Serpentine)"的连衣裙,再生海洋塑料(BIONIC ® 纱线),瑞典,2017 年春夏款,图片由 H&M 公司提供

七、结论

17—18 世纪,炫耀财富与身份的宫廷时尚从自然中撷取珍稀的原材料,并通过地理探索、领土拓展和殖民战争等手段将整个世界的自然资源变为宫廷贵族的时尚供应站。时尚展示了人类占有自然的欲望,这种欲望是为了使自然变得对人类来说更"富饶"、更"珍稀"。19 世纪,资产阶级的时尚试图运用人类智慧改造和替代自然,并通过技巧将人类的审美观强加于自然。时尚展示了人类控制和操纵自然的欲望,这种控制使自然变得对人类来说更"有用"、更"美丽"。20 世纪,大众化的时尚以前所未有的价值观和高科技手段颠覆与重塑自然。时尚展示了人类改造自然的能力,这种

能力使自然变得对人类来说更"可塑"、更"无限"。直到21世纪，面向未来的时尚开始以诚实的态度面对时尚的问题，并带有责任感地去积极应对和解决。总之，无论时尚的内涵多么深邃善变，也无论时尚与自然的关系多么复杂，时尚与自然关系的根本都是人与自然关系的反映，人类无法背离自然而生存，正如18世纪英国新古典主义作家、文学评论家和诗人塞缪尔·约翰逊（Samuel Johnson）所言："背离自然也即背离幸福。"

时尚以创造力著称，它由变化所定义，同时也在规定着变化本身。虽然时尚的发展给自然带来诸多负面影响，但是时尚也可以利用其特有的创造力和技术手段，在自然中塑造一个可持续发展的空间。同时，时尚不仅能取材于自然，也能为自然赋能，就像历代时尚设计师从不间断地通过作品向自然致敬一样，时尚可以引导人们去尊重自然、热爱自然、道法自然。人类有责任在时尚与自然之间寻找共同发展的平衡点。

构建数智时代社会记忆的多重证据参照体系：理论与实践探索[*]

夏翠娟

（上海图书馆研究员）

摘　要　"社会记忆"理论为人文和社会学提供了新的视角，开辟了新领域，也对文化记忆机构（GLAMs）的理论和实践产生了深刻的影响。在由大数据、云计算、区块链、人工智能等新技术主导的数智时代，"数字记忆"成为社会记忆的新形态和新常态，数智技术将以记忆媒介作为研究证据的人文研究推向了"数字人文"时代，包括"数智证据"在内的"多重证据法"成为人文研究的新范式。文章通过梳理"社会记忆"理论的发展和对人文研

[*]　原载《中国图书馆学报》2022年第5期。

究、文化记忆机构的影响,透视"数字记忆"的理论开拓和实践创新,分析"多重证据法"在数智时代的新内涵和对文化记忆机构提出的新需求,试图定义何为"数智证据"以及文化记忆机构如何构建数智时代的"多重证据参照体系",来回应时代的呼唤,并进一步反思图书馆在其中的定位和责任。利用文献调研、需求分析、案例调研、实践验证等方法,突出"数智证据"作为数智时代数字人文研究范式对人文研究在理论和实践层面的重要贡献,并作出定义,同时构建了"多重证据参照体系"的技术框架,包括数据基础设施建设、算法基础设施建设和交流基础设施建设。以"上海记忆"为例,探索多重证据参照体系构建的方法和路径。从社会记忆的整体性、连续性和系统性来看,单个、单种文化记忆机构所保存和传播的文化记忆是不完整的、碎片化的,图书馆在作为"知识中介"提供服务的同时,也不能忽略作为"记忆宫殿"的责任,而在借助数智技术将服务过程中的"交往记忆"固化为"文化记忆"方面,图书馆具有天然的优势。

关键词 数字人文;社会记忆;数字记忆;数智证据;多重证据法;多重证据参照体系

"记忆"具有社会性,可被社会框架和文化规范不断建构和塑造,这是20世纪早期法国社会科学家哈布瓦赫提出的"集体记忆"理论的基本观点。由"记忆"的社会性出发,20世纪80—90年代,学者们研究了"记忆"与"遗忘"的关系、"记忆"在社会中如何被建构、"记忆"保持和传播的机制等问题,并将"记忆"从"历史"中剥离开来,厘清两者的关系。"社会记忆"理论不仅为社会学提供了新的视角,也开辟了历史学研究的新领域,为文化学、人类学、民俗学以及交叉学科如"历史人类学""文化人类学"等提供了理论基础,形成了区别于经典历史学研究的新的研究范式,催生了"多重证据法"。另一方面,"记忆之场""习惯记忆""文化记忆"等理论阐明了遗址遗迹、建筑空间、节日仪式、书籍档案等人类文化遗产作为记忆的媒介(载体),在社会记忆的长时间传承、大范围传播中起到的关键性作用,对图书馆、档案馆、博物馆、美术馆等致力于保存和传播人类文化遗产的文化记忆机构(GLAMs)产生了积极深远的影响,具体表现为自

20世纪90年代起在全世界范围内掀起的由文化记忆机构主导的大型记忆工程（项目）的建设浪潮，对各种文化遗产进行主动的收集整理、专业的保存保护、积极的开发利用成为文化记忆机构的使命责任和日常工作。

到了由"大数据""云计算""区块链"和"人工智能"等新技术主导的数智时代，"数字记忆"成为社会记忆的新形态和新常态，数智技术将以记忆媒介作为研究证据的人文研究推向了"数字人文"时代。"数字人文"的兴起，深刻地影响了历史学、人类学、哲学、语言学、艺术、文学等几乎所有的人文学科[1]，数智驱动的研究成为人文研究的新范式，在传统的由文献、文物田野调查、相关自然科学成果等共同作为研究证据的"多重证据法"的基础上，为人文研究提供了另一重新证据。作为"多重证据法"的补充，笔者称之为"数智证据"。"数智证据"由大规模、长时间、多粒度、多维度、多视角、全媒体的数据和支持数据循证、量化计算、文本分析时空分析、社会网络关系分析、可视化展演、虚拟仿真等各种数字人文的典型研究方法的算法驱动，并随着数据和算法的更新而动态变化、有机生长。这就对为人文研究提供基础设施的文化记忆机构提出了新需求：不仅要建设对各科数字记忆媒介和数字内容进行全面收集、保存整理和融合的数据基础设施，还需要提供支撑数智证据生成的算法基础设施，即各种平台、软件、工具及相应的智能设备，构建多重证据参照体系，在此基础上为研究者提供包含"数智证据"在内的多重证据参照服务。在服务的过程中支持机构与机构、机构与用户、用户与用户之间的多向交流机制，将知识交流的过程嵌入到数据基础设施建设的流程中，边服务边收集、保存、整理和融合，为未来构建当下的记忆。

一、文献述评

（一）社会记忆理论的发展与多重证据法的演变

以20世纪早期的"集体记忆"为肇始，受到20世纪中期"后现代主

[1] 赵薇：《数字时代人文学研究的变革与超越——数字人文在中国》，《探索与争鸣》2021年第6期。

义"思潮的影响,到20世纪晚期至近20年中,社会记忆理论得到了进步发展。法国历史学家、社会学家莫里斯·哈布瓦赫(Maurice Halbwachs)在《论集体记忆》中提出了"记忆"的社会性,认为个体记忆不是由个人的生理和心理机制决定的,而主要由个体身处的群体(家庭、社区、族群、社团、城市、国家)当下的社会思潮、文化规范、主流观念,即集体记忆框定和形塑,个体记忆是受制于集体记忆的[①]。20世纪80年代,法国社会科学家皮埃尔·诺拉(Pierre Nora)提出"记忆之场"的概念,认为记忆黏附于具体的事物,依附于空间、物体和图片而存在。美国的保罗·康纳顿(Paul Connerton)从"社会如何记忆"这个问题出发,提出了"习惯记忆"理论,关注的是"记忆如何传播和保持"——集体记忆延续性的问题,认为记忆是在节日、仪式、日常活动的反复实践过程中得到进一步固化和强化的,并将记忆实践分为"刻写实践"和"体化实践",强调了权力之于社会记忆的重要作用[②]。德国的扬·阿斯曼(Jan Assmann)和阿莱达·阿斯曼(Aleida Assmann)夫妇将"集体记忆",分为"文化记忆"和"交往记忆"认为"文化记忆"是借助一定的文化产品作为记忆的媒介,能够长时间传承、大范围传播、可被反复选择和重构的"集体记忆";而"交往记忆"则是在人与人之间的交往和代际传承过程中被传递、传播、再造的"集体记忆",会随着记忆主体的消亡而消亡[③④]。在社会记忆研究的传统范式中,个体记忆之于集体记忆的弱势地位成为一种共识,但21世纪以来,随着互联网的普及,个体发声和留下记忆的门槛大大降低,一些学者也开始反思经典社会记忆理论中的各种基本命题[⑤],在新的知识交流环境中考察

[①] 刘亚秋:《记忆二重性和社会本体论——哈布瓦赫集体记忆的社会理论传统》,《社会学研究》2017年第1期。

[②] 郭磊:《社会记忆如何可能?——保罗·康纳顿社会记忆理论的再阐释》,华东师范大学2011年学位论文。

[③] 扬·阿斯曼:《文化记忆:早期高级文化中的文字、回忆和政治身份》,金寿福、黄晓晨译,北京大学出版社2015年版,第85—103页。

[④] 阿莱达·阿斯曼:《回忆空间:文化记忆的形式与变迁》,潘璐译,北京大学出版社2016年版,第201—228页。

[⑤] 杨慧琼:《从个体记忆到集体记忆:论谣言研究之路径发展》,《国际新闻界》2014年第11期。

个体记忆与集体记忆之间的双向互动关系①②③。

"社会记忆"理论为社会学研究提供了新的视角,开辟了历史学研究的新视角和新领域,开启了历史学的多维研究和交叉研究局面。在上述理论中,"记忆"被从"历史"中剥离出来,中国学者如王明珂、赵世瑜等人系统性地论述了"记忆"与"历史"的关系:认为"记忆"是感性的,与当下紧密相关,由当下的社会框架塑造,可以被不断更新和覆写;记忆还和遗忘相伴相生,选择什么被记忆,就意味着有什么被遗忘;"历史"是对过去的理性批判和反思,关注"是什么",而记忆关注"为什么会这样"④⑤。受此思潮影响,在历史学的土壤里,培育了文化学、人类学、民俗学等交叉学科,从关注典范中央精英到关注少数边缘群体,从讲求文本考据到重视回到历史现场,通过透视各种记忆媒介的表象来察看历史本相⑥。另一方面,"文化记忆"理论强调媒介对文化存在和发展的影响,着重于文化在社会历史中的动态性、过程性研究,对文化学、人类学和民俗学等学科均产生了进一步的影响,为研究文化的延续、传承提供了理论借鉴,马歇尔·麦克卢汉(Marshall McLuhan)和瓦尔特·本迪克斯·舍恩弗利斯·本雅明(Walter Bendix Schoenflies Benjamin)揭示了媒介与历史的关联问题,指出了媒介在参与历史建构、塑造社会关系中的作用。"文化记忆"理论更进一步阐明了"社会记忆"是如何经由文化记忆媒介的形塑而建构的。由于"文化记忆"媒介在传承传播过程中可不断被选择和被重构的社会性,单一媒介能在多大程度上反映历史"原真性"的可信度是高度存疑的,正所谓"孤证不立""没有一种媒介具有孤立的存在意义,任何一种媒介只有在与其他媒介的相互作用中,才能实现自身的存在和意义……"基于文化

① 万恩德:《个体记忆向集体记忆的转化机制——以档案为分析对象》,《档案管理》2018年第2期。
② 田元:《合力的展演:集体记忆与个体记忆的互动及协商——以人民日报"时光博物馆"为例》,南京大学2020年学位论文。
③ 刘海林:《新冠疫情视野下个体记忆与集体记忆的互动和关联》,北京外国语大学2021年学位论文。
④ 王明珂:《华夏边缘:历史记忆与族群认同》,上海人民出版社2020年版,第81—99页。
⑤ 赵世瑜:《说不尽的大槐树》,北京师范大学出版社2018年版,第96—97页。
⑥ 王明珂:《反思史学与史学反思:文本与表征分析》,上海人民出版社2016年版,第43—62页。

记忆媒介的研究，只有通过多重证据参照，才能无限接近问题答案的"原真性"。这从另一个侧面也为在中国史学界的"二重证据法""三重证据法""四重证据法"基础上发展演变而来的"多重证据法"提供了强有力的理论支撑①。

自王国维提出"二重证据法"以来，经过顾颉刚、陈寅恪、徐中舒、叶舒宪等学者发扬光大，形成人文研究的"三重证据法""四重证据法"和"多重证据法"②。近年来，"多重证据法"在历史学、考古学、人类学、文化学、语言学、文学、艺术及其交叉领域的研究中得到了广泛的应用，强调多种证据的相互参照印证。印群利用兽医学、生物学、统计学等多学科的成果作为多重证据，对东周齐国殉马坑进行全方位的研究③；汉语史研究中运用多重证据法的日益增多，如取出土文献语料、传世文献语料与域外汉文文献语料、现代口语方言、异国语语料相互印证④；周大鸣和梅方权采用基因研究、体质人类学、考古学、语言学、民族学、历史学等多领域材料相结合的多重证据法来研究中国西南族群生物遗传多样性和区域文化⑤；吴正彪和龙群玮结合汉文典籍文献、民间风俗传统、考古发掘物证等多重证据法对贵州岩画进行文化释读，为复原早期人类历史记忆提供科学的依据⑥；巫鸿关于武梁祠的研究，注重突破图像本身，而关注观者体验与整体布置，重新关注仪式与超越仪式以外的普遍意义，正体现出艺术考古的多重证据思想，对艺术考古的方法论建设具有启发和示范效应⑦；黄翔鹏在音乐史研究中成功运用"多重证据法"将史学、文献学、乐律学、考古学、民族学和民俗学等各种音乐学的资源熔于一炉，在音乐考古、曲调考证等

① 代云红：《"媒介场"视域中的"多重证据法"》，《江苏行政学院学报》2010年第6期。
② 胡昭曦：《古史多重证据法与综合研究法——纪念徐中舒先生诞辰120周年》，《中华文化论坛》2018年第11期。
③ 印群：《论"二重证据法"的新发展与齐文化研究的深入——"多重证据法"和东周齐国殉马坑等的研究》，《管子学刊》2018年第1期。
④ 董志翘：《汉语史研究与多重证据法》，《文献语言学》2020年第1期。
⑤ 周大鸣、梅方权：《多重证据法与族源研究——以中国西南族群生物遗传多样性与区域文化研究为例》，《中山大学学报（社会科学版）》2003年第4期。
⑥ 吴正彪、龙群玮：《多重证据法与贵州岩画的文化释读》，《黔南民族师范学院学报》2021年第2期。
⑦ 潘卓、吴新蕊：《多重证据法在艺术考古中的体现——以巫鸿对武梁祠的研究为例》，《产业与科技论坛》2016年第14期。

方面取得了一系列重大突破①②；靳永以出土文物资料、传世文物资料与传世文献资料互相释证，以书写活动相关的物质材料与书法文物资料、文献资料互相释证，以书法墨迹与刊刻资料互相释证，以出土文物中的无名写本与传世经典写本、拓本互相释证，采用多重证据参照法进行书法研究③。可见，书籍、档案、绘画、照片、老地图、音乐、电影等文化记忆资源，服装、饰物、纹身、文物、遗迹、雕塑、历史街区、建筑地标景点等物质文化遗产，仪式、节日、活动、饮食、民间艺术、手工艺等非物质文化遗产，甚至自然科学研究的成果都可成为多重证据参照体系中的一部分。

随着数智时代带来的人文研究范式的革新，数据循证、量化计算、文本分析、时空分析、社会网络关系分析、可视化展演、虚拟仿真（VR/AR/ER/MR、数字孪生、全息投影等）成为数字人文的典型研究方法④。除了传统人文研究所需的"多重证据"，上述数字人文典型研究方法所用到的资源库、语料库、数据集和知识库、量化计算结果、可视化图表、虚拟场景等，成为另一重证据——数智证据，可作为传统"多重证据"的有益补充。

（二）数字记忆的理论开拓及实践创新

"社会记忆"理论对档案馆、图书馆、博物馆、美术馆等文化记忆机构（GLAMs）及其相应研究领域的理论和实践产生了深远的影响，在"文化记忆"视域下，获得了历时性和共时性并重的双轴思维和一体化发展的全新视角。

GLAMs机构都在从事保存和传播人类文化遗产的工作，是对抗共时性侵入历时性的"文化记忆装置"，承担着"为当下记忆过去，为未来记忆当下"的使命，其日常工作不仅是对过去记忆媒介的保存和传播，也通过对

① 肖艳：《试论黄翔鹏音乐史学研究中"多重证据法"的运用》，《四川大学学报（哲学社会科学版）》2015年第5期。
② 彭璐涵：《二十世纪以来中国音乐史学研究"多重证据法"的成功运用》，南京艺术学院2009年学位论文。
③ 靳永：《书法研究的多重证据法——文物、文献与书迹的综合释证》，山东大学2006年学位论文。
④ 黄水清：《人文计算与数字人文：概念、问题、范式及关键环节》，《图书馆建设》2019年第5期。

当下记忆媒介的收集和整理，承担着"构建未来的文化遗产"的重要责任。基于此，1992年联合国教科文组织启动了"世界记忆"项目，1994年美国国会图书馆牵头启动"美国记忆"项目。与此同时，由于"档案与社会记忆的密切关系"，国内外档案界率先在理论和实践方面取得了突破和创新。在特里·库克、冯惠玲、丁华东、徐拥军等研究者的引领和推动下，于1996—2011年间形成了系统性的"档案记忆观"理论。研究者们对档案和社会记忆之间的关系形成共识："档案在文化记忆、个人记忆和基因记忆的遗忘、构建、重构和恢复中有着重要的社会功能。"在此基础上，形成了"档案记忆观"的基本理论框架，主要包含以下内容：一是档案具有"社会记忆"属性，是社会记忆的"媒介"；二是档案在传承社会记忆的同时也参与社会记忆的建构；三是档案是操控社会记忆的工具，不可避免地反映了社会的权力关系；四是档案对集体身份认同的形成有着积极的作用，通过参与"集体记忆"的构建来实现集体的身份认同。随着"档案记忆观"理论发展成熟及数字时代到来，数字技术对人类的生产和生活产生了全面而深刻的影响，"后保管范式"和"文件连续体"理论正是档案界因应数字时代的成果，支撑和丰富了数字时代"档案记忆观"的架构和内涵。"后保管"的研究对象是档案馆的电子文件管理，冯惠玲和加小双总结了"后保管范式"从保管出发又超越保管的四个方面：实体、地点、机构、阶段，关注档案产生的背景与联系，强调分布式保管和机构、团体、个人的开放合作，注重整体过程的连续性[①]。"文件连续体"理论是"后保管范式"的进一步深化，它强调文件并非是中立物，文件的形成与保存是高度社会性的选择行为，其终极诉求是建立一个自下而上的、可靠的文件保存体系，以完整保存集体记忆、促进社会民主发展。连志英引介了"文件连续体"理论和概念模型，分析了其对电子文件管理实践如元数据标准制订和对社会记忆建构的指导作用[②]。

"档案记忆观"对档案实践工作的影响反映在两个方面：从"被动保存证据"到"主动构建记忆"；从自上而下的单一主体的集中建构，到自下而

① 冯惠玲、加小双：《档案后保管理论的演进与核心思想》，《档案学通讯》2019年第4期。
② 连志英：《一种新范式：文件连续体理论的发展及应用》，《档案学研究》2018年第1期。

上的多元主体的分散建构。各地方档案馆开展的"城市记忆"工程，正是对"社会记忆"的一种自发的、主动的、自下而上的建构。随着数字时代向数智时代发展，在"档案记忆观"理论基础上，催生了"数字记忆"的方法论和技术体系，拓展了"档案记忆观"的理论边界，将目光投向并成功影响了包括图书馆在内的其他文化记忆机构和研究领域，具备了向人文学科辐射的能量。加小双和徐拥军认为，数字记忆是记忆实践的发展趋势，体现了人文、艺术和科技携手并进、融会贯通，其本质是将现代信息技术和社会记忆建构有机地结合起来，利用数字技术以数字形式来捕获、记录、保存和重现社会记忆，进而实现对文化的保护和传承。冯惠玲系统地阐释了数字记忆的基本原理和社会价值，重新定义了数字时代记忆与遗忘的关系，归纳出数字记忆的多资源互补、多媒体连通、迭代式生长、开放式构建等特点，从目标定位、文化阐释、资源整合、编排展示、技术支撑五个方面提出构建数字记忆项目的架构和要领，并有力地论证了各种文化记忆机构参与"数字记忆"建设的责任和使命①。

在"文化记忆"视域下，GLAMs机构的馆藏资源都是文化记忆的媒介，"文化记忆"理论推动下的国家级"记忆工程"促进了文化记忆机构的一体化发展，而"数字记忆"则从实践、方法和技术层面将文化记忆机构的一体化发展推进到实际应用阶段，成为正在发生的现实。从实践层面来看，"世界记忆""美国记忆"到"新加坡记忆""威尼斯时光机""欧洲时光机"，无不由档案馆、图书馆、博物馆、美术馆等文化记忆机构共同主导和协同推动。从方法论层面来看，资源建设、长期保存、知识组织、服务展陈等在不同文化记忆机构的业务工作中存在着共通之处。从技术层面来看，区块链、语义网、大数据云计算、机器学习、虚拟仿真、数据可视化等技术在不同文化记忆机构中的应用也有着类似的需求场景。然而，国内的文化记忆机构在上述三个层面的发展却较为不平衡。国内的国家级、城乡级记忆工程主要由档案界参与，据徐拥军的调研统计，截至2017年，全国有107个地级档案馆启动了记忆工程，而图书馆界只有中国国家图书馆、首都图书馆和上海图书馆较为重视。可喜的是，重庆大学图书馆作为第一

① 冯惠玲：《数字记忆：文化记忆的数字宫殿》，《中国图书馆学报》2020年第3期。

个启动数字记忆项目的高校图书馆，于 2021 年获得了"重庆大学数字记忆项目"的立项。在新技术的应用上，区块链技术在档案界较早得到关注和探索①②③，语义网及其相关的关联数据、知识图谱技术在图书馆界较早得到实质性应用④，博物馆界更重视利用虚拟仿真、数据可视化技术支持数字化展陈服务⑤。

"档案记忆观"发展并丰富了包括"文化记忆"在内的"社会记忆"理论，使得"文化记忆"具备了现实意义上的可操作性。"数字记忆"为各种文化记忆机构在数字时代保存、传承和建构"社会记忆"提供了新的方法和手段，也在逐步改变着"社会记忆"的理论格局，拓展了"档案记忆观"的理论边界，并不断更新着包括图书馆在内的文化记忆机构的运作模式和业务流程。各种文化记忆机构联合起来，共同构建面向人文研究的"数据基础设施"有助于各应用和研究领域相互之间取长补短和交叉融合，为基于记忆媒介的人文研究提供更广阔的视野和更便捷的途径，有望更好地支撑数智时代人文研究的"多重证据法"。

二、数智时代社会记忆的多重证据参照体系

数智时代社会记忆的多重证据参照体系，指的是支撑包含"数智证据"在内的"多重证据法"研究范式的数字人文研究基础设施，包括数据基础设施、算法基础设施和交流基础设施（图 1）。其中数据基础设施主要实现跨机构、跨网域、跨领域的多重证据的收集、处理、整合和融通。算法基础设施包括各种可以相互调用的软件、平台、工具、模型和算法，既为数据基础设施生产知识，同时也在数据基础设施的基础之上生成数智证据；

① 张珊：《区块链技术在电子档案管理中的适用性和应用展望》，《档案管理》2017 年第 3 期。
② 张倩：《区块链技术对高校档案信息管理方式创新的可行性探究》，《档案与建设》2017 年第 12 期。
③ 刘越男、吴云鹏：《基于区块链的数字档案长期保存：既有探索及未来发展》，《档案学通讯》2018 年第 6 期。
④ 夏翠娟、刘炜、陈涛等：《家谱关联数据服务平台的开发实践》，《中国图书馆学报》2016 年第 3 期。
⑤ 童茵、张彬：《董其昌数字人文项目的探索与实践》，《中国博物馆》2018 年第 4 期。

从文本、图像和音视频中提取数据，建立算法模型，进行量化计算和可视化分析，动态地生成统计分析结果以及各种可视化展示和分析图表，支撑多重证据的便捷获取和相互参照，动态地形成证据链。交流基础设施支撑机构与机构、机构与用户、用户与用户之间的知识交流，支持交流过程中各交流主体之间的资源共享、众包、数据交换和融合，同时为用户提供建立在深刻洞悉用户需求基础上的精准服务，并在服务过程中保存交流活动中产生的"交往记忆"，将"交往记忆"固化为数字形态的"文化记忆"，进一步完善数据基础设施建设。

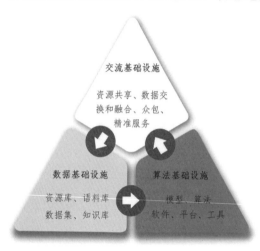

图 1　数字记忆多重证据参照体系的基础设施

（一）数据基础设施：多重证据的整合和融通机制

由 GLAMs 机构主要参与的"数据基础设施"建设，强调跨机构的共建共享、跨网域的开放获取、跨领域的知识融通、跨时空的版本迭代，有助于实现"社会记忆"多重证据参照体系的整体性、连续性和系统性。

虽然各种 CLAMs 机构的馆藏资源种类大相径庭，档案馆的主要馆藏——档案是人类从事生产和生活的一手资料，图书馆的主要馆藏——书籍是人类精神世界产出的知识产品，而博物馆和美术馆的主要馆藏——文物或艺术品则是人类生产、生活过程中遗存的或精神世界产出的物质文化遗产，但站在"文化记忆"理论的高度俯瞰，无论是档案馆和图书馆，还是博物馆和美术馆的馆藏资源，无论是语音和视频的记录，还是图像和文字的表达，抑或是有形的实物，甚至是无形的仪式，都是文化记忆的媒介（载体），是以"文化记忆"的形式固化和再造、传承和传播的"社会记忆"，也是"多重证据法"所依赖的文化记忆基础设施，需要作为一个整体来考虑。在数智时代，内容和载体的分离，缩小了档案馆、图书馆、博物馆、美术馆不同文化记忆机构之间因资源载体不同而造成的差距，数据、

事实和知识成了"社会记忆"的最小单位，脱离了媒介的束缚，跨机构文化记忆基础设施的整体性、连续性和系统性构建成为可能。

具体来说，"社会记忆"的整体性构建体现在数据基础设施将全种类（物质文化遗产、非物文化遗产和文化记忆资源）和全媒体（非结构化或半结构化的文本、静态或动态的图像、音视频、3D模型）的资源纳入统一的框架之中，还包括用户贡献内容和用户交互数据。另外，还应支持数据的多粒度、多层次描述和策略，包括数字资源对象层、元数据层、内容层（文本、图像、公式、表格）、客观知识层（人、地、时、事、物等世界知识实体）、主观知识层（概念、思想、情感、典故等）。其中主观知识层应具有开放性和包容性，能够容纳来自不同领域、不同群体和个人的多视角、多维度的主观知识，允许对同一资源的不同主观认识，作为个体所处群体的集体记忆和当下的社会规范和文化框架在个体记忆中的投影。

社会记忆的连续性构建体现在时空上的连续性。时空上的连续性包含两层含义：一是记忆媒介在时间和空间中连续不间断的变化情况；二是记忆媒介所承载的三度时空，即记忆媒介所表达的时空、记忆媒介所产生的时空、记忆媒介所经历的时空。以《九成宫醴泉铭》碑帖为例，其表达的时空为碑刻所诞生的时空：唐贞观六年（632）四月的陕西麟游，由魏征撰文，欧阳询楷书；其产生的时空为"南宋"，因该帖是在南宋时期所拓，拓片的技艺反映的是南宋时期的文化规范，拓片册首有顾元熙、王同愈（民国十四年）题签，另有吴湖帆、潘静淑夫妇题记。册后有万历四十一年（1613）薛明益（虞卿）题跋，还有民国十七年（1928）陈承修题跋、民国十八年（1929）方还题跋、民国三十八年（1949）三月沈尹默题跋，这些都是其所经历的时空的记录，承载着不同时空的社会记忆。在数据基础设施建设中，需对三度时空分别进行分层处理。

"社会记忆"的系统性构建主要是在媒介、客观知识实体和主观知识之间构建基于事理逻辑的广泛关联。可通过在资源对象、元数据层和内容层之上建立高层的知识互操作层来实现基于社会记忆整体性和连续性，利用数据、事实和知识在资源和主客观知识之间建立广泛的关联，利用统一的知识建模和一致的知识表示方法和技术使得这种关联可被机器理解和计算

形成语义互操作层，实现多重证据在数智世界中的整合和融通。

（二）算法基础设施：数智证据的生成和参照机制

不仅文化记忆机构的资源都应成为多重证据参照体系中的一部分，人、地、时、事、物等实体的知识图谱以及基于大规模、长时间、多维度、细粒度的数据所生成的量化分析数据、可视化图表等，也构成多重证据参照体系中不可忽视、愈加重要的另一重证据——数智证据，与传统的多重证据不同，一方面，数智证据是实时生成的，需要平台、工具、软件和算法的支撑；另一方面，不同的数智证据和传统的多重证据之间的相互参照，以检索、展示、比较、鉴别、关联来形成解决问题的证据链，需要平台、工具、软件和算法的支撑。笔者将支撑数智证据生成和参照机制的平台、软件、工具和算法称为"算法基础设施"，它包括支持全种类和全媒体数字资源对象的签名、发布、检索、展示和标注的软件，支持从数字资源对象和元数据中提取人、地、时、事、物等实体，构建实体与实体之间、实体与资源对象之间的关联关系并与现有知识图谱对齐的工具和算法，还包括支撑"数智证据"生成和参照所需的数据循证、量化计算、文本分析、时空分析、社会网络关系分析、虚拟仿真、可视化展演的各种平台、软件、工具和算法。

笔者将数字记忆的多重证据参照体系分为如下五个层面：数字记忆媒介层、客观知识层、主观知识层、数智证据生成层以及多重证据参照层，根据每个层面的功能需求和支撑的平台、软件、工具、算法需求进行分层分析（图2）。

数字记忆媒介层包括全种类、全媒体数字资源对象，一般以文本、静态和动态的图像、音视频、3D模型、虚拟场景等数字化形态存在。数字记忆媒介要成为多重证据参照体系的一环，需要利用区块链技术支持数字资源对象的签名和在媒体格式更新换代和传播的过程中建立信任链，实现防篡改和可追溯；需要建设联合编目系统支持跨机构合作编目和协同知识生产，以生成标准规范的元数据记录，实现数字资源对象的描述和揭示；需要支持国际图像互操作框架（IIIF）的图像发布、检索、展示、共享和标注

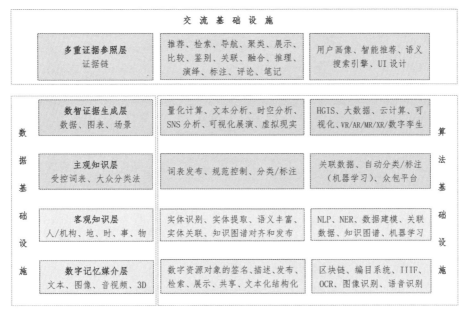

图 2 数字记忆的多重证据参照体系与算法基础设施

的工具套件；还需要支持 OCR、图像识别、语音识别的工具和算法，从数字记忆媒介中提取知识。

客观知识层包括人/机构、地、时、事、物等客观世界真实存在的人物、机构、团体以及建筑、遗址等实体的信息和数据，包括时间和地点、空间位置的信息和数据，发生事件的信息和数据，以及基于各自关联关系而建立的知识图谱。客观知识层的知识要成为多重证据参照体系的一部分，需要支持实体识别、实体提取、语义丰富、实体关联、知识图谱对齐和发布的自然语言处理（NLP）算法和工具、命名实体识别（NER）算法和工具、数据建模工具、关联数据发布平台、知识图谱构建工具、机器学习算法和工具。

主观知识层主要指基于特定专业领域的认识而形成的各种受控词表，如图书馆的分类主题词表、美国国会图书馆主题词表（LCSH）、艺术领域的分类主题词表、盖蒂博物馆艺术与建筑叙词表（AAT）、英国 V&A 博物馆的中国图像志索引典等，或个人贡献的自由标签形成的大众分类法。主观知识层的知识要成为多重证据参照体系的一部分，需要利用简单知识组

织系统（SKOS）和关联数据技术将词表发布为规范的知识组织体系，以便在互联网上提供规范控制、自动分类和标注服务。

数智证据生成层则需要支持量化计算、文本分析、时空分析和社会网络关系（SNS）分析的各种算法和工具、软件、平台，如支持时空分析的历史地理信息系统（HGIS）、各种文本分析算法、大数据和云计算技术、数据可视化技术、虚拟仿真技术等。这些工具、软件、平台和算法如采用"微服务架构"进行设计和开发，则可成为相互独立又能彼此调用的组件，有利于迭代升级和共享重用。

多重证据参照层与上述四层和用户之间进行频繁的交互，因而需要一个强大智能的语义搜索引擎支持多重证据的检索、展示、比较、鉴别、关联、推理、演绎，以形成解决问题的证据链；需要利用用户画像技术来精准地洞悉用户需求、偏好和习惯，进行个性化推荐；需要专业科学的用户界面设计（包括图形界面设计、用户体验设计和交互设计）来为用户提供便捷、美观、舒适的体验，通过激发用户的感官体验来加强其感知和理解，建立认知和情感方面的协同体系，创造出更加接近用户需求和更易于交互的系统。

在上述算法基础设施中，有的是集一系列技术标准规范、相应软件工具和业务流程于一体的集成式套件，如 IIIF 是图像互操作标准规范、支撑该标准规范的图像服务器和浏览器的集合。IIIF 始于图像但不止于图像，形成了庞大的国际社区，已发展成为包括地图、音视频、3D 在内的全媒体数字资源对象互操作规范。关联数据则是一系列语义网技术标准规范，如 RDF、RDFS、Ontology、OWL、SPARQL 和相应软件如 RDFStore 的集合。有的则是一种更复杂的、专业的支撑平台，历史地理信息系统（HGIS）作为数字记忆的时空数据基础设施的核心组件，包括以下专业功能：提供对作为底图的历史地图资源及其矢量数据的存取和服务，如底图上传、在线配准、底图切换；对历史地名、疆域、界限的矢量或栅格等空间数据的管理和服务；提供空间计算支撑，如距离与面积计算、裁剪、合并、差集、概化、简化、求交、计算标识点、计算关系、重塑形状等；提供在线制图支持，如支持点要素、线要素、面要素、注记要素的增删改查等操作和制图结果展示等。

（三）交流基础设施：多重证据的发育和成长机制

在数智时代，"数字记忆"作为文化记忆的新形态，重新定义了"记忆"和"遗忘"的关系、集体记忆和个体记忆之间的关系：在大数据、云计算和5G互联网环境下，选择记忆什么并不一定意味着有什么被遗忘，遗忘不一定是受制于社会框架的被动选择，而有可能是个体的主观意愿；集体记忆和个体记忆之间单向的控制与被控制的关系也需要重新考虑：微博、微信、抖音、快手等社交网络和优酷、哔哩哔哩等视频共享交流平台使得个体记忆具备影响甚至塑造集体记忆的能力；"数字记忆"也模糊了"交往记忆"与"文化记忆"之间的界限，人们通过实时通信软件和社交网络进行的交往活动一经开始便有可能被永久记录和广泛传播。记忆的媒介不再主要由书本、画卷、建筑等固化的实体组成，更多地表现为机器世界和网络空间的比特流，在知识生产和知识交流过程中随时随地被快速更新和覆写，处于不断的变化中。在数智时代，文化记忆机构的服务不再是单向的推送，而是多向的交流。交流的主体包括机构内部的业务部门，机构与机构、机构与用户、用户与用户，甚至是机器与机器之间。"文化记忆"机构不仅需要对过去的记忆媒介数字化，还要加强对当下生产生活和知识交流过程中原生的数字内容和数字媒介的收集、保存、管理和服务，并对数字内容产生的环境、数字媒介形变的过程进行记录，以便于后来者回到"数字记忆"形成的历史现场。这就要求在数据基础设施和算法基础设施之上构建交流基础设施。

数据基础设施在协同式的知识生产和多向的知识交流过程中不断迭代，数智证据也随之动态变化，随着资源种类的增加、资源描述的深化、实体规模的扩大、语义关联的增强、机器算法的进化，所生成的量化分析数据、可视化图表和虚拟场景也会随之变化。获得数智证据对于研究者来说固然必不可少，追溯这种变化发生的机理和透视导致变化发生的细节也至关重要。因此在交流基础设施中，不仅要记录机构内部的知识生产活动和机构与机构、机构与人、人与人之间的知识交流活动，还要记录机器与机器之间的知识交流活动，以便追溯数字记忆媒介和数字内容在这种交流活动中

的演变。

在数字资源对象和元数据层面,可参照《文化遗产资料数字化技术指南》,设计交互元数据方案,保存数字资源对象在数字化过程中的过程性技术参数,以便于对不同格式和版本进行溯源与循证①。随着区块链技术的发展,利用块链式数据结构来验证与存储数据;利用分布式节点共识算法来生成和更新数据;利用密码学的方式保证数据传输和访问的安全;利用由自动化脚本代码组成的智能合约来编程和操作数据,形成一种全新的分布式基础架构与计算范式,来支持资源和数据的防篡改和可追溯,这已在档案界的电子文件管理中得到初步应用②,对于图书馆和博物馆、美术馆来说,其数字资源对象在传播和交流过程中的防篡改和可追溯需求同样重要,可为交流基础设施的建设提供基础性的底层技术架构,有助于版权管理的去中心化、智能化与透明化③,也能为用户的个人信息保护提供技术支撑④,甚至解决数字内容的产生、编辑、中转、组织和长期保存等个产业链的最根本问题⑤。在用户交互层面,通过对"用户贡献内容"无处不在的嵌入式支持,或建立众包平台,来引导用户贡献知识盈余,通过全面保存用户交互数据,来完善"数据基础设施"建设,形成多重证据的发育和成长机制。

三、实践探索:构建"上海记忆"的多重证据参照体系

"上海记忆"是上海图书馆响应上海市委宣传部打响"三大文化"品牌的号召而开展的一系列实践探索,它建立在上海图书馆丰富的地方文献馆藏和自 2006 年启动并一直延续至今的"上海年华"项目的基础上,充分利

① 陈霄:《美国〈文化遗产资料数字化技术指南〉介绍及启示》,《办公室业务》2014 年第 22 期。
② 刘越男:《区块链技术在文件档案管理中的应用初探》,《浙江档案》2018 年第 5 期。
③ 赵力:《区块链技术下的图书馆数字版权管理研究》,《图书馆学研究》2019 年第 5 期。
④ 柳林子、赵力:《区块链技术下图书馆读者个人信息保护研究》,《图书馆工作与研究》2019 年第 5 期。
⑤ 杨新涯、王莹:《区块链是完善数字内容产业链的最关键技术》,《图书馆论坛》2019 年第 3 期。

用"图片上海""电影记忆""上海与世博""辛亥革命在上海""抗战图片库""明星公司诞生 90 周年""上海历史文化年谱"等各种专题库建设的成果，贯彻数字人文、文化记忆、公众科学等理念，采用数智时代的语义网、关联数据、知识图谱、机器学习、历史地理信息系统（HGIS）、数据可视化等技术，建设数据基础设施和基于多重证据参照体系的数字人文服务平台，服务于一系列记忆展演、文旅融合应用和多媒体展陈项目。

（一）支撑多重证据参照体系的数据基础设施建设

支撑"上海记忆"的数据基础设施由多利类、全媒体数字资源对象的文献知识库，人、地时、事、物的客观知识库和专家研究数据组成，以新理念、新方法和新技术升级"上海年华"的各种专题库，如整合"上海年华"各种老照片专题库组成统一的"历史图片库"，升级"电影记忆"专题库，建设集电影、电影人、影院、发行制作公司、电影期刊、电影音乐和视频于一体的"华语老电影知识库"，升级"上海历史文化年谱"专题库建设的"上海历史文化事件知识库"，补充新建了包含馆藏红色文献的"革命（红色）文献库"、包含中外文唱片的"馆藏唱片知识库"、"近代图书和报刊知识库原型系统"以及"馆藏舆图数据库"，还包括将《上海地名志》结构化、数据化、语义化处理后建设的"上海历史地名知识库"，基于上海市陆续发布的五批优秀历史建筑建设的"上海历史建筑知识库"，基于上海市不可移动文物名录建设的"上海市物质文化遗产知识库"，以及从上述各种数字资源对象的内容和元数据中抽取的各种机构团体名称建设的"上海历史文化机构名录"和包含各种人物基本信息、生平、与人物相关的多种类、全媒体的数字记忆媒介及其社会网络关系的"人名规范库"等。这些知识库是陆续建成的，在为机构和用户提供服务时进行了界面的区分，但在方法、技术和流程上按照数据基础设施建设的功能需求和技术规范进行了统一考虑①。

在数据基础设施建设中，利用基于本体方法的统一知识建模实现了多

① 夏翠娟：《面向人文研究的"数据基础设施"建设——试论图书馆学对数字人文的方法论贡献》，《中国图书馆学报》2020 年第 3 期。

种类、全媒体数字记忆媒介之间知识的融通,利用关联数据技术的一致性知识表示在数据的底层实现了语义互操作①,在语义描述框架的设计上,充分考虑资源、数据、事实和知识的社会记忆属性。以图像的语义描述框架为例,图书馆界的图像元数据描述规范往往偏重于图像本身的物理特征或数字媒介特征及其浅层次的视觉艺术特征,忽略了社会记忆特征和深层次的视觉艺术特征。笔者基于"图像不仅是视觉艺术的表达,也是社会记忆的媒介"这一认识,设计了图像语义描述框架(图3)。

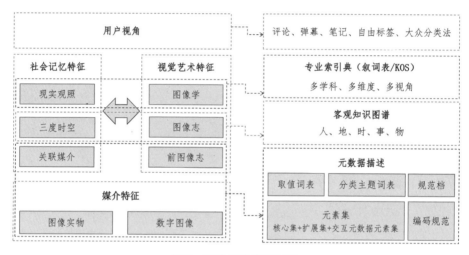

图3 图像语义描述框架

首先将图像语义描述的对象特征分为媒介特征、社会记忆特征和视觉艺术特征。将图像实物和数字图像分别处理,将社会记忆特征依据社会记忆理论框架分为"关联媒介""三度时空""现实观照"三个部分。其中"关联媒介"是指与所描述的图像相关的其他数字记忆媒介,如与图像来源相关的影集、画册、期刊、报纸等;"三度时空"指的是图像所表达的时空、图像产生的时空、图像经历的时空;"现实观照"指的是当下不同专业领域对图像的认识,是当下的社会框架和文化规范,即集体记忆和社会记忆的反映。将图像的视觉艺术特征依据潘诺夫斯基的图像学理论分成"前

① 夏翠娟:《文化记忆资源的知识融通:从异构资源元数据应用纲要到一体化本体设计》,《图书情报知识》2021年第1期。

图像志""图像志""图像学"三个层面。其中,"前图像志"指的是图像的自然意义揭示,识别图像中作为人、动植物、物品、景观等自然物象的线条与色彩、形状与形态;"图像志"指的是图像的传统意义揭示,解释图像所表现的约定俗成的故事、寓言、典故等;"图像学"指的是图像的现实意义揭示,诠释一个国家或一个时代的政治、经济、社会、宗教、哲学等。图像的媒介特征、关联媒介和前图像志层面的揭示都可通过元数据描述来实现,三度时空和图像志层面的揭示可通过与客观知识图谱中的人、地、时、事、物建立语义关联来实现现实对照,图像学层面的揭示则可通过多学科、多维度、多视角的专业索引(叙词表/KOS)的标注来实现,最后,也不能忽视用户视角的个体记忆,可通过将用户的评论、弹幕、笔记、自由标签以及大众分类法纳入语义描述框架中来实现。

在本体建模和词表设计上,力图建立多种类、全媒体的数字记忆媒介与客观知识和主观知识的普遍关联(图4),通过以下设计原则来实现:一是将记忆媒介的内容与载体分离,如一篇期刊文章可能有"图像"和"文本"两种不同的数字媒体格式;二是建立"资源"顶层类,将"地图""剧本"

图4 支持多种类、全媒体数字记忆媒介语义关联的"上海记忆"本体模型

"海报""照片""乐谱""文章""广告""期""刊"等都作为"资源"的子类，统一与"人物""机构""地点""事件""建筑""影院"等客观知识实体建立语义关联，同时也与各种通用或专业的主题分类"词表"和社交网站的评论（"影评""乐谱"）等主观知识建立语义关联；三是为所有"资源"和客观知识实体及主观知识赋予"时间"和"空间"属性。

借助2021年开发完成的"上海文化总库"项目，在服务界面上完成了多个知识库的初步整合工作，在业务流程上也开发了配套的"上海文化总库内容管理系统"，实现了"素材库""知识库""专题库"建设的全流程管理和与服务平台的无缝集成。其中的"素材库"即是多种类、全媒体的数字记忆媒介，将素材的数字化、收集、整理、编目、著录、标注的过程置于整个知识生产的过程中，与知识库建设和专题库建设连成一体。应用交互元数据方案，在历史原照的数字化翻拍和加工过程中采集、保留数字化成像的技术参数和人工标引记录，为图像的长期保存、识别、访问和基于IIIF的发布和共享奠定基础①。通过从已有的"知识库"中选择各种客观知识实体和主观知识词表，在素材的编目、著录和标注时即建立与知识库的语义关联，同时补充和丰富已有"知识库"中缺失的部分，而在"专题库"建设中，可根据不同的主题自由选择重复利用不同的素材和知识节点。这种将数字化、数据化连通的全流程管理，有利于提高知识生产的效率和质量。

（二）基于多重证据参照体系的记忆研究和展演

在融合了多种类、全媒体数字记忆媒介的数据基础设施建设的基础上，引入了支持IIIF标准规范的工具套件、支持文本分析的各种算法、支持社会网络关系分析的可视化组件、支持时空分析的HGIS平台、支持跨知识库检索的语义搜索引擎及检索结果的多维分面量化计算模型，以支持基于文本分析、社会网络关系分析、时空分析、量化计算等数智证据的生成和多重证据参照。另外，还建设了"众包平台"支持用户贡献内容，开发了个性化与推荐模块，保存用户的检索历史、浏览历史、收藏历史、标注历史，

① 铁钟、黄薇、沈洁：《数字影像与城市记忆的层累效应》，《图书馆论坛》2021年第11期。

基于用户交互数据提供个性化服务等。

IIIF套件支持图像发布、展示、共享、比较标注和个性化研究，实现了图文对照展示，可呈现跨越多个日期和版面的报纸，将诸如张恨水《啼笑因缘》这样的连载小说按照章回顺序动态地整合在一屏中供用户浏览，也可以支持用户将不同数字资源对象中的单页图像集中在一起进行比较研究。文本分析算法支持词频统计分析和平均词长、句长、篇长的统计分析以及词汇相似度分析、字词搭配分析、相关度分析、聚簇分析等典型的文本分析法，具备基于大规模文本的远读和命名实体识别（NER）功能。社会网络关系分析可视化组件将各种资源、人物、机构、地点、建筑等纳入统一的关系网络中，生成可视化关系图谱，支持用户进行全景式的俯瞰；通过选择、过滤生成子图来考察整个关系网络中的某一局部；通过拖拽、点选以改变图谱布局和形状，来支持社会网络关系分析，如用户可以选择只分析人物的社会网络关系，分别查看父母、子女、伴侣、兄弟姐妹等亲属关系，同乡、同学、同事、合作伙伴、朋友等社会关系。HGIS平台提供一个包含地图和时间轴的时空框架，根据各种资源人物、机构、地点、建筑等的时间和空间属性，将其投影在时空界面中，通过地图的放大、缩小、圈画、图层改变和时间轴的移动来进行时空分析。语义搜索引擎建立在各个知识库提供的语义检索接口和基于 Elas Search 的索引机制的基础上，支持跨知识库的知识检索、地图检索和专业检索。为了更好地支持检索结果的量化计算，参考 LoGaRT 项目①，设计了一个多种类资源的多维分面计算模型，通过选择资源的类型和分面，改变分面的顺序，可以灵活地支持不同维度、不同视角的量化计算，如可以按照人物的籍贯分面统计，也可以按照人物的出生朝代分面统计，通过改变籍贯和朝代的顺序，可以统计籍贯为浙江省的人物的朝代分布情况，或统计出生朝代为"清"的人物的籍贯分布情况。

数字记忆展演为社会记忆提供了新的唤醒过往、与过往建立情感链接、

① LoGaRT 是一个用来从数字化中国地方志中搜索、分析和收集数据的软件，在单种地方志资源的浏览和阅读之外，它还为历史学家提供了利用数据技术鸟瞰地方志资源集合的方法和工具。项目网址：https://www.mpiwg-berlin.mpg.de/research/projects/departmentSchaefer_SPCMSLocal Gazetteers。

跨时空交互的"记忆之场",利用数据可视化和VR/AR/ER/MR、数字孪生、全息投影等虚拟仿真技术,以多媒体展陈的方式,为用户提供沉浸式的交互和体验以促进文明的传承和文化的传播,不仅在博物馆界应用广泛,在图书馆界也越来越受到重视。上述数据基础设施和多重证据参照体系的建设,以上海图书馆东馆开馆为契机,正在为多个历史文献体验馆的多媒体展陈提供数据、方法和技术支持,尤其是上海地方文献馆的"上海之源"系列展项,如"红色旅游""上海文化地标""上海文化年谱""上海之声""外滩长卷"等,充分利用了数据基础设施提供的多种类、全媒体的数字记忆媒介和人物、机构、地点、建筑等客观知识库成果以及专家研究数据,重现了上海的红色文化、海派文化和江南文化共同孕育的城市记忆(图5)。

图5　数智证据生成和多重证据参照

四、结语：同时作为知识中介和记忆宫殿的图书馆

档案、图书和文物都是"社会记忆"的载体,通过对文化记忆资源的收集、长期保存、组织和服务工作,档案馆、图书馆和博物馆、美术馆等都成为社会记忆的文化记忆基础设施,都在参与"构建未来的文化遗产"的工作。过去,关于"记忆"的研究和应用主要集中在档案(馆)领域,

然而，从文化记忆的整体性、连续性和系统性来看，单个、单种文化记忆机构所保存和传播的文化记忆是碎片化的、不完整的。长期以来，图书馆从事文化、知识产品的收集、整理、保存和服务工作，致力于促进文化、知识的传播与交流，注重作为"知识中介"来提供服务，如高校图书馆为教学和科研向本校师生提供服务，公共图书馆为信息公平向大众提供服务，这都是图书馆应尽之责。正如档案和文物是记忆的媒介一样，图书馆提供的知识产品也是记忆的媒介，是知识服务的基础，因而也不能忽视图书馆作为"记忆宫殿"的作用，无论是作为机构性（如高校和研究所图书馆）还是区域性（如国家图书馆和公共图书馆）的文化记忆机构，图书馆理应承担起文化记忆机构的责任和使命。在数智时代，单向的服务被多向的交流取代，图书馆除了积极地收集所属机构和区域的文化记忆资源包括原生数字内容及其数字媒介，进行资源建设之外，在服务的过程中也可借鉴档案界的"后保管范式"和"文件连续体理论"主动地保存机构与机构、机构与用户、用户与用户之间的"交往记忆"，借助"数智技术"将"交往记忆"固化为数字形态的"文化记忆"，这也正是图书馆有别于其他文化记忆机构的优势所在。

数字记忆作为数智时代社会记忆的新形态和新常态，在某种程度上改写了"社会记忆"理论体系的格局，如记忆与遗忘的关系、个体记忆与集体记忆的关系、记忆与历史的关系、"交往记忆"与"文化记忆"的关系等都需要重新定义。同时也弥合了不同文化记忆机构之间由于所保存和传播的文化记忆媒介（载体）不同而形成的界限，在方法和技术层面为不同文化记忆机构共同构建整体性、连续性和系统性的"社会记忆"和支持数字人文研究所需的"多重证据参照体系"提供了可能，因而也对包括图书馆在内的文化记忆机构提出了新的需求。如何响应这种需求，近年来图书馆界积极参与的"数据基础设施"建设、新文科背景下的数字人文实践和大力投入的"智慧图书馆"建设，或许正在书写答卷。

国博藏倪瓒《水竹居图》研究

穆瑞凤

（中国国家博物馆副研究员）

摘　要：倪瓒的传世作品虽多，但设色作品极少见，现收藏在中国国家博物馆的《水竹居图》轴是其罕见的早期设色作品的重要代表。本文首先从画学文献的著录与画幅本身进行对照分析，发现其中存在的几点差异，再以该画中出现的诗文、收藏印玺和题跋为依据，详细考察该画的绘制渊源和流传过程，最后以《水竹居图》为例，分析其早期山水画风格产生的原因和特色。本文试图通过文献学、鉴藏史及风格分析三个方面，探析倪

* 原载《美术》2021年第6期。

瓒早期绘画图式的发展轨迹，呈现倪瓒早期山水画的真实面貌。

关键词：倪瓒；设色画；水竹居图

倪瓒的传世作品以水墨为主，设色作品寥寥无几。目前，见诸著录的仅有三件，据王世贞《弇州山人题跋》记载："云林生平不作青绿山水，仅二幅留江南。"① 这两幅分别是《城东水竹居图》和《山阴丘壑图》。张丑在《清河书画舫》中记其设色作品共有三件，除以上两件外，还有《雨后空林生白烟图》②。《山阴丘壑图》张丑在当时都未曾亲睹，至今早已下落不明。《雨后空林生白烟图》原在北京故宫博物院，现藏台北"故宫博物院"。因此，现藏中国国家博物馆（以下简称"国博"）的倪瓒《水竹居图》轴为中国大陆地区仅见的倪瓒的一幅青绿山水画（图1）。

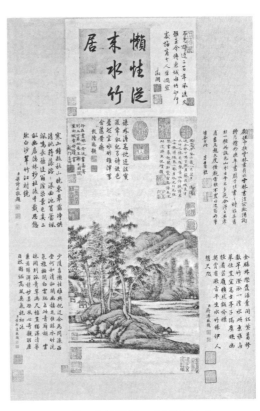

（元）倪瓒《水竹居图》中国画 53.6 cm×28 cm 中国国家博物馆藏

一、画学文献著录与图对照细校真伪

关于中国国家博物馆入藏的倪瓒《水竹居图》早就引起学者的关注，

① （明）王世贞撰，汤志波辑校：《弇州山人题跋》，浙江人民美术出版社2019年版，第474页。

② （明）张丑：《清河书画舫》，卢辅圣主编《中国书画全书（第四册）》，上海书画出版社1992年版，第127页。

并专门著文对此图的真伪进行考辨。徐邦达在《古书画伪讹考辨（叁）》中谈到他曾见过此画，当时定为真迹，后又细检《石渠续编》中倪瓒自题"进道"而无姓，其他《清河》《式古》《大观》三书中为"高进道"，于是，徐邦达认为其中必有真伪问题有待进一步查阅《石渠宝笈》进行考辨①。美国学者张子宁撰写《漫议倪瓒〈水竹居图〉》② 一文，考察了存世的倪瓒《水竹居图》轴和卷两种形制绘画的真伪情况，他通过古代书画著录文献中的记载与图像进行核对，发现几点矛盾之处，由此认为国博所藏《水竹居图》轴是否为真迹仍需斟酌，并断言台北"故宫博物院"所藏《水竹居图》为赝品。北京故宫博物院娄玮发表《倪瓒〈水竹居图〉题跋考》一文，对该图的题跋和印证进行鉴考③，认为国博所藏该图诗塘上的文徵明诗题是后配的，董其昌边跋是被移配的，图上的"倪元镇氏"印为后加的伪印，但他又认为位于诗塘和裱边题跋的真伪与作品本身的真伪没有必然的联系。

国博所藏倪瓒《水竹居图》轴到底是真是假？张子宁从明清书画著作中的记录与本图的对照呈现出的差异中提出《水竹居图》轴在 17 世纪时已不止一本的猜测是否可靠？娄玮结合文献资料和实物考察，试图解释题跋的问题——认为是清代徽州的古董商王廷珸作伪拆配的说法是否可信？

据现存的画史文献资料可知，最早著录倪瓒《水竹居图》的文献是明代张丑的《清河书画舫》，其中记载："云林水竹居图至正三年癸未岁八月望日，高进道过余林下，为言僦居苏州城东，有水竹之胜，因想象图此，并赋诗其上，云：'僦得城东二亩居，水光山色照琴书。晨起开轩惊宿鸟，诗成洗研没游鱼。'倪瓒题：'好在云林一老迂，画图寄到玉山居。向来王谢元同调，宜向城东共读书。'龙门良琦。不见倪迂二百年，风流文雅至今传。东城水竹知何处，抚卷令人思惘然。征明。真迹。右方良琦诗题本身上，征明诗参笺书也，下有沈恒吉、项元汴收藏印。"④ 张丑著录《水竹居图》的题跋和印章后，将此图定为"真迹"，并记录此画本幅右方有良琦的

① 徐邦达著，故宫博物院编：《古书画伪讹考辨（叁）》，故宫出版社 2015 年版，第 179 页。
② 上海书画出版社编：《倪瓒研究（朵云 62 集）》，上海书画出版社 2005 年版，第 245—258 页。
③ 娄玮：《倪瓒〈水竹居图〉题跋考》，《中国历史文物》2003 年第 6 期。
④ （明）张丑撰，徐德明点校：《清河书画舫》，上海古籍出版社 2011 年版，第 554—555 页。

题诗以及文徵明的诗参笺及沈恒吉、项元汴的收藏印，并将此图的来源及观赏感受记于后："王廷珸携示云林《傲居城东图》小帧，青绿满幅，全师董源。其上小楷诗题极精，无能识者。张丑广德特定为天下倪画第一，即举世非之不顾也。乃述赞云：晚阅倪笔，百千拔一。余方盛夸举世共哗。作者固难，知亦不易。傲居擅场，鉴定斯至。时万历丁巳三月廿日书。"① 由此可知，该画是1617年王廷珸拿来《傲居城东图》（即《水竹居图》）展示给张丑观看的，画作本身篇幅不大，为青绿山水，画家师法董源，画幅上有倪瓒用小楷题的诗，非常精妙，张丑遂将此画定为"天下倪画第一"。

明代汪砢玉《珊瑚网》著录此画："著色云林画，世所绝少，惟新安汪景辰有此，殁后为人持去。"并录倪瓒自题诗及龙门良琦题跋，其中记载倪瓒自题诗时录为"高进道""水光竹色照琴书"②。明郁逢庆《郁氏书画题跋记》著录内容为："倪迂著色山水至正三年……高进道……水光竹色照琴书……倪瓒题。"并记龙门良琦题跋③。顾复《平生壮观》载："水竹居，纸小幅，为高进道作，淡青绿，学董源，七言绝，傲得城东二亩居云云，字带欧法，最早年之笔，本身左角良琦题诗，文衡山题七绝于参笺，董玄宰精楷跋于边右。"④ 具体题跋内容无。清代卞永誉《式古堂书画汇考》著录该画时记载了倪瓒的自题诗、龙门良琦题跋、文徵明诗参笺书，并外录《珊瑚网》《书画舫》的记录，同时记"纸本，小挂幅，著色山水、秋林茅舍，后映丛林，右丞北苑合并一图，云林绝诣"，录倪瓒自题诗"高进道""水光竹色照琴书"，值得注意的是，《式古堂书画汇考》外录《书画舫》的记录时云"左方良琦题本身上"⑤。清吴升《大观录》录："净名居士水竹居图白纸本，高一尺七寸阔八寸余，设浅青绿大有苍峭韵致，秋林茅屋后映丛林绝仿惠崇正翁早年学力精诣时笔也，诗款学元常劲峭未露本色尤可珍

① （明）张丑撰，徐德明点校：《清河书画舫》，上海古籍出版社2011年版，第554—555页。
② 汪砢玉：《珊瑚网》，卢辅圣主编《中国书画全书（第五册）》，上海书画出版社1993年版，第1072页。
③ 郁逢庆：《郁氏书画题跋记》，卢辅圣主编《中国书画全书（第四册）》，上海书画出版社1992年版，第627页。
④ 顾复：《平生壮观》，卢辅圣主编《中国书画全书（第四册）》，上海书画出版社1992年版，第995页。
⑤ 卞永誉：《式古堂书画汇考》，卢辅圣主编《中国书画全书（第七册）》，上海书画出版社1993年版，第54—55页。

耳，墨林诸印鲜奕。"收录倪瓒自题诗、良琦题跋、文徵明参笺书内容的文献对照详见表1。

表1　著录《水竹居图》文献资料一览表

文　　献	倪瓒自题诗	良琦题跋	文徵明参笺书	备　　注
《清河书画舫》	√	√	√	"高进道""山色"
《珊瑚网》	√	√		"高进道""竹色"
《式古堂书画汇考》	√	√	√	"高进道""竹色""左方良琦"
《郁氏书画题跋记》	√	√		"高进道""竹色"
《平生壮观》		√	√	"为高进道作……本身左角良琦题诗，文衡山题七绝于参书，董玄宰精楷跋于边右。"
《大观录》	√	√	√	"高进道""水光竹色"

现将文献著录内容与现存国博《水竹居图》轴一一细校，有几点差异：一是在以上的著录文献中，"至正三年癸未岁八月望日，进道过余林下……"均记录为"高进道"，或直接写"高进道"，或记录为"高进道作"，但现存国博本倪瓒自题诗中"八月望日"与"进道过余林下"之间无"高"字；二是国博本该图中倪瓒的题诗为"水光竹色照琴书"，而张丑著录为"水光山色照琴书"①，在《全元文》卷一四四〇中收录的倪瓒《题水竹居图》② 中也为"水光山色照琴书"，其他著录文献及《式古堂书画汇考》外录的《清河书画舫》均记录为"水光竹色照琴书"；三是张丑著录中提到"右方良琦诗题本身上"，《式古堂书画汇考》外录《书画舫》的内容为"左方良琦题本身上"，顾复《平生壮观》也记录"本身左角良琦题诗"；四是关于文徵明的诗，只在《清河书画舫》《式古堂书画汇考》及《大观录》中

① （明）张丑：《清河书画舫》，卢辅圣主编《中国书画全书（第四册）》，上海书画出版社1992年版，第352页。

② 李修生主编：《全元文》，凤凰出版社1998年版，第594页。

有著录，其他文献未见；五是仅《平生壮观》记载有董其昌用楷书做的跋于边右，与现图相符。

通过文献和画面对照可知著录文献内容与该画本幅内容基本一致。关于"八月望日，进道过余林下"之间"高"字的缺失，从画面中可以看到两者之间明显有一字的空缺，且将此图空缺处放大后，纸张的底色明显比周围的颜色要浅一些，缺字部分明显有被擦去的痕迹。而《清河书画舫》文献与画面中出现"竹色"与"山色"一字差异的情况，可能为文献在流传过程中版本不同或是传抄的讹误。关于良琦诗的位置，今对照画作，释良琦的题跋在该图左上角，题跋内容与张丑所录内容一致。

二、《水竹居图》轴绘制缘起及收藏流转

倪瓒画《水竹居》是为好友高进道所作，这幅画绘制的缘起是高进道在元至正三年（1343）八月十五日路过倪瓒处，告知倪瓒他正租住在苏州城东，那里有水竹胜景，倪瓒听闻此事，籍由此想象画《水竹居图》。高进道何许人也？元代陈基在《夷白斋稿》外集卷中有《送高进道序》，可知高进道为山东聊城人，因"侍其先大夫员外公寓吴"，进道与吴中文人交往甚密，以"博古好学雅为诸公所知"，遂"进道方僦居水竹间，环堵萧然，贫窭日甚，人以为难，而进道弹琴诵书自若也"①。《清閟阁集》卷三录有倪瓒五言律诗《高进道水竹居》："我爱高隐士，移家水竹边。白云行镜里，翠雨落阶前。独坐敷书席，相过趁钓船。何当重来此，为醉酒如川。"② 由此可知，倪瓒在《水竹居图》上所作诗"僦得城东二亩居，水光竹色照琴书，晨起开轩惊宿鸟，诗成洗研没游鱼"与陈基《送高进道序》中所描绘的情形一致，同时又有《清閟阁集》中《高进道水竹居》一诗可佐证高进道确曾移居苏州城东的水竹间，倪瓒《水竹居图》与其诗《高进道水竹居》共同描绘了当时文人雅士的隐居生活。

从画轴的现状来看，倪瓒为高进道画完《水竹居图》后，最早观摩过

① （元）陈基：《夷白斋稿》，上海书店1986年版，第24页。
② （元）倪瓒著，江兴祐点校：《清閟阁集》，西泠印社出版社2010年版，第69页。

此画并留有题跋的是高僧良琦，在该画本幅上，除了有倪瓒的自题诗外，最早的跋文即为良琦①的题跋"好在云林一老迂，画图寄到玉山居"，据此可知该画曾在玉山雅集中被观摩欣赏。良琦是元明时期苏州天平山龙门的高僧，他是顾瑛玉山草堂的座上宾。玉山草堂是元末顾瑛②读书弦诵之所，他在此地结集了当时许多文人名士诗酒唱和，这里也是元明时期参与人数最多、持续时间最长、最具代表性的文人雅集活动的场所。良琦与顾瑛交情深厚，与同为玉山宾客的杨维桢、郑元祐、倪瓒、于立、陈基、赵奕、袁华等人过从甚密，他的诗多收入《草堂雅集》③《玉山名胜集》《玉山纪游》中，并有《题玉山草堂》④一诗留存。

此画经玉山草堂雅集活动之后，先由沈恒吉收藏，后转入项元汴之手。张丑《清河书画舫》中提到在该图的下方有此两人印章，对照可知今在画本幅左下角有"吴郡沈氏恒吉图书印"。沈恒（1409—1477），字恒吉，号同斋，以字行，长洲（今江苏苏州）人，是明四家沈周的父亲，能诗善画，据徐沁《明画录》著录此人："工诗，兄弟自相倡酬，仆隶皆谙文墨。画山水，师杜琼，劲骨老，思溢出，绝类黄鹤山樵一派。两沈⑤并列神品，寿俱大耋。"⑥沈家自沈周的祖父沈澄到其父沈恒吉，再到沈周，均以诗文书画闻名乡里，有深厚的家学渊源，富有收藏，此画赫然在列。沈周作为"吴门画派"的创始人之一，其后追随者甚众，文徵明便是其中的佼佼者，作为沈周的学生，文徵明得见很多沈家的藏品，得益于此，他还在该画的诗塘上题书"不见倪迂二百年，风流文雅至今传，东城水竹知何处，抚卷令人思惘然。征明"并钤文徵明印（白文）、徵仲（朱文）两印。又因项元汴与文徵明父子关系非常好，文氏父子曾作为项氏收藏的"掌眼"为其收藏做顾问，项氏对文氏非常信赖，对有文徵明题款及藏印的书画更放心购藏，

① 良琦（生卒年不详），字完璞，吴郡（今苏州）人，元明间高僧，住天平山龙门，自号龙门山人，后居浙江嘉兴兴圣寺。
② 顾瑛（1310—1369），字仲瑛，一名阿瑛，又名德辉，昆山（今属江苏）人。家业豪富，轻财好客，广集名士，筑有玉山草堂，当时远近闻名，成文人雅士聚会场所。
③ 顾瑛辑，杨镰、祁学明、张颐青整理：《草堂雅集》，中华书局2008年版，第1134—1157页。
④ 鲁德俊编：《诗吟昆山》，凤凰出版社2004年版，第296页。
⑤ "两沈"指沈恒与其兄沈即贞。
⑥ （明）徐沁著：《明画录》，中华书局1985年版，第28页。

《水竹居图》不仅有文徵明的题跋，还有其二方印章，经沈氏收藏后转为项氏的收藏品也在情理之中。在该画左下角"吴郡沈氏恒吉图书印"正上方就有项元汴收藏印"项墨林鉴赏章"（白文方印），此外在这幅画上还有项元汴的十余方收藏印，如"项元汴印""项子京家珍藏""子京""子京父印""墨林生""墨林子""墨林山人""墨林秘玩""退密""天籁阁"等。

项氏收藏后，据顾复《平生壮观》著录此画边右有董玄宰的跋文，可知此画后归董其昌所得。董其昌的跋文为："顾谨中题云林画有云'云林书法宗欧阳询，特为精妙，晚年画胜于佳书之时，故其书非一种。'此设色山水，生平不多见，余得之吴孝甫见，画友赵文度，借观赏叹不置，曰'迂翁妙笔皆具于此'董其昌题。"其后有印章"董其昌印"（白文方印）及"太史氏"（白文方印）两方。据此可知，董其昌从吴孝甫处得到此画，据清代徐沁撰《明画录》卷七记载："吴治字孝甫，吴人。墨梅宗赵彝斋一派，苍干疏枝，寒香直浮纸上，惜题句多不称耳。万历间推能品。"① 吴孝甫为明万历年间吴郡擅画墨梅的画家。跋文中还提到赵左②看过此画，并对倪瓒的设色山水赞不绝口，评价此画为"迂翁妙笔皆具于此"。

董其昌之后《水竹居图》流入清内府，有乾隆在诗塘的题跋"懒性从来水竹居"，这句诗出自杜甫的《奉酬严公寄题野亭之作》，表达他对仕途不满，期望过着隐居水竹间以遂懒性的态度。画本幅的左侧靠近良琦跋文，还有乾隆的题诗："疏林澹笔倪迂法，宝笈常取纪有诗。设色苍然宜水轩，雄浑笔合薄黄痴。"并钤有"乾隆宸翰""几暇临池""乾隆御览之宝""三希堂精鉴玺""乾隆鉴赏""石渠宝笈""宝笈定鉴""宝笈重编"等玺印。此外，还有清代的三位官员兼书画家董邦达③、梁诗正④、蒋溥⑤的题跋分列于画面的左右裱边处。在清内府中该画曾存宁寿宫，有"宁寿宫续入石

① （明）徐沁著：《明画录》，中华书局 1985 年版，第 79 页。
② 赵左（1573—1644），字文度，是活跃于明后期的画家，他与董其昌交好，曾为董代笔。
③ 董邦达（1696—1769），字孚存，号东山、非闻，浙江富阳人，清代的官员兼画家，曾任翰林院编修，后官至礼部、工部尚书，工山水，取法元人，善用枯笔，与董源、董其昌并称"三董"。
④ 梁诗正（1697—1763），字养仲，号芗林，钱塘人，雍正年间授编修，乾隆时历任户部、兵部、吏部、工部尚书，官至东阁大学士，执掌翰林院，擅诗文，工书法。
⑤ 蒋溥（1708—1761），字质甫，号恒轩，江苏常熟人，清朝官员兼画家，善画花卉，为蒋廷锡长子。

渠宝笈"为证，宁寿宫原是康熙皇帝为皇太后颐养天年所建，乾隆时期对此进行改造，改造后的宁寿宫形成类似紫禁城缩影版的建筑群，分为前朝和后寝两部分，后部又分中、东、西三路，中路有乐寿堂。光绪十七年（1891）重修乐寿堂，光绪二十年，慈禧太后曾在此居住。如今宁寿宫为北京故宫博物院的珍宝馆，乐寿堂成为珍宝馆的后殿。《水竹居图》有"乐寿堂鉴藏宝"白文印玺，可知此画曾存乐寿堂。该画经内府收藏后，又出了内府，经乾隆的玄孙载铨①之手，画中有"曾存定府行有恒堂""行有恒堂审定真迹"②两方朱文方印，这两方印章是载铨的书画收藏印。

这幅画最终是在 1982 年由孙毓汶的后人捐赠给原中国历史博物馆（现为中国国家博物馆）的。孙毓汶（1833—1899），字莱山，号迟盦，山东济州人，为尚书孙瑞珍之子。光绪十年（1884）入直军机，兼总理各国事务衙门大臣，光绪十五年，擢刑部尚书，旋调兵部，加太子少保。1884 年，慈禧太后罢免了以恭亲王为首的军机处大臣，发动"甲申易枢"，孙毓汶得到重用，入直军机处，成为西太后的心腹。大约是在这一时期，慈禧太后将《水竹居图》赏赐给了他，现有孙毓汶的收藏印"迟盦所藏""如此至宝存岂多"。孙毓汶的孙子孙照（1899—1966）20 世纪 50 年代曾任北京市第六中学语文组组长，"文革"时期孙家珍藏的文物被查没，党的十一届三中全会之后，北京市落实有关政策将查没的文物归还孙家。其时，孙照已去世，其子女孙念台、孙念增与孙念坤兄妹三人，遂于 1982 年 2 月将 158 件中国古代书法绘画作品捐赠给中国历史博物馆，并郑重要求不作登报宣传、不举行公开的捐赠仪式，所有捐献的文物由中国历史博物馆长期保管，不能调拨或借给他馆使用③。孙家这批捐赠文物以元明清的山水画为主，其中不乏黄公望、倪瓒、沈周、文徵明、董其昌等名家珍品，倪瓒的《水竹居图》也赫然在列，这批文物极大丰富了我馆书画类藏品的质量和水准。

① 爱新觉罗·载铨（1794—1854），清朝宗室，乾隆帝玄孙、定安亲王爱新觉罗·永璜曾孙，爱新觉罗·绵恩孙，爱新觉罗·奕绍长子，室名行有恒堂、恒堂、世泽堂。
② 上海博物馆编：《中国书画家印鉴款识》，文物出版社 1987 年版，第 1259 页。
③ 中国文物学会主编：《新中国捐献文物精品全集 孙照子女卷 上》，文津出版社 2015 年版，第 5 页。

三、以《水竹居图》管窥倪瓒早期风格

倪瓒的画多疏散简远,在其创作的中后期形成了"一河两岸"的图式,而《水竹居图》虽然有此趋向,但并不能称之为这种风格的代表作品,何故?究其原因,此图是在至正三年(1343)完成的,按陈传席对倪瓒的生年进行的考证①,可知倪瓒在其所写的诗文中提及过自己的生年,推而可知其生于1306年,完成《水竹居图》时他只有37岁,这幅作品显然是倪瓒早期的山水画的面貌,是在其形成成熟的绘画风格之前的作品,而且是目前存世是倪瓒的作品中年代最早的一幅作品。《清閟阁全集》卷二收入倪瓒诗《为方厓画山就题》中,谈及其绘画历程写道:"我初学挥染,见物皆画似,郊行及城游,物物归画笥……"② 由此可见,倪瓒学画初期是追求"形似"的,后人在评论倪瓒的时候,多引用倪瓒的另外两段话,一段是友人张藻仲嘱云林画《剡源图》,云林《答张藻仲书》云:"仆之所谓画者,不过逸笔草草,不求形似,聊以自娱耳。"③ 另一段是为张以中画竹自题:"以中每爱余画竹,余之竹聊写胸中逸气耳,岂复较其似与非、叶之繁与疏、枝之斜与直哉!或涂抹久之,他人视以为麻、为芦,仆亦不能强辩为竹,真没奈览者何!但不知以中视为何物耳?"④ 在这两段话中,倪瓒提到的"逸笔草草,不求形似"和"聊写胸中逸气"是后人对倪瓒论画的认识,然而结合倪瓒谈早期学画初期的方法,则仅谈"不求形似"则未免偏颇,对倪瓒的论画的言论进行研究,则需要全面的认识倪瓒的学画、创作过程,用笔由细致工整到"逸笔草草",后期的"不求形似"正是以早期的"见物皆画似"为基础,从描摹自然到"写胸中逸气"是绘画创作进入到较高层次的体现,这也符合中国画传统的艺术创作规律。

北宋郭熙在《林泉高致》中谈到中国画表现山的时候,有三种方法:高远、平远和深远,"自山下而仰山颠,谓之高远;自山前而窥山后,谓之深

① 按周南老所撰《元处士云林先生墓志铭》中所记,倪瓒生年为1301年,后人多沿用。
② (元)倪瓒著、江兴祐点校:《清閟阁集》,西泠印社出版社2010年版,第33页。
③ (元)倪瓒著、江兴祐点校:《清閟阁集》,西泠印社出版社2010年版,第319页。
④ (元)倪瓒著、江兴祐点校:《清閟阁集》,西泠印社出版社2010年版,第302页。

远；自近山而望远山，谓之平远。"倪瓒的《水竹居图》是采用平远法进行创作的，近景的坡石上五株大树，枝繁叶茂、昂首挺立，坡石两侧均有绿水环绕，一侧有茅屋两间，茅屋周围有茂林修竹之胜景，中景静水潺潺，有流远之势，远景山峦竞秀，山体在茂密的树木的掩映中显得更加苍翠欲滴，整体所营造的是一种曲径通幽、世外桃源般的隐逸田园氛围。清代郑绩在《梦幻居画学简明》中指出："折带皴，如腰带折转也。用笔要侧，结形要方，层层连叠，左闪右按，用笔起伏，或重或轻，与大披麻同。但披麻石形尖耸，折带石形方平。即写崇山峻岭，其结顶处，亦方平折转，直落山脚，故转折处多起圭棱，乃合斯法。倪云林最爱画之，此由北苑大披麻之变法也。"① 此画为了表现江南山水湿润及草木的郁郁葱葱，在山体的底部用大披麻皴显得浑厚而滋润，一派江南迤逦的风景得以表现。在山石的用笔上倪瓒大胆地采用"折带皴"，用侧峰卧笔向右再转折勾勒江南山石的轮廓，然后进行皴擦，这是倪瓒在董源大披麻皴的基础上进行变法的折带皴，用这种独特的笔墨语言正好符合太湖地区山石层层叠叠的地貌特征。倪瓒早期学画以"物似"为目标，追求的是物象的"形似"，同时，又宗法前人，以董源等人为师，在继承前人的同时又有所创新。现藏于纽约大都会博物馆的《秋林野兴图》和上海博物馆的《六君子图》均属于其早期绘画作品，在这两幅作品中，也有其师法董源的痕迹。

　　倪瓒绘画所创造的简淡萧静的绘画风格，在中国画两千多年的传统中独树一帜，明清以来有很多人摹仿倪瓒的画，但却很难达到他的境地。明代王世贞在《艺苑卮言》中说："元镇极简雅，似嫩而苍。宋人易摹，元人难摹；元人犹可学，独元镇不可学。"② 倪瓒被后世推为高逸的代表，他以极简的笔墨将中国文人画的"逸"推向空前的美学高度。我们在讨论其风格形成的过程中往往以其成熟期或是晚年的代表作品作为范例，而忽视其学画的过程及早期绘画作品面貌，中国国家博物馆所藏倪瓒《水竹居图》轴正是他现存罕见的倪瓒青绿山水画的重要作品，这幅作品对于全面理解倪瓒绘画风格发展的内在轨迹和历程起到很大作用。

① 王伯敏、任道斌主编：《画学集成　明—清》，河北美术出版社2002年版，第773页。
② 俞剑华编：《中国古代画论类编》，人民美术出版社2004年版，第117页。

助力与借力：数字人文与新文科建设[*]

王丽华　（上海大学图书情报档案系）
刘　炜　（上海图书馆上海科技情报研究所）

摘　要：随着《新文科建设宣言》的发布，我国进入全面建设新文科的时代。本文从数字人文的本质与学科属性出发，对数字人文与新文科建设的关系进行了深入探讨。数字人文的本质是知识创新，其本身所具有的学科属性使得在新文科建设背景下思考数字人文发展成为应有之义。本文回顾了新文科建设缘起，阐述了数字人文所具有的新文科特征，并对数字人文如何助力新文科建设、数字人文如何借力新文科建设进一步发展两个问

[*] 原载《南京社会科学》2021年第7期。

题进行了分析，以人工智能和数据科学全面赋能的人文学科正在促成新的、全面的融合，以数字技术研究马克思主义，以新的教学法培养社会主义新人，将成为中国特色数字人文助力新文科建设的典范。

关键词：数字人文；学科；新文科；新文科建设

新文科建设是新时代背景下人文社会科学教育的范式创新，其基本路径是以马克思主义为指导，通过加速构建中国特色哲学社会科学学科体系、学术体系和话语体系，变革知识生产模式，培养符合社会主义现代化建设要求的复合型、创新型人才。新文科建设的重点工作之一在于促进专业优化，积极推动现代信息技术与文科专业深入融合，积极发展文科类新兴专业，促进原有文科专业改造升级①。数字人文作为将数字技术应用于人文学科的新兴领域，正是以一种方法论体系（Methodological Commons）② 的面貌出现，它以涉及计算工具与所有文化现象的交叉领域为研究对象，系统地研究"数字"与"人文"相结合的普遍规律和应用方法，能够为新文科四大体系建设（理论体系、学科体系、教学体系、评价体系）③ 及人才培养提供方法学支持，与新文科建设的需求高度契合。

一、数字人文的本质与学科属性

（一）数字人文的本质：知识创新

源于人文计算的数字人文其工具论背景是毋庸置疑的，利用计算技术研究人文学科问题是人们对数字人文的基本认识，数字人文为帮助人们更方便地从事人文研究提供索引工具，进而提供基于数据研究或数据驱动型研究的所有设施：资源、平台、工具、方法。也正因为此，数字人文"方法说"非常普遍，如有学者把数字人文看作是人文学科研究方法的补充，这

① 《新文科建设宣言》，https：//news.eol.cn/yaowen/202011/t20201103_2029763.shtml，2020年11月3日。

② Willard McCarty and Harold Short. Mapping the Field. https：//eadh.org/publications/mapping-field.

③ 徐飞：《新文科建设："新"从何来，通往何方》，《光明日报》2021年3月20日。

一方法基于对计算机和互联网的运用，是一种更广阔意义上的"计算"①；数字人文作为一个领域基本得到了学者们的共识，"领域说"者认为，"数字人文"是位于人文学科与计算技术交叉地带的跨学科研究领域，其目的在于考察数字技术是如何用以提高和转化艺术与社会科学的，同时它也运用传统的人文技巧，去分析当代的数字制品，考察当代数字文化②；"活动说"者指出，我们使用"数字人文"作为许多围绕技术和人文学术的不同活动的总称，在数字人文的标题下包括了诸如开放获取、知识产权、工具开发、数字图书馆、数据挖掘、原生数字保存、多媒体出版可视化、GIS、数字重建、研究技术对众多领域的影响、教学技术、可持续性模型等主题③，数字人文即是这些活动的总称；"实践说"者则认为，数字人文是这样一系列实践：用数字工具技术和媒体改变艺术、人类和社会科学知识的生产和传播④，各种数字人文项目就是这种实践的成果。

数字人文被看作是方法、领域、活动与实践，其范围跨越了学科边界，也跨越理论与实践、技术实施与学术反思之间的传统屏障。如 John Unsworh 在《什么是人文计算，什么不是》一文中谈道："人文计算"是一种代表性的实践、一种建模的方式，或者说是一种拟态、一种推理、一个本体论约定。这种代表性的实践可一分为二，一端是高效的计算，另一端是人文沟通⑤。数字人文同样如此。作为一种学术研究的新方式，数字人文涉及协作、跨学科和计算参与的研究、教学和出版，它为人文学科带来了数字工具和方法，也使得印刷文字不再是知识生产和分配的主要媒介。⑥

作为一个涵盖多种内容的伞式标签，有学者认为数字人文的独特之处

① 张耀铭：《数字人文的价值与悖论》，《澳门理工学报（人文社会科学版）》2019 年第 4 期。
② Digital Humanities. https：//programsandcourses. anu. edu. au/major/DIHU-MAJ.
③ Bobley B.. Why the Digital Humanities? Interdisciplining Digital Humanities. AnnArbor：University of Michigan Press.
④ The Digital Humanities Manifes to 2.0. http：//www. humanitiesblast. com/manifesto/Manifesto_V2. pdf.
⑤ John Unsworh. What is Humanities Computing and What is Not? http：//computerphilologie, tu-darmstadt. de/zeitschriften/framezs. html.
⑥ Digital Humanities. https：//en. wikipedia. org/wiki/Digital _ humanities.

在于其"位于技术与文化的中间地带"①，然而，当"数字"作用于"人文"时，其所起到的变化不是简单的工具应用，而是超越了工具甚至方法，将知识进行分解与整序，从而寻求知识之间的潜在关联，当然，其可视化的展现方式也给人们最直观的感受。所以说，在数字人文中，数字技术所起到的作用远不是物理变化所能涵盖的，而是一种化学、生物、文化的变化，是一种质的变化。从数字工具的开发，到针对文本、图像和艺术品的档案数据库建设，再到原生数字材料的研究，数字人文已经成为一种专注于知识创造、知识整序与知识关联的研究领域或学科，说到底，数字人文本身就是一种知识创新。

（二）数字人文的学科属性

数字人文能否称得上是一门学科？国外学者对这一问题的集中讨论可以追溯到 20 世纪末，只不过当时探讨的是"人文计算"是否可以被定义和归类为一门学科②。1999—2000 学年，弗吉尼亚大学的 Johamna Drucker 和 John Unswoth 两位教授组织了一个"数字人文计算研讨会"（Digital Humanities Computing Seminar），研讨会的主题即探讨"人文计算是否是一门学科"。1999 年，时任加拿大麦克马斯特大学人文媒体与计算中心主任 Geofrey Rockwell 在为该研讨会撰文中指出："什么是学科？这样一个直击本体论的问题可能永远没有答案。"然而他还是从行政和教育角度探讨了人文计算作为一门学科的存在③。

David Berny 和 Anders Fagerord 在《数字人文：数字时代的知识与批判》中开明宗义地指出"数字人文是将计算机技术应用于人文研究的前沿学科"，而且其具有跨学科性质；Julianne Nyhan 和 Andrew Finn 也把数字人文看作是一门学科，因为其具有成为学科的特征，并从学术团体、专业

① David M. Berry, Anders Fagerjord. Digital Humanities: Knowledge and Critique in a Digital Age. Cambridge, Polity Press, 2018: 4, 1, 1, 19.

② M. Terras, J. Nyhan, and E. Vanhoutte. Defining Digital Humanities: A Reader. Farnham: Ashgate Publishing Limited, 2013: 13.

③ Geofrey Rockwell. Humanities Computing an Academic Discipline? http://www.iath.virginia.edu/hcs/rockwell.html.

期刊、著作成果、专业会议、研究中心、学术课程、学位教育七个方面论证了数字人文已经成为一门学科的现实①；伦敦大学学院数字人文研究中心高瑾博士则从知识结构和历史脉络两个角度总结了半个世纪以来欧美学者对数字人文学科结构的探讨②。当然，也有不同意见，如 Stephen Ramsay 认为，数字人文这个词可以泛指任何事物，从媒体研究到电子艺术，从数据挖掘到教育技术，从学术编辑到无政府主义博客，"大帐篷"一样包罗万象，那么也就无法称之为一门学科③；更有学者认为，"数字人文"一词毫无意义④，而应该用"计算批评"（Computational Criticism）取而代之。

中国人民大学作为国内首个数字人文学术型硕士学位授予单位，将数字人文作为一门学科进行人才培养，指出：数字人文学科以人文科学的基本问题为研究对象，以不断发展进步的信息技术和数字技术等为主要工具，以数字资源构建、信息资源管理等数据基础设施建设为基础，以计算分析和案例分析方法等为主要研究手段，通过建立描述学术活动理论、方法和功能的框架以及各种类型的项目实践，探讨数字技术与人文科学跨学科对话中的方法、过程、特征和相互关系以及数字人文作为一个整体与社会环境之间的互动与关联，并从中探索、归纳和总结出获得成效、提高效率的一般理论、方法和规律，以推动知识创新和服务。从而确定了数字人文的学科属性。

二、新文科建设视角下的数字人文

（一）新文科建设

新文科的提出具有一定的时代背景，我们处于社会大变革的时代，新科技革命和产业革命趋势明显，在这样的背景下，实现传统文化创造性转

① Julianne Nyhan, Andrew Finn. Computation and the Humanities Towards an Oral History of Digital Humanities. Gewerbestrasse：Springer Nature, 2016：7.
② 高瑾：《数字人文学科结构研究的回顾与探索》，《图书馆论坛》2017 年第 1 期。
③ Stephen Ramsay. Who's in and Who's out. Defining Digital Humanities. Areader, Surrey and Burlington：Ashgate Publishing, 2011：239.
④ Dinsman, Melissa. The Digital in the Humanities：An Interview with Franco Moretti. Los Angeles Review of Books, 2016. https：/lareviewofbooks. org/article/the-digital-in-the-humanities-an-interview-with-franco-moretti/.

化、创新性发展的新任务，促进文科发展的融合化、时代性、中国化、国际化①，推动哲学社会科学大发展成为一种时代要义。

新文科是基于现有传统文科的基础进行学科中各专业课程重组，形成文理交叉，即把现代信息技术融入哲学、文学、语言等诸如此类的课程中，为学生提供综合性的跨学科学习，达到知识扩展和创新思维的培养。它是相对于传统文科而言的，是以全球新科技革命、新经济发展、中国特色社会主义进入新时代为背景，突破传统文科的思维模式，以继承与创新、交叉与融合、协同与共享为主要途径，促进多学科交叉与深度融合，推动传统文科的更新升级，从学科导向转向以需求为导向，从专业分割转向交叉融合，从适应服务转向支撑引领。

从2018年首次提出新文科概念，到2019年教育部、科技部、工信部等13个部门联合启动"六卓越一拔尖"计划2.0，全面推进新文科建设，再到2020年教育部新文科建设工作组主办的新文科建设工作会议发布《新文科建设宣言》，对新文科建设作出了全面部署，新文科建设已经全面开展。

具体而言，新文科的"新"体现在以下几个方面：一是目标新。这是一场文科教育的创新，是教新学育新人，是培养从"某种人"到"全面人"的过渡，以推动形成"中国学派"。二是体系新。"六卓越一拔尖"计划2.0的启动，全面推进新工科、新医科、新农科、新文科建设，是新时代高等教育的体系化发展，也是新时代中国高等教育的一场"质量革命"。三是专业新。紧跟新一轮科技革命和产业变革新趋势，积极推动人工智能、大数据等现代信息技术与原有文科专业深入融合，推动专业知识体系和能力要求的更新，原有文科专业内涵需要提升、改造；而现代信息技术与文科专业、文科专业之间、文科与理工农医科专业的深度交叉融合也将出现新兴文科专业的增长点和新方向。四是课程新。课程是人才培养的核心要素，课程质量直接决定人才培养的质量。一流本科课程"双万计划"的全面推进，树立课程建设新理念，推进课程改革创新，"两性一度"（高阶性、创新性和挑战度）成为课程评价新标准。五是内容新。随着科学研究的第四范式即"数据驱动型研究"被广为接受，当所有的研究素材和方法都数字

① 樊丽明:《"新文科"：时代需求与建设重点》，《中国大学教学》2020年第5期。

化之后，人文科学也概莫能外，新文科内容都将是数字内容，数据化趋势不可阻挡，数字人文必然是人文研究的未来。六是方法新。当前科技革命迅猛发展，为人文社会科学带来巨大影响，传统人文方法将被数字化方法取代，运用现代科技手段进行人文社科研究，着力推进人文社科研究范式革命，开创人文社会科学发展新局面，成为新文科建设的重要内容。

（二）数字人文所具有的新文科特征

从 1949 年罗伯特·布萨应用 IBM 计算机编制托马斯·阿奎那索引，到 2004 年《数字人文指南》出版所标志的"数字人文"定名，再到当前很多学科如文学、语言学、历史学等等把数字人文作为一种前沿探索，拥有 70 余年历史的数字人文已经成为一门显学。而今天，若从新文科建设的视角看待数字人文，其无疑是最具有新文科特征的一门学科，这不仅在于两者共同面向的跨学科交叉与融合问题，也在于数字人文通过计算方法的引入所促成的研究内容变革，是人文科学研究的新范式与新趋势。表1所展示的传统人文研究与数字人文研究的比较，可以充分说明数字人文"新"在何处，也体现了数字人文的新文科特征。

表 1　传统人文研究与数字人文研究的比较

比　　较	传统人文研究	数字人文研究
内容特征	基于文献，载体管理，粒度粗，学科专指	基于数据，内容/语义管理，粒度细，跨学科普遍
方法特征	定性、逻辑、思维、比较、思想实验等	定量、计算，模型；内容分析、时空分析、社会关系分析等
技术特征	田野调查、问卷、访谈等	本体化、语义标注、语义检索、文本分析、可视化
协作特征	讨论、分工、小规模团队	众包、大规模协同、社会交互
辅助设施	基金会、图书馆、研究机构	数字图书馆、云平台、数据分析和计算设施
成果形式	论文、图书出版	论文、博客、数据、知识地图、机构库、知识库、工具软件

数字人文研究之于传统人文研究的差异体现在内容、方法、技术、协作、设施、成果等方面：数字人文的研究对象从传统的文献细化为数据，从基于载体的形态管理到基于内容的语义管理，从单学科深化到多学科跨越，这是一种新的研究范式即数据驱动下研究范式的转变，是新文科"内容新"的最直接诠释；数字人文的研究方法与采用技术较传统的人文研究而言不仅是一种方法论革命，也是研究主体从单纯依靠人的思维突破、思想实验、以人为本到依靠机器的遥读、人与技术的协同合作、数字与人文的交互融合，文本分析、时空分析、社会关系分析、可视化等多种技术与方法的运用，为单项性问题直击式的传统人文研究带来了多维式问题发现与问题解决的可能；传统人文研究在一定程度上囿于时空所限，研究者之间的关系更多的是一种小规模协作，而当前的数字人文研究突破时空限制，使得基于众包的内容生产、组织加工、服务提供、团队管理与大规模协同工作成为可能。这一方面依赖于计算机网络发展，另一方面也依赖于参与人员的社会交互；除了作为传统基础设施的基金会、图书馆、研究机构以外，面向人文研究的数据基础设施即数字图书馆、云平台、数据分析和计算设施建设是当前数字人文研究不可或缺的支撑要素，这也是数字人文提出的新需求；学术成果是研究人员的成果输出，同时也是学术交流的重要内容，传统人文研究中基于纸本的"论著"是最重要的学术成果，而在数字人文环境下，论文、博客、数据、知识地图、机构库、知识库、工具软件等多种形式的成果展现丰富了学术研究，当然，如何定义和构建数字人文的学术评价体系也成为学界关注热点，这在一定程度上也呼应了立足交叉学科推进新文科评价的要求。综上所述，数字人文之于传统人文的"新"与新文科的"新"是同向同行的，都具有创新指向，而数字人文和新文科的相互作用将带来人文社会学科的创新浪潮。

三、数字人文助力新文科建设

（一）数字人文与新文科的契合

新文科是新时代对文科教育的一种变革，是一种人才培养模式，通过新型人才的培养能够促进新兴人文科学的研究和实践（图1）。而作为一个

学科概念的数字人文,代表了一个学科知识研究领域,是现代信息技术与文科专业深度交叉融合而出现的新兴学科,是传统学科的增长点和新方向。

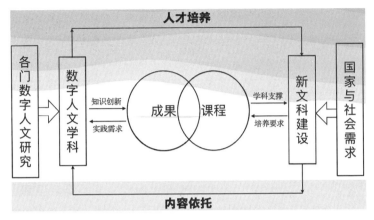

图 1　数字人文助力新文科人才培养

人文学科之上的跨文科共性问题,都需要以学科内容建设和课程体系建设为基础,从共性上来说,数字人文与新文科关注的都是超越传统具论与方法并重,融合与交叉兼顾,相互借力而又各有侧重。如果说数字人文是技术与人文研究发展的自然结果,那么新文科就是当下中国社会人文科学面对新时代发展任务积极、自觉和主动的选择与应对。从成果来看,数字人文研究与实践最能体现新文科建设成效,因此数字人文可以称之为新文科建设的重要内容,抑或是重要抓手,在一定程度上甚至引领新文科建设①。

(二)"数字人文堆栈"为新文科建设提供借鉴

虽然有几十年历史的数字人文还称不上成熟,但是在技术立用、工具方法、成果交流等方面已形成一套完整的体系,可以为新文科建设提供启示。David Berry 和 Anders Fagerjord 在《数字人文:数字时代的知识与批判》一书中提出"数字人文堆栈"概念②,图 2 为"数字人文堆栈"2.0

① 王涛:《从人才培养看数字人文对新文科的引领》,《中国社会科学报》2020 年 8 月 28 日。
② [英]大卫·M. 贝里、[挪]安德斯·费格约德:《数字人文:数字时代的知识与批判》,王晓光等译,东北财经大学出版社 2019 年版,第 23 页。

版①,是对原图的重新阐释,这个图示展示了数字人文的度展示数字人文相关的活动、实践、技巧、技术及其构成结构内在逻辑,特别为人文科学提供一个颇具颠覆性的学科范式。

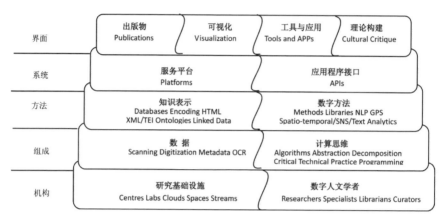

图 2　数字人文堆栈 2.0

该"堆栈"将数字人文实践切割成五个层次(机构、组成、方法、系统和界面)和两个维度(实体与精神),是对数字人文的一种解构,同时也为新文科建设提供了物质与精神、内容与方法的指引。它可以很好地解释各门具体人文科学正在如何受到数字化的冲击,以及应该如何进行数字化转型,因此它也为新文科建设提供一个较为系统的"元框架",对于新文科建设背景所要求的基础设施支撑、数据对象与思维方式转变、研究方法创新、知识平台需求、多种成果输出等提供了参考,甚至多种人文学科的课程体系、方法体系、评价体系乃至理论体系的创新都可以在这个堆栈中找到相应的着力点与借鉴元素。

一是数字人文的机构环境与新文科建设的基础支撑。堆栈底层是由研究基础设施和数字人文学者构成的机构层面,提供了数字人文学术活动的基本环境。数字人文的研究基础设施是支持人文科研活动的基础设施,其所包含的全球范围内与研究主题相关的文献、数据、软件工具、学术交流和出版的

① 王丽华、刘炜:《数字人文理论建构与学科建设——读〈数字人文:数字时代的知识与批判〉》,《数字人文研究》2021 年第 1 期。

公用设施及服务①本身也是新文科建设所必须具备的基本条件，与研究学者一起构成了新文科建设必不可少的物力与人力支撑。从数字图书馆到数字人文，当前的数字人文研究基础设施建设已经具有一定规模，为新文科建设提供了重要的基础支撑，如哈佛大学主导的"中国历代人物传记资料库"（CBDB）、"中国历史地理信息系统"项目（CHGIS）等数字人文工具和项目，为文史学者提供了文献数字化、文本化、数据化、计算工具与平台的跨学科视野，吸引了大量从事哲学社会科学研究的学者长期进驻使用②。

二是数字人文的内容组成与新文科建设的数据对象与思维转变。从数字人文的组成层面来讲，数据构成数字人文的物质基础，而计算思维则是数字人文的灵魂，这是实体与精神的表现。随着科学研究第四范式的转型，数据化的文本内容与数字化生产内容已经成为很多人文学者的研究对象，也是新时代背景下应运而生的新文科研究素材。新文科所要求的复杂性、整体论的思维方式是对从传统文科的简单性思维与"分析—综合"的还原论到新文科复杂性思维与"联系—系统"的整体论的转换③。而被描述为将计算机编程和计算机科学的原理运用到问题域中的计算思维④，作为一套解决问题的方法，为科学研究提供了除理论思维与实验思维之外的第三种思维方式，同样也适用于新时代背景下基于数据的新文科研究。

三是数字人文的方法运用与新文科研究的方法创新。数据必须借助编码（知识表示）才能成为机器可以操作的知识，而数字方法是数字思维的具体实现，这两者提供了方法层，这是传统人文向数字人文转型的关键所在。模型化和数据化的计算机表达方式，即知识表示是通过元数据与本体、关联数据与语义技术、知识图谱等技术将数字素材转换成计算机能"理解"的内容，具体实现诸如文本处理与挖掘、时空计算、社会关系分析等工作，即数字方法应用。数字人文产生于数字方法对人文研究的贡献，因此作为

① 刘炜等：《面向人文研究的国家数据基础设施建设》，《中国图书馆学报》2016年第5期。
② 朱本军：《重视新文科的数字基础设施建设》，《中国社会科学报》2020年8月28日。
③ 刘曙光：《新文科与思维方式、学术创新》，《上海交通大学学报（哲学社会科学版）》2020年第2期。
④ ［英］大卫·M.贝里、［挪］安德斯·费格约德：《数字人文：数字时代的知识与批判》，王晓光等译，东北财经大学出版社2019年版，第55页。

生产方式的方法工具是数字人文的起因和最具发展潜力的方面，也是新文科建设创新性研究工具与方法运用的必然要求，这也进一步使得人文社科领域的学者要有更强烈、更明确的问题意识，通过跨学科的研究，提出新问题，解决以前无法解决的老问题，或为其给出新解或者更优解。

四是数字人文的系统搭建与新文科建设的平台需求。数字方法需要有系统平台加以实现，于是服务平台和应用程序接口提供了操作性，这是直接面向用户的，也是数字人文能力的"物化"。随着人文社会科学向数据驱动型研究范式的转型，图书信息机构提供数字人文服务已成趋势，很多数字典藏系统都在积极应用关联数据、知识图谱、实体识别、机器学习、数据可视化等数据技术，升级为数字人文服务平台。当前的平台系统一方面要求无差别地提供资源服务，另一方面也需要提供应用程序接口，以 API 方式提供共享，开放数字人文平台自身数据集。建立在一定学术资源基础上的知识平台不仅是数字人文的基础设施之一，也能够满足新文科背景下人文学者的平台需求，即本地资源与外部资源的开放获取、搜索、浏览、众包、管理等多功能实现以及文本、图像、知识图谱、AI 与机器学习、可视化等多种工具提供。

五是数字人文的界面呈现与新文科建设的成果输出。数字人文堆栈的最上层就是成果层，这是数字人文的界面呈现，指研究成果最后以出版物、电子文件或应用软件及工具的形式发布，体现了一种精神产品或理论成果。数字人文可以同时推出网站、数据集、工具、软件、课件、博客文章、可视化作品、多媒体电子书等，给成果阅读者带来良好的人性化体验，传统学术成果的专著和论文可能只是副产品。而在数字人文环境下，工具与 App 应用也作为重要的成果形式进行交流，所有这些内容都可以作为素材，提供给理论建构使用。这也意味着新文科建设背景下，上述形式也将成为新文科成果交流的一种重要呈现方式，从而使学术交流从传统出版转向了数字学术出版与多媒体、互动媒体以及虚拟和增强现实等多种界面交流。

四、数字人文借力新文科建设

（一）新文科背景下的数字人文建设框架

新文科为数字人文提供培养目标、方向指南和中国特色的人文教育框

架，而数字人文为新文科提供教学内容、课程体系和研究方法，特别是数字人文以数字为内容的研究基础，以多种信息技术为手段的研究方法为新文科建设提供了范本与借鉴，因此数字人文具有新文科重点建设的资本，需要尽快确立数字人文在新文科建设中的核心地位，依托数字人文发展新文科，借力新文科拓展数字人文，数字人文与新文科应该呈现一种协调发展的后面（图3）。

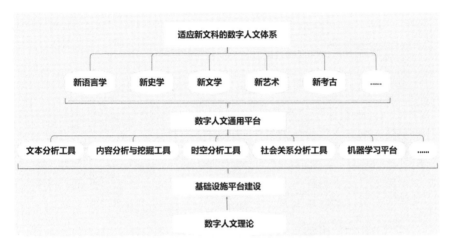

图3 新文科背景下的数字人文框架

在新文科建设背景下，数字人文需要进一步加强理论研究，包括数字人文的基础理论与方法论研究等①，David Berry 和 Anders Fagerjord 在他们的书中充分阐释了理论研究对于数字人文的重要性，他们认为，数字人文迫切需要进行反思，更需要加强其方法的理论性研究，从而拓展其知识的深度和广度②。

近20年来，数字人文的研究基础设施已得到了很大程度的建设和完善，拥有了颇具影响力的协会、学会、研究中心和专业期刊，定期召开国际或地区性会议，具有稳定的基金支持，大型项目如欧洲研究基础设施联盟支持的项目层出不穷，尤其是形成了"本—硕—博"的专业教育体系，目前

① 王丽华、刘炜、刘圣婴：《数字人文的理论化趋势前瞻》，《中国图书馆学报》2020 年第 3 期。
② ［英］大卫·M. 贝里、［挪］安德斯·费格约德：《数字人文：数字时代的知识与批判》，王晓光等译，东北财经大学出版社 2019 年版，第 14 页。

的薄弱环节是数据资源相关的平台建设和标准规范尚未成熟。

数字人文通用平台是为数字人文研究服务的,也是数字人文研究最重要的基础设施之一。目前,很多中文传统学术资源收藏机构已经开发了一些颇具特色的数字人文平台,如 CBDB、DocuSky、MARKUS 等,也有很多数字典藏系统都在积极应用关联数据、知识图谱、实体识别、机器学习、数据可视化等数据技术,升级为数字人文通用平台。现有的数字人文通用平台存在的最大问题还是技术上的,如在内容管理上尚未采用知识图谱为代表的语义数据管理技术,在体系结构上还没有充分考虑以微服务和容积技术为基础的云原生架构等,因此从平台的角度来看,还有较大的提升空间。

大数据浪潮中的人文社科研究正处于全新的历史机遇期,大数据驱动的"第四范式"也在人文社科研究领域获得了广泛的推崇[1]。在此背景下,大数据环境不仅为人文学科传统研究问题的验证和解释带来全新思路,也为新现象、新规律的发现提供了更多可能。在人文科学研究领域,学者们借助互联网和计算机为科研项目注入了新的活力,各种载体、各种形式的人文资料被数字化并以多媒体形式进行展示,深度文本挖掘、可视化、数据关联等拓宽了人文科学研究的范围和工具,历史学家用 GIS 建立交互式的数字地图,文学家则通过不同算法对海量文学书籍进行分析以揭示文学史的"真面貌",因此新语言学、新史学、新文学、新艺术、新考古等传统人文科学研究被赋予了"新"章,数字人文也成为这些"新"意的重要呈现,罗伯特·布萨神父曾认为数字人文并不是加速传统人文研究的速度,而是为其研究提供新的研究方法和研究范式[2]。特别是在当前的新时代背景下构建适应新文科的数字人文体系,深入融合各种新学科,建设新人文课程体系,推动数字人文的学科发展与专业建设将是未来一段时间内数字人文发展的重要任务。

(二)新文科推动下的数字人文发展

"新文科"具有鲜明的中国特色,属于教育学范畴,在举国开展新文科

[1] 邓仲华、李志芳:《科学研究范式的演化——大数据时代的科学研究第四范式》,《情报资料工作》2013 年第 4 期。

[2] R. Busa, The Annals of Humanities Computing: The Index Thomisticus. Computers & the Humanities, 1980 (14).

建设的大环境下，数字人文如何发展值得探讨，我们认为要着眼于制度设计、学科发展、专业建设、组织保障、环境支撑五个方面。

一是制度设计。数字人文的发展，需要高校的制度设计，或称顶层设计，从学校层面来看，对新文科建设有着怎样的战略规划和支持机制，数字人文在这一规划中的位置如何，决定了数字人文能否发展、数字人文教育能否顺利进行。

二是学科发展。数字人文所具有的学科属性要求其不能局限于理论研究与实践探讨，而应将学科建设与人才培养提上日程。新文科建设为数字人文学科建设提供了一个契机：《新文科建设宣言》指出，文科教育融合发展需要新文科，进一步打破学科专业壁垒，推动文科专业之间深度融通、文科与理工农医交叉融合，融入现代信息技术赋能文科教育。而数字人文正属于这种新型交叉学科。

三是专业建设。新文科建设的任务之一就是促进专业优化，紧扣国家软实力建设和文化繁荣发展新需求，紧跟新一轮科技革命和产业变革新趋势，积极发展文科类新兴专业，数字人文同样可以作为一门专业在本、硕、博层次开设，而相应的就是师资力量、课程体系、实践教学、就业前景等专业建设问题需要一一破解。

四是组织保障。目前国内很多高校成立了"数字人文中心"，虽然名称各异，级别不同，有校级中心、跨院系级中心，也有学院下设的研究中心，但是它们都承担着促进学科交叉、推动数字人文理论与实践发展、培养专业人才的任务，从而为数字人文的进一步发展提供组织保障。

五是环境支撑。这是指有着怎样的实验设施等软硬件环境支持，我们说新文科建设离不开技术运用与支持，那么现代化实验设施就应该提供最先进的技术支撑须探索并研发新一代文科实验平台与工具，以支撑人文社科研究范式的跨越式升级[1]，数字人文同样需要这样先进的实验环境、实验平台，运用新技术、新方法、新工具深入研究跨学科问题。

[1] 王晓光：《加强数字学术基础设施建设支撑新文科创新发展》，http://www.cssn.cn/zx/bwyc/202012/t20201211_5231646.shtml，2020年12月11日。

五、结语

"数字人文"与"新文科"作为学界与教育界所关心的两个关键词，具有深层联系。本文即从数字人文的本质与学科属性出发，对数字人文与新文科建设的关系进行了深入探讨。数字人文所具有的知识创新本质与学科属性使得在新文科建设背景下思考两者如何协同发展具有一定现实意义。文章回顾了新文科建设缘起，阐述了数字人文所具有的新文科特征，并对数字人文如何助力新文科建设，数字人文如何借力新文科建设进一步发展两个问题进行了深入分析。当然，新文科建设探讨的不仅仅是学科的交叉和融合，也不仅仅是新技术如何应用于传统人文学科，人才培养才是其最终的落脚点，因此《新文科建设宣言》指出，新文科建设的任务是构建世界水平、中国特色的文科人才培养体系。当然，人才培养出成效是需要时间的，但总体而言，新文科建设的人才培养目标应该是数字人文领域经常提及的两位重要人物的合体，即托马斯·阿奎那＋罗伯特·布萨。

我们知道，托马斯·阿奎那是中世纪经院哲学最著名的哲学家和神学家，他的著述甚丰，有近千万词，堪称整个基督教历史上的集大成者，他所著述的《神学大全》《论自然原理》《论真理》等著作涉及神学、哲学、伦理学、经济学、政治学、逻辑学等多种学科；而罗伯特·布萨运用 IBM 计算机对托马斯·阿奎那的著述进行索引编制，不论是创新性的想法还是新技术的应用，都是我们今天新文科建设所需要的，这样的人才培养方向才是新文科建设的目标指向。我们相信，以人工智能和数据科学全面赋能的人文学科正在促成新的、全面的融合，以数字技术研究马克思主义，以新的教学法培养社会主义新人，将成为中国特色数字人文助力新文科建设的典范。

数字人文与传统活化：数智时代艺术的呈现与创新

元宇宙中的数字记忆:"虚拟数字人"的数字记忆价值*

黄　薇　夏翠娟　铁　钟

(上海图书馆)

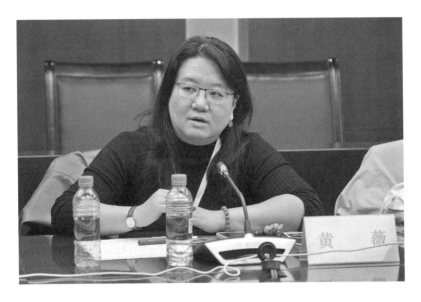

摘　要　元宇宙的诞生标志着虚拟世界从想象走向现实,人类迎来了一个全新的空间。作为现实世界的延伸和映射,"虚拟数字人"也意味着一种新的生命形态的诞生。本文在虚拟数字人的数字记忆概念模型——"记忆数字人"的基础上,讨论元宇宙中"真人数字人"(也即真人"虚拟化身")的数字记忆建构与数字身份认同和价值体系的建构问题。真人数字人是未来元宇宙世界中的行为主体,既具有现实世界真人的身份信息,也

* 原载《图书馆论坛》2023 年第 7 期。

具有作为数字的虚拟化身，可以不断更新和迭代的特征。当真人数字人相关的资源集和数据集在元宇宙中不断生长且作为其"数字记忆"被独立看待并成为可保存、可追溯、可计算、可评价、可循证的对象时，真人数字人的数字身份也就完成了从"媒介"到"对象"的超越和转变，成为记忆数字人。尽管理想中元宇宙的世界里所记录的一切都可追溯，不可篡改，但实际上从源头诞生的那一刻开始，数字记忆的主体——人本身和社会就会对其进行有意识和无意识的建构。无论如何，在元宇宙全新的记忆图景中，真人数字人的数字记忆将成为人类在数字世界中获取新的数字身份认同的起点。

关键词 元宇宙；数字记忆；虚拟数字人；记忆数字人

引 言

1992年，尼尔·斯蒂芬森（Neal Stephenson）出版的科幻小说《雪崩》（*Snow Crash*）创造了两个概念：元宇宙（Metaverse）和虚拟化身（Avatar）。作为现实世界的人在虚拟世界的延伸和映射，虚拟化身（Avatar）这个来自梵语的词汇，在中文语境下拥有更广泛的称呼——"虚拟数字人"（Virtural Digital Human）。随着元宇宙商业化之路的打开和国人对虚拟内容需求的增加以及消费级VR硬件的快速升级，虚拟数字人发展进入快车道，并被视为未来人们进入元宇宙的入口。

正如刘慈欣在《时间移民》中所说，这个时代的人们正在渐渐转向无形世界，现在生活在无形世界中的人数已超过有形世界；虽然可以在两个世界都有一份大脑的拷贝，但无形世界的生活如同毒品，一旦经历过那种生活，谁也无法再回到有形世界来①。虚拟数字人或许真的会在不久的将来成为人类工作、生活的有机组成部分，一如现在手机、电脑之于我们大脑能力的延伸和增强意义，甚至更为重要、更为不可或缺。今天尽管各界对元宇宙的未来发展仍持不同看法，但基本认同元宇宙的虚拟世界与现实世

① 刘慈欣：《元宇宙将是整个人类文明的一次内卷》，https://baijiahao.baidu.com/s?id=1716264332619842894&wfr=spider&for=pc。

界并不是一个简单的"平行"关系,而是一种紧密相联且互补的关系。方凌智等认为,元宇宙的出现势必会彻底改变整个社会的运行逻辑,在人文方面会发展出虚拟文明①。元宇宙概念打通了人工智能、虚拟技术、增强现实、神经科学、区块链技术等众多领域,未来随着一系列前沿技术大爆发以及多元异构主体涌现,元宇宙会进一步走向一个众创的、虚实共生的世界。当然,也有专家担忧未来当元宇宙构建的世界越来越逼真,人类会对它产生高度的依赖并成瘾,从而会大量消解现实世界中的奋斗意志,产生极大的负面影响②。作为人类进入元宇宙世界的重要载体和媒介的虚拟数字人,其价值和意义值得被进一步探讨。

元宇宙中虚拟数字人的信息不仅来源于现实空间的复制和输入,也包括虚拟世界中各种交互活动的产出,这两者共同构成虚拟数字人的"数字记忆"。换句话说,虚拟数字人是由数字孪生体、虚拟场域或虚拟人之间不断地交互活动而构成的,是将现实世界的信息智能化地转换为虚拟世界中可读取和可交互的资源集和数据集——数字记忆。因此,从这个意义说,虚拟数字人是真正具有出现社交功能的社会人。随着技术进步,我国虚拟数字人出现在多个领域内,与之相关的产业链日趋完善,包括由硬件平台、工具为主的上游技术方,虚拟数字人 IP 孵化、设计、运营等中游服务方,以及游戏、文娱、传媒、金融、文旅、教育等下游应用方。如,京东虚拟数字人已在政务、金融、交通、物流、零售、制造业等行业落地,且计划在未来深入探索虚拟数字人、多模态人机交互技术,以人工智能、大数据、云计算等技术为基础,通过数智赋能为社会提供解决行业痛点的虚拟数字人③。在这样的大环境下,腾讯、百度、网易等互联网巨头纷纷入场布局,万象文化、次世文化等元宇宙虚拟数字人企业先后获得巨额融资。《中国虚拟数字人影响力指数报告》预测,2025 年虚拟数字人的"繁衍"速度将超

① 方凌智、沈煌南:《技术和文明的变迁——宇宙的概念研究》,《产业经济评论》2022 年第 1 期。
② 张昌盛:《人工智能、缸中之脑与虚拟人生——对元宇宙问题的跨学科研究》,《重庆理工大学学报(社会科学)》2021 年第 12 期。
③ 张莫:《虚拟数字人应用加速产业渗透》,《经济参考报》2021 年 12 月 30 日第 5 版。

过人类,并将催生"中之人""技术美术"等职业,产业人才缺口巨大①。

在热闹非凡的景象背后,更多的人将目光聚焦于以虚拟员工、虚拟偶像为代表的"原生数字人",较少关注到"真人数字人"也即真人在元宇宙中的数字孪生体——虚拟化身之上,更遑论探讨其所具有的社会意义及引发的伦理问题。如前文所述,虚拟数字人尤其是真人数字人作为一种新型的数字记忆媒介,其所承载的数字记忆、由交互而产生的社会影响及传递出的文化价值,如被置于相应的记忆信息模型之中,将衍生出不同的数字记忆产品。未来这些数字记忆产品将真正成为沟通现实世界与虚拟世界的交互通道,并逐步构建出全新的元宇宙时代的数字记忆图景。随着虚拟数字人的爆发式增长,可以预计将对各行各业提出极大的挑战。从实际应用角度看,可信数字身份治理体系和网络安全体系的建设迫在眉睫,可追溯的分布式数字身份体系建设也亟须开展。与此同时,由真人数字人及真人的"虚拟化身"的成长和交互活动所引发的身份认同和价值体系的建构,将对现实世界的人们产生什么影响?对人们看待自我的方式、人与人之间的社交关系将会产生什么影响?本文将真人数字人即真人虚拟化身的虚拟数字人作为研究对象(下文简称"虚拟化身"),以其数字记忆与身份认同之间的互动关系为切入点,对上述问题进行初步探讨。

一、"对象"还是"媒介":"虚拟数字人"的数字记忆本质

(一)人机关系的困境

虚拟数字人(Virtual Digital Human)在技术层面上,是综合计算机图形学、语音合成技术,深度学习、生物科技、计算科学等聚合科技(Converging Technologies)的可交互的虚拟形象。在元宇宙世界里,虚拟数字人不仅是个人真实世界信息的延伸和映射,也是承载社会记忆的媒介,被赋予数字记忆的虚拟数字人是区别现实世界以及虚拟网络世界的关键要

① 《2021年度中国虚拟数字人影响力指数报告》,htps://view.inews.qq.com/a20220130A05JB800。

素,也可以说是跨入元宇宙大门的入口①。特别是作为真人数字人及真人虚拟化身的虚拟数字人,与完全通过人为构建的虚拟员工、虚拟偶像等"原生数字人"不同,其必然会引发身份认同和价值体系建构等相关问题。要厘清真人数字人的身份认同及其数字记忆的性质,有必要回溯计算机与人机关系的发展和变化历程。

世界上第一台计算机埃尼阿克(ENIAC)诞生于1946年,距今不过70多年,但人和计算机之间的关系已经历了巨大改变。早期个人计算机具有强烈的工具属性,人们关注的问题是计算机能"为我做什么"。随着互动式、反应式计算机的出现,人们开始思考智能机器"对我做了什么",但无论如何,这一时期的计算机是作为一种"对象"出现的②。进入互联网时代后,计算机不再只是等着人类来赋予它们意义。因为在这个全新的时代,人们开始在网络空间中塑造新的身份。在社交网络上,人们可以任意建立一个甚至多个身份信息或者虚拟化身。久而久之,这种虚拟身份变成身份本身。人们似乎乐于享受这种"弱链接功能"所带来的愉悦,可以把自己愿意呈现的面向放在网络上,突破现有的人际关系局限,获得更为宽阔的第二人生。然而,随着个人智能终端设备功能的增强和使用的普及,曾经我们以为能在互联网世界里获得的自由,却日益被智能通信设备反向束缚。无论是否在工作时间,今天的人们好像永远都在"随时待命"。计算机和互联网不再是研究的对象而成为生活的一部分,虚拟世界曾经给予我们逃避现实的各种社交功能,正在日益弥漫甚至控制着我们的真实生活。

(二)个体认同的危机

互联网已成为越来越具有侵入现实生活能力的赛博空间,为人们构建起一个平行的世界。随着区块链、大数据、沉浸式设备、数字孪生等技术的成熟,催生出赛博空间的高阶形式——元宇宙。在这个"虚拟"与"现实"并行的世界里,新的时空观念会产生,人们也将面临现有规范的失序,

① 夏翠娟、铁钟、黄薇:《元宇宙中的数字记忆:"虚拟数字人"的数字记忆概念模型及其应用场景》,《图书馆论坛》2023年第5期。
② [美]雪莉·特克尔:《群体性孤独》,周逵、刘菁荆译,浙江人民出版社2014年版,第2—21页。

人类社会将会有全新的思想、文化与生活方式，其中最为重要的是人对于自我认知的改变。

在现实社会中，忠实于自我、强调个体本位的文化（individual-based culture）是现代西方文化的重要产物。回溯历史可以发现，前现代社会的人类不是以孤立的方式来理解自我，而是深深嵌套在各种有序的关系之中，包括与自然的关系、与他人的关系以及与社会群体的关系。正如查尔斯·泰勒所述："我们最初的自我理解深深地镶嵌于社会之中。我们的根本认同是作为父亲、儿子，是宗族的一员。"① 在这样的文化建构中，个人的历史、家庭背景、社会关系嵌入在社会群体和政治秩序之中，只有在这个巨大的意义网络中，人们才能获得自我认同、社会价值和生活意义。到了近代，这种对自我的理解发生重大转折，即"人类中心主义的转向"和"个人主义的转向"的大脱嵌（great disembedding）。

科学革命的兴起以及现代科学的发展，促使人类迈出从"神的世界"向"自然世界"再到"自然的客体化"的脚步，实现了人类作为整体从宇宙秩序中的"脱嵌"。另外，宗教改革、大革命和近代资本主义的发生，催生了个人主义的兴起，个人"内在自我"价值的发掘使得个人从有机共同体中"脱嵌"出来，获得了个人主义取向的自我理解②。

（三）"记忆数字人"：基于数字记忆的身份重构

元宇宙时代的来临意味着作为生命主体的人，不仅拥有真实世界的身份，还会拥有基于虚拟化身的数字身份（digital Identity），意味着新的生命诞生③。当一个由真人驱动的虚拟数字人在元宇宙世界中被建构起来时，其在现实世界的真实信息也将以某种方式被保存和记录下来，这两者不仅并行不悖，甚至互相影响、互相关联。

在互联网时代，人们可以任意在虚拟世界里进行多重的身份建构，但并不足以构成一种身份认同，甚至构成一个有共性的区别于他人的社群。

① Charles Taylor. Modern Social Imaginaries. Durham，NC：Duke University Press，2005：64.
② 刘擎：《做一个清醒的现代人》，湖南文艺出版社 2021 年版，第 145 页。
③ 王海东：《元宇宙论：新牢笼抑或新世界？》，《国外社会科学前沿》2022 年第 3 期。

如今天"网民"一词已成为一个看似明晰其实蕴涵繁复的符号。在元宇宙时代,数字身份信息的范围显然更广,它不只是个人境况的"真实描述",也不能说是完全任意制造的虚假身份,而是通过特定方式重新建构出来的自我理解。从社会身份认同的角度来看,被赋予"数字记忆"的真人数字人成为一种"记忆数字人",是实现这种身份认同的重要载体和媒介。它记录和映射了真人在现实世界的基本信息,也即通常所说的"身份"信息;同时作为一种"个人的资源集和数据集",记忆数字人也包含个人在虚拟世界里的成长和交互活动的印记,甚至承载着以"集体记忆"存在的社会记忆的相关信息。正如桑德尔所言:"人生而带有一种历史,你的生活故事是更为宏大的社会故事的一部分,也蕴含于无数他人的故事之中……"[1] 因此,可以认为在元宇宙世界里,真人数字人的社会关联性被重新置于更为重要的地位之上。当这些涵盖真人数字人不断生长的资源集和数据集的"数字记忆"被独立看待并成为可保存、可追溯、可计算、可评价、可循证的数字记忆时,真人数字人也就完成了从"媒介"到"对象"的超越和转变,成为真正可在数字世界中生活的社会人。从某种意义说,这是对近代以来人类"大脱嵌"的一次反向对抗,是将个人以另外一种方式嵌入某个整体当中的尝试和努力。

二、"个人"还是"集体":"记忆数字人"的价值辨析

(一)个人数字记忆产品的缺失

记忆与人类文明相伴,对个人而言,它是一切认知、情感、行为的源泉;对集体而言,是认同、归属、族群文化的基础[2]。换言之,记忆的社会属性,使之可以被社会框架和文化规范不断地建构和塑造。"社会记忆"理论不仅对人类学、民俗学等学科的新发展提供了理论基础,也对图书馆、档案馆、博物馆等致力于保存和传播人类文化遗产的文化记忆机构产生了

[1] 刘擎:《西方现代思想讲义》,新星出版社2021年版,第233页。
[2] 冯惠玲:《数字记忆:文化记忆的数字宫殿》,《中国图书馆学报》2020年第3期。

积极和深远的影响①。20世纪90年代以来，在联合国教科文组织"世界记忆项目"引领下，以"美国记忆"工程的启动为原点，全世界各种大型记忆工程（项目）枝繁叶茂，收集、整理、保护、开发和利用文化遗产的信息日益成为文化记忆机构的使命和日常工作。但是，这些项目大多针对国家、民族、城市、重大历史事件等内容设立，少有针对个人的数字记忆项目和产品，即便有也是一些重要历史人物或特定人群，尤其是公立的图书馆、档案馆、博物馆等机构几乎不会将关注点投射到普通人身上。元宇宙时代的来临，特别是原子化时代的来临，或许会让我们重新审视这种已成为既定价值取向的正当性。我们在构建虚拟数字人的数字记忆信息模型——"记忆数字人"时，希望能够在元宇宙这个全新的平台上，更加全面、平衡地描述和看待未来个人与社会的关系。

近代以来的历史理论自觉地把记忆与历史联系起来，视历史为社会集体记忆的产物。事实上，与集体记忆相对应，"集体失忆"或者说"集体遗忘"的观念日益受到重视。"失忆"意味着个人或社会的记忆能力不足，导致与过去的联系断裂，遗忘则更强调积极的一面。正如尼采所说的"主动遗忘"："遗忘，并不像平庸肤浅的人们所相信的那样是一种简单的懈怠，反而是一种……提供沉默的积极能力，是为无意识所提供的洁净的石板，为新来者腾出空间……"如果说对集体来说，记忆的力量是奠定群体认同的重要途径，那么对个人来说，遗忘的竞争才是造就今日之我的基石。如前文所述，前现代社会中个人"嵌套"在社会结构之中，人类社会的各种社会分群方式，如家族、国家、党派、阶级都将高于个人的自我理解和认同，因而"结构性失忆"或"谱系性失忆"（genealogical amneia）成为必然的选择。启蒙运动后，社会学家都认同社会原子化是社会进入现代后无法逆转、势不可挡的历史趋势，尽管社会共同体对于消解社会原子化危机有着重要的意义，但依然无法阻挡这种潮流。今天这个预言似乎正在被印证。当代年轻人日益感受到作为一个个体，在社会中被抛弃、被孤立；在数字世界中，个体的面貌更是被消解成整个社会背景中的像素和色块；个人记

① 夏翠娟：《构建数智时代社会记忆的多重证据参照体系：理论与实践探索》，《中国图书馆学报》2022年第5期。

忆也在国家、民族、城市、重大历史事件的记忆项目建构中被肢解和碎片化，个体无法掌控自己被记住什么不被记住什么，也失去了自我的被遗忘权。这样的后果就是，大多数人缺乏足够的能力完成对现状的超越，只能独自挣扎，在对独立空间的渴求和对独自一人状态的厌恶之间来回徘徊，个体对公共生活更加冷漠，对能够提供瞬间快感的事物更加依赖。元宇宙时代的来临，是否会对这种现状提供一套全新的解决方案尚不可知。但是，集体记忆作为主导的地位一定会被撼动，个人记忆尤其是普通人的记忆价值将会得到更多的关注。

（二）基于"记忆数字人"的个人数字记忆产品价值辨析

从技术实现路径角度看，记忆数字人的本质是真人数字人的数字记忆概念模型和信息框架，由单个个人的个体记忆和可能影响个体记忆的各种集体记忆组成，包括家族记忆、场域记忆、文化记忆、交往记忆等。个体记忆和集体记忆并不是截然分开的，而是存在一定的交叉互动关系。基于此，记忆数字人的概念模型和信息框架设计的个人数字记忆产品，需要将两者进行融合与重构，并支持作为数字记忆媒介数字资源集和数据集的采集、处理、存储、迭代和不断生长，同时保持其过程的可追溯性。参考沃德箱（Wardian Case）的技术细节，记忆数字人的个人数字记忆产品被设计成黑匣子（Black Box）模式①。"黑箱"是一种系统科学术语，对系统内部机制基本不明的一种形象说法，用来描述人们面对一种系统时，不考虑其内部构成、动态机制等，只把它看作一个整体的模块，通过其输入输出关系来判断该系统的功能、结构②。在元宇宙场域下，真人数字人的数字记忆如同一个"黑箱"，模拟个人数字记忆的生长环境，可以在元宇宙环境下与个人的数字身份相对应。物理、信息和社会三元记忆空间共同构建记忆数字人，有助于虚拟数字人在元宇宙环境下的数字身份认同。

从技术实现的可能性看，被赋予记忆的、有个人记忆产品加持的记忆

① 铁钟、夏翠娟、黄薇：《元宇宙中的数字记忆："虚拟数字人"的数字记忆产品设计思路》，《图书馆论坛》2023年第6期。
② 郭亚军、袁一鸣、李帅等：《元宇宙场域下虚拟社区知识共享模式研究》，《情报理论与实践》2022年第4期。

数字人如同博尔赫斯笔下的富内斯,凡是他见过、读过、听过、感受过的,都不再会忘记。时间是绵密、连续、清晰且可以分解到最小的单位,但现实世界中的人最大的苦恼是无法处理这些记忆,大量丰富的细节使得分类变得不可能。可怕的地方在于,其记忆如同一个垃圾场,不断膨胀且永远相随,直到生命被吞噬。如同记忆数字人所显示的那样,黑箱可以自然模拟个人记忆的成长过程,且功能更加强大。今天我们随手记录下的阅读内容、旅行过的地方、去过的场所、观影甚至语音对话等,都可以通过技术手段,自然而然地被纳入记忆"黑箱"之中。举例来说,过去语言学家在研究语言变迁时,需要进行各种专项的访谈录音,形成语料库,学者在这个基础上进行研究和分析;随着技术进步,今天无论是否是专业学者,都可以通过 FAVE 程序(http://fave.ling.upem.edu/),自动测定抓取访谈录音中生成的元数据,并生成动态图形。

正如著名语言学家拉夫所言:"我们是技术的使用者,而非创造者。……我们是骑在一只奔跑的老虎背上,有时候这是很令人紧张的境遇,因为科技领域发展速度越来越快,但你控制不了。"① 元宇宙时代的来临似乎为这种难解的困境重新打开了一扇窗。记忆数字人的身份认同并不来源于一个特定的群体,也不简单地映射到一个具体的个人身上。在一个现实与虚拟世界平行且有链接的空间里,记忆数字人可以在不同的空间、时间、领域内同时进行知识生产和消费,并最终与真实世界的自我产生链接。"黑箱"的输出端可以是多种模式组成的,无论是时间、空间、主题还是社会网络交互,都可以根据主题的需求来选择,或者说根据个人主动的"记忆"和"遗忘"来作决定。这种种建构的努力也揭示出人本身所附有的"个性"。个人与同时代的人,以及后世的人不同的观察和认知,不仅彰显出时代的差异,也反映出不少人在尝试弥合由时代造成的"歧路"。事实上,只要是人的主动选择,就必然会通过凸显、忽视或删除特定部分,使之成为想要的样子。这种努力或顺应时代或彰显个性,有时候甚至不必是有意识的,而是在无意识中已经悄然完成了这种迭代。如果在过去,这个过程或

① 冯胜利、叶彩燕:《拉波夫与王士元对话:语音变化的前沿问题》,北京大学出版社 2014 年版,第 42—43 页。

许很容易便被淹没在时代的浪潮之中，但在元宇宙世界，不论选择哪个面相呈现给世人，都不会改变"黑箱"原本所有信息的状态。这些单个的、独立的记忆数字人，或许会为人们保存和描绘出未来元宇宙社会互动的全貌。

三、"过去"还是"未来"："记忆数字人"的边界讨论

在人类对自身的一切认识和反思中，记忆是最深刻也最不可或缺的参照。没有记忆，人就无法了解自我，更无法探究自我与他人的差别。所以在某种程度上，记忆不仅决定了人类自我的本质，也塑造了人类知识及历史的源头[1]。当人类进入元宇宙时代，每一个虚拟化身都有一个或多个如影随形的个人记忆产品，潜藏各种信息和知识。它不可能一成不变，被安然永久地存放在某个地方。事实上，在不同的应用场景中，个人应当可以对其进行管理、分享和交互。用户可以进行身份认同、社交关系、交易系统、数字记忆分享等关键信息的社会交互，也可以和自己的数字记忆进行互动，也就是说，用户既是发送者也是接收者。每一次的操作、书写、重建，看似反映的是个人的关怀与利益，实际上也包含着一个时代整体环境的影响，文化意识形态的变迁，家国民族的认同和诉求。

（一）历史书写："记忆数字人"的传统面向

由于近代西学的影响，人们在探索和认识事物或观念时，总是希望能找到"系统性"，即便不能如愿，也会尽量"发明"出一个系统来。实际上，记忆是异常复杂的系统，一个环节的变化会导致整个记忆的重构。人们所经历的人、事、物之间不必非在某一系统之中，但又确实有所关联。或许只有放弃那些系统的先入之见，才能真正把这些"琐碎"的观念和事件"串起来"，置于一个全新的意义图景之中。

记忆是一个信息记录和知识生产的过程，其实它也是一种历史书写的结果。在个人成长环境中，家庭、学校、社会交往提供了对过去的记忆。

[1] 赵静蓉：《文化记忆与身份认同》，生活·读书·新知三联书店2015年版，第46页。

然而，当这些记忆一旦进入历史记忆层面，参与社会记忆构建时，作为个人记忆的部分也就结束了。这个被称为"个人记忆"的同质概念，并非是无意中"形成"的，实际上自其出现后，无论是本人还是整个的社会环境，都在持续推进着一种有意识的"建构"。柯林武德提出，自然过程中的"过去"一旦被"现在"所替代，就可以说消逝了；而历史过程中的"过去"则不同，"只要它在历史上是已知的，就存活在现在之中"。正是历史思维使"历史的过去"成为"一种活着的过去"。同样，历史学家蒙思明认为，"历史本身的演变。一气相承，川流不息"。某事有无史料保存，只影响人们的历史知识，却无关于历史本身。一件事的史料消亡，或不被记忆、认知，既不意味着史无其事，也不能说该事件"对于我们当前的生活与思想就无影响"。从这个意义看，无论留存下来的记忆是什么，过去的生命早已融入我们今天的生命之中，即使在历史言说的"不知"（或在历史记忆中一度隐去）的"过去"，也依然影响着"我们当前的生活与思想"①。

（二）边界重塑："记忆数字人"的未来空间

记忆数字人作为一个模拟个人记忆成长的信息模型，是希望在元宇宙环境下，对当代充满冲突与断裂的多元社会所引发的自我认同危机有所回应。在传统社会中，历史记忆与身份认同的关系十分紧密，对一个族群、一个民族甚至一个国家，都会在资源竞争的条件下设定边界以排除他人。例如，"共同祖源记忆"也即设置血缘性的共同想象，是维持族群边界的重要手段。然而，当环境发生改变，如迁徙和移民的发生，就会促成历史记忆的重构。一方面结构性的"历史失忆"会滋生，另一方面也会促成原来没有共同"历史"的人群寻找、发现或创造新的集体记忆，来凝聚新的族群认同。因此，当回顾历史记忆时，要清楚地认知到，一直是显著的已知而不是失语的不知，在形塑着"过去"。一言以蔽之，构建的共同体永远在构建当中才能存在。在社会原子化（social atomization）趋势日显的当下，个体和国家两个终端实体的影响力远远大于其他社会组织结构组成的"中间层"（intermediate），社会制约因素被最大限度消解，原本作用于社会的

① 罗志田：《中国的近代：大国的历史转身》，商务印书馆2019年版，第198—199页。

各种规范和道德也同时被消解。元宇宙的热议和兴起，正是因为人们需要寻求一个比现实世界拥有更多可能性的空间、一个比现实更加自由的世界。这个时代最大的紧张和焦虑，不是经济和技术的发展，恰恰是价值认同的问题，是对自我的重新定位和理解问题。如果说在前现代社会，家族的迁徙、祖源故事、姓氏源流意义重大，那么今天个人的学习和成长、迁徙和交往才更有可能成为群体的认同和实现自我价值的依据。从这个意义来说，记忆数字人是元宇宙世界里解决当代人的精神危机与延续传统的努力结合起来的工具，能够帮助个人保持自我发展的历史不被中断、自成一体的自我世界不被分裂，获得真正身份认同的切入点。

当然，在实践层面记忆数字人还有很长的路要走，尽管理想中，在元宇宙世界里，一切数据内容都被记录下来，不被篡改，能够呈现出最原始而真实的数字记忆，但对真人数字人来说，无论是个人还是社群的集体记忆，都会记录、修正、补充甚至重新建构。更为重要的是，如何来看待记忆数字人与人之间的关系，是否存在一个明确的边界。从某种程度来说，记忆数字人并不完全依赖现实世界的个人，其构建也许依赖于个人与其数字生活中介入的他者之间的数字记忆输出和交互，如社交平台提供商、作品出版商、文化记忆机构、供职机构和参与的社会团体、城市、民族、国家、交往的他人等。从这个意义说，个人的记忆数字人是众创的，是由个体记忆的内核和他者所开放的数字记忆接口和界面共同缔造的。如果我们将之作为一个独立的存在来看待，那么又该如何解读其与现实世界人之间的关系？如何处理其与他者的关系？记忆数字人不仅是人类数字化生存的工具，也不是我们在虚拟世界的延伸，某种程度上说，它是"缸中之脑"的真切实现，是可建构、可移植、可复制的。只有相应的法律法规和伦理规范，甚至新的道德标准出现，才能真正完成这次从现实世界向虚拟世界的"大迁徙"。

四、结语

元宇宙的逐步浮现标志着虚拟世界正在从想象走向现实，人类迎来了

一个全新的空间。作为现实世界的延伸和映射，虚拟数字人也意味着一种新的生命形态的诞生。本文在虚拟数字人的数字记忆概念模型——记忆数字人的基础上，从其性质、价值及边界等角度，阐述元宇宙中真人数字人（也即"虚拟化身"）的身份认同和价值体系的建构问题。真人数字人是未来元宇宙世界中的行为主体，既具有现实世界真人的身份信息，也具有虚拟化身不断更新和迭代的特征。当这些真人数字人相关的资源集和数据集——"数字记忆"有现实世界真人的身份信息，也具有虚拟化身可以不断更新和迭计算、可评价、可循证的对象时，真人数字人也就完成了从"媒介"到在元宇宙中不断生长且被独立看待并成为可保存、可追溯、可计算、可评价、可循证的对象时，真人数字人也就完成了从"媒介"到"对象"的超越和转变，成为记忆数字人。尽管理想中，元宇宙世界所记录的一切都可追溯，不可篡改，但实际上从源头诞生的那一刻开始，"数字记忆"的主体——人本身和其所身处的社会，就会进行有意识和无意识的筛选。无论如何，在元宇宙全新的记忆图景中，基于真人数字人数字记忆的记忆数字人的建构，有望成为人类在新的数字世界中获取新的数字身份认同的起点。人们得以借此在实现自我价值和延续社会传统之间形成第三空间，以期能重新构建起人对于自我的全新理解方式。但在元宇宙中，还是要坚守人是一切的目的的现代理性，记忆数字人向外界开放哪些接口和界面，记住什么、遗忘什么的主动权应交于人本身，而在技术实现的层面应给予人此需求和功能有力的支撑。

元宇宙中的数字记忆:"虚拟数字人"的数字记忆产品设计思路

<div align="center">铁 钟 夏翠娟 黄 薇</div>

摘 要 本文构建虚拟数字人的数字记忆概念模型——"记忆数字人",设计其数字记忆产品框架,并从"个体记忆""家族记忆""场域记忆""文化记忆""交往记忆"五个部分设计虚拟数字人的数字记忆数据集。通过调研元宇宙社交平台和数字记忆产品现状,探讨基于个人数字记忆产品的设计与应用,包括进入元宇宙世界的个人数字身份认同、以个人为中心的交互体验产品。在这个频繁迁移的时代,该产品提供了一个构建个人数字记忆的信息架构,通过现实世界与虚拟世界的映射建立个人数字记忆建构的虚实交互通道,在保持个人隐私的同时,最大限度地扩展个体数字记忆的范围,在元宇宙中构建新的数字记忆图景。

关键词 元宇宙;数字记忆;虚拟数字人;记忆数字人

引 言

元宇宙(Metaverse)概念由科幻作家尼尔·斯蒂芬森(Neal Stephenson)于1992年首次提出,他在小说《雪崩》(*Snow Crash*)中描绘了一个规模庞大的虚拟现实世界,人们使用虚拟化身提高地位。2020年新冠疫情加剧了社会虚拟化,常态化的隔离防护政策引发"群聚效应"(Critical Mass)。Facebook于2021年10月将公司改名为"Meta",12月推出第一款元宇宙

* 原载《图书馆论坛》2023年第6期。

产品——VR 社交平台"Horizon Worlds"。在国内，米哈游（Mi Ho Yo）宣布推出新品牌 Ho Yoverse，关注沉浸式的虚拟体验。除了娱乐属性，部分公司在工作社交方向进行尝试。Com2u S 公司于 2022 年下半年让全部员工入驻其元宇宙社交平台"Com2 Verse"进行日常工作；人工智能学术会议 ACAI 2020 在游戏"动物森友会"（Animal Crossing Society）上举行。这些案例表明，元宇宙是整合多种数字技术而产生的虚实相融的互联网社会形态，是利用数字技术（网络算力、人工智能、游戏技术、虚拟现实显像技术、脑机接口、可穿戴设备、数字孪生与区块链技术等）支撑创造的虚拟空间。元宇宙的虚拟世界与现实世界并不是简单的"平行"关系，而是一种紧密相联且互补的关系。

元宇宙的核心内容是虚拟化身（Avatar）。虚拟化身是对应现实世界的虚拟产物，这个词出自梵语，意指现实世界中的人在虚拟世界中的延伸与映射①。虚拟化身在某种程度上更适应对虚拟空间的体验，这也促使与他人分享对虚拟环境的共同认知。元宇宙概念不是凭空出现的，它是互联网发展到一定阶段的必然产物。纵观互联网发展，从 Web 1.0 到 Web 2.0 再到 Web 3.0 的语义网络（Semantic Network），核心在于信息本身，从一开始的简单信息传递到由信息渠道演变而成虚拟化的人际网络。新媒介形式会导致新社交形态的出现。一开始在互联网上冲浪并不需要特定的身份，就像读书一样自然，或者说有一个假定身份（如电子邮箱）即可。早期互联网对个人身份的认定相对宽容，因为最初上网的人们并不需要将现实世界的身份带入虚拟世界以强调存在感。在信息时代，这种身份的认定变成道德、伦理和法规框架中的要素，人们也需要对网上发布的信息负责。这种媒介传播作用的逐渐缩短或者说逐渐消失，并不是影响的消失，而是传达的信息内容开始更加有效地执行。

在"虚拟"与"现实"并行的元宇宙中，每个人在不同的平台上都会出现对应的"虚拟化身"，即"虚拟数字人（Metahuman）"——真实或虚拟的个人数字孪生体。作为人的虚拟化身，其并不是单纯生理意义上的虚

① Paul R. Messinger, E. Stroulia, K. Lyons, et al. Virtual worlds — past, present, and future: New directions in social computing [J]. Decision Support Systems, 2009 (3): 204 - 228.

拟化身，而是综合利用数字技术，全方位模拟人的生理属性和社会属性。元宇宙中信息的交互是现实世界的信息智能化转换为虚拟世界中可读取和可交互数据的体现，将信息反馈、信息共享、社交网络等元素结合在一起。元宇宙中的数字身份与现实世界的社会身份是对应的。以 NFT 艺术作品为例，迈克·温科尔曼（Mike Winkelmann）的作品《每一天：前 5000 天》由 5 000 张照片拼贴而成，耗时 13 年。而 Cvpto Punk 系列的 NFT 作品并没有创作积累，这些 NFT 作品的价值并非全来自作品本身，也可能是作品理念或其创作者在现实社会中的身份，如 Twitter 联合创始人兼首席执行杰克·多尔西（Jack Dorsey）在 Twitter 历史上的第一条推文。Crypto Punk 系列头像可以复制，但针对有拥有这些作品的个人来说，其所对应的价值还是要被显现在现实社会的身份中，在元宇宙中这个产品是虚拟的，但这些内容的获益却是基于现实社会的。

元宇宙中，虚拟数字人的信息来源于现实空间的复制与输入以及虚拟世界中各种交互活动的产出。这些信息的交互形成了虚拟数字人在元宇宙中经济、社会、文化活动的记录，即"数字记忆"。"记忆数字人"作为元宇宙中虚拟数字人的数字记忆概念模型和信息框架，承载记忆、个体之间的交互活动，是其产生的社会影响与所传递的文化内涵的主体。记忆数字人是基于数字记忆概念模型和信息框架而形成的多模态、相互关联的资源集与数据集。伴随着"虚拟数字人"交互活动的增加，概念模型和信息框架会随之更新和迭代。基于记忆数字人设计"虚拟数字人"的数字记忆产品，有助于从社会和文化的层面在元宇宙中构建虚拟数字人的身份认同和价值体系。需要说明的是，笔者在构建记忆数字人概念模型时，将虚拟数字人分为真人数字人和原生数字人两大类来分别讨论。限于篇幅，本研究讨论的虚拟数字人的数字身份聚焦于真人数字人。

一、"虚拟数字人"的数字记忆产品

（一）个人数字记忆产品的发展

人的基本信息建构在完整社会信息体系基础之上，当一个虚拟化身在

元宇宙中被建立时,其映射的现实世界信息也要被输入进来,这种带有选择性的信息输入完善了虚拟化身的社会属性。在元宇宙中,用户产生的信息都能以数字形态直接被记录下来,这些信息来源于个体记忆,以及影响个体记忆的集体记忆。如何记录这些信息,需要解决其与现实世界的信息映射问题。

早在 1945 年,万尼瓦尔·布仕(Vanneyar Bush)就设想出可以保存个人全部记忆信息的系统"MEMEX"[1]。受限于当时的技术认知,MEMEX 被想象成一个物理式的收纳设备,所有信息内容被翻拍保存,也可以输出。1998 年,微软研究院首席计算机科学家切斯特·戈登·贝尔(Chester Gordon Bell)通过"My Life Bits"项目实现 MEMEX 的愿景[2],通过穿戴在身上的设备,随时记录使用者说过的每一句话和每 20 秒一次的前景画面,并通过 GPS 设备获取相关位置信息。通过软件可清晰地检索到使用者每时每刻说过的话和做过的事,可穿戴设备解决了记忆信息数据记录的问题。

随着信息技术发展,个人涉及的数字媒体类信息量变得异常巨大与繁杂。1996 年,布拉德·罗兹(Brad Rhodes)应用于桌面端的"记忆代理"(Remembrance Agent)程序出现,这是一种持续运行的自动化信息检索系统,主要记录和检索相关的文本信息内容[3]。到 2003 年该系统添加可穿戴设备系统,根据穿戴者的物理环境判断存档信息的有用性[4]。迈克尔·乔治·拉明(Michael George Lamming)等的"记忆假肢"(Memory Prosthesis)是帮助解决日常记忆问题的记忆辅助工具,如寻找丢失的文件、记住某人的名字、回忆如何操作一台机器[5]。后来的"Forget-me-not"项目

[1] Bush V. As we may think [J]. The Atlantic Monthly, 1945, 106: 101-108.
[2] Gemmell J, Bell G, Lueder R., et al. My Life Bits: fulfiling the Memex vision [C] // MULTIMEDIA'02: Proceedings of the tenth ACM international conference on Multimedia. NewYork: ACM, 2002: 235-238.
[3] Rhodes B. Remembrance agent: a continuously running automated information retieval system [C] //Procodings of the First International Conference on the Practical Application of Intelligent Agents and Multi Agent Technolgy? (PAAM'96). Palo Alto, CA: AAAI, 1996: 122-125.
[4] Rhodes B. Using physical context for just-in-time information rerieval [J]. IEEE Transactions on Computers, 2003 (8): 1011-1014.
[5] Lamming M, Brown P, Carter K, et al. The design of a human memory prosthesis [J]. Computer Journal, 1993 (3): 153-163.

等都在尝试解决这一问题①。英特尔互动体验研究所詹妮弗·希利（Jennifer Healey）负责的Startle Cam项目，可以通过皮肤所传达出的信号判断设备穿戴者是否对所看到的内容感兴趣，进而进行选择性记录②。The Living Memory Box项目则从另外一种角度记录个体记忆，通过对物的关联而产生回忆形象，该项目把引导记忆本身定为主体③。Mem Phone项目则通过移动标记技术将个人接触过的实体内容（建筑、图像、书籍等）关联记忆，并通过数字影像的形式记录下来；该项目还建立了记忆社交网络，以增强记忆的关联性④。综上，互联网发展伴随社会交互方式革新，个人数字记忆的采集变得越来越简便。时至今日，在数字经济裹挟下，人的社会行为几乎是透明的，个人的数字记忆几乎无时无刻不在被记录，从使用手机浏览的内容到购买一杯咖啡的交易行为都被记录下来，这些数字记忆可以直接成为元宇宙的一部分。

（二）去中心化的产品设计

元宇宙出现可以说是互联网发展的终极形态，这是一个完全虚拟化的社会空间，标志着互联网完全"社会化"。从本质讲，早期的元宇宙是对人的精神世界的幻想，这个演进路径也是从虚构到创造、再到实现的过程。在这一形态演进过程中，逐渐形成"去中心化"的产品设计构建基础。元宇宙演进大致分为三种模式：一是以文学、艺术、宗教为载体的"幻境"。这是一种具有传承性的具象表达与抽象思维的结合。这种幻境的代入感因

① Lamming M, Fiynn M.. "Forget-me-not": intimate computing in support of human memory [C] //Proceedings of FRIEND21: '94 international Symposium on Next Generation Human Interface, 2-4 February, Meguro Gajoen, Japan. Cambridge: Rank Xerox Research Centre, 1994: 1-9.

② Healey J., Picard R W. Startle Cam: A Cybernetic Wearable Camera [C] //ISWC'98: Procedings of the 2nd IEEE international Symposium on Wearable Computers. Washington, DC: IEEE, 1998: 42-49.

③ Stevens M, Vollmer F, Abowd G D. The living memory box: function, form and user centered design [C] //CHI'02: Extended Abstracts on Human Factors in Computing Systems. NewYork: ACM, 2002: 668-669.

④ Guo B, Yu Z, Zhou X, et al. Mem Phone: from personal memory aid to community memory sharing using mobile tagging [C] //2013 IEEE International Conference on Pervasive Computing and Communications Workshops (PERCOM Workshops). NewYork: IEEE. 2013: 332-335.

时代的不同表现出不同特征。人们沉浸在这种由文字、图像和声音所构筑出的世界中，虽然带有强烈的虚构精神，但这种承载着人类精神活动的媒介也具有更好的延展性。二是以游戏和社交软件为载体的交互空间。虽然游戏也把视听语言作为载体，但文学、绘画和电影等媒介是被动式的接收，在交互类影像（如虚拟现实影片、多媒体装置、多结局电影）中，受众逐渐参与虚拟空间的塑造。以上两种模式被动接受的成分占比高，然而，就人类的本性而言，是无法逃离被动接受的，这是因为主动创造要付出心力。三是以"去中心化"的虚拟社交为载体的元宇宙形态。现在主流的元宇宙模式虚拟社交都是基于商业主体控制之下的平台，已初具雏形。可以看到，受交互能力驱动，互联网的中心正在从信息本体转移到以个人为中心的信息体上来，所以元宇宙也是社会信息化和虚拟化的终极形态。元宇宙与传统的沙盒游戏（Sandbox Games）有着本质的不同。这两个系统的用户看似都可以自由地创造和改变环境，如"动物森友会"的玩家可以互相访问对方的岛屿，也可以交易物品，但这都建立在游戏厂商控制之下，经济系统一旦出现问题，厂商可以推翻既有规则，这在进入游戏前已经写明。真正意义上的元宇宙世界是去中心化的，是提供广泛自主权的世界。区块链技术框架之下，这种去中心化模式被发挥得淋漓尽致：社交平台基于一定的规则和算法，通过"非同质化代币"（Non-Fungible Token，NFT）提供数字内容的确权认证。以太坊的去中心化三维虚拟平台 Decentraland 就是一个例子，用户可以使用区块链账本交易虚拟土地，虚拟土地的坐标和现实世界一样，以直角坐标的方式展现。

综上，元宇宙所实现的程度由人类所掌握的媒介所决定，而虚拟数字人已经被视为全新的数字媒介①。每次媒介形式的变革都会催生出新的技术、公司和经济模式，涉及经济的部分，最终的消费还是需要映射到现实世界，这不仅仅是考虑到社会因素，而是元宇宙形式并不能解决人体本身对现实的需求。在科幻电影中看到进入梦境创造世界的元宇宙形态，但是被人们所全面接受的社会形态必然是对现实世界的映射。1965 年，伊凡·

① 沈浩：《中国虚拟数字人影响力指数报告（2021）》，中国传媒大学媒体融合与传播国家重点实验室，2022.

萨瑟兰（Ivan E. Sutherand）想象出一个房间，只需要有一把椅子就可以使用计算机模拟出所需要的画面①。如果技术一旦发展到可以解决现实世界问题的阶段，对应的信息模型也会被全盘推翻，亦如古人无法想象现代人所面对的信息量。从人类社会发展的宏观层面看，这种情况并没有出现，最终的社会形态的形成还是需要建立在现实世界的身份和价值体系基础之上.

（三）产品体验的沉浸感

"身份"作为社会学领域术语，决定了一个人在社会体系中的位置。数字身份（Digital Identity）不同于虚拟化身，后者可随意编造基本信息，而前者必须依据个人信息和记忆进行映射。阿比拉沙·巴尔加夫（Abhilasha Bhargav-Spantzel）认为，数字身份是特定身份系统中与个人相关的电子信息②。菲利浦·J. 温德利（Philip J. Windley）认为数字身份有一个主体信息③。简·坎普（L. Jean Camp）强调数字身份的社会关联性④。这些研究都是基于早期数字身份的应用场景，即互联网与现实世界交叠的特定场景。玛丽特·汉森（Marit Hansen）把数字身份定义为一种"个人数据集"⑤，数字身份被解释为一种融入社会群体的独有感知，其连续性是由社会所塑造的。当这个数据集被视作一个单独的个体时，数字身份就完成了超越和转变。现实身份和数字身份的部分信息可以被建构在一组属性中，如个人的基本信息（性别、出生日期、居住地）。这种现实的社会身份之所以存在，是因为其与其他人或事关联，社会也需要个人独特性的标识，如此身份才有迹可循。

从互联网的虚拟身份认证过程可看出，如果不实现与现实身份的映射，就不存在完全的沉浸感。这一映射过程较繁复，但得到的沉浸感成比例增

① Sutherland I E. The ultimate display [J]. Proceedings of the IFIP Congress, 1965 (2): 506 – 508.
② Bhargav-Spantzel A, Squicciarini A C, Bertino E. Establishing and protecting digital identity in federation systems [J]. Journal of Computer Security, 2006 (3): 269 – 300.
③ Windley P J. Digital identity [M]. US: O'Reilly Media, 2005: 8 – 9.
④ Camp J L. Digital identity [J]. IEEE Technology & Society Magazine, 2004 (3): 34 – 41.
⑤ Marit Hansen, Andreas Pfitzmannb, Sandra Steinbrecherb. Identity management throughout one's whole life [J]. Information Security Technical Report, 2008 (2): 83 – 94.

长，人们愿意去维护元宇宙中所建立的虚拟数字人的数字身份。在元宇宙没有被完整建构之前，这种虚拟化身类似于虚拟身份，有时候虚拟身份和数字身份有着部分相同的属性，像是游戏中的虚拟角色，在交互性和参与性上有着一定的重叠，而这些属性大都建构在商业体所创建的世界体系之上。虚拟数字人的数字身份表示，属性值归属于个人，可以通过技术手段操作或访问这些属性值。在元宇宙的系统里，需要定义什么是人、什么是身份。物理和数字之间的区别是次要的，应该思考并阐明它们是无法复制的实体，还是可以复制的数字实体。不同于网络空间的数字身份，元宇宙中的数字身份必须经过现实映射，这种映射为个人的数据集赋予"身份"。

二、基于"记忆数字人"模型的数字记忆产品需求框架

1992 年，联合国教科文组织发起"世界记忆项目"，随后各种类型记忆工程建立起来，建设主体有政府和文化机构[①]。有类似于"中国记忆"这种国家记忆项目，也有上海图书馆"上海年华"等地区性记忆项目，一些重大的历史事件也会启动特定的记忆项目，如波士顿大屠杀事件、新冠疫情。这些记忆项目大多针对国家、民族、重大历史事件，针对个人的数字记忆项目不多，这涉及多方面的因素。I Remember 是一个记录世界上即将消失的记忆的网站，用户可以将自己的记忆进行上传，文件形式包括文字、图片、声音等。但这个网站没多久就关闭了，经费问题应是主因。个人数字记忆内容过于散碎，只有统计信息达到一定数量级才能驱动相关项目；再者，上传的个人并没有持续性需求，部分重要信息会被人为遗漏。图书馆、档案馆和博物馆仍然是记忆项目的主导机构，记忆内容的更新维护可由具备可持续性制度保障的记忆机构承担；记忆机构也可对个体记忆进行整理，融入时代、区域、民族、国家的整体性框架。数智时代的个体记忆已经变成一种新的形式，从"蜡块印痕"变成"数据"，记忆所形成的场域也发生了根本性转变，记忆本身也被快速地不断重构。

① 加小双、徐拥军：《国内外记忆实践的发展现状及趋势研究》，《图书情报知识》2019 年第 1 期。

"人的本质是一切社会关系的总和。"① 记忆数字人由单个个人的"个体记忆"和可能影响个体记忆的各种"集体记忆"组成，集体记忆包括家族记忆、场域记忆、文化记忆、交往记忆。基于记忆数字人的个人数字记忆产品需要对个体记忆进行整体性、系统性建构，但这并不仅仅与个体记忆相关，不断影响和塑造个体记忆的集体记忆也至关重要。莫里斯·哈布瓦赫（Maurice Halbwachs）使用了"回忆图像"的概念对集体记忆进行重构，集体记忆可以被附着于载体之上②。与个体记忆，相关的集体记忆也可以通过具体的"回忆图像"被重构，这是一种将记忆外化的过程。扬·阿斯曼（Jan Assmann）将记忆外化维度分为四个部分：摹仿性记忆（行为）、对物的记忆（物品到建筑）、交往记忆（语言交流）和文化记忆（传承）③。把外化的记忆建构在元宇宙的系统之上，具体实践的技术细节还需要进行推敲，但在架构层面上，当前技术实现了记忆的媒介化保存。这不仅仅是一种技术手段，而且还指向了记忆自身的形成逻辑④。基于"记忆数字人"的个人数字记忆产品的实现，就在于个体记忆和各种集体记忆的数字资源集和数据集的构建。其需求框架应包含以下内容：个体记忆、家族记忆、场域记忆、文化记忆、交往记忆。

现有的数字记忆产品设计或应用大都由文化机构发起，针对地区或事件等主题内容进行建构，在内容和形式上也有主动收集个人数字记忆内容或鼓励个人贡献自己数字记忆内容的项目，但没有针对个体诉求的产品或项目。尽管如此，记忆机构的数字记忆项目和产品的成果，在实现个人数字记忆产品时也应善加利用。从媒介角度，记忆机构的数字记忆产品大致分为两种类型。

一是实体型文化遗产的数字记忆。这是指在文化遗产的数字化保护过程中所形成的数字遗产资源。这类记忆产品大多以数字资产的方式呈现，由博物馆、档案馆和图书馆作为主体对现有的文化遗产进行数字化。这些

① 恩格斯：《路德维希·费尔巴哈和德国古典哲学的终结》，中共中央马克思恩格斯列宁斯大林著作编译局译，人民出版社1997年版。
② 莫里斯·哈布瓦赫：《论集体记忆》，毕然、郭金华译，上海人民出版社2002年版。
③ 扬·阿斯曼：《文化记忆》，金寿福、黄晓晨译，北京大学出版社2015年版。
④ 贝尔纳·斯蒂格勒：《技术与时间：爱比米修斯的过失》，裴程译，译林出版社2000年版。

数字化的文化遗产对于文化遗产保护有着决定性的作用，如巴黎圣母院被烧毁以后，数字遗产成为修复的参照模型。值得注意的是，游戏公司当年对巴黎圣母院进行了全面的数字化，其模型细节要远远高于数字化公司所提供的数字模型。这是由于这个方向的数字化人才大都集中于游戏公司，且文化机构大多也没有游戏公司那样的资金对文化遗产进行全面的数字化。在元宇宙中，游戏公司在构建记忆中的作用将会更为凸显，在个人数字记忆产品的实现中，当涉及场域记忆的构建时，更是不可忽略。

二是非实体型文化遗产的数字记忆。不同于具有实体的文化遗产，非物质文化遗产并没有特定的物质载体，这些面向知识与经验体系建构的数字记忆内容如今逐渐成为热点。这类数字资源包括但不限于图片、影像、声音、文档等资料。这种非实体的文化遗产从原始文献资料的收集与数字化已经逐渐转为多维度协同式的研究路径，包括对其内容进行全方位的梳理与记录，对其文化功能与价值进行研究与分析，并对后续内容的传播与开发有所发展。这些数字记忆媒介都有一个共同的特点，就是资源的异构性，学者开展相关研究之时也注意到这一问题[1]。这是由不同数据资源的特质决定的，复合的结构、多样的语义和多种类关联使互操作性变得异常困难。在元数据层面上进行统一也存在着巨大的难度，不仅仅所涉及的数据编码工作量繁重，更重要的是，需要具有丰富语义和结构的元数据模式，以涵盖数据材料的复杂性、满足各种文化机构的需求。这种互操作性不仅体现在语法和系统级别上，而且需要在更复杂的语义级别上有所体现。元宇宙这种全媒体类的数字化平台也许是解决这一问题的契机。个人数字记忆产品的实现过程中，需要重点关注异构资源和数据整合的问题。

基于记忆数字人的个人数字记忆产品的实现，在于个体记忆和各种集体记忆的数字资源集和数据集的构建，并支持作为数字记忆媒介的数字资源集和数据集的采集、处理、存储、迭代和不断生长，同时保证其过程可追溯，也即对数字记忆的生长环境进行全方位的模拟。1842年，外科医生纳撒尼

[1] 牛力、赵迪、韩小汀：《"数字记忆"背景下异构数据资源整合研究探析》，《档案学研究》2018年第6期。

尔·巴格肖·沃德（Nathaniel Bagshaw Ward）公布沃德箱（Wardian Case）技术细节，这种远程运输植物的箱子可以完整保存植物的生长环境。参考沃德箱功能，"记忆数字人"的个人数字记忆产品可被设计成黑匣子（Black Box）内核模式。在黑匣子中模拟个人数字记忆的生长环境，可以在元宇宙的环境中，携带自己的数据集迁移，在个人迁徙的过程中保存与之相关的数字记忆。同时，须考虑到隐私的问题。黑匣子对外建立了一个信息隐私边界，处于元宇宙中的个体可根据自己的需求开放记忆边界，通过这些记忆找到与之共鸣的个体。黑匣子也是极为安全的，这是每一个构建元宇宙平台的公司（如同现在的我们可以通过不同的社交平台进行沟通）不可触碰的底线，因为这些记忆与现实世界关联，必须保证其安全性，不能由商业公司管理这些数据。其内核由物理、信息和的社会三元记忆空间构成：物理空间（Meatspace）主要是指不同于网络世界的现实记忆，信息空间主要是指基于个体的基本信息，而社会空间则是个体的社会交往所形成的记忆。按照这三个空间所构建出的个体数据集可以完整呈现个体的记忆路径，不仅有身份证等传达的客观记忆信息，还有个体在社会交往过程中所产生的记忆。在这个需求框架之下，补充和完善相关记忆信息，有助于"虚拟数字人"数字身份认同的实现，而现实中所对应的个体也会有意愿去不断维护这些数据集，从而产生沉浸依赖。需求框架中三者之间的部分记忆存在相互交叠和转化，一些模块化的内容应可进行自由组合（组合方式基于应用需求），通过对个人数字记忆的资源集和数据集进行全面的分析，并根据应用情境以数据可视化的形式呈现，具备可交互性和可体验性，以辅助个人进行数字记忆管理、分享和交互（图1）。

在不同应用场景中，个人数字记忆产品的可视化有多种模式呈现。例如，以时间轴形式、以空间叠加形式、以主题分面的形式、以社会网络交互的形式等，不同的呈现模式可以根据用户需求进行界面定制。元宇宙中，记忆展演（通过移动终端、可穿戴设备、记忆机构的开放数据接口等）与记忆保存具有异常复杂的机制，如果只是简单地记录数据（用户的活动信息）最终会导致数据量过大，造成遗漏。这种遗漏并非主观意图，而是数据管理不善导致的。个人数字记忆产品在元宇宙中的应用涉及几个关键的

图1　基于"记忆数字人"模型的个人数字记忆产品需求框架

交互基础，包括身份认同、社交关系、同步沉浸、对象关联（包括更低的延迟，保持与现实世界的高度同步以及随时登录）、交易系统、娱乐以及数字记忆的分享。用户也可以在元宇宙中与自己的数字记忆进行互动，基于所处的环境将数字记忆与特定的虚拟场景相关联，把相关联的记忆信息提取出来，这种沉浸式的体验正是元宇宙的优势所在；也可以按照不同的语义关系对信息进行关联，以形成更为丰富的数字记忆内容。这些数字记忆是二次建构的记忆，用户既是发送者又是接收者。所以，在元宇宙中用户可以全面地对个人的数字记忆进行检索、呈现与分享。

三、个人数字记忆产品的虚实映射架构设计

在数智时代，数字资源和数据构成了记忆的主体，记忆外化为数字形

态。数字记忆成为新一代文化记忆①。日常生活的每一个细节都被数据所记录，个人通过数据循证追寻记忆。对数据的搜索变成对过去经验的利用，搜索引擎所提供的数据甚至搜索的历史都构成了记忆②。外化的记忆通过媒介建立交互基础，媒介的承载形式由过去的文献、图像、建筑、戏剧、电影转变为数字资源集和数据集。个体记忆对应"记忆数字人"模型中的个体记忆，个体记忆中的每个方面都可表现为一组数字资源集，以及由一定属性和属性值构成的数据集。数据集可能包含着子集，也可能是另一个数据集的一部分。数字资源集和数据集成为记忆媒介的基本形态，表现出以下几种特征：

一是异构互补。资源和数据的来源主要是传统文档、图像、影音资料的数字化版本和经过知识整序形成的结构化数据，需要相应的数据交互接口。元宇宙本身就建立在一种全媒体读写存的集成平台之上，记忆外化的媒介形式在元宇宙中都能找到其数据接口。现有的数据信息是跨媒介的，元宇宙的发展可以推动数据异构问题的解决，即历史数据的生成通过增量的方式叠加，现有生成数据已经整合在流程框架内。

二是数据的迭代。新的媒介形式产生新的数据，记忆建构的过程就是对过去进行反思性观察，经过不断记录、修正、补充，数据集也会不断地完善，但对于数据本身而言，每一次的媒介转换都会遇到数据迭代的问题。

三是数据的开放。数据透明性的问题已不仅仅在某一个行业中显现，除了隐私的问题，透明性涉及一种开放性的数据建构，在同一的建构平台上开放性的数据接口更有利于项目的整体推进以及应用层面的拓展，同时透明性保证了数据的真实性。

在个人数字记忆的自我建构过程中，身份认同起着至关重要的作用。透明性一定程度上保证了数据的真实性，这种真实性的基础就是身份认同的转换。在交互时，我们希望控制哪些属性和属性值显示给谁，我们希望通过将自己的身份进行部分隔离以保护一些隐私。没有人喜欢

① 冯惠玲：《数字记忆：文化记忆的数字宫殿》，《中国图书馆学报》2020 年第 3 期。
② 闫宏秀：《数字时代的记忆构成》，《自然辩证法研究》2018 年第 4 期。

把身份证号这个证明我们唯一性的数字给别人看，在虚拟空间中，我们更愿意用头像、表情、符号来传递身份与信息。新的媒介形式以及交互模式影响着记忆的内容，是一种数字化生存的"痕迹"，这形成了"记忆数字人"信息框架中的一个数据集。数据集的内容源于记忆资源的数字化建构与迁移以及虚拟世界的数据生产和现实世界中交互的数字记录。

综上，真人数字人的文化记忆与个体记忆基于物理世界（Meatspace）形成，同时为虚拟数字人的数字身份认同提供支撑。这些基于现实世界的记忆被客观映射为数字记忆的基础，而自我建构出的部分大多为主观层面的映射，虚拟数字人的数字身份认同可能由交互水平驱动，交互的沉浸感会模糊现实世界和虚拟世界的界线，虚拟数字人在现实和虚拟世界中有所重叠。最终所形成的个人数字记忆产品，其构成是一个动态框架，所对应的虚拟数字人并非完全限制在现实或虚拟的世界。正由于元宇宙的去中心化建构，其身份的认同可以在两个层面同期进行。同时，个人数字记忆产品所呈现出的客观性与虚拟数字人在现实世界中的身份认同有关（图2）。

图2　个人数字记忆产品的虚实映射架构

数字记忆产品在元宇宙的虚拟世界中被建立时，一切的数据内容都被记录下来，排除数据被篡改的可能性，建构出的数字化记忆都是原始而真

实的。但对于真人数字人来说，基于已有的固化的记忆媒介建构个人数字记忆时，其中个人的感情、思想和观念因素又会产生多少影响？即使对于发生过的事情完全进行记录，也并不能保证记忆的真实性。因此，在构建个人数字记忆时，一方面可以通过建立真人以及与真人交互的现实世界的人、场、物、事的客观映射来构建现实世界在虚拟世界中的记忆镜像，另一方面也需实现多元化的主观映射，通过客观地收集和保存真人在不同时期、不同场域、面向不同对象产出的数字化文化记忆产品和包含个人感情、思想和观念因素的个体记忆数据，来构建完整的个人数字记忆，以达到尽可能接近本真的客观性和真实性①。

四、结语

每一次人类记录信息方式的改变，都会对整个社会的各个行业产生颠覆性影响。进入元宇宙的互联网形态，去中心化的交互架构使个体成为记录信息的主体。基于"记忆数字人"的个人数字记忆产品设计与需求框架的探索，旨在从彰显"虚拟数字人"的社会价值与文化价值层面，对未来的元宇宙的构建提供参考。同时，个人数字记忆产品也会带来与之相关的问题与隐患。元宇宙中可能产生的隐私问题和可能带来的影响是很难预见的，这包括个人资料的滥用以及构建个人数字记忆产品时需要考虑的信息茧房与隐私泄露等诸多问题。这些相关的影响也会反映在元宇宙产品上，Meta公司针对"Horizon Worlds"产品设置个人边界（Personal Boundary）系统，该系统设计了手部防骚扰机制，如果虚拟模型的手部越界，系统将不显示手部细节。如今，元宇宙的构建所面临的最大问题就是信息的延迟性，即个人进入元宇宙世界的速度。这在很大程度上影响了沉浸体验感，这些问题都需要在产品迭代与设计中逐步改善。

① 夏翠娟、铁钟、黄薇：《元宇宙中的数字记忆："虚拟数字人"的数字记忆概念模型及其应用场景》，《图书馆论坛》2023年第5期。

元宇宙中的数字记忆："虚拟数字人"的数字记忆概念模型及其应用场景[*]

夏翠娟 铁 钟 黄 薇

（上海图书馆）

摘 要 本文试图为元宇宙中"虚拟数字人"建立数字记忆概念模型和信息框架，包括"个体记忆""家族记忆""场域记忆""文化记忆""交往记忆"五个存在相互交叉互动关系的组成部分。称之为"记忆数字人"，目的是更好地彰显虚拟数字人的社会价值和文化价值，为文化记忆机构在元宇宙中参与构建和长期保存"数字记忆"并支撑人文社科研究提供参考。文章调研虚拟数字人发展现状，分析元宇宙中记忆媒介演变，展望元宇宙中记忆机构职能和业务变革，探讨"记忆数字人"模型在元宇宙中对身份

[*] 原载《图书馆论坛》2023年第5期。

认同和价值体系构建的作用、如何支撑记忆机构的服务创新，以及在人文社科研究中的应用场景。

关键词 元宇宙；数字记忆；虚拟数字人；记忆数字人

引　言

如果说"赛博空间""数据世界""虚拟空间"等诸多概念是某一项革命性信息技术能够实现的场景，那么"元宇宙（Metaverse）"这一起源于科幻文学的概念成为被各界广泛接受的愿景，则是当5G移动互联网、大数据、云计算、区块链、虚拟仿真等技术都发展到一定程度时，将过去这些分散单一的概念和构想统一到一个大框架之中的必然选择。从哲学角度看，元宇宙是利用信息技术特别是数字技术把自然宇宙扩展为实体宇宙和虚拟宇宙，即把单一宇宙变为双重宇宙①。元宇宙可以理解为超越现实世界的数字平行宇宙，但又和现实世界紧密相联、息息相关。元宇宙与数字孪生有本质的区别，数字孪生（Digital Twin）原意为一个物理系统的数字信息结构，可以作为一个独立的实体（Entity）被创建，是物理系统数字形态的孪生体（Twin），与物理系统的整个生命周期相连并进行信息交换②。可见，其本质是"数字信息结构"，近年主要应用于工业设计领域，被理解为对现实世界中"物"的数字模拟。数字孪生概念也在发展之中，逐渐扩展到"个人"。随着大数据和机器学习技术发展，个人的记忆、计划、判断、决策都可以作为数据记录，数字孪生也用作个人数据和生平细节的数字复制③。在元宇宙语境下，"人"的数字孪生体通常被称作"虚拟化身（Avatas）"④，意为现实世界中的人

① 黄欣荣、曹贤平：《元宇宙的技术本质与哲学意义》，《新疆师范大学学报（哲学社会科学版）》2022年第3期。
② Grieves M. Origins of the Digital Twin Concept [EB/OL]. https://www.researchgate.net/publication/307509727_Origins_of_the_Digital_Twin_Concept.
③ De Kerckhove D. The personal digital twin, ethical considerations [J]. Philosophical Transactions of the Royal Society A Mathematical, Physical & Engineering Sciences, 2021 (2207): 1-12.
④ Mystakidis S. Metaverse [J]. Encyclopedia, 2022 (1): 486-497.

在虚拟世界中的延伸与映射①。元宇宙是包括现实世界中"物"的数字孪生体、"真人"的数字化身和元宇宙中所有原生的虚拟人、场、物以及其相互之间信息交互网络的总体数字模拟②。

在元宇宙中,虚拟数字人(Virtual Digital Human)——包括真人的数字虚拟化身和原生的虚拟数字人,在医学、航空航天、交通、物流、金融、广告、营销、零售、娱乐、游戏等行业得到了初步应用,获得了广泛关注,被寄予了厚望。笔者认为,虚拟数字人在文化、科研领域也具有广阔的应用前景。据不完全统计,北京冬奥会至少出现28位虚拟数字人,应用类型包括虚拟主播、手语主播、气象主播、真人虚拟形象主播、奥林匹克公益宣传大使、冬奥官方周边带货主播等③。

社会记忆在现实世界中既显性地表现为承载于一定有形实体或数字媒介之上的文化记忆资源,又隐性地潜藏于个人和群体的语言、思想、观念、习俗之中。在数字时代,社会记忆部分表现为数字记忆,是社会记忆的新形态,而在大数据、机器智能和云计算等技术造就的数智时代,数字记忆成为社会记忆的新常态。但在元宇宙中,社会记忆全部表现为数字形态的数字记忆,又与现实物理世界有着紧密的关联。元宇宙中的数字记忆由数字孪生体、数字孪生体的物理实体、元宇宙中原生的虚拟物、虚拟场域或虚拟人及其之间不断的交互活动记录所构成。在传播学视域下,虚拟数字人被视为新型数字媒介,也将成为元宇宙中社会记忆的载体。未来在元宇宙和现实世界并存的情况下,关于元宇宙的记忆可能以非数字形态的实物(如印刷物或实物)存在。本研究旨在讨论在元宇宙中保存和传播的数字记忆,而将虚拟数字人作为元宇宙中数字记忆的重要记忆媒介来研究。对文化领域应用和人文社科研究来说,利用虚拟数字人提供公共文化服务,基于虚拟数字人探讨个体或群体的身份认同问题,或利用虚拟数字人作为数

① Messinger P R, Stroulia E, Lyons K, et al. Virtual worlds-past, present, and future: New directions in social computing [J]. Decision Support Systems, 2009 (3): 204 - 228.

② 《新能源自动驾驶. 元宇宙在车辆及交通行业应用展望》, https://www.163.com/dy/article/GOQ6MVMN05522TYQ.html.

③ 施冰钰:《冬奥会28位虚拟数字人及幕后公司》, https://mp.weixin.qq.com/s/FSlwGZLyCD7tCKoTUxcklw.

字记忆媒介来进行人文研究，或通过考察真人驱动的数字人的记忆——"个体记忆"是如何被"集体记忆"塑造，又如何影响集体记忆的建构，以及为社会科学提供新的研究范式等社会科学的问题，将会更加有迹可循。

一、数字记忆与元宇宙

（一）元宇宙中的虚拟数字人

"数字人"概念可以追溯到麦克卢汉的"电子人"①。"虚拟人"概念起源于1980年日本动漫，是通过绘画、动画、CG技术等在虚拟或现实场景中实现非真人的形象。国内对数字人的应用最初来自医学领域的解剖学试验教学②，作为真人生理的数字模拟，被证明对解剖学教学有所助益③。医学领域的数字人是指将人体的组织形态结构、物理功能、生理功能实现数字化，相当于人体"活地图"④。有学者进一步提出"全息数字人"概念，探讨全息数字人的发展及其医疗健康服务模式⑤。

元宇宙中的虚拟数字人不仅是虚拟的商业或艺术形象，也不是对人单纯静态的生理模拟，而是综合利用各种新技术对人的生理属性和社会属性的全方位模拟和系统性仿真，是具备社交功能的社会人。2018年前，受限于技术瓶颈、内容单向输出等，大部分虚拟数字人并未出现大的破圈状态，虚拟和真实世界的屏障难以逾越。近年来伴随着人工智能、动态捕捉等技术的进步，虚拟数字人的互动性和社交属性不断增强，虚拟和真实的边界逐渐消弭，数字人受到各方关注。据《科学启蒙》2019年第11期发表的《全球首位"数字人"诞生》报道，78岁的美国作家安德鲁·卡普兰（Andrew Kaplan）于2019年9月2日选择成为首个"数字人类"⑥。同年4

① 缐会胜、韩炳哲：《"数字人"美学思想研究》，兰州大学2021年学位论文。
② 张庆金：《数字人解剖系统用于护理本科解剖学实验教学的利弊谈》，《四川解剖学杂志》2014年第4期。
③ 方峰、杨艳、张明晓：《"数字人解剖系统"在高职人体解剖学实验教学中的应用评价》，《无线互联科技》2020年第23期。
④ 王延斌：《中国"数字人"：打造人体"活地图"》，《科技日报》2021年8月25日。
⑤ 金小桃、王光宇、黄安鹏：《"全息数字人"——健康医疗大数据应用的新模式》，《大数据》2019年第1期。
⑥ 《全球首位"数字人"诞生》，《科学启蒙》2019年第11期。

月 23 日，上海浦东发展银行召开"你好未来"数字人概念发布会，首次提出数字人理念，与百度中国移动合作启动数字人合作计划①。赵宇航等认为，2020 年 2 月马丁·路德·金以数字人方式第六次登上《时代》封面，标志着数字人时代来临②，2021 年 12 月 31 日晚各主流频道的跨年晚会中，虚拟数字人纷纷成为节目亮点。郭宏超认为，随着元宇宙持续爆火，数字人作为虚拟世界的主体将迎来产业发展黄金期③。

虚拟数字人逐渐在各行各业开辟全新的应用前景。由中央戏剧学院、北京理工大学发起，腾讯提供技术支持，受到"北京高校卓越青年科学家"计划资助，得到梅兰芳先生家人及弟子支持的"数字梅兰芳"大师复现项目启动，项目以京剧大师梅兰芳先生 26 岁时的模样为原型，进行复现④。夏冰认为，虚拟数字人推开品牌营销新世界的大门，初音未来、洛天依、AYAYI 等头部数字人和真人明星一样拍杂志、出专辑、开个唱、做品牌代言，成为大众娱乐和消费生活的重要组成部分⑤。中国联通 5G·AI 未来影像创作中心推出的虚拟数字人"安未希"成为联通沃音乐构建元宇宙的第一步，未来可通过 IP 授权、短视频内容制作、歌舞演出、直播带货等探索寻找更广泛的应用场景，挖掘更丰富的应用方式⑥。

虚拟数字人在品牌虚拟形象上的应用已体现出商业价值。东方彩妆品牌虚拟形象"花西子"，动态地被赋予更丰富的人格、思想、行为和价值观，成为与消费者情感沟通的桥梁；杭州银泰百货打造的虚拟主播"银小泰"，通过 5G、面部捕捉、实时渲染等技术与粉丝实时互动；深圳后海汇发布虚拟偶像"想想 Hilda"，塑造了全新的 Z 世代定位购物中心的形象⑦。

① 孔令鸿：《浦发银行与百度、中国移动联合发布"数字人"合作计划》，《金融经济》2019 年第 11 期。
② 赵宇航、芦依：《数字人时代来临》，《风流一代》2020 年第 15 期。
③ 郭宏超：《虚拟数字人大军来了，这可能是元宇宙第一扇大门》，《现代广告》2022 年第 3 期。
④ 张盖伦：《打造梅兰芳先生的孪生数字人有多难》，《科技日报》2021 年 11 月 25 日第 8 版。
⑤ 夏冰：《虚拟数字人，推开品牌营销新世界的门》，《国际品牌观察》2021 年第 29 期。
⑥ 张欣茹：《元宇宙里走出"安未希"，再探虚拟数字人发展之路》，《国际品牌观察》2021 年第 32 期。
⑦ 《"元宇宙"火出圈，购物中心开启"数智"时代》，https://mp.weixin.qq.com/s/4XMQRnH5rjO4m9F9ygYeHQ。

虚拟数字人在电商零售领域也已落地。数字主播小萌在2021年京东"双11"上岗，覆盖3C、家电、母婴等类型的京东自营店铺。2021年12月，江南农商银行与京东云合作推出首个业务办理类数字人"言犀VTM数字员工"，可独立、准确完成银行交易场景的自助应答、业务办理等全流程服务，最大的创新是将应用场景延伸至真实的业务交易办理环节①。工商银行率先推出虚拟数字人服务，让数字化服务"听得见、看得到"②。

　　虚拟数字人的商业前景和商业模式受到高度关注，目前重点渗透场景是营销和服务③，易欢欢等认为元宇宙是未来虚实共生的人类世界，提出元宇宙三个阶段：第一个阶段，随着数字技术完善，会形成巨大的虚拟世界；第二个阶段，随着参与主体增多，会出现大量虚拟人、数字人；第三个阶段，随着虚拟社会进一步进入实体社会，将形成一个虚实共生的世界④。

　　在元宇宙中，虚拟数字人能方便地以用户贡献内容（UGC）方式支持用户进行二次创作。作为数字人代表，AYAYI收获了众多国际大牌合作邀约，而在合作期间，不同平台的用户自发围绕AYAYI进行作画、仿妆等二次创作，通过与用户交互增强黏性。虚拟数字人还可以由用户直接包建，Second Live是多元化的3D虚拟空间，可以在此创建理想的虚拟化身（Avatar），在不同空间从事很多现实生活中的活动，如虚拟展览（NFT展会）、唱歌跳舞（个人直播间）、购物，还可以使用Second Live Avatar从创作中获利⑤。

（二）元宇宙中的记忆媒介

　　在"前数字时代"，纸质载体上的文本、图像长期是记忆媒介的主体；在数字时代，大量纸质载体被数字化，变成数字形态的电子文件，但仍然没有改变文本和图像作为记忆媒介的主体地位。随着"数智技术"发展，

① 张莫：《虚拟数字人应用加速产业渗透》，《经济参考报》2021年12月30日。
② 鲁金彪：《虚拟数字人重磅来袭金融服务交互体验新升级》，《杭州金融研修学院学报》2021年第12期。
③ 曲忠芳、李正豪：《虚拟数字人"扎堆"亮相商业化仍艰难探索》，《中国经营报》2022年1月17日。
④ 易欢欢、黄心渊：《虚拟与现实之间——对话元宇宙》，《当代电影》2021年第12期。
⑤ 《元宇宙平台Second Live与Innocent Cats达成合作，将举办平台首场元宇宙演唱会》，https://mp.weixin.qq.com/s/HC-N2GDufRfl96DCqTOPkw。

大量文本和图像被转换为半结构化和结构化数据，同时大量原生的数字化图像、音视频、3D 资源、虚拟场景充斥互联网空间，"读图时代"向"视听时代"演化。在元宇宙中，随着 AR/VR/XR/MR 等虚拟仿真技术大量应用，记忆媒介呈现出多种类、全媒体、多模态、复合化特征，尤其是虚拟数字人作为全新的数字媒介，成为集文本数据图像影音等全媒体类型数字载体以及 3D 建模、虚拟仿真等新型技术于一体的复合型数字媒介，成为这些特征的集大成者。

喻国明等[1]从传播学视角提出，元宇宙是集成与融合现在与未来全部数字技术于一体的终极数字媒介，将实现现实世界和虚拟世界连接革命，进而成为超越现实世界的、更高维度的新型世界。2022 年 1 月 27 日，中国传媒大学媒体融合与传播国家重点实验室媒体大数据中心联合头号偶像共同发布《中国虚拟数字人影响力指数报告》，采用"Metahuman"这个更富有野心和元宇宙意涵的单词作为虚拟数字人的英文翻译，认为从未来媒体形态和服务模式看，虚拟数字人将作为新媒介角色，广泛应用在元宇宙新生态中，担任信息制造、传递的责任，是元宇宙中人与人、人与事物或事物与事物之间产生联系或发生孪生关系的新介质。总顾问沈浩认为，虚拟数字人逐步演进成新物种、新媒介，是人类进入元宇宙的重要载体和媒介延伸；在构建"虚拟数字人影响力"指数时，选取传播影响力、创新力和社会力/公共价值三个基本考察维度作为一级指标，一级指标下划分出 12 个二级指标、26 个三级指标，通过层次分析法构建模型、核定权重，组成全面、具体的评分体系，共同定义虚拟数字人的影响力。报告建议打造全媒体的多模态传播体系和持续性事件营销体系、挖掘个性化传播内容、重视社会价值传播、提升自主创新能力来提升虚拟数字人的影响力[2]。

在"数字梅兰芳"项目中，项目团队认识到通过利用新技术对梅兰芳先生皮肤纹理、表情、声音、头冠、戏服、布料和工艺的模拟，其实也是在数字化保存正在消失的东西。这说明虚拟数字人同时是一种新型的记忆

[1] 喻国明、耿晓梦：《元宇宙：媒介化社会的未来生态图景》，《新疆师范大学学报（哲学社会科学版）》2022 年第 3 期。

[2] 《中国虚拟数字人影响力指数报告（2021 年度）》，https://www.waitang.com/re-port/44454.html。

承载体，也可看作一种元宇宙中的数字记忆媒介。

虚拟数字人作为传播媒介，发展过程伴随着传播伦理问题。汤天甜等认为，现代信息技术将人类基因重新编码，消解了人体的"实在"意义，打破了传统的传播逻辑，实现了传播主体、内容、途径、受众等方面的转向；社会秩序与社会关系朝更加复杂方向演变，触发了新一轮技术伦理争议，从"反脆弱"视角考察技术风险的不确定性成为传播伦理研究的重要议题①。

（三）元宇宙中的记忆机构

对图书馆、档案馆、博物馆、美术馆等文化记忆机构来说，数智技术已经对业务模式和服务方式产生了深刻影响，而元宇宙开创了全新的信息空间甚至社会空间，因而对记忆机构提出新需求，带来新挑战和新机遇。尤其是对新技术更敏感的图书馆界开始从不同角度和层面思考元宇宙对图书馆的影响，探索可能的应对之法。

杨新涯等②首先讨论了元宇宙与图书馆未来，认为图书馆是社会基本制度之一，对虚拟社会的元宇宙同样如此，图书馆需要主动作为，积极研究和探索在元宇宙中的角色和服务模式，参与虚拟社会的构建；元宇宙可以解决实体图书馆很难甚至不可能解决的空间问题、服务模式问题、数字资源确权问题、数字原生人群的黏度问题、信息技术设施建设滞后于技术发展问题；可能带来的危机很多，如跟不上技术发展的图书馆和学习能力差的图书馆员有可能被淘汰；值得探索的技术方向包括利用虚拟现实技术构建虚拟场馆，利用数字孪生技术建设孪生场馆提供知识服务利用人工智能技术支持虚拟环境中的学习，利用区块链技术构建去中心化的资源、数据和知识的交流、共享、合作机制。陈定权等③认为，元宇宙能否使图书馆摆脱困境，建立起全新的理论框架和实践模式仍然是一个问号，建议保持谨慎和清醒，将重心放在基础能力建设上，如馆藏数字化改造与数据化传播能力、行业内部甚至跨行业的数字资源整合、融通与开放合作，强调实与

① 汤天甜、温曼露：《传播伦理风险：意向性技术与数字人转向》，《现代视听》2021年第9期。
② 杨新涯、钱国富、唱婷婷等：《元宇宙是图书馆的未来吗?》，《图书馆论坛》2021年第12期。
③ 陈定权、尚洁、汪庆怡等：《在虚与实之间想象元宇宙中图书馆的模样》，《图书馆论坛》2022年第1期。

虚结合，在依托图书馆优势基础上引入新技术构建虚拟平台、开发虚拟服务、探索未来可能融入元宇宙的路径。许鑫等①反思元宇宙可能带来的产业风险，总结出不自知的空泛噱头、不健康的竞争格局、不辩证的科技排斥、不均衡的供需结构、不持续的激进扩张、不节制的盲目崇拜、不理性的享乐主义等"七宗罪"，聚焦信息管理视域，从信息系统、信息行为、信息公平、信息技术层面提出上述风险的预防方向。

在文化记忆机构的核心业务层面，学者们也进行了诸多思考。向安玲等②等探讨了元宇宙中的数字资源管理问题，包括应用场景、技术路径与潜在风险，认为元宇宙与数字资源管理的融合应用可分为数字孪生、虚拟原生和虚实相融三大阶段，其中基于语义本体的多模态知识重组、基于知识图谱与事理图谱的孪生化场景构建、基于虚实界面的人机交互操作和基于NFR/NFT的虚实价值转化是关键环节。吴江等③从用户、信息、技术维度讨论元宇宙视域下的用户信息行为，试图建立元宇宙中用户信息行为研究框架，并认为元宇宙万物交互、虚实融合、去中心化的三大特性为用户与信息的交互带来了全新的体验与更多可能性，用户信息的感知与利用能力将随之增强，针对细分用户群体的识别及其信息交互的行为规律进行挖掘和总结，在虚实相融环境中，用户与机器融为一体，界限进一步模糊。李杰④讨论了元宇宙的科学计量分析。李默⑤研究元宇宙视域下的智慧图书馆服务模式与技术框架。李洪晨等⑥研究沉浸理论视角下元宇宙图书馆人、场、物重构。陈苗等⑦以NFT为中心思考元宇宙时代图书馆、档案馆与博

① 许鑫、易雅琪、汪晓芸：《元宇宙当下"七宗罪"：从产业风险放大器到信息管理新图景》，《图书馆论坛》2022年第1期。

② 向安玲、高爽、彭影彤等：《知识重组与场景再构：面向数字资源管理的元宇宙》，《图书情报知识》2022年第1期。

③ 吴江、曹喆、陈佩等：《元宇宙视域下的用户信息行为：框架与展望》，《信息资源管理学报》2021年第1期。

④ 李杰：《元宇宙的科学计量分析》，《科学观察》2022年第1期。

⑤ 李默：《元宇宙视域下的智慧图书馆服务模式与技术框架研究》，《情报理论与实践》2022年第3期。

⑥ 李洪晨、马捷：《沉浸理论视角下元宇宙图书馆"人、场、物"重构研究》，《情报科学》2022年第1期。

⑦ 陈苗、肖鹏：《元宇宙时代图书馆、档案馆与博物馆（LAM）的技术采纳及其负责任创新：以NFT为中心的思考》，《图书馆建设》2022年第1期。

物馆（LAM）的技术采纳及其负责任创新。郭亚军等[①]等通过分析元宇宙与公共图书馆社会教育的理念基因以及对图书馆进行广泛调查与典型案例挖掘，明确在"元宇宙前夕"公共图书馆社会教育的不足，提出未来更加智能化、沉浸化、交互化以及云端化的应用场景，厘清元宇宙视域下的公共图书馆社会教育发展策略，如跨界合作丰富教育内容、精准服务促进普惠均等、技术融合拓宽教育形式、全域联动实现融合发展。娄方园等[②]等探讨元宇宙赋能图书馆社会教育的应用场景，从政府、图书馆、产业组织、个体层面提出审慎应对策略。赵星等[③]从数据治理角度分析元宇宙发展风险，认为脱实向虚、游戏为先、治理未预问题较集中，而敏捷治理是塑造数智世界和元宇宙治理的重要选项，应从评价监管问责规范化、政务治理智能化、政产学创新集约化方向出发，向具有预见性、实时性和动态性的敏捷治理模式转型，在数据智能基础上构建敏捷反应模式，从法律规约、科技规制、教育规正三个方面推动数智世界治理实践。

总的来说，图书馆界对元宇宙的关注，无论是寄予希望还是担心隐忧，都是从图书馆业务出发，以修补方式做加法。是否可以利用元宇宙初步成熟的技术和模式，如区块链技术、NFT和虚拟数字人的商业模式，直接从无到有地在资源建设、数字保存、记忆建构、服务升级上实现转型和革新？这是另一种思路。

二、虚拟数字人的数字记忆概念模型与信息框架

（一）"记忆数字人"的定义

《中国虚拟数字人影响力指数报告》从未来媒体形态和服务模式重新定义虚拟数字人：从技术层面看，虚拟数字人可以理解为通过计算机图形学、

① 郭亚军、李帅、马慧芳等：《图书馆即教育：元宇宙视域下的公共图书馆社会教育》，《图书馆论坛》2022年第5期。
② 娄方园、邹轶韬、高振等：《元宇宙赋能的图书馆社会教育：场景、审视与应对》，《图书馆论坛》2022年第7期。
③ 赵星、陆绮雯：《元宇宙之治：未来数智世界的敏捷治理前瞻》，《中国图书馆学报》2022年第1期。

语音合成技术、深度学习、类脑科学、生物科技、计算科学等聚合科技（Converging Technologies）创设，具有人的外观、行为甚至思想（价值观）的可交互的虚拟形象，强调挖掘个性化传播内容、重视社会价值传播。笔者调研了虚拟数字人的起源和发展，及其在医学、商业、传播、文化等领域应用现状，那么，是否可以从社会和文化角度考察虚拟数字人呢？如何对其外观、语言、行为、思想（价值观）及其相应的文化价值和社会价值方面进行考察呢？在元宇宙中，虚拟数字人的这些与社会和文化相关的特征不仅可以被模拟，具有交互性，还应该是可保存、可追溯、可计算、可评价、可循证的，如果能为虚拟数字人赋予人区别于其他生物的重要特性——记忆，便可以更好地传递社会和文化甚至是经济价值。基于此目的，笔者尝试构建能更好地彰显虚拟数字人社会和文化价值的概念模型和信息框架。首先，将虚拟数字人作为一种新型的数字记忆媒介，也可以看作在元宇宙中承载社会记忆的一个信息集合，包括相互关联的数字资源集合和数据集，即"数字记忆"（以下简称"记忆"）。笔者将虚拟数字人承载的记忆及相互之间的交互活动和产生的社会影响与传递的文化内涵，建立虚拟数字人的数字记忆概念模型和信息框架，基于此模型可形成多模态的、相互关联的、随着虚拟数字人的成长和交互活动而不断生长的资源集和数据集——笔者称为"记忆数字人"，具体可表现为基于一定模型、具有一定结构、以一定格式表示的知识图谱。

为更好地厘清虚拟数字人的各项社会和文化特性及其之间的相互关系，有必要对虚拟数字人进行分类讨论。《中国虚拟数字人影响力指数报告》指出，技术上可以分为智能驱动、真人驱动两类，应用上则包括身份型（如真人虚拟分身）、服务型（如虚拟员工）、表演型（如虚拟偶像）三类。从记忆媒介角度，笔者将"虚拟数字人"分为两大类："真人数字人""原生数字人"。真人既包括当前存世的真实个人，也包括已故的历史人物，"真人数字人"即真人在元宇宙中的数字虚拟化身。"原生数字人"主要是指完全虚拟的虚拟员工、艺术形象或商业形象。

（二）"记忆数字人"的组成

记忆数字人由单个个人的"个体记忆"和可能影响个体记忆的各种

"集体记忆"组成（图1），集体记忆包括家族记忆、场域记忆、文化记忆、交往记忆。

个体记忆是指以虚拟数字人作为主体承载的思想观念、表现出的行为模式、产出的精神文化产品和行迹路线、参与的活动、发生的相关联事件、使用的语言等，具体表现为数字化档案、多媒体记录、公开发表的作品所形成的数字资源集和数据集。个体记忆还包含

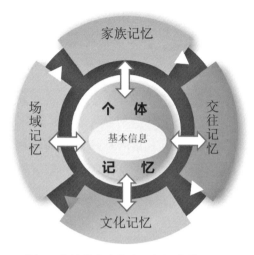

图1　虚拟数字人数字记忆概念模型——"记忆数字人"的组成

一个"基本信息包"，由一些固定不变的可以唯一确定该数字人身份的数据组成，如唯一标识符、出生或制作时间、地点（现实地理位置或虚拟空间、场所）、父母或制作者。

家族记忆是指影响个体记忆的家族记忆，如真人的姓氏源流、祖源故事、家族迁徙历史、家族谱系（亲属及其关系）、母语方言，或原生数字人的产品家族、制作者及其发展历史。家族记忆并非固定不变，如真人数字人的家族记忆有可能会随着祖源故事、家族迁徙历史的重构、改写或丰富而发生相应的变化，而原生数字人的家族记忆也会随着技术的发展、产品的升级换代和设计制作者的变化而不断丰富。

场域记忆是指影响个体记忆的现实地域或虚拟场域的记忆，如真人在不同时期居留或经过的地域的特色建筑、地标、景点、节日、习俗、饮食、语言，或原生数字人被制作、生产、依附和活动的虚拟场域及其各种特征。

文化记忆是指个体产出的或影响个体记忆的精神文化产品。对真人数字人来说，表现为真人阅览或产出过的书籍、文章、画作、雕塑、唱片、摄影摄像作品、音视频等文化记忆资源，可根据真人对这些资源的访问、获取、阅读、标注、笔记、发表等记录生成。对原生数字人来说，则是与数字人所承载的艺术理念、文化规范、商业价值相关的各种文化产品，如

美术、音乐、文学、电影作品或商标、LOGO、广告等。

交往记忆包括与虚拟数字人有过交往的真实或虚拟的人或机构（团体）、个体与他者的交往活动，以及在交往活动中形成的社会关系网络。交往活动分为实—实交互、虚—实交互和虚—虚交互。实—实交互指的是真实个人之间的交往活动经过数字化和数据化处理后形成的数字资源集和数据集，虚—实交互指的是真实个人与元宇宙中的数字孪生体（包括虚拟的人、场、物）之间的交互形成的数字资源集和数据集，虚—虚交互指的是元宇宙中的数字孪生体之间直接的交互活动产生的数字资源集和数据集。

（三）"记忆数字人"中的交叉互动关系

个体记忆和集体记忆之间、各种集体记忆之间并非截然分开，存在一定的交叉互动关系。

对真人数字人来说，家族记忆和场域记忆由于和籍贯、出生地相关而存在交叉关系。由于亲缘关系属于家族记忆的一部分，当真人与家族中有亲缘关系的亲属进行交往活动时，这种交往活动形成的记忆便成了交往记忆的一部分。当真人将个体记忆固化为文化产品（如画作、论文、课件、专著、摄影作品、相片、录音、录像）时，或者当个人将自己的知识盈余以众包方式贡献到具有长期保存机制的数据基础设施时，个体记忆便转化成数字形态的文化记忆。

对原生数字人来说，无论是虚拟员工、艺术形象还是商业形象，也存在着类似的交叉互动关系。例如，在"虚拟员工"为用户提供服务过程中、在与用户的互动过程中形成的交往记忆，可利用大数据技术分析提取交往记忆中有价值的部分，转换为智慧数据，并将其纳入记忆机构的数据基础设施之中，即成为数字形态的文化记忆。

另外，语言作为一种文化基因，在虚拟数字人的个体记忆和集体记忆中都是重要的信息。对个体记忆来说，语言并不是固定不变或孤立存在的，会受到集体记忆的影响和塑造，随着时间或场域的变化而变化。例如，个体记忆中的母语与家族记忆和场域记忆中的方言密切相关，而当个体记忆固化为文化产品转化为文化记忆时，作品使用何种语言公开发表也因作品

面向的场域和对象的不同而不同。同样的，交往记忆中的语言也和交往的对象密不可分。

三、元宇宙中的"记忆数字人"应用场景讨论

（一）利用"记忆数字人"提供公共文化服务

对图书馆、档案馆、博物馆、美术馆等文化记忆机构来说，在元宇宙中创建大量的去中心化的"孪生场馆""虚拟场馆"，引入虚拟数字人，赋予其行业理念及一定的专业能力，其进行宣传推广或提供专业服务将成为一种趋势和潮流。

图书馆可参考银行和商业领域做法，引入"虚拟员工"理念，创建虚拟数字人，作为"虚拟馆员"，在实体场馆或虚拟场馆中通过"虚拟馆员"提供场馆导航、信息咨询、知识问答等服务，并在服务的过程中记录交互信息，不断增强和丰富"虚拟馆员"的交往记忆，为更好地收集和理解用户需求建立数据和知识储备，为"虚拟馆员"的升级换代提供依据，甚至能够基于机器学习自动迭代，完成自我成长。

在博物馆、美术馆中，可利用虚拟数字人在向参观者提供解说的同时进行双向互动；也可以历史人物或文艺作品中的角色为蓝本，创建虚拟数字人在虚拟场馆中现身说法。例如，在上海博物馆董其昌大展中，创造董其昌的虚拟数字人，按照记忆数字人模型建构其个人记忆和集体记忆，在虚拟场景中出现的不再是静态的平面图像和叙事文本，而是具备语言和行动能力以及实时交互功能的数字人，在虚拟场景中将已经建构好的个体记忆和集体记忆以图、影、音的形式展演出来，使其游历和创作的经历、与同时代人的交往活动成为可以由数字人讲述和演绎的故事，以更好地与受众产生情感共鸣、建立情感链接、传递文化价值。

对档案馆来说，虚拟数字人本身就是一种综合性的数字媒介，对虚拟数字人的长期保存也将是档案保管业务工作的一部分，且离不开区块链、NFT等元宇宙底层技术和业务模式的支撑，记忆数字人模型可作为一种信息框架和概念模型，为档案保管工作提供参考。档案界的"后保管范式"

和"文件连续体"理论在虚拟数字人这种新型媒介的保管工作中仍有实践指导意义,并有望得到进一步发展。

(二)"记忆数字人"协助身份认同和价值体系构建

元宇宙宇宙是人以数字身份,自由参与和生活的可能的数字世界,本质是由身份系统、价值系统和沉浸体验构成,建立在去中心化基础之上。要实现元宇宙愿景,关键在于身份和价值体系的构建。作为与现实世界平行的虚拟世界,要支持人在其中的经济、文化、交流活动,最根本的是实现身份认同。这种身份认同应包含两个方面:一是个体的身份认同,二是群体的身份认同。个体的身份认同需要在三个层面构建相应的价值体系:一是技术保障层面的身份认同,如全局唯一的、防篡改可追溯的身份认证系统;二是经济价值层面的身份认同,如身份认证系统与经济财产系统之间的绑定;三是社会价值层面的身份认同,如身份认证系统与法律、诚信系统、文化交流体系挂钩。只有在这三个层面构建起支持个体身份认同的价值体系,才能保障在平行的数字世界中实现个体的独立和自由的权利,又能促使个体承担起相应的责任和义务。个体身份认同及价值体系的构建需要依赖诸如区块链、云计算、大数据等技术支撑,也要依赖相应的经济、法律、伦理的保障。群体的身份认同重在个体在群体中的归属感和群体对个体的接纳程度,而共同的集体记忆包括家族记忆、场域记忆、交往记忆和文化记忆,是形成群体身份认同、构建社会文化价值体系的关键。记忆数字人模型有助于个体的身份认同和经济价值体系的构建,也有助于为群体身份认同及其社会和文化价值体系构建提供参考框架和计算模型。例如,通过对交往记忆的考察,可进行群体间的社会关系网络分析,从文化和社会的角度计算个体在群体中的影响和贡献。

(三)基于"记忆数字人"的人文学科研究应用

在数智时代,数字人文成为包括历史学、人类学、哲学、语言学、艺术、文学等几乎所有人文学科的研究热点和学科增长点[①]。相对于传统人文

① 赵薇:《数字时代人文学研究的变革与超越——数字人文在中国》,《探索与争鸣》2021年第6期。

研究，数字人文重在基于数字媒介，采用数据技术，利用数据循证、量化计算、文本分析、时空分析、社会网络关系分析、可视化展演、虚拟仿真（VR/AR/ER/MR、数字孪生、全息投影等）等全新的范式支撑人文研究。而随着元宇宙愿景逐步实现，虚拟数字人作为一种全新的数字媒介，虚拟场景的大量应用、交流环境的革新必将对数字人文发展产生影响。人文研究是以人为本、从人出发的研究，元宇宙中的人将是大量由真人、虚拟员工、艺术形象、商业形象驱动的虚拟数字人，记忆数字人作为虚拟数字人社会性和文化性的数字虚拟化身的概念模型和信息框架，可为人文研究提供新的支撑。例如，基于"场域记忆"生成人物的行迹图或进行区域史研究，基于"交往记忆"生成历史人物的社会关系网络，基于"文化记忆"对个体或群体的思想史和观念史进行研究，基于"家族记忆"生成家族树或自动编纂家谱，甚至基于"个体记忆"自动撰写人物年谱等。记忆数字人也可为计算语言学研究提供全新的计算模型，研究个体或群体的语言分布情况和演化历程。

（四）基于"记忆数字人"的社会科学研究应用

自20世纪早期法国社会科学家莫里斯·哈布瓦赫（Maurice Halbwachs）构建"集体记忆"理论以来，基于"记忆具有社会性"这一基本出发点，形成系统性的"社会记忆"理论，社会记忆成为社会科学研究的重要议题。"个体记忆受制于集体记忆，被社会框架不断建构和塑造"这一观点成为社会记忆研究的基本理论框架。但在数智时代，尤其是后疫情时代，数字记忆成为社会记忆的新形态和新常态，在某种程度上改写了社会记忆理论体系的格局，如记忆与遗忘的关系、个体记忆与集体记忆的关系、记忆与历史的关系、"交往记忆"与"文化记忆"的关系都需要重新定义[①][②]。元宇宙中的社会记忆全部表现为数字记忆，在元宇宙中，尤其是"集体记忆"与"个体记忆"之间单向的控制与被控制、塑造与被塑造的关

[①] 田元：《合力的展演：集体记忆与个体记忆的互动及协商——以人民日报"时光博物馆"为例》，南京大学2020年学位论文。

[②] 刘海林：《新冠疫情视野下个体记忆与集体记忆的互动和关联》，北京外国语大学2021年学位论文。

系可能被改写，而记忆数字人将有助于跟踪、统计、分析、模拟和展演"个体记忆"与"集体记忆"之间的互动关系，有望创造出与传统的社会科学研究方法（田野调查、专家访谈、问卷调查）截然不同的新方法和新范式，将"仿真模拟"这种适用于复杂系统的社会学研究范式落到实处。

四、结语

虚拟数字人的应用被视为元宇宙的第一扇大门和最确定的赛道，已经在娱乐传媒、金融销售、文化旅游等领域得到广泛应用，显现出独特的价值和光明的前景。本研究试图为元宇宙中虚拟数字人建立数字记忆概念模型和信息框架，包括"个体记忆""家族记忆""场域记忆""文化记忆""交往记忆"五个存在相互交叉互动关系的组成部分，称之为"记忆数字人"，目的是更好地彰显虚拟数字人的社会价值和文化价值，为文化记忆机构在元宇宙中如何参与构建、长期保存数字记忆、进行服务创新并支撑人文社科研究提供参考。本研究的"记忆数字人"模型目前还只是一种概念模型和信息框架，如要在元宇宙中应用落地、实现产品化，还需要在此基础上构建数据模型，实现知识组织和数据编码，探索可行的实施方案和技术路线，找到合适的应用场景，探索可持续性发展的业务模式，建立应用效果和应用价值的评估体系。另外，由于元宇宙还处于起步阶段，除技术储备外，相应的法律法规、伦理规范的建设也需要同步跟上，才能实现元宇宙作为平行于现实社会的虚拟社会的愿景。在"记忆数字人"的实现中，尤其需要注意隐私保护问题，也需要尊重个体或群体选择被记忆或是被遗忘、被记住什么不被记住什么的主观意愿，从技术和制度层面建立信息隔离机制。

基于 CiteSpace 的国内外音乐可视化比较研究[*]

蒋正清　郑海蕴

（华东理工大学艺术设计与传媒学院）

摘　要：音乐可视化为理解、分析、比较音乐内部结构和表现特征提供的一种视觉艺术形式，其满足了信息时代的大众审美需求。本文梳理近 20 年国内外音乐可视化相关文献的发展历程和研究概况，全面分析音乐可视化的研究进程和现阶段研究热点，并推测未来发展趋势。以 Web of Science（WoS）和中国知网（CNKI）作为数据源，使用 CiteSpace 软件，以科学知识图谱的方法，比较分析 2000—2020 年国内外音乐可视化文献年份、国家、

[*] 原载《声屏世界》2021 年第 S1 期。

学科分布和热点关键词。国内外音乐可视化研究呈上升趋势，并呈现出了多学科融合特征。应用场景、研究方法和发展阶段的不同导致了国内外研究热点的不同。国内研究的不足之处在于，研究内容有待深化，跨学科内容有待融合，音乐可视化应用有待普及。

关键词：音乐可视化；科学知识图谱；可视化分析；CiteSpace

信息可视化是指将抽象的数据转换为用户容易理解的视觉元素的综合处理方法①。音乐可视化是一种借用了信息可视化的方法的艺术表现形式，它提供了一种满足数字时代审美需求的音乐欣赏方式，视觉参与音乐的阐释能有效弥补音乐抽象性带来的欣赏障碍，为音乐提供更形象的演绎方式和更具沉浸感的体验途径。借助视觉手段，能有效对音乐知觉进行拓展，对音乐的丰富性和多样性进行扩充和完善，让听众加深对音乐的理解②。从1940年迪士尼公司的《幻想曲》通过预制动画诠释音乐的内容和情趣，到1980年MIDI协议的出现，催生了音乐编程语言的新进展，现代音乐可视化技术蓬勃涌现。21世纪以来，音乐可视化已被广泛应用到包括演唱会、商业广告、音乐课堂在内的艺术、娱乐、教育以及商业等场景中③。针对音乐可视化研究，除了通过艺术实践探索其表现方式，也有学者尝试从理论出发丰富音乐可视化的学科基础和知识结构。20世纪初，国外开始进行有文献资料记载的音乐可视化研究：俄国的瓦西里·康定斯基（Василий Кандинский）在《点·线·面》中讨论了音乐与图形、颜色之间的转化和融合；美国的鲁道夫·阿恩海姆（Rudolf Arnheim）在《艺术与视知觉》中论述了音乐与视觉的相互关系。国内的音乐可视化研究起步较晚，中国知网中检索到最早的有关音乐可视化的文献发表于1997年，其定义了一种名为MSC的音乐文件，能够在音乐可视化过程中帮助非数字音乐文件在计算机系统中处理转换。本文运用CiteSpace对2000—2020年内中国知网

① 宋绍成、毕强、杨达：《信息可视化的基本过程与主要研究领域》，《情报科学》2004年第1期。

② 金思雨、覃京燕：《基于计算机图像风格迁移的音乐可视化智能设计研究》，《包装工程》2020年第16期。

③ 屈天喜、黄东军、童卡娜：《音乐可视化研究综述》，《计算机科学》2007年第9期。

(CNKI)数据库和Web of Science(WoS)数据库中的音乐可视化相关文献进行系统分析,对音乐可视化的过往研究进行了梳理,可以直观、便捷地发现音乐可视化的发展路径和演进规律,为音乐可视化领域的未来创作方式和应用场景提供有力参考。

一、研究方法与数据来源

本文采用科学知识图谱(Mapping Knowledge Domain)的方法对音乐可视化相关研究进行分析整理,通过从大量抽象的文献中提取知识单元,揭示知识元与知识群之间复杂的网络、结构、交叉、演化及衍化等关系[1]。研究中运用了科学信息可视化软件CiteSpace,结合文献计量学方法,对知网和WoS中音乐可视化相关文献研究进行计量分析,并在此基础上进一步进行描述性分析。

为保证样本数据来源的可信度、代表性和高研究价值,研究选择文献覆盖率最大的国内权威中国知网和国外权威WoS作为数据库。中国知网作为当前国内应用最广泛的中国学术文献、外文文献、报纸、会议、学术论文等检索、在线阅读和下载平台,检索文献总量最为庞大;WoS是大型综合性、多学科、核心期刊引文索文数据库。文献检索时间为2021年1月。

在中国知网进行文献搜集过程中发现:"可视化"与"视觉化"作为关键词在相关文献中存在交叉现象。分别对这两个词在中国知网知识元百科和GOOGLE中进行检索,发现其拥有类似的应用情景和对象。研究发现,当前"可视化""视觉化""visualization"等概念处于未明、混乱的状态,实际应用时其主要含义为"将人的肉眼看不见的对象转化为可理解的视觉形象"[2]。本文在检索时,将其视为同义词。

本文进行检索时所用的检索式与检索结果见表1。

[1] Chen C. CiteSpace Ⅱ: Detecting and visualizing emerging trends and transient patterns in scientific literature [J]. Journal of the American Society for Information Science and Technology, 2006 (3): 359-377.

[2] 向帆:《词意辨析:可视化、视觉化、Visualization及信息图形》,《装饰》2017年第4期。

表 1　检索式与检索结果

数据库	检索式	时间设置	数据量	导出内容
知网	主题＝音乐＊（视觉化＋可视化）	2000年1月1日—2020年12月31日	429条	作者、标题、来源出版物、摘要
WoS	TS＝music visualization	2020—2020年	469条	作者、标题、来源出版物、摘要

二、实验研究

（一）音乐可视化发文趋势

图 1 显示了近 20 年国内外音乐可视化研究的发展情况，除 2020 年受新冠疫情影响外，国内外音乐可视化相关研究的发文量总体均呈上升趋势，曲线图的攀升说明国内外学术界对音乐可视化研究的关注度越来越高。由此可以预测未来一段时间内，音乐可视化研究将保持上升发展态势。

图 1　近 20 年国内外音乐可视化相关文献发文量分布对比

（二）音乐可视化研究空间分析

运行 CiteSpace 软件，选择国家为节点，可以得到音乐可视化研究领域

国家（地区）分布图谱（图2），其中共有55个节点、83条连线。图谱中的圆圈大小代表国家（地区）发文数量，连线的粗细代表国家（地区）间联系的密切程度。进行音乐可视化研究的国家（地区）分布较为集中，国家（地区）间总体上存在松散的合作关系。研究贡献度前五的国家为：美国（共79篇）、日本（共46篇）、中国（包括香港和台湾地区）（共45篇）、德国（共39篇）、英国（共39篇），占总发文量的52.8%。由图可知，美国的发文量最大，而且中心度最高，在音乐可视化研究中占据领导地位。中国的相关发文量虽然位列第三，但是中心性为0.02，说明中国相关研究发文量较大，但缺乏与其他国家的密切合作，因此影响力较小。

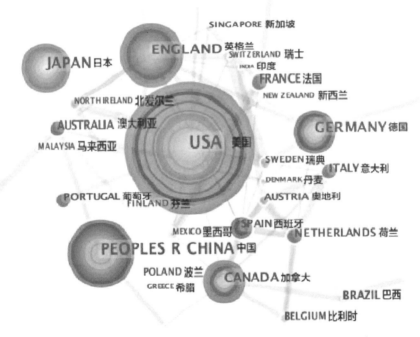

图2 近20年音乐可视化文献主要国家（地区）分布（前47%）

(三) 音乐可视化研究学科分布

如图3、图4所示，根据知网以及WoS中提供的学科分类可以看出，音乐可视化不仅包括音乐学，而且包含了计算机科学、工程学、电信学、

教育学等研究领域，音乐可视化研究具有明显的跨学科研究性质，并在学科融合中协同发展成为一个有潜力的综合性学科。未来音乐可视化需要研究者的跨学科研究能力，或通过复合型团队的合作研究弥补人才知识结构的不足。

图 3　国内音乐可视化学科分布

图 4　国外音乐可视化学科分布

(四)关键词共现分析

使用 CiteSpace 软件设置时间范围为 2000—2020 年,时间切片选择 1 年,"term source"选择标题、摘要、作者、关键词和关键词拓展,节点类型选择关键词,选取每个时间切片中高被引的前 50 个关键词,运行软件后可以得到国内外音乐可视化研究领域的关键节点和关键词表。采用 LLR 算法对全部关键词进行聚类,聚类命名提取关键词。LLR 算法对展现学科的研究特点具有较高代表性和全面性。为表明各聚类随时间的发展趋势,将聚类结果以时间线图进行显示,可以分析各个聚类的出现、热度增加或热度减退的时间等①。通过对高频度、高中心度相关共词的分析和聚类,能够清楚地反映本学科发展的概貌。高频词在图谱中节点直径较大,相关研究较多。高中心度词在图谱中连线较多,在研究领域中的重要性高,可以体现研究领域的结构和本质。想要寻找音乐可视化领域的研究热点,需要将这些因素结合起来分析。在分析关键词发展趋势时,可以根据年份将国内外研究分为三个阶段:2000—2006 年为研究初期、2007—2013 年为研究中期、2014—2020 年为研究后期。

1. 国内热点关键词解析

对中国知网热点关键词进行分析(图 5),列出表 2 中频度与中心度前 10 的关键词。国内音乐可视化研究对象为音乐;理论支撑为可视化;应用领域关注人机交互关系;主要应用场景为新媒体艺术、音乐表演;呈现方式包括可视化分析、信息可视化等;常用分析方法为知识图谱。

表 2　2000—2020 年国内音乐可视化高频度与高中心度词表

高频度词(频次)	高中心度词(中心度)
可视化*(56)	可视化*(0.26)
音乐可视化*(44)	音乐可视化*(0.18)

① 李倩、于娱、施琴芬:《基于知识图谱的国内外颠覆式创新研究对比分析》,《科技管理研究》2020 年第 15 期。

续　表

高频度词（频次）	高中心度词（中心度）
音乐＊（28）	音乐＊（0.16）
视觉化＊（26）	音乐视觉化＊（0.10）
可视化分析＊（18）	新媒体（0.10）
音乐视觉化＊（11）	可视化分析＊（0.09）
知识图谱＊（10）	知识图谱＊（0.08）
人机交互（9）	视觉化＊（0.07）
新媒体（8）	音乐表演（0.06）
信息可视化＊（8）	音乐传播（0.06）

图5　国内音乐可视化研究关键词共现图谱

图 6 展示了关键词动态演进过程，图中每个♯后表示一个聚类，当前国内音乐可视化相关文献可以分为 12 个聚类，聚类之间的关系见表 3。从聚类的具体内容上看，国内音乐可视化的初期探索是从音乐可视化的算法研究开始的。研究的中期又出现了音乐可视化的审美形态研究，通过可视化分析辅助音乐教育等。研究的后期除了延续并发展此前的研究脉络之外，还出现了以可视化知识图谱进行音乐知识分析以及交互电子音乐的创作实践探索等。并且对于音乐可视化的社会应用范围也更加广泛。我国音乐可视化的发展历程中，一方面通过算法的改进和创新可视化内容使音乐内容得到更清晰、准确的反映，另一方面音乐可视化的应用场景不断丰富，表现得愈加多元化。

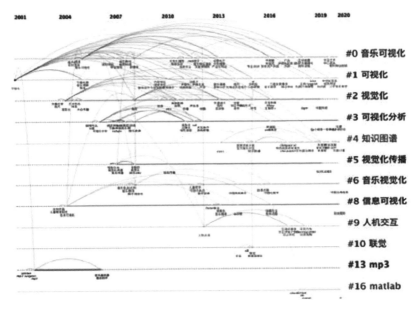

图 6　国内音乐可视化关键词聚类时间线图

表 3　国内音乐可视化关键词聚类分析

聚类序号	聚 类 名 称	关键词数	聚类间关系
♯0	增强现实（augmented reality）	50	内容较多，关系紧密而且聚类整体时间跨度较大，发展比较完善
♯1	音乐（music）	42	
♯2	音乐可视化（music visualisation）	37	

续 表

聚类序号	聚 类 名 称	关键词数	聚类间关系
#3	音乐表演（music performance）	36	内容较多，关系紧密而且聚类整体时间跨度较大，发展比较完善
#4	神经反馈（neurofeedback）	34	
#5	听觉显示（auditory display）	32	
#6	信息可视化（information visualization）	28	
#7	音乐可视化（music visualization）	25	研究内容不多，聚类间关系松散
#8	表演（performance）	22	
#9	心理（psychology）	19	
#10	广告（advertising）	15	
#11	封面与标准（covers and standards）	12	研究内容单调，聚类效果不显著
#12	脑电图（eeg）	9	
#16	音乐分类（music classification）	6	
#19	信息检索（information retrieval）	5	

2. 国外热点关键词解析

通过运行 CiteSpace 软件，可以得到 2000—2020 年各年度研究主题的关键词时区图，了解研究热点的演进情况（图7、图8）。音乐、可视化等关键词，研究开始的时间较早，涉及的文献数量较多，对该研究领域具有基础性的支撑作用，但是由于国内外研究环境不同，基础领域的关键词存在一定区别，并进一步影响到了研究发展和前沿领域。

通过整理国外音乐可视化关键词共现图谱（图9），可以得出高频度与高中心度词表（表4），音乐可视化的研究对象为音乐（music）、声音（sound）；理论支撑为可视化（visualization）；应用领域关注心理学概念中的受众情绪（emotion）、注意力（attention）、焦虑（anxiety）等问题；常见的应用场景包括音乐信息检索（music information retrieval）、音乐表演（performance）、医疗等；呈现方式主要有信息可视化（information visualization）和动画（animation）等。

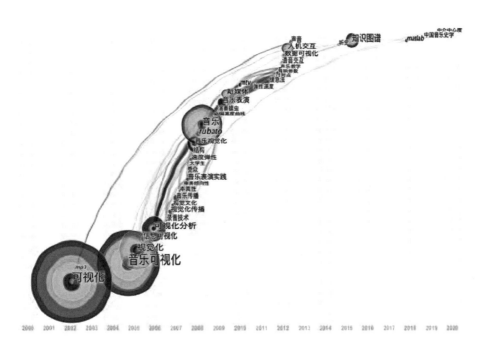

图 7 国内音乐可视化研究关键词时区图

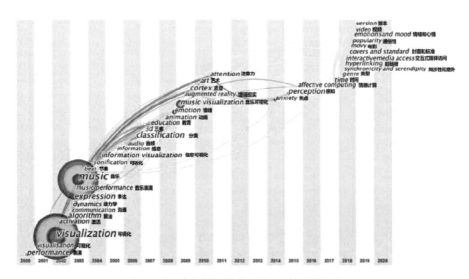

图 8 国外音乐可视化研究关键词时区图

图 9　国外音乐可视化关键词共现图谱

表 4　2000—2020 年国外音乐可视化高频度与高中心度词表

高频度词（频次）	高中心度词（中心度）
Visualization（可视化）*（93）	Music（音乐）*（0.48）
Music（音乐）*（84）	Visualization（可视化）*（0.37）
music visualization（音乐可视化）*（17）	Emotion（情绪）*（0.08）
Emotion（情绪）*（13）	Attention（注意力）(0.08)
music information retrieval（音乐信息检索）(12)	information visualization（信息可视化）(0.06)
Sound（声音）*（10）	Classification（分类）*（0.06）
information visualization（信息可视化）*（9）	Anxiety（焦虑）*（0.06）
Classification（分类）*（9）	music visualization（音乐可视化）*（0.05）
Performance（表演）(9)	Sound（声音）*（0.04）
Anxiety（焦虑）*（9）	Animation（动画）(0.04)

由图10可知,国外音乐可视化研究结果可以聚类为15个类别,聚类之间的关系见表3。其中以聚类♯3、♯8为代表的音乐表演相关研究是国外音乐可视化发展的基础内容。随后算法的开发和探索将计算机视觉与音乐充分融合,并成为延续至今的研究热点之一。研究中期有代表性的内容主要是音乐信息检索,将音乐的各种信息可视化显示,实现建立清晰音乐数据库的目的。这一时期音乐治疗的研究也开始出现,研究方法从传统心理学研究到基于脑电图的神经反馈研究不断涌现。到研究的后期,国外音乐可视化研究将音乐学、计算机科学、电信学、心理学等学科知识充分融合,构筑起较为全面的研究网络。

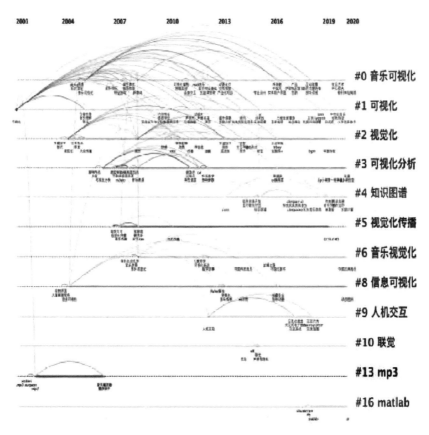

图10 国外音乐可视化关键词聚类

3. 国内外研究关键词对比

分析以上关键词和聚类结果，对关键词所代表的研究内容进行梳理，可以得到国内外音乐可视化的发展脉络。发现国内外研究的相同内容：一是图形与音乐的匹配关系。其是国内外研究中持续时间长、研究方法不断丰富的研究内容。主要从音乐-图像跨模态处理算法、情感与视觉元素匹配两个角度进行研究。算法角度的研究主要在于音乐特征提取，其方法从依赖传统算法、通过已有的图像生成模型，过渡到通过机器学习算法借助神经网络处理生成可视化图像[①②③④]。情感与视觉元素匹配主要依据通感理论进行研究。二是音乐可视化表演和作品创作方法。其经过理论研究和创作实践结合，现已出现了根据观众反应生成视觉化效果的音乐表演系统、交互式舞台设计工具、基于手势的乐曲创作系统等大量研究成果。三是利用音乐可视化进行音乐教育的方法。其研究开始时间早、持续时间长。采用的手段主要包括可视化分析、数字故事等[⑤⑥⑦⑧]。研究受众涵盖了不同年龄段学生、音乐与非音乐专业学生、听力障碍学生等。

国内外研究虽然有相同点，但在应用领域、研究方法和发展阶段三个方面存在差异。

从应用领域上看，国内特有的应用领域有两个：一是有利用知识图谱进行音乐相关研究的可视化分析，开始时间较晚，但是近几年已经形成了一定规模的研究热点。二是利用音乐可视化继承和发展传统文化。近几年该

① 丁想想：《新媒体音乐编辑及其项目传播——评〈智能音乐学与中国音乐数字媒体论〉》，《中国广播电视学刊》2020年第8期。

② 梅林、肖兆雄、沙学军：《一种变邻域搜索与人耳掩蔽音乐生成方法》，《哈尔滨工业大学学报》2020年第5期。

③ Yoo K, Schwelling E. Spatially Accurate Generative Music with AR Drawing [M]. Sydney: 25th ACM Symposium on Virtual Reality Software and Technology, 2019.

④ Sample CNN: End-to-End Deep Convolutional Neural Networks Using Very Small Filters for Music Classification.

⑤ 宋璐璐：《音乐科技在现代音乐教育中的应用》，《人民音乐》2012年第12期。

⑥ D Seely, Ennis J K, Mcdonell E, et al. Naturopathic Oncology Care for Thoracic Cancers: A Practice Survey [J]. Integrative Cancer Therapies, 2018 (4).

⑦ 杨健、黄莺：《可视化分析在音乐表演研究中的综合运用》，《中央音乐学院学报》2016年第4期。

⑧ 刘洋：《基于MATLAB软件的大提琴辅助教学》，《人民音乐》2008年第7期。

类研究逐渐增加,为传统音乐文化的传承提供了切实可行的途径。国外具有特点的应用领域也有两个:一是利用可视化进行音乐信息检索。将音频信号转化为图形信号,通过图形特征构建音乐的分类系统,提高计算效率并使用户更直观、高效、准确的获得检索结果①②。该研究持续时间长,热度不断增加,取得了大量的研究成果。二是利用音乐与可视化结合实现心理/情绪干预或疾病治疗。将可视化治疗与音乐治疗相结合,可以开拓辅助心理/生理疾病康复的新手段。国外已有研究通过音乐可视化记录病患情绪或用环绕声音景观治疗焦虑症患者③④。

就研究方法而言,国外研究中定量研究较多,国内侧重定性研究。国外的定量研究更多的是以揭示变量之间的关系、验证已有理论假设等为目标:在对情感与视觉元素匹配的研究中,国外就有研究者对受众欣赏音乐和观看音乐可视化作品时的脑电信号进行定量分析⑤。相比之下,国内定性研究以梳理音乐可视化现象的出现、演变、发展过程,揭示其内在联系、诠释其行为意义等内容为目标⑥,形成了一系列音乐可视化的审美形态研究。

从发展阶段上看,针对同样的研究内容国内外可能有发展阶段上的差异。在对音乐可视化表演与作品创作关系的研究中,国外研究开始时间较早,理论研究丰富;国内该类理论研究起步较晚,和创作实践在时间线上并行发展,且近年来创作理论不断深化。而针对音乐教育的研究,则在国内有更高的热度。总体上来看,国外音乐可视化研究相较于国内更成熟、完善,对国内未来发展有一定借鉴意义。

① 李丰、周维彬:《国外音乐信息检索可视化研究综述》,《情报探索》2010 年第 12 期。
② Costa Y M G, Oliveira L S, Koericb A L. Music genre recognition using spectrograms [C]. Inernational Conference on systems, signals and image processing, IEEE. 2011. 1 – 4.
③ Using music [al] knowledge to represent expressions of emotions [J]. Patient Education & Counseling, 2015 (11): 1339 – 1345.
④ Argo J, Ma M, Kayser C. Immersive Composition for Sensory Rehabilitation: 3D Visualisation, Surround Sound, and Synthesised Music to Provoke Catharsis and Healing [C]. International Conference on Serious Games Development and Applications. Springer, Cham, 2014.
⑤ Zhang Y, Chen G, Wen H, et al. Musical Imagery Involves Wernicke's Areain Bilateral and Anti Correlated Network Interactions in Musicians [J]. Scientific Reports, 2017 (1).
⑥ 风笑天:《定性研究与定量研究的差别及其结合》,《江苏行政学院学报》2017 年第 2 期。

三、总结与展望

从发文量上看，国内外音乐可视化研究领域尚在完善之中，国内国外相关研究均处于上升趋势，音乐可视化领域具有良好的发展潜力。从学科分布上看，音乐可视化是一个融合了数十个学科的跨学科研究。

国内外音乐可视化的热点关键词存在异同，可以概括为三点：一是应用场景存在不同。除了表演和教育这两个普遍的应用场景，国内将音乐可视化运用在了传统文化传承中，国外将其运用在了医疗和音乐信息检索中。二是国内外研究方法存在不同：国外研究者侧重对采用定量研究进行应用场景拓展、效果评估；国内侧重运用定性研究，以复杂的理论对音乐可视化的优劣进行分析。三是发展阶段不同：国内外针对相同研究内容有不同的热度，总体而言，国外发展更为成熟，对国内有借鉴意义。

尽管音乐可视化在国内的发展已经初具规模，但还存在很多不足：一是研究内容有待深化，现有的研究在音频-图像跨模态处理、音乐情感与图形的匹配关系方面仍有许多工作要展开。跨学科内容有待融合，研究内容交叉融合将有助于在现有的应用场景基础上进一步拓展，构筑起更完善的学科知识网络。二是想要多领域融合、拓展应用场景，也需要进行音乐可视化的普及，让音乐可视化落地实施，通过实践检验研究成果的有效性和准确性从而进一步促进音乐可视化发展。

另外，本研究的研究方法存在一定局限性：只能概括音乐可视化的理论研究进程，针对音乐可视化的创作实践，还无法查无遗漏地了解。未来还需通过对创作实践进行进一步的梳理，才能更好将理论与实践结合，推动音乐可视化发展。

数字媒体艺术：少数民族艺术活态传承的新路径*

张敬平

（上海戏剧学院）

摘　要： 数字媒体技术的快速发展，不仅增强了传统传播方式的技术力量，而且还产生了虚拟现实、数字动画、数字建模等多种新型数字媒体技术。这些新型数字媒体技术的出现，催生了数字媒体艺术。数字媒体艺术在少数民族文化传承中具有积极的作用。我国少数民族艺术种类多种多样，很多都是不可复制的，带有很强的原创性，要活态传承这些优秀的少数民族艺术有着很大的困难。但是，数字媒体艺术的出现为少数民族艺术的活

* **基金项目：** 上海市高峰高原学科建设计划成果（项目编号：SH1510FXK）。原载《贵州民族研究》2017年第6期。

态传承提供了很多的新路径，可以使少数民族艺术传承下去并发扬光大。

关键词：数字媒体艺术；少数民族艺术；活态传承；路径

数字媒体技术的快速发展，不仅增强了过去传统的传播方式的技术力量，而且还产生了虚拟现实、数字动画、数字建模等多种新型数字媒体技术。这些新型数字媒体技术的出现，催生了数字媒体艺术。数字媒体艺术是在数字媒体技术和计算机技术高度发达的前提下产生的，它主要是借用计算机的各种数字处理技术，把从生活中得来的信息资料进行艺术的创造性加工处理，然后就被当成一种宣传艺术的方式去表现给用户欣赏。在众多的数字媒体艺术手段中，3D数字电影是最有代表性的，其他现实生活中比较常见的数字媒体艺术的表现手段有虚拟现实、数字记录、数字动画、数字建模等。少数民族艺术是我国优秀传统文化的一部分，很多都是不可复制的，带有很强的艺术原创性的，要想活态传承这些艺术，是有相当难度的。当前，少数民族艺术活态传承的主要方法是培养少数民族艺术的传承人，积极争取国家对地方少数民族艺术传承的资金支持，可是少数民族艺术的老传承人的数量随着生老病死正在不断地减少，新传承人培养的速度不快，数量也不多，也缺少发现和培养少数民族艺术传承人的方法和机制，少数民族艺术传承的空间正在逐渐地消失，少数民族艺术活态传承现状不太理想，面临着很多的困境。要想使少数民族艺术能够得到有效传承，就必须对少数民族艺术活态传承的路径进行创新，找到一种全新的路径才能够解决少数民族艺术活态传承所面临的问题。数字媒体艺术的出现，为少数民族艺术活态传承提供了一个全新的路径。数字媒体艺术能够把少数民族艺术原汁原味地保存下来，使少数民族艺术的原创性和艺术魅力不受破坏和改变，是当前活态传承我国少数民族艺术的最好手段和途径之一，也是将来少数民族艺术活态传承研究的主要方向。

一、当前少数民族艺术传承的现状及困境

（一）少数民族艺术传承环境在逐渐消失

随着经济的发展和社会的进步，少数民族的生活环境也在发生着巨大

的变化，原来自然的生活环境正被现代文明的高楼大厦、砖瓦水泥所占据，很多少数民族艺术赖以依托的自然环境不再存在，使得对环境很是依赖的少数民族艺术很难再生存、发展下去。比如一些少数民族依据自然环境建造的吊脚楼、树屋、主楼等民族特色建筑已经都被淘汰，建筑是为了人的需要而存在的，没有了人的居住，即使把建筑物保存得再好，也不会再有什么灵性。随着人们生活水平的提高，原来一些带有少数民族艺术性的物品失去了应用性，人们已经不再需要这种艺术实际用品，使得少数民族艺术的传承很难再继续下去。比如湖北省恩施土家族人有着一种叫作扎染的布料制作手工艺，运用这种手工艺可以做出布料，但是现在已经没有人再去穿这种粗布了，于是这种手工艺就会渐渐地被遗忘。随着社会的进步和发展，少数民族的生存环境和生活水平会发生更大、更好的变化，少数民族艺术活态传承所依据的环境也在不断地消失，使得少数民族艺术活态传承越来越困难。

（二）少数民族艺术传承人正在不断的减少

传承人的传承和创造性的发扬是所有民族文化得以生存、发展和延续下去的关键，可以说，传承人是少数民族艺术传承的主要责任人，也是决定少数民族艺术能够长久传承、发展下去的关键因素之一。少数民族艺术传承人被称为少数民族艺术的活化石，少数民族艺术最传统的传承方式就是传承人代代相传，在传承人的身上拥有着少数民族艺术最精华的东西。活态传承就是要激发传承人的主观能动性和积极性去做好少数民族艺术的传承工作，是一种以人为本的文化艺术保护方法。但是，由于自然规律，传承人的数量正越来越少，少数民族艺术的活态保护也就越来越难。现存的少数民族艺术传承人年龄都普遍偏大，老龄化现象严重。传承人数量的减少除了自然死亡导致之外，还有就是因为靠传承少数民族艺术不能维持生活而放弃传承，由此导致的传承人数量的不足。

（三）少数民族艺术传承人的培养路径较少

少数民族艺术活态传承最为关键的就是找寻到少数民族艺术的传承人，

并不断培养出更多的新的优秀传承人。少数民族艺术对于自然环境的依赖性较高，离开了一定的自然环境，艺术就不存在了，也就是说少数民族艺术的地域性特别明显。少数民族艺术的这个特点决定了少数民族艺术想走出去得到更多人的关注是很难的，想让更多的喜欢艺术的人接触到少数民族艺术也是很难的。这就造成了少数民族艺术传承人培养路径较少，很难挑选出更多优秀的活态传承人。少数民族地区各级政府的相关部门虽然也很重视少数民族艺术活态传承，但是在传承的理念和方法上还比较落伍，并没有重视到开辟多种途径让更多的人接触少数民族艺术，也没有尽可能开辟多种途径来培养少数民族艺术的传承人，少数民族艺术活态传承保护工作还比较封闭，这显然是不利于少数民族艺术活态传承的。

二、利用数字媒体艺术活态传承少数民族艺术的可行性分析

（一）数字媒体技术为少数民族艺术活态传承奠定了技术基础

数字媒体技术代表了当前最先进的、现代化的传播手段，将数字媒体技术运用到少数民族艺术活态传承上，应用现代的计算机技术把少数民族艺术相关资料原汁原味地整理成有价值的信息资料，实现信息资料的系统化、类别化、图文化，再通过互联网技术平台把少数民族艺术的信息资料保存起来并进行传承、宣传，使之得到更多的人的了解和认识，可以将少数民族艺术活态传承和发扬光大。原汁原味地表现，没有篡改，没有破坏，尽量保持少数民族艺术的原生态，实现少数民族艺术的活态传承，是我国少数民族文化保护和传播的主要手段，也是将来研究和发展少数民族文化的主要方向。当前，运用计算机技术开展基于数据图片整理少数民族艺术表现方式的研究已经有了一定的基础，在将来的发展过程中，可以运用数字建模技术、数字记录技术、虚拟现实技术和数字动画技术等数字艺术技术来作为少数民族艺术活态传承的新路径，为少数民族艺术活态传承奠定技术基础，使数字媒体艺术在少数民族艺术活态传承中发挥出更大的作用。

（二）数字媒体艺术拓展了少数民族艺术活态传承渠道和空间

少数民族艺术的活态传承应注重在少数民族艺术产生和发展的空间里

进行传承和保护,因而,少数民族艺术活态传承能够拓展出更多的原始、自然的传承保护空间是很有必要的。数字媒体艺术充分运用现代数字媒体技术将少数民族艺术原汁原味地保存下来,并能够原汁原味地通过形象、生动的手段和效果展现出来,而且通过数字媒体艺术保存下来的少数民族艺术的有关信息资料便于携带和传播,进而拓展了少数民族艺术活态传承的渠道和空间。

(三) 数字媒体艺术使少数民族艺术传播更加便捷

除信息共享这个作用之外,人际交流也是数字媒体的一个非常重要的作用。人际交流是一个人在社会活动中与别人互相沟通感情、知识、想法等消息的过程,是数字媒体永远保持旺盛生命力的能量源泉。数字媒体时代的到来,使得过去不可能联系的人群联系在了一起,进而形成全新的人际关系,数字媒体强大的沟通交流功能使得新联系起来的人际关系更加稳固。数字媒体的出现,给人际交往提供了很大的方便,使得人际交往可以不受时空的限制,交往的方式也是可以多种多样的。也就是说,数字媒体艺术进一步提升了少数民族艺术的传播速度,使得少数民族艺术传播更加便捷。少数民族艺术活态的传承人、研究人员、艺术热爱者要充分利用数字媒体艺术所具有的交流沟通作用来传承少数民族艺术,让更多的人通过数字媒体艺术来了解认识和掌握少数民族艺术,实现少数民族艺术的活态传承。

(四) 数字媒体艺术可以加强对少数民族艺术的保护

数字媒体艺术首先可以把少数民族艺术有关信息资料进行收集和存储。数字媒体艺术运用数字拍照、数字摄影、数字扫描等手段把少数民族艺术相关信息资料进行数字化处理和存储,还可以创立虚拟化的少数民族艺术品,使学习者、参观者通过数字化的形式来全面了解少数民族艺术。少数民族艺术相关信息资料收集存储后,可以通过网络把这些艺术的数字信息向世界各个地方进行无限的传输、共享和传播。为了更好地存储和传播少数民族艺术,还可以为少数民族艺术建立数字图书馆和博物馆,方便喜好

少数民族艺术的人群查询和学习。在展示效果方面，数字媒体艺术更可以通过数字化手段进行全方位、立体的展示，效果极佳。数字媒体艺术的这些收集、存储、传播和展示功能，可以大大加强对少数民族艺术的传承、保护，是一种很有效的、先进的少数民族艺术活态传承方式。

三、利用数字媒体技术活态传承少数民族艺术的策略建议

（一）提升少数民族艺术传承者的数字媒体技术素养

数字媒体技术改变了过去传统的收集、存储和传播信息资料的方式，信息资料的处理需要更多的知识、能力，需要更多的技术能力和素养。因此，少数民族艺术在数字媒体艺术中要想得到有效的活态传承，就一定要大力提升少数民族艺术传承者的数字媒体技术素养。数字媒体技术素养是指人们在对信息资料进行数字化处理时所应该具备的挑选能力、疑问能力、理解能力、评价能力、创造和制作能力等各个方面的素养。少数民族艺术传承人在运用数字媒体技术进行相关信息资料的数字化处理时，需要传承人具备较高的数字媒体技术素养，才能够把少数民族艺术相关信息资料进行原汁原味的数字保存和数字展示。要想具备数字媒体技术素养，首先要具备数据思维，少数民族艺术传承人要具备对数据的观察、分析和处理能力，能够梳理和整合各种数据之间的关系，能够通过数据来帮助传承人进行相关的数字化处理决策，这些都是少数民族艺术传承人所应该具备的能力。此外，少数民族艺术传承人还应该具备一些数字媒体技术设备和相关软件的操作能力，像少数民族艺术图片的拍摄、艺术效果的处理等工作都需要具备一定的数字媒体技术设备和软件的操作能力才能够完成，因此，少数民族艺术传承人一定要学会一些设备和软件的操作能力，这样更有利于对艺术传承的把握，更有利于将少数民族艺术原汁原味地传承下来。

（二）建立数字媒体技术传承的标准化体系

运用数字媒体技术进行少数民族艺术活态传承，并不是简单的数字技

术处理，还有很多的事情要做，这里就包括数字媒体技术传承的标准化体系的建立工作。少数民族艺术种类丰富，在数字媒体技术传承中很容易造成有关信息资料数字化处理的多样化，因此，在数字媒体技术的传承背景下，相关传承人和传承机构部门应该互相交流和沟通，统一数字媒体技术处理传承过程中的标准，进一步规范数字媒体处理传承的操作流程，减少和杜绝各自为政的建设，避免不必要的资源和设备的浪费。建立数字媒体技术传承的标准化体系，就是要对少数民族艺术相关信息资料的收集、整理、存储、展示和传播等各个方面工作的标准化和规范化，要建立起统一的数字媒体艺术传承标准，要将全国的少数民族艺术数据库连接起来，实现各个数据库之间的实时共享，避免资源的重复建设，降低少数民族艺术数字媒体技术传承的成本，实现少数民族艺术传承的高效化。

（三）加强知识产权保护

运用数字媒体技术对少数民族艺术进行传承，除了技术上的重视之外，还要加强对知识产权保护的重视，这也是少数民族艺术数字化进程中必须面对的问题。由于我国文化遗产种类繁多，国家没有足够的资金来支持文化遗产的数字化，但是严峻的文化遗产保护形势迫使一些少数民族艺术没有时间来等待国家的资金投入，这就要求各个少数民族地区的有关部门和传承人群在遵守法律的前提下通过吸收社会投资来进行数字化传承与保护，这就会涉及知识产权保护的问题。少数民族艺术的知识产权保护要构建起以权利为核心的传承体制，使权利人能够在市场经济中充分挖掘少数民族艺术的社会价值和经济价值，并从中获得一定的社会效益和经济效益；要充分利用少数民族艺术的民间组织和团体，充分发挥这些组织和团体在文化保护中的作用，在有效保护少数民族艺术和保证少数民族艺术知识产权的前提下，使相关组织、团体和个人通过少数民族艺术获得一定的收益，使少数民族艺术创造出更多的价值。

四、结语

少数民族艺术是我国民族传统文化的重要组成部分，是我国重要的文

化遗产。在当前的数字媒体技术的背景下，一定要充分运用数字媒体艺术这一崭新的、先进的少数民族艺术活态传承新路径，把少数民族艺术活态传承数字化、现代化，促进少数民族艺术活态传承的有效实施，不断提高少数民族艺术的数字化和现代化水平，进而将少数民族艺术发扬光大。

参考文献：

[1] 黄永林：《数字化背景下非物质文化遗产的保护与利用》，《文化遗产》2015年第1期。

[2] 郑刚、李向伟、辛欢：《基于"数字包装"下的甘肃独有少数民族传统文化保护的研究策略》，《中国包装工业》2015年第14期。

[3] 马建昌：《数字化时代湖南定格动画的活态传承及发展路径研究》，《大舞台》2015年第8期。

[4] 李荣启：《论非物质文化遗产抢救性保护》，《中国文化研究》2015年第3期。

[5] 孙鹏祥：《论民族音乐文化的活态传承》，《文艺评论》2014年第9期。

[6] 李永惠：《彝族烟盒舞的活态传承》，《四川戏剧》2014年第9期。

[7] 曾祥慧：《活态文化活态环境——苗族多声部情歌的保护模式探讨》，《贵州民族研究》2008年第6期。

[8] 张宏伟：《终身教育理念下少数民族音乐艺术的传承思考》，《贵州民族研究》2016年第10期。

[9] 王璐璐：《产业化背景下少数民族音乐的美学转型》，《贵州民族研究》2015年第9期。

[10] 刘敏、伍魏：《少数民族动画片的艺术形式研究》，《贵州民族研究》2014年第8期。

数字人文与数字艺术史:艺术史研究的数字化转型

试论艺术与科技融合的个体呈现*

陈 静

（南京大学艺术研究院）

摘　要：艺术与科技往往被认为是具有较大差异的"两种文化"，但像塞缪尔•摩斯这样的案例则打开了另一种看待两种文化的视角：从个体层面来看待艺术与科技融合的可能，并由此反思我们在创造、教育与研究中如何促进两者的融合，从而实现新型"全才"的可能。尤其是数字技术与生成艺术的出现，为思考艺术与科技的未来提供了一种新的思路。

关键词：艺术与科技；数字艺术；塞缪尔•摩斯；新型"全才"

＊ 本文系国家哲学社会科学基金重大项目"西方美学经典及其在中国传播接受的比较文献学研究"（项目号17ZDA021）阶段性成果。原载《中国文艺评论》2020年第3期。

一、摩斯案例：审视艺术与科技关系的个体视角

1832 年，41 岁的塞缪尔·摩斯（Samuel Morse）遭遇了人生的一个拐点。这一年的 10 月，他结束了在欧洲两年多的游历，坐上了返回美国的邮轮。他此时还不知道即将遇到的人将会改变自己一生的命运。两年多在意大利、瑞士和法国等各地临摹大师画作的经历使他收获颇丰，多少弥补了之前因为《众议院》(The House of Representatives) 在商业上与口碑上的失败所带来的不甘与苦涩。尤其是在离开之前才刚刚完成大体初稿的《卢浮画廊》(Gallery of the Louvre) 更是凝结了他在巴黎宵衣旰食的创作心血，让他离实现年轻时候的蓬勃野心——成为重振 15 世纪绘画辉煌、与拉斐尔、米开朗基罗和提香比肩之人，似乎更近了一步（图 1）。然而，在邮轮上，摩斯不期而遇了查尔斯·托马斯·杰克森（Charles Thomas Jackson），这位哈佛医学院的优秀毕业生，向摩斯聊起了他在此前参加会议

图 1　塞缪尔·摩斯《卢浮画廊》

时获取的有关电磁感应的信息①，为摩斯开启了一个新的领域。上岸之后，摩斯的生活开始了双重的轨迹：一方面，他继续绘制《卢浮画廊》中的人物形象部分，并在1833年终于完成了作品；另一方面，他也开始寻求新的可能，创造一种可以进行远距离传输的通信方式。这种双重任务最终的结果是画作反响平平而摩斯密码大获成功。摩斯从此也建立了他的第二个"发明家"或者说"科学家"的身份。尽管有学者称其为"19世纪的达芬奇"，但与达·芬奇作为不世之全才被全世界和各个领域所追捧相比，摩斯，尤其是作为艺术家的摩斯，远远没有达·芬奇那样的荣光。不过，故事至此并没有结束。当我们在对艺术家摩斯表示遗憾的时候，却忽略了作为科学家的摩斯实际上也在他的科学研发中使用了艺术的眼光和方法。1837年，他在测试第一个原型的时候，把艺术家的画架改造成无线电信息的接收器（图2），而信息接收本身是通过铅笔在画布上画出波浪线来表示的②。这是一个非常有意思的思维转化过程，摩斯实际上是以艺术家的思维方式，用视觉可见的书写方式来表达/再现不可见的科学设想。此外，摩斯还巧用了他原本用于绘画的沥青颜料去作无线电设备电线的保护材料。尽管这种沥青颜料在绘画中实际上是会带来一些不好的结果的，比如会让画作表面干裂或者起泡，但在电线保护上的表现却是不错的。我们往往会将这种艺术与科技的结合视为一种"偶然"或者不期而遇的灵感印证。但事实上，经历世事的我们也明白，没有什么事情是可以百分之百靠纯粹的偶然所造就的，偶然的背后是一定的必然。然而有意思的是，尽管摩斯此后在无线电的事业上越走越远，但他的《卢浮画廊》却并没能如他预期的那样带来声誉与财富。这幅承载了摩斯勃勃野心和巨大心血的画作，不仅生动地模仿了40幅不同时期的、精心挑选的欧洲画作，而且以非常巧妙的方式在空间中精准呈现出来。这幅画所表现的不仅仅是艺术家摩斯个人的艺术抱负和对欧洲艺术传统的解读，也体现了美国艺术发展的一个历史节点，即从19

① Kendall, Amos. Morse's patent, full exposure of C. T. Jackson's pretensions to the invention. Washington: Jno. T. Towers, 1852.

② Lisa Gitelman. Modesand Codes: Samuel F. B. Morse and the Question of Electronic Writing, This Is Enlightenment, ed. Clifford Siskin ang William Warner [M]. The University of Chicago Press, 2010: 120.

世纪末到 20 世纪初美国艺术家及相关社群开始有意识打造的以国家认同为基础的美国艺术。可惜的是，这幅画的命运却颇为多舛。摩斯原本寄予期望的买家临时打了退堂鼓，使他不得已另寻了以前相熟的买家友情购买。在此后的 150 年里，这幅画并没有受到太多的重视，甚至很少被展出，直到被一位意大利籍的美国化学家、企业家丹尼尔·J. 特拉（Daniel J. Terra）以当年美国艺术家作品最高拍卖价购得，从而得以在美国乃至全世界的范围内巡回展出。

图 2　塞缪尔·摩斯发明的无线电信息接收器原型

摩斯的故事到此为止，但他作为个案却很值得在有关"艺术与科技"议题的讨论中被反复检视。这是因为我们常常在宏观的层面讨论艺术与科技，会习惯性地延续查尔斯·斯诺（Charles Percy Snow）提及的《两种文化》或者杰罗姆·凯根（Jerome Kagan）意义上的《三种文化》来看待科学、人文以及社会科学之间的关系，强调三者之间在认识论、学科规范和知识体系建立和传授上的分歧与共通，却往往忽略了尽管艺术属于"大人文"的范畴，但艺术并不纯粹地等同于人文学或者社会科学：艺术更强调个

体意义上的创造性实践与审美性经验，而其作为认识论和知识体系上的价值是通过对个人的系统培养的，比如审美及素养训练所完成的，而并不着力强调其在学科意义上的规范，也并不依赖于一定的学术共同体所达成的群体共识。相反的，艺术实践活动、艺术评论及艺术研究、艺术史及理论研究以及相关领域（比如审美经验研究）在不同但彼此交叉的领域中相互影响，因此具有高度的复杂性，在这个意义上，如果套用"两种文化"或者"三种文化"来审视艺术与科技的关系，则会掉入已有的对立思维判断，从而失去一种对话的可能性。而"摩斯案例"之于本文的意义恰恰就在于打开了看待艺术与科技的另一种视角——从个体层面来看待艺术与科技融合的可能，并由此反思我们如何在创造、教育与研究中促进两者的融合，从而实现新型"全才"的可能。本文通过数字艺术个案，尤其是人工智能及生成艺术来对这种可能性进行深入探讨，以期能为我们思考艺术与科技的未来提供一种思路。

二、两种/三种文化：艺术与科技之间的专业壁垒

1959年5月7日，英国物理化学家、小说家查尔斯·珀西·斯诺（Charles Percy Snow）在剑桥大学做了一场题为《两种文化》的"里德演讲"，引发了持续热度的讨论。此后该演讲以《两种文化与科学革命》为题单本发行，在全世界范围内获得了广泛关注。"两种文化"也成为讨论科学与人文的一个通用术语，而被科学和人文学者所共同认可和接受，时至今日都广为讨论。

斯诺在这场讲座中的核心观点非常明确和清晰。他指出，作为知识界的两大阵营，科学家和人文学者往往老死不相往来，且互相"鄙视"，形成了现代社会的"两种文化"，从而造成了世界性的问题以及教育质量的下降。他特别提到：

> 两种主题、两种学科、两种文化——或者更广泛地说两种星系的冲突应该能产生创造性的机会。在人类思维活动的历史上，一些突破正是源于这种冲突。现在这种机会又来了，但是它们却好像处于真空

中，因为两种文化中的人不能互相交流。20世纪的科学很少有被吸收进20世纪的艺术中的，这是令人不解的。

……

我此前说过这种文化分裂不仅仅是英国的现象，也存在于整个西方世界。但是似乎有两个原因使这种现象在英国更明显。一个是我们对教育专业化的狂热信仰，比起世界上东西方的任何国家都根深蒂固。另一个是我们倾向于社会形态的具体化。我们越想消除经济不平等，这种倾向就表现得越强，而不是越弱，在教育上尤其如此。这意味着像文化分裂这种现象一旦建立起来，所有的社会力量不是促使其减弱，而是使它变得更僵化。①

斯诺确实触及了科学与人文两种文化之间的核心问题，即现代制度下的学术共同体是有其社群壁垒的，换句流行语说，是有其鄙视链的。这种鄙视关系的形成并不是因为学术本身的高下，而是因为群体之间的不交流、不沟通以及不理解。斯诺认为唯一的解决办法是改革教育。他以美国为例来说明进行通识教育的可能性。尽管斯诺认为美国在一定程度上比英国做得更好，但实际上，美国也同样存在这样的问题，甚至同样严峻。美国哈佛大学的发展心理学家杰罗姆·凯根（Jerome Kagan）在50年后受到了斯诺"两种文化"的启发，撰写了《三种文化》一书，对该命题进行新的阐释。凯根认为，斯诺的观点已经显得过时，首先是因为当代学术界的"游戏规则"已经发生了变化，科学与人文之间的鄙视性关系并不仅仅建立在社群基础层面的认知困难上，而是建立在研究方法，尤其是在实体资源（比如理工科对机器以及经费的依赖）以及学科术语的专业化和内向化上的。简单来说就是学术资源的分配依赖于专业化及与之相配的排他性，相应的，学术地位的高下及专业壁垒的高低也取决于学术资源，尤其是外部资源的流入。因此凯根提道：

机器带来了另外两个问题。其运营的高成本使得研究者需要联邦政府和/或私人慈善机构的大量资助，只有少数幸运的研究者才能使用

① ［英］C. P. 斯诺：《两种文化》，陈克艰、秦小虎译，上海科学技术出版社2003年版，第14—15页。

这些机器，从而做出重要发现。因此，一个年轻的、有野心的科学家必须在正确的位置，才能享受这些神奇而有力的前沿优势。这种情况造成了少数特权研究者与对同一问题感兴趣但无法触及这些资源的大多数研究者之间的分歧。时至今日，在一个孤立的修道院里，一个僧侣在遗传学上有重大发现的几率比孟德尔试验豌豆植物时的几率低得多。

……

而那些选择了哲学、文学或历史的学者则遭遇了更严峻的打击，因为他们不能为学校带来数百万美元的慷慨资助。而且，由于媒体影响，公众已经接受了严重的社会问题只能由自然科学家提供解决答案的说法。所以当德里达和福柯等后现代主义者抨击知识分子自己的家庭成员提出的主张时，人文主义者无法相互信任就变成了灾难。①

与此同时，凯根还提到了斯诺在"两种文化"中彻底忽略了第三种文化，即社会学、人类学、政治学、经济学和心理学等专业领域。同时他还明确指出，学术专业化的重要方式之一就是其所用词汇表的专业性，哪怕是同一个词语，在不同领域中其意义也是不同的，而每一个学术共同体所使用的概念，其意义对于其研究方法而言都是独特的。凯根还从九个方面对自然科学、社会科学和人文科学进行了差异性特征的总结。这九个方面包括"首要兴趣""证据来源与控制条件""重要词汇""历史条件影响""伦理影响""对外部资助的独立性""工作条件""对国民经济的贡献""美的标准"。在凯根看来，这些方面决定了"三种文化"之间的根本性差异②。

无论是斯诺还是凯根，其对于两种或者三种文化的讨论，对于当下，尤其在中国当下的学术及教育语境中，有一定意义。比如我们在推崇专业化、精英化和学科化的同时，画地为牢，为学术划定了边界与封闭空间，造成交流上的障碍，乃至情感上的不信任；另一方面，当今社会也同样面

① Jerome Kagan. The Three Cultures：Natural Sciences，Social Sciences，and the Humanities in the 21st Century [M]. Cambridge University Press，2009：Ⅷ-Ⅹ.

② Jerome Kagan. The Three Cultures：Natural Sciences，Social Sciences，and the Humanities in the 21st Century [M]. Cambridge University Press，2009.

临着高度专业化、分工化的问题，反向也为教育和学术研究本身提出了相应的人才培养要求，因此，双向激励机制下的教育在跨学科培养机制上就变得举步维艰。而社会普遍接受的科学与人文价值观有着长久的历史根源，而对科学价值的单方面推崇和对人文价值的严苛审视都使得科学与人文在当代社会中受到了不一样的对待。

三、未来"全才"：艺术与科技融合的未来图景

如果从艺术的角度来看，斯诺与凯根都存在着一定程度的偏颇，最重要的就是对个体创造性，尤其是艺术创造性的忽略。非常有意思的是，斯诺本人就是一个非常好的个案，因为他自己就是小说家，而他关于"两种文化"的反思恰恰就是从他自身的经验出发的：作为小说家的他与作为物理学家的他，同时与两个不同的社群互动，白天不懂夜的黑。他自己恰恰是在个体的意义上实现了科学与艺术的融合之后，反过来对两种文化、两个社群产生了反思，这难道不是一种基于艺术实践的创造性思维？

艺术实践对于科学发展所具有的创造性帮助，其实也是一个经久不衰的话题。曾获 1981 年天才奖（麦克阿瑟奖）的密歇根州立大学的生理学教授及科学历史学者罗伯特·鲁特-伯恩斯坦（Robert Root-Bernstein）长期以来致力于关于创造性的研究。他在一项研究中追踪了 1958—1988 年的 38 位科学家，其中包括一些只发表过少量论文的科学家，以及四位最终获得诺贝尔奖的科学家。鲁特-伯恩斯坦指出："成功小组中排名倒数第三的所有人——最糟糕的一群——基本上都说有两种文化，科学家、艺术家或文学界的人们无法互相交谈。"而"所有人中，无一例外，高层都说这很荒谬"。他还发现，不太成功的科学家倾向于将自己的嗜好视为逃避工作，而非常成功的科学家则将他们的所有创造性努力地整合在一起，相互借鉴。这似乎影响了他们如何思考自己的时间[①]。他还在艺术与科技顶刊《莱奥纳多》上连续发文，以个案方式介绍这些将艺术与科学成功融合的全才们，比如

① Robert Root-Bernstein, Correlations Between Avocations, Scientific Style, Work Habits, and Professional Impact of Scientists, Creativity Research Journal, 8（2）: 115 – 137.

获得 1902 年诺贝尔生理学或医学奖的罗纳德·罗斯（Ronald Ross），不仅在疟疾的侵入机制与治疗方法方面颇有建树，同时还是一个非常卓越的诗人、聪颖的画家和技艺精湛的音乐家①；而另一位 1965 年诺贝尔获奖者安德烈·洛夫（Andre Lwoff）则受母亲影响，从而深爱绘画与雕塑，而他自己则对艺术之于他个人科学研究的影响有着非常坦率而热情的论述②。

当然关于这样的个案我们还可以找出很多，甚至还可以回溯到文艺复兴的达·芬奇以及之后的历史长河中的很多不世之材。但这并不是我们此处所讨论的目的和重点。鲁特-伯恩斯坦所致力的，以及此处想讨论的恰恰是这种成功个案在普遍性意义上的可能性。鲁特-伯恩斯坦多年来一直致力于创造力的研究及方法教育，他在《莱奥纳多》2019 年最新一期上分三部分刊登了他及团队关于如何将适用于视觉、造型、音乐及表演艺术，手工艺及设计领域（艺术手工-设计，artscrafts-design，简称 ACD）的方法应用于并促进科学、技术、工程、数学及医学（简称 STEMM）的学习，以期解决以下几个问题：一是 ACD 和 STEMM 可以有效地进行交互的方式是什么？二是这些互动中哪些得到了深入研究？以及有效性如何？三是新方法可以轻松解决哪些差距（以及机遇）？四是哪种方法可以用来生成关于有效 ACD-STEMM 交融的可靠数据？③ 相比较斯诺和凯根而言，鲁特-伯恩斯坦的研究则更为具体和具有可操作性。更重要的是，他在建立一种新的桥梁，致力于在两种/三种文化之间达成对话，以及进行实质性的交流。这也是近年来国际学术及教育界在探讨与推动的——如何将艺术融入传统 STEM（科学、技技、生物、医学）的框架之中，从而形成新的 STEAM 框架的一个具体体现。鲁特-伯恩斯坦还提出融合性人才的培养其实是可以通过一系列方法实现的，其核心是跨学科地发展能力以及培养审美素质和创造性能力，因此个体人才培养才是真正推动艺术与科技交融的可能突破点所在。

杨振宁关于"物理之美"的讨论则从个人研究以及中国文化的角度指

① Robert Root-Bernstein, Ronald Ross: Renaissance Man, Leonardo, 2010（2）：165-166.
② Robert Root-Bernstein, Andre Lwoff: A Man of Two Cultures, Leonardo, 2010（3）：289-290.
③ Robert Root-Bernstein, Ania Pathak, and Michele Root Bernstein, A Review of ACD-STEMM Integration: Part 1&2, Leonardo, 2019（5）：492-495.

出了科学与艺术在物理学中的融合之美。他在形容狄拉克的物理学研究的时候，不仅引用了高适的一句诗"性灵出万象，风骨超常伦"，还特地进一步将之与性灵观联系起来阐释：

> ……若直觉地把"性情"、"本性"、"心灵"、"灵魂"、"灵感"、"灵犀"、"圣灵"（Ghost）等加起来似乎是指直接的、原始的、未加琢磨的思路，而这恰巧是狄拉克方程之精神。刚好此时我和香港中文大学童元方博士谈到《二十一世纪》1996 年 6 月号钱锁桥的一篇文章，才知道袁宏道（1568—1610）［和后来的周作人（1885—1967），林语堂（1895—1976）等］的性灵论。袁宏道说他的弟弟袁中道（1570—1623）的诗是"独抒性灵，不拘格套"，这也正是狄拉克作风的特征。"非从自己的胸臆流出，不肯下笔"，又正好描述了狄拉克的独创性！①

杨振宁将"创造性"这个在西方 18 世纪才开始逐渐流行的观念与中国性灵观关联，以此来探讨狄拉克研究中所体现的简洁、直接与直指人心的逻辑性，不仅是一种语言的妙用，也体现了科学与艺术之间在精神层面的互通，实际上也具有超越中西方文化语境的能力。同时，杨振宁还以自身的研究高度指出更高层面的科学研究必须要达到一种美感，这种美不仅仅是一种认识的美，更重要的是能够体现一种未曾预料到的意义，而这种意义具有超越表象和事实，指向真理以及真理之上的美。如果我们再联系到杨振宁与李政道两位分享诺贝尔物理学奖的宇称不守恒理论也以优美著称，或可以看到这种对科学之美的追求事实上不仅仅是一种语言层面上的感悟了。而李政道也同样对科学与艺术有着独到的见解，与许多著名艺术家交往广泛而深入，以至于艺术家们如吴作人、李可染、吴冠中等大家都创作了具有"科学意味"的艺术作品。这从中国文化的层面为罗伯特·鲁特-伯恩斯坦理论提供了有效论据和有力支撑。

近年来，数字艺术的出现和兴起为艺术与科学的融合提供了一个更新、更为具体的语境。数字艺术是最具代表性的科技与艺术融合的创造性呈现方式。数字艺术体现了基于数字信号电路技术的数字技术作为新的媒介生

① 杨振宁：《杨振宁文录：一位科学大师看人与这个世界》，海南出版社 2002 年版，第 281 页。

成方式、生存条件与环境给艺术创作主体所带来的新的可能。因为数字艺术生成的最基础层面就在于数据及数据结构的构成形式上。换句话说，一定程度上，是数据特征及数据结构而非是艺术家单纯的个人意愿决定了以什么样的方式来描述需要被表达、被呈现的内容以及相应的审美趣味。同样的，数字艺术的内容和形式构成所希望以什么样的方式建立一种内部关系就需要通过对数据及数据结构的设计来实现。与此同时，除了像集成电路、中央处理器、电线、网络、屏幕、手柄、鼠标或键盘等物理硬件之外，数字艺术创作还包括了正是我们通常所说的数据编程或者分析技术。尽管并不是所有的数字艺术作品都会涉及数据库或者数据编程，有的只是直接使用了封包软件生成内容，但无论哪种，只要是在数字处理系统中，都会涉及机器语言、模拟语言和编程语言。尤其是编程语言，作为再现性语言，通过句法和表达逻辑来传达思想。以 C++ 语言为例，作为一种面向对象程序设计语言，在体现面向对象的各种特性的同时，尽可能地去贴近人对于语言的使用方式。它允许一种同等术语表达问题和结论，其语言结构执行了机器行为和人类认知之间的翻译工作。海尔斯就指出，这一革新的核心就是允许编程者表达自己对问题的理解，通过定义分层或者抽象的数据类型，这即是特征（数据因素）和行为（功能性）。[①] 这就使得使用该语言的编程者从开始就参与到了其所要设计的对象的意义解释与建构过程中。简单来说，数字艺术对于艺术家和欣赏者都从数字技术的层面提出了一定的要求，而这个要求不仅仅是艺术方面的，更是技术实现层面的。

 回顾一下数字艺术的历史，我们就会发现数字艺术家往往都有着双重身份，他们在创造艺术的同时还擅长某一种编程语言或者算法。比如在数字艺术领域里最常用的开源编程语言 Processing 的开发者之一凯西·瑞斯（Casey Reas）同时也创作艺术作品，他的作品小到纸上作品，大至城市公共装置。与此同时，他与诸多建筑师和音乐家也均有合作。他的软件作品、印刷作品和艺术装置作品曾在美国、欧洲和亚洲的多家美术馆与画廊中展出，并被纳入一系列私人和公共收藏，收藏机构包括蓬皮杜艺术中心和旧

① N. Katherine Hayles, My Mother Was a Computer: Digital Subjects and Literary Texts. University of Chicago Press, 2005: 70.

金山现代艺术博物馆等。他对于代码生成和主体参与的看法是："软件《微像》的核心算法是一天之内写成的。该软件目前这一版是逐步迭代开发而来的。虽然控制运动的基本算法是理性构建的，随后的发展却是多个月以来和软件互动后美学判断的结果。通过直接操控代码可以创建成百上千个快速迭代，并在分析响应结构的基础上进行调整。整个过程更像是跟随直觉绘制的草图而非理性的计算。"①（图3）

图3　凯西·瑞斯《微像》（软件1）

由此可以看出，数字艺术的创作中融入了人与机器之间的互动及人的技术能力的体现，但在创作的过程中又考虑到了审美体验的重要性和个人情感的参与。这其实对艺术家提出了更高的要求。实际上，我们从宏观上审视一下一般人对数字技术的参与情况就可以看到，大部分人是在用户层面介入技术，而由浅入深则是设计师、程序员、科学家及工程师；在艺术介入的层面，也是从艺术家到观众逐渐由深入浅。但从最核心或者说最深层次的层面来看，在艺术的领域介入技术的层面，艺术界尚没有可以和科学家相对等的角色。往往艺术家是无法深入到技术核心的"黑箱"之中去的，也就无法形成艺术对技术的反向影响。因此，就目前来看，以个体为对象和基础的全才培养还是更为实际的可能路径。

但我们相信，这个时间将很快到来。新一代数字生成（born-digital）的青年在数字素养的学习方面将具有某种程度上的"先天优势"，因为其

① 参见 Artnome 网站中凯西对作品的描述，https：//www.artnome.com/news/2019/10/21/augmentingcreativity-decoding-ai-and-generative-art，2019-10-2。

将令青年艺术家们相对容易地介入技术的层面，并创造更多可能性。像罗比·巴拉特（Robbie Barrat）这样的年轻艺术家，年仅19岁就已经成为生成对抗网络艺术中的佼佼者，他创作的超现实裸体和风景作品获得广泛关注，并且有着非常明确的艺术创作意识和理念。如果我们可以乐观一点，或者未来的几十年间，两种或者三种文化的问题将不再是问题，而不同专业的人才将都成为一种人——未来的全才。

数字化全媒体时代下的上海图书馆非遗技艺传承推广

王晨敏

(上海图书馆)

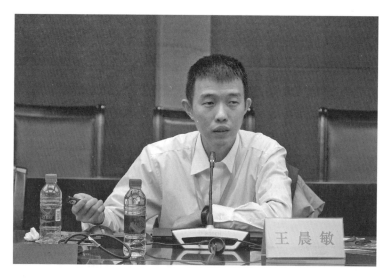

摘　要：非物质文化遗产作为中国传统文化的瑰宝，是彰显中国人民智慧及民族文化的重要窗口，数字化全媒体的快速发展也为非遗项目提供了绝佳的传播与推广路径，本文从基本情况、灵境石语、乐创未来、艺苑漫步、纸上艺林、素人策展等六个板块，介绍数字化全媒体时代下的上海图书馆非遗技艺传承推广。指出图书馆非遗推广不仅要结合馆藏，展示出文物之美，更要进行阅读推广，吸引观众，做到展阅一体。要讲好中国非遗故事，推动上海图书馆非遗项目向着国际化方向发展。

关键词：数字化全媒体；非遗技艺传承推广；古籍修复技艺；碑刻传拓和拓片装裱技艺

一、基本情况

上海图书馆拥有两项非遗技艺，分别是古籍修复技艺、碑刻传拓和拓片装裱技艺。作为国家级古籍修复中心、国家级古籍保护人才培训基地、上海市非物质遗产代表性项目挂牌单位、国家可移动文物修复资质单位，上海图书馆非遗技艺在业内外具有重大影响力。馆藏文献具有数量大，种类齐，善本纷呈，题跋、藏印丰富等特点。历年碑刻作品包含有龙华烈士陵园"碧血丹心为人民"、豫园"海上名园"、龙华寺碑、真如寺碑等。上海图书馆非遗技艺传承有序，1961年17岁的赵嘉福入职上海图书馆古籍修复组，从此开启了六十多年的职业生涯。他几乎完整亲历了新中国古籍修复、碑刻传拓业的复苏、起步、培育、发展、消沉、坚守、振兴、飞跃的全过程。在20世纪80年代末，赵嘉福收徒张品芳和邢跃华，言传身教，倾力而为，而今两位徒弟也已成为业界共知的高手，经常赴各地示范交流，收弟子传教，也使上海图书馆始终保持南派修复技艺重镇的地位，并传承有序地使一批员工、同行成为第四代传人。

二、灵境石语

2022年建成开放的上海图书馆东馆美术文献主题馆，成为古籍修复、碑刻传拓和拓片装裱这两项非遗技艺展示、传播和市民体验的窗口和阵地。让古籍、文物真正活起来，成为加强社会主义精神文明建设的深厚滋养、扩大中华文化国际影响力的重要名片，是图书馆人、古籍工作者要担负起的新的文化使命。因此，上海图书馆特别推出"灵境石语"全新系列展——"雪泥鸿爪"，以苏轼的生平游踪为线索，通过讲述碑帖背后的行旅故事，使读者领略山水与书法、自然与文化间的互为成就。读者跟随苏轼的步伐，于现代与古典、虚拟与现实相融合的游戏场景中，感悟苏轼交织着山水漫游与艺术历程的人生旅途。古籍文献沉浸式VR交互的尝试，是对于党中央要求"让收藏在博物馆里的文物、陈列在广阔大地上的遗产、书

写在古籍里的文字都活起来"所进行的尝试。项目采用体验模式,让观众通过互动式走进文献中所描述的历史场景,消除观众与文物的距离感。该项目荣获了由美国博物馆联盟(AAM)与美国国际奖项协会(IAA)主办的 2023 年缪斯创意金奖。

三、乐创未来

自 2020 年起,上海图书馆开始与万代南梦宫(中国)联合举办非遗技艺体验课系列公益活动。2021 年底,上海图书馆与万代南梦宫(中国)再度携手,联合苏州图书馆,举行了"古韵今辉,乐创未来——非遗技艺体验课"。2022 年也是本系列活动连续开展的第三年,秉承着弘扬优秀传统文化的共同愿景,深化探索社会力量与公共文化服务机构合作模式的突破与创新。自项目发起之初,每一年的主题活动都始终坚持在前一年的基础上持续创新,不仅实现了辐射范围的扩大,同时不断挖掘非物质文化遗产的深度内涵,探讨中华优秀传统文化与现代生活的连接点,提高大众对优秀传统文化的认同感、参与感、获得感。活动对于体验课程的内容也不断进行大量创新与升级。双方共同协商,精心设计,从"古籍修复"与"碑刻传拓和拓片装裱"两项技艺所涉及的几十道工序中,挑选出极具代表性且相对容易操作的步骤构成体验课程,如,"碑刻传拓和拓片装裱"技艺中的"上纸""上墨"与"揭纸"环节以及"古籍修复"技艺中的"补洞"与"穿线"环节。每场活动的参与者都肩负着"共同修复一本书"的任务,现场人手一页修复完成的仿制书页,将由上海图书馆的修复师们重新装订成书,并与其他活动成果一起在馆内进行陈列展示。人人成为见证者、参与者和实践者,文化传承才具有真正的活力。通过这一系列的活动让广大群众走进非遗、认识非遗、了解非遗,加入共同弘扬中华优秀传统文化的队伍中来,从而以社会参与为前提,让"陈列在广阔大地上的遗产、书写在古籍里的文字都活起来"。

项目也得到了众多主流媒体的现场采访报道,报道转载量每年都在递增,最近一次的转载媒体数量超过 200 家。其中仅新华社一家的媒体报道阅

读量就突破 40 万，同时登上过学习强国文化频道的头版。涉及报道的电视台有：中国国际电视台（CGTN）、上海新闻综合频道、ICS；纸媒有：《解放日报》《新民晚报》《青年报》等；新媒体有：人民网、新华网、澎湃新闻、上观新闻；业内单位有：国家古籍保护中心、中国古籍保护协会等，在业界和社会都引起了极大的关注，该项目在国内图书馆界具有创新性，并在实践中取得明显成效，对于馆所今后发展以及上海图书馆东馆建设具有借鉴作用，并获得社会公众的高度认可。近年来，该项目荣获多项国际公关类别的最高奖项：在 2021 年亚洲-太平洋史蒂夫奖中获公共事务传播创新奖金奖、公共企业活动创新奖金奖；在 2022 年亚洲-太平洋史蒂夫奖中获公共企业活动创新奖金奖，在 2022 年度 IPRA Golden World Awards 中获传统媒体与新媒体融合类别大奖。

四、艺苑漫步

上海图书馆美术文献馆围绕观众进入展厅、展厅观展与走出展厅观展路线节点，共设立了书法临摹、书法图像 DIY 与碑帖修复模拟三种不同主题与不同类型的多媒体游戏互动设施。读者在观看线下展览的同时，可移步多媒体游戏开启属于个人的文化邂逅。经电子化的上海图书馆馆藏精品碑帖与非遗修复技艺，成为稳定、常驻、易得的线上互动资源。美术文献馆聚焦线下展览与线上互动融合，探索建构沉浸式互动展陈体验空间，利用布置特色主题多媒体游戏设施，拉近观众与古代碑帖展品的距离，实现跨越古代与今世的时空隔阂。同时以从临摹鉴赏、拼贴娱乐、修复体验三维度出发，实现碑帖的可亲近、可阅读。

展厅中央区域的"缀玉联珠"碑帖拼贴互动小游戏撷取碑帖中各家精华，如宋拓《九成宫》《争座位帖》《集王圣教序》等碑帖名品，再将不同的笔墨字迹组合生成特别的艺术形式，如福字、对联、印章、祝福语等。以"福"字为例，碑帖拼贴游戏程序中为读者提供了包括行书、楷书等字体的 8 个出自不同碑帖的"福"字，同时提供 4 种背景装饰图案以及 2 种字体颜色，共可生成 64 种"福"字创作组合。观众可以依据自身喜好，选择

最满意的一种组合生成"福"的样式图片,并下载保存到手机。"缀玉联珠"有别相对侧重于传统书法学习的鉴赏临摹,旨在通过日常生活中较为亲切的图像媒介,呈现馆藏名家碑帖的书法字迹;同时以选字拼贴的娱乐性、拼贴成果的装饰性与所生产的电子化拼贴图像的可复制性,拉近碑帖艺术与当代观众的历史距离。观众在欣赏实体展品之余,通过参与趣味拼贴游戏,感受传统书法艺术在无论大小虚实的多元媒介上的持久生命力与多元化美感。

"妙手延年"是设立于展厅外侧近阅读区的碑帖修复游戏。作为全国最重要的文献公藏机构之一,上海图书馆不仅拥有庞大、多样且精良的历史文献馆藏,更是拥有保护与传承文化遗产的"看家本领"。碑帖传拓及装裱与古籍修复技艺是上海图书馆的重要传承与保护项目。近几年,上海图书馆成为"碑刻传拓和拓片装裱技艺"(第五批)、"古籍修复技艺"(第六批)两项非遗项目的保护单位,以保护、传承作为非遗技艺的传统纸质文献修复技术,进而守护凝聚了人类历史文化记忆的"纸上遗产"。在此背景下,美术文献馆设立"妙手延年"多媒体碑帖修复游戏,一方面向观众普及介绍了一门非遗技艺,以简单的图像配对游戏,将修复用具与修复过程向大众娓娓道来;另一方面,设立于展厅外侧的修复游戏,在观众结束厅内观展后,向其揭示以碑帖为例的传统纸质图文的保存不易,并向背后为这些展品得以光彩呈现的修复工作者的努力致以诚挚敬意,唤起观众群体的文献保护意识。与上海新闻广播连线进行了两场美术文献馆的视频导览直播,和《东方艺术长廊》节目合作进行了两场社会大美育的导览录播。这些展览及活动得到了主流媒体的关注,其中搜狐文化头条报道点击量达到35万+,还包括文旅部官方微信公众号文旅中国、学习强国、澎湃新闻、《解放日报》、《文汇报》、《新民周刊》、《新民晚报》等的专题报道,这从另一个侧面反映了社会对于文献保护修复工作的认可。

五、纸上艺林

上海图书馆美术文献馆以馆藏碑帖为基础,自开馆以来策划举办了三

场碑帖展览，分别是"石不语——碑帖艺术与建筑文化""游目骋怀——北宋书家的人文之旅""斯文不灭——宋代摩崖石刻里的文字风景"。碑帖作为古籍的一部分，有着历史文物性、学术资料性和艺术代表性的特点。观众进入展览现场，不仅可以感受到碑帖中的书法艺术价值，更可以通过碑帖阅读回到历史现场感受旧时、旧地、旧人的故事。碑帖因何而写下，是叙功记事还是题名记游；又为何写在此地，是龙盘虎踞之地还是仅仅到此一游；又是谁写的或谁刻的，后世又有谁来此唱和……碑帖的背后是一整个完整的历史，它带着我们穿越时空，串联起被遗忘的人与事。因此，"碑帖可阅读"对于图书馆的文化普及和传播有着重要的作用，观众通过"阅读"碑帖开始重新关注碑帖原有的文字、文辞、文化意义，既能获得关于历史文化的知识，也能感受书法艺术的魅力。为了迎接上海图书馆东馆开馆一周年，从 2023 年 9 月 9 日开始，美术文献馆准备了连续六场书法活动，在每个书法史阶段选一幅代表作品，请一位专业老师，带领观众临摹一件作品，最后将成果汇集成一个书法回顾展览。由此，美术文献馆以"五个一"书法月——东馆一周年、一个书法史阶段、一位专业老师、一件临摹作品、一场书法展览回顾美术文献馆本年的展览，并以此为基础开启新的篇章。

六、素人策展

素人策展计划是美术文献馆为每一位热爱艺术的观众搭建的新平台，为打造人民的图书馆而做的有益尝试。与以往由主题馆策划提供、观众被动接受的常规策展模式不同，素人策展一方面以素人视角再现人民的日常生活，展现日常生活的美学。从接受美学的角度来看，策展人作为传达者，观众作为接受者，展览便是两者沟通的桥梁。当观众成为策展人时，观众可能从接受者的视角为艺术展览带来新的视野和维度。另一方面，传统展览中观众与馆藏文献存在一定的距离，素人策展使观众有机会近距离接触文物，素人展览人以自身的生活经验对文物进行叙事，文物与人有机结合，焕发出新的生命力。此次美术文献馆联合素人，秉持人民至上的理念，观

众在其参与过程中对上海图书馆自身丰富的馆藏资源进行挖掘、演绎、表达。该项目关注观众审美需求、话题需求、知识需求，形成主题馆与观众间的良性互动，生动诠释社会大美育的概念。

展览的第一期，美术文献馆与上海市紫竹园中学美术老师俞晓霞合作。展览从中国艺术中的传统颜色出发，结合了上海图书馆馆藏和学校师生作品，进行一场古籍色彩之美的鉴赏之旅。与此同时，展览结合"国韵秋色——传统色拓印体验"，让观众在传统的基础上，进行艺术创新和个性表达。《倚松老人文集》红色封面、《九成宫醴泉铭》（费念慈藏本）绿色的古锦面板、《王居士砖塔铭》蓝色的古锦面板与学生不同艺术作品中的颜色有着一脉相承的关系，传统艺术中流行的颜色在现代艺术作品中也依旧有着其独特的功能。"古籍里的色彩"文献展希望搭建一个沟通过去与未来的桥梁，让古籍色彩再次与现代社会产生互动，从中找到古代与现代审美观念的共通之处和差异。

展览与活动交织对应，构建展览活动一体的开放、动态和可参与的展览模式，积极寻求人民与艺术的对话。作为一项长期项目，后续美术文献馆也将逐步推出更多的素人策展活动，也希望更多的观众能参与到这个项目之中。

图书馆非遗推广不仅要结合馆藏，展示出文物之美，更要进行阅读推广，吸引观众，做到展阅一体，通过公众号、主流媒体推送、平面媒体推送、广播电视台、自媒体的同步宣传进行活动推广。非物质文化遗产作为中国传统文化的瑰宝，是彰显中国人民智慧及民族文化的重要窗口，数字化全媒体的快速发展也为非遗项目提供了绝佳的传播与推广路径，要讲好中国非遗故事，推动上海图书馆非遗项目向着国际化方向发展。

身体象征与文化隐喻：西方艺术史中的肥胖者图像*

赵成清

（四川大学艺术学院）

摘 要：肥胖者图像是西方艺术史中常见的主题，肥胖象征着身份、财富和地位，同时又隐喻着贪婪、罪行和疾病。肥胖者既有外衣的掩盖，也有裸体的再现。在艺术史、宗教学、政治学、医学、社会学等多学科视域中，西方文化中的肥胖者图像反映了时代变迁下的不同象征寓意。

关键词：肥胖史；罪恶；疾病；图像学；审美

* **基金项目**："从0到1"创新研究项目"转译的生成与日常的重建——清末民初时装仕女图中的'休闲娱乐'图像研究"（2022CX32）；四川大学高等教育教学改革工程（第十期）研究项目"海外中国工艺美术史方法论教学研究"（SCU10213）。原载《艺术探索》2023年第4期。

在西方艺术史中，肥胖者的形象经常见于艺术家的匠心营造中，有些是人物的真实再现，有些是讽刺夸张的艺术风格。肥胖者图像与时代和地域的社会审美文化密切相关，受到宗教、经济、道德等因素的影响。

西方艺术史中最早的肥胖者形象可以追溯到旧石器时代。现藏于奥地利维也纳自然史博物馆的一尊圆雕《威伦道夫的维纳斯》（图1），展现了一个生殖特征明显的女性肥胖者。雕塑高约10厘米，强调了丰满的胸部、臀部及大腿。由于该作品外形近似球状，女性身体更显肥胖和圆润。受此雕塑启发，当代波普艺术家杰夫·昆斯以色彩艳丽的玻璃钢材料创作了《气球维纳斯》（图2）。他以抽象、概括的球体和椭圆体凸显了肥胖的女性人体特征，色彩醒目。旧石器时代另有一尊浮雕作品同样表现了生殖特征明显的肥胖女性形象。该作来自法国拉塞尔，在一块岩石背景中，一个胸、腹、臀、髋等部位被夸张的女性手持着野牛角。由于原始社会人们对于生殖力的崇拜，在上述史前艺术中，女性的乳房和骨盆处比例较大，形象显得肥胖，实际象征着生育和繁衍。

图1 《威伦道夫的维纳斯》，公元前28000年—公元前25000年，维也纳自然史博物馆藏

肥胖者的图像在古希腊艺术中似乎难见踪迹，德国艺术史家温克尔曼（Johann Joachim Winckelmann）以"高贵的单纯，静穆的伟大"来形容古希腊雕塑。古希腊雕塑力图塑造比例和谐的理想美，如毕达哥拉斯学派所倡导的"美是数"，因此，作为古希腊艺术的典型，人体雕塑体态优美而很

少显得肥胖臃肿。但仍有学者指出，肥胖是一个相对的审美概念，即便在雕塑作品《米洛的维纳斯》身上，仍可看见肥胖的端倪。这不由得让人诧异。《米洛的维纳斯》一直被视为维纳斯雕像的完美典范，但较之法国19世纪新古典主义画家安格尔画作《泉》中的少女胴体，《米洛的维纳斯》塑造的成熟女性人体显然更加丰满，以至于有人苛刻地认为其肥胖。

在比较视域中，将古希腊时期《米洛的维纳斯》视为肥胖，而将新古典主义作品《泉》中的少女视为苗条，显示了不同时代和艺术风格所追

图2 杰夫·昆斯《气球维纳斯》，2013年，布鲁塞尔回顾展

求的审美标准。这种对人物体形的审美趣味，也为解读中世纪和文艺复兴时期肖像艺术提供了理论基石。中世纪时期，禁欲主义思想广泛蔓延，对精神的过度追求及对肉体的否定使得禁食现象十分常见，因此，无论教会中的圣人还是世俗中的凡人，都经常被描绘得身体瘦弱，这也逐渐成为一种程式化的象征图式。例如，希腊达夫尼修道院天顶壁画中的《万物统治者》将基督描绘得面颊消瘦，德国科隆主教堂中杰罗十字架上的耶稣受难木雕，表现了身形颀长、瘦弱无力的基督。但是，基督并非总以瘦弱的面目展现于所有时期。在5世纪早期的一件耶稣上十字架的牙雕作品中，基督被表现得强壮有力，面部和腹部甚至有些肥胖。在罗马式艺术中，1096年，一位名叫伯纳德斯·吉尔杜因的雕塑家同样创造了一件肥大躯体的基督圣像，即便有衣袍包裹，其大腹便便的形象仍一览无余。那么，为何基督的形象会由强壮甚至肥胖演化成瘦弱？这显然是一个重要的转变。在早期中世纪艺术中，基督形象并不瘦弱，此时的圣母和贵族也经常被描绘得相对肥胖，如双下巴、丰满的胸部和肥大的肚腩等，这些旨在表明他们地位的崇高和身份的尊贵，因此画中人物比例较大，人物体形更丰满。这种大而

胖的尊贵者形象也深入人心，如对于 13 世纪奥尔良的中产阶级妇女而言，城市中教士的迷人之处正在于他们个子高大、身形肥胖，或许因为他们吃得很多，但他们在城市里备受尊崇①。无疑，肖像艺术史中的肥胖者形象一方面源自现实，如亨利八世、亚历山德罗·德尔·博罗等；另一方面则出自艺术家对身份和肥胖关系的想象性阐发，如乔托 1320 年后创作的圣母形象、波提切利 1477 年前后圣母子题材中肥硕的圣婴形象，这些象征尊贵身份的肥胖形象刻画长期影响着后世的肖像画创作。

同时，中世纪的基督教艺术也将批判目光转向了肥胖者。在意大利摩德纳教堂中，一组由维利杰尔莫创作的《圣经》题材浮雕展现了《上帝创造亚当》《亚当和夏娃的诱惑》等情节（图3）。作品中的亚当和夏娃形象均身材肥胖，这似乎也暗示着贪食者的悲剧和原罪的由来。

图 3　维利杰尔莫《亚当和夏娃的诱惑》，大理石浮雕，1110 年，意大利摩德纳教堂

中世纪艺术中的肥胖者图像有着悠久的历史和深厚的宗教背景。古希腊时期，肥胖被希波克拉底看作一种疾病。古希腊文化倡导节制的饮食，肥胖者多是戏剧或绘画嘲弄的对象，如喜剧家阿里斯托芬笔下贪吃的胖子、希腊神话中嗜饮的酒神巴库斯等。中世纪欧洲教会进一步强化了对放纵饮食的批判，以至于将"贪食"视为一种"罪恶"。将肥胖由疾病的认知转变

① Vigarello G. The metamorphoses of fat：a history of obesity［M］. NewYork：Columbia University Press，2013：4.

成罪行的批判，反映出从中世纪到文艺复兴时期，人们对身体、精神和灵魂的认知不断深化。文艺复兴时期，人文主义思潮兴起，但并不妨碍宗教艺术的发展，思想进步的艺术家在宗教题材中作了更多的价值反思。佛罗伦萨画派创始人乔托在《迦南的婚礼》（图4）中描绘了一个体态臃肿的品酒师在婚礼上大肆饮食，这种肥胖者形象的出现显得别有深意。他在画面中的右侧，面向耶稣站立，其肥胖形象与画中诸人相比较显得尤其突出，他手持大杯饮酒，目光直视耶稣，而左侧的耶稣则正在布道，由此画面形成原罪与拯救两个主题的对比。西方上层社会十分注意饮食行为，直接将饮食倒入口中的举止往往被认为粗俗而缺乏教养。画中的肥胖者这一举动既反映出他的身份，又点明了婚礼宴饮的主题。在物质并不丰裕的社会中，婚礼通常是穷人暴饮暴食的最好时机。

图4　乔托《迦南的婚礼》（局部），湿壁画，1304—1306年，斯克罗威尼礼拜堂藏

这种对肥胖者饮酒的戒喻还延伸至其他一些饮食主题的宗教艺术作品中。1605年，亚历山德罗·阿洛里（Alessandro Allori）创作了油画《耶稣

在马大和玛利亚的家中》，画家描绘了布道的耶稣和专心听讲的妹妹玛利亚，以及一旁奉酒的姐姐马大，但耶稣对饮酒毫无兴趣。1654—1656 年，荷兰画家维米尔重新创作了这一主题，画中的酒被替换成象征耶稣肉身的面包，马大端着面包打断了耶稣和玛利亚的对话，她请耶稣敦促玛利亚和自己一起做饭，耶稣则认为精神学习远比口腹享乐更重要，他对马大说："马大，马大，你为许多的事，思虑烦扰。"（《路加福音》第 10 章第 41 节）

以刻画贪食的肥胖者形象来宣传基督教教义，延续至文艺复兴时期的艺术创作中，如尼德兰画家耶罗尼米斯·博斯和老彼得·勃鲁盖尔的作品。博斯的《七宗罪和最后四件事》（图 5）描绘了大量的贪食者形象，其中一个场景里，两个贪食者围着桌子暴饮暴食，一名站立者正在贪婪地饮酒，另一名坐在椅子上的肥胖者则一手持酒，一手持着猪蹄啃食。在其身旁，还站着一名端奉一盘肥禽的侍女，地上则散落着象征贪食罪的香肠，画中的左下角放置着一个象征贪食后果的坐便器。博斯的绘画寓意非常明显，该画题为《七宗罪和最后四件事》，实则对这种无节制的纵欲予以强烈批判，传达了基督教的节欲思想。

图 5　博斯《七宗罪和最后四件事》（局部），油画，
1475—1480 年，马德里普拉多博物馆藏

尼德兰画家老彼得·勃鲁盖尔 1567 年创作的油画《安乐乡》（图 6）同样展现了贪食的肥胖者形象。画面中心描绘了三个来自不同社会阶级的肥胖者，身处安乐乡之中，因而没有阶级和经济地位之分，他们在物质丰裕的前提下吃得东倒西歪，酣睡在地。勃鲁盖尔通过几名肥胖者的形象再现了一个理想的世外桃源，画面表象之后却是画家的宗教关怀和人文隐忧。作为北欧地区文艺复兴艺术的代表画家，勃鲁盖尔以描绘农民这一类底层人群而闻名，他笔下的人物形象多粗俗鄙陋，与古希腊艺术和西欧文艺复兴艺术中优雅美丽、身材匀称的人物形成对比。勃鲁盖尔描绘的肥胖者也反映出欧洲北部寒冷地区底层社会的人物特征，对相对低廉、高热量食物的摄取催生了肥胖群体。这种现象与中世纪艺术中普遍消瘦的人物形象形成反照，既是经济发展和思想解放的结果，也暗示着物质发达、精神衰落的危机。

图 6　老彼得·勃鲁盖尔《安乐乡》，木板油画，1567 年，慕尼黑老绘画陈列馆藏

17 世纪，伴随着反宗教改革运动和资本主义的发展，被古典主义者视为堕落的巴洛克艺术诞生。巴洛克艺术强调动感，致力于表现豪华气派、刺激感官的艺术效果。其代表弗兰德斯画家鲁本斯尤其擅长描画身体丰满

甚至肥胖的女性,如《帕里斯的裁决》《劫夺留西帕斯的女儿》(图7)、《1600年11月3日王后驾临马赛》等,"鲁本斯式"的说法由此而来。这些身材高大、体态丰肥的女性肉体形似沙漏,暗示了强大的生育能力。鲁本斯对肉体光色的细腻表现甚至带有情色意味,让人不由得想起古希腊圆雕《米洛的维纳斯》。自古希腊艺术发展以来,欧洲艺术家描绘女性身体的传统一直在延续,而形体美也一直是艺术判断的重要标准。受到鲁本斯的影响,19至20世纪的现代艺术中,仍可发现很多艺术家循着鲁本斯的足迹,以表现丰腴的女性人体为目标,如法国印象主义画家雷诺阿喜欢描绘外光中的丰满裸体女性,野兽派艺术家马蒂斯痴迷于以绘画和雕塑表现女性肥大的躯体。

图7 鲁本斯《劫夺留西帕斯的女儿》,布面油画,
1618年,慕尼黑老绘画陈列馆藏

作为审美对象的女性身体，经常反映出男性艺术家的性别观看视角，其包含着性、身份、阶层等多种因素。美国艺术史家琳达·诺克林在《为什么没有伟大的女性艺术家》一文中提出女性艺术长期囿于男权束缚的历史，因此，无论是提香的《乌尔比诺的维纳斯》，还是鲁本斯的《美惠三女神》、委拉斯贵支的《镜前梳妆的维纳斯》，画中身材丰满的女性人体都成为满足男性审美愉悦的对象。而丰满之于女性，并非多余的脂肪，它意味着丰润饱满的肌肤，一种随体重增加而来的适意和满足[1]。

当然，对肥胖者裸体的描绘并不限于女性，鲁本斯最出色的弟子、巴洛克艺术的另一代表画家安东尼·凡·代克就曾在一幅古希腊神话题材的作品中描绘过肥胖的巴库斯。画中明亮的光色主要集中在恣意狂吃的巴库斯肥胖的身体上，身边众人手捧葡萄表明了酒神的肥胖原因。

在人类历史的大部分时间里，人类都在与食物匮乏做斗争。因此，肥胖在历史上被视为财富和繁荣的标志[2]。肖像画艺术中，法国巴洛克画家查尔斯·梅林创作的《亚历山德罗·德尔·博罗将军像》因生动传神地刻画出肥胖对象的雍容体态而让人印象深刻。画中亚历山德罗·德尔·博罗将军侧面而立，傲视观者，他左手持剑，右手拎起下身的长裙。从透视的角度，这种侧面画法显然能够消解将军的臃肿，而创作者将对象的姿态和目光表现为俯视，由此传达出画中人的威权。如果说梅林创作的肥胖者象征着权力，德国画家巴斯勒莫斯·范·德·赫斯特（Bartholomeus van der Helst）的肖像画《杰拉德·安德烈·比克像》（图8）则通过描绘对象的肥胖反映了其对财富的拥有。被描绘者杰拉德是1642年荷兰阿姆斯特丹市长的爱子，家庭显赫，富甲一方。画家对杰拉德做了四分之三的侧面描绘，其脸颊白皙肥胖，下巴堆叠，没有脖颈的头部较之肥大的身体相形见小。画家精细地刻画出丝绸外衣和蕾丝领袖，以富贵之气掩盖衣服包裹下的真实身躯。由上述肖像画可见，画家通过透视角度和衣服巧妙遮掩了肥胖者的身体特质，并由此展现身份、地位、权力和财富。但这种社会学的叙述

[1] Vigarello G. The metamorphoses of fat: a history of obesity [M]. NewYork: Columbia University Press, 2013: 88.
[2] Haslam D. Obesity: a medical history [J]. Obesity reviews, 2007 (S1).

并非所有肖像艺术家的创作目标，英国超现主义画家卢西安·弗洛伊德就始终强调以本真的绘画语言描绘肖像者的身体。

图8　巴斯勒莫斯·范·德·赫斯特《杰拉德·安德烈·比克像》，布面油画，1642年，荷兰国立博物馆藏

人体是卢西安·弗洛伊德一生探寻和表现的主题，他笔下多为普通人，一丝不挂地躺在其工作室的沙发上或床上。弗洛伊德经常表现肥胖臃肿的身躯以及布满皱纹的皮肤，在他看来，这种对肉体的具象描绘真正地表达了生命的本质。如《沉睡的救济金管理员》（图9）一作，画中表现了封闭的室内空间，一个满身赘肉的肥胖女性斜躺在沙发上沉睡。画面上，焦点即女性肥胖者的肉

图9　卢西安·弗洛伊德《沉睡的救济金管理员》，布面油画，1995年，私人收藏

身：巨大的乳房、冗赘的腹部与四肢。这种笔触暴露而绷紧的风格显得粗率而感性，近乎畸形。但这正是他追求的目标，他并不希望人们关注画面色彩，而是力图表达一种生命本质。卢西安·弗洛伊德将肖像画的外衣褪下，去除权力、性别、形貌，最后展现在观者面前的只有躯体的真实，如其绘画中的肥胖者，让人摈弃联想，回归对绘画性语言及肉身存在的观看。这也成为肥胖艺术史中的另一种描绘方式。

艺术史中的肥胖者还与疾病相关。1513年，弗兰芒画家康坦·马赛思在油画《丑陋的公爵夫人》中描绘了一个丑陋而肥胖的年老女性。1989年，《英国医学杂志》推测她可能患了佩吉特氏病并已处于晚期。这种病使骨骼变形：她的鼻子被推高，鼻孔异常拱起，下巴和锁骨异常地变大，耳朵向前突出，额头凸起。尽管相貌丑陋，老妇人的衣着却很优雅，该画创作于16世纪初，她的衣服已经过时多年。她那皱巴巴的乳房被紧身裙带压得往上翘，手上还拿着一朵红玫瑰的花蕾。这幅画嘲笑了那些穿着和行为都好像还很年轻的老而丑的人的虚荣心。与《丑陋的公爵夫人》相似的还有莱昂纳多·达·芬奇创作的怪异头部速写系列，两者均显示了不成比例和不太合理的脸部与喉咙。当代学者推测，马赛思送给莱昂纳多一个《丑陋的公爵夫人》的版本，被后者的学生们复制，他们改变了比例，简化了形状，并误解了离奇的勃艮第服装，由此创作出一些肥胖而病态的怪异肖像。

肥胖的侏儒是美术史中另一种有关疾病的图像主题。欧洲一直有表现侏儒的绘画传统，如委罗内塞1573年创作的《利未家的宴会》就描绘了一些供大家娱乐的侏儒和小丑。在西班牙绘画中，侏儒的形象得到进一步的强化，尤其是肥胖的侏儒。1680年，西班牙宫廷画家胡安·卡雷尼奥·德·米兰达以一位巴塞罗那地区的5岁小女孩为模特分别创作了油画作品《尤金妮亚·马丁内兹·维耶候，穿衣服的恶魔》《不穿衣服的恶魔》（图10）。这两幅作品的描绘对象是宫廷的侏儒，其尽管只有5岁，体重却达到154磅（约69.85千克），因此身形非常肥胖，画家分别表现了其身穿长裙和未着衣的状态。

在这两幅画中，女孩目光斜视，身材短小，躯体和面部都十分肥胖，画家的创作目的主要是再现宫廷侏儒这一供大家猎奇和观赏的对象。部分

图10　胡安·卡雷尼奥·德·米兰达《不穿衣服的恶魔》，布面油画，1680年，普拉多美术馆藏

医学家认为，尤金妮亚身患普拉德·威利综合征，典型症状包括暴食、肥胖、斜视、智力和情绪问题等①。事实上，创作宫廷侏儒早有先例，米兰达所就任的国王画师一职此前由委拉斯贵支担任，而委拉斯贵支1659年创作的《宫娥》一画就描述了玛格丽特公主的玩伴——肥胖的侏儒。西班牙画家对侏儒的描绘引起后世艺术家对这一题材的关注。1899年，巴斯克画家伊格纳西奥·苏洛亚加创作了油画《侏儒唐妮娅·梅赛德斯》，他通过写实主义手法再现了一个肥胖的侏儒。画中侏儒女童外衣掩盖着肥胖的躯体，右手怀抱一个光滑的金属球，画作通过球形与侏儒身材的彼此映衬，将女孩的肥胖和呆滞表现得更加明显。西班牙绘画史中对肥胖侏儒有着长期刻画，该类图像反映了西班牙的宫廷生活，也为疾病困扰下的侏儒留下了病史资料。

艺术史中一部分肥胖者图像可以被视为对权贵者的书写，但伴随着时代审美风尚的变迁，肥胖者图像更多成为一种嘲讽，尤其是漫画这种形式，经常以夸张、辛辣的手法表现和讽喻那些大腹便便的肥胖者。1791年，托马斯·罗兰森的漫画《更紧一点》（图11）塑造了一名正在穿衣的肥胖贵妇，她身后的男性裁缝试图用力地将她几乎被肥胖身体撑开的衣服拉合。这件作品对肥胖者的讽喻非常明显。女性扬起短而粗壮的双臂，她的肥胖身体与帮其穿衣而东倒西歪的瘦弱裁缝构成一种滑稽的身形对比。

① 博尔丁、迪安布罗西：《艺术中的医学》，邵池译，中国协和医科大学出版社2019年版，第35页。

图 11 托马斯·罗兰森《更紧一点》，1791 年，美国国家画廊藏

罗兰森对肥胖者的描绘显然不同于梅林和赫斯特的肖像创作，后两者通过对肥胖者的再现表达了对拥有权力和财富者的尊重，罗兰森则通过肥胖者的形貌和举止讽刺了其丑陋和傲慢。这种社会学意义的时事漫画并不罕见，詹姆斯·吉尔雷（James Gillray）就曾经借由刻画威尔士亲王乔治（后来的乔治四世）的肥胖，从而讽刺其道德败坏与智力迟钝（图 12）。吉尔雷描绘了这位自我放纵的英国王位继承人，在吃了一顿丰盛的饭后，慵懒地躺坐在扶手椅上，用肉叉剔着牙齿，他膨胀的肚子几乎把马甲上唯一扣上的纽扣撑开。奢靡与贪食的生活让年仅 30 岁的乔治疾病缠身，画

面右边的一堆诊断单充分说明了这一点。吉尔雷讽刺漫画中的皇室形象基本都以大腹便便的样式出现，肥胖不仅是画中人地位的象征，同时也是对他们奢侈、浪费生活的讽刺。

图 12　詹姆斯·吉尔雷《贪食者的恐怖消化系统》，
1792 年，大都会艺术博物馆藏

西方艺术史中还包含着对肥胖的中国人的描绘，其中最著名的描绘对象当属乾隆皇帝，如詹姆斯·吉尔雷 1792 年创伤的漫画《北京朝廷接见外交官及其随从》（图 13）中，乾隆皇帝被刻画成夸张的肥胖者。在这幅画中，乾隆皇帝体态臃肿、行动不便地躺坐在榻上，面前的外国使臣单膝跪地，向前呈上文书，身后则是带着琳琅货物的随从。

图 13　詹姆斯·吉尔雷《北京朝廷接见外交官及其随从》，1792 年，大都会艺术博物馆藏

事实上，这种极夸张的乾隆形象只是画家的一味想象，约翰·巴罗曾回忆乾隆的真实相貌："虽然已是 83 岁，但乾隆的外表和行动力都像 60 岁的健壮男子……我猜他的身高大概是 5 英尺 10 英寸，而且他的体态非常挺拔。他 83 岁的身体并未发福，也非肌肉发达，但不难看出他曾经体力强健。"① 显而易见，作者通过将乾隆皇帝塑造成夸张的肥胖者，力图表现一个倨傲的清朝帝王。这一类对乾隆皇帝的程式化歪曲手法还可见于《中国皇帝布莱顿宫廷》（图 14）之类漫画中，均表现了肥胖而滑稽的清朝皇帝形象。

西方讽刺漫画对肥胖的中国人的描绘并不仅仅限于对中国政治人物的嘲弄，也对东风西渐的中国艺术表示了怀疑。17—18 世纪，中国风开始渗透到欧洲的审美趣味中，中国的服装、建筑、园林、工艺等开始进入更多

① Wood，Frances. Britain's first view of China：the Macartney embassy 1792 - 1794 [J]. RSA journal，1994，142：56 - 68.

图 14　乔治·克鲁克尚克《中国皇帝布莱顿宫廷》，1816 年，大英博物馆藏

欧洲人的视野，然而，很多西方人只是以猎奇的眼光看待中国艺术文化。1815 年，《巴黎漫画》上刊载了一幅名为《今日衣着与科布伦茨大道上的中国人》（图 15）的着色蚀刻版画。画面中一位欧洲女性身穿中国式服装，引起路上的两位中国男性驻足注目，其中一位男性还拿着放大镜仔细审视。画中的欧洲女性衣着上有着尖角的反向扇形衣褶，右手持有宝塔轮廓的阳伞。这种中国风格在当时是一种迷人的审美风尚，然而，该画创作者笔下的女性却是一名丰颊肥体的女性，她的辫子翘向天空，表情充满骄傲。作品由此表明中国服装与穿着者的格格不入，但绘画故意选取肥胖女性，而制造荒唐可笑的效果，其创作前提本身就带有对肥胖女性的偏见以及对中国文化的排斥。

19 世纪之后，西方世界对肥胖的看法发生了变化。几个世纪以来，肥胖是财富和社会地位的象征，但此时苗条开始被视为新的审美风向标。在 1819 年的印刷品《美丽联盟，或布莱克本的女性改革者!!》中，艺术家乔治·克鲁克尚克（George Cruikshank）批评了布莱克本女性

图 15 《今日衣着与科布伦茨大道上的中国人》，
1815 年，大都会艺术博物馆藏

改革者的工作，并利用肥胖作为一种手段，将她们描绘成没有女人味的人①。世纪后半叶，肥胖在社会中上层人群愈加不受欢迎。1956 年，英国波普艺术家汉密尔顿在"此即明日"的画展上展出了拼贴作品《究竟是什么使今日家庭如此不同，如此吸引人呢?》，其中就包括了健美者的形象，这正是电视、电影等媒介不断塑造的健康形象。

然而，仍有不少当代艺术家以肥胖者为创作主题，如珍妮·萨维尔（Jenny Saville）和费尔南多·博特罗（Fernando Botero）。萨维尔以巨幅裸体女性而著名，她笔下的女性看似肥胖，实则强壮，传达出她以不同视角观看女性自身的态度。另一位当代以肥胖者肖像闻名的哥伦比亚画家博特罗，一直表现着"膨胀"风格的肥胖者。博特罗笔下的人物充满了戏剧性的夸张造型，身形丰满而和谐，肥胖而准确，这些人物是变形的、荒诞的、不真实的，却具有独特的造型意趣。在解释创作肥胖者形象的原因

① Kitchener, Caitlin. Sisters of the earth: the landscapes, radical identities and performances of female reformers in 1819 [J]. Journal for Eighteenth-Century studies, 2022 (1).

时,他回答:既有风格上的考虑,更为传递他对社会种种邪恶的外强中干、色厉内荏的批判认识①。博特罗的肥胖者图像充满了独立的批判色彩,他的讽刺和批判对象包括拉丁美洲社会中的独裁军阀、无耻政客、为富不仁的富豪、招摇过市的贵妇、性欲如兽的嫖客、麻木寡廉的妓女等,他用膨胀的人物形象塑造出鲜活的社会,这也是他对拉丁美洲地区的政治和现实的深刻洞察。如博特罗以阿布格莱布监狱丑闻为题材创作的《虐囚》系列作品,血淋淋地揭示出现代政治中的丑陋和罪恶。画中人无论是施虐者还是受虐的对象,其躯体和四肢都像圆柱体,画家对这些身体造型进行了夸张化的"膨胀"处理。这些受虐者形象与米开朗基罗《奴隶》雕塑中的健美身躯风格迥异,却都表现了人类的堕落和普通人在政治时局中的悲惨命运。事实上,博特罗对肥胖者几何化的艺术描绘与立体主义艺术风格不无相似之处,曾对立体主义有着深远影响的后印象派画家保罗·塞尚声称:"整个世界都是由球体、圆柱体和圆锥体组成。"② 毕加索 1921 年的油画《人体》和莱热 1927 年的油画《持花瓶的女人》,无不是这种立体主义绘画的反映。博特罗绘画中的肥胖人体就像不同圆柱体的联结,只不过他进一步简化了几何语言并将之放大和变粗。这是他对现代社会中肥胖之美的重新认识,也是他对身体语言的艺术提炼(图 16)。

图 16 费尔南多·博特罗《马戏团女孩与宠物》,布面油画,2008 年,奥佩拉画廊藏

西方艺术史中的肥胖图像,以身体为媒介,将肉体观看转化为艺

① 啸声:《好样的,博特罗!》,《美术》2006 年第 4 期。
② 杨身源、张弘昕编著:《西方画论辑要》,江苏美术出版社 2006 年版,第 410 页。

术创作,从身体与环境的联系中传达思想。在禁欲主义之风弥漫的中世纪,人们常常将肥胖者与罪行相联系。在贵族社会中,肥胖的形象是一种身份、阶层和财富的炫耀性展示,但在现代性的商业世界中,肥胖者往往指涉的是那些收入低下的普通人。在民主意识浓厚、文明思想进步的时代,肥胖者因被视为不节制的德行而遭受批评。

在不同时代、地区和风格的塑造下,艺术史和服装史共同显示了裸露和遮蔽的肥胖者躯体,如鲁本斯和弗洛伊德笔下的人物,这些裸体艺术仍然保留着衣服的印记,正如安妮·霍兰德(Anne Hollander)所说:"尽管衣服已经被脱掉,裸体的身子是从自己的模子里铸出来的。时尚可能总是会影响身体的表现形式,而任何时候不时尚的东西都可能被简单地删除。"[1] 肥胖者图像同样与性别及性相关联,西方艺术史中不乏对女性裸体的情色表现,很多艺术家描绘的肥胖者都强调了肉欲,艺术家对女性裸体的大量表现也引起了女性主义者的不满。

肥胖者图像见证了艺术和医学、民族学、宗教学、社会学、人类学等学科知识间的联结。艺术史中的肥胖者究竟是何病因引起?肥胖究竟是一种罪还是一种病?为何西方漫画中的中国乾隆皇帝如此肥胖?博特罗描绘的美洲肥胖者是否源于现实?这些问题都让人们重新思考肥胖者图像的历史成因,也促使艺术史研究以此为切入点,进入更开放的议题空间,通过更丰富的史料和图像来揭橥肥胖者图像史中隐含的艺术文化。

[1] Woodhouse, Rosalind. Obesity in art: a brief overview [J]. Frontiers of hormone research, 2008 (36).

基于形相学理论的《汉画总录》画面描述术语分类

张彬彬

(上海外国语大学世界艺术史研究所)

摘　要：术语是对图像意义的概括和归纳，术语分类本质上是一种图义分类，而本文从图法层面讨论术语分类，是将术语所代表的图义归集到图法的不同层次；从图性层面进行讨论，是区分术语表示的图义的不同性质。对图像进行分类，在最低一层，并不是只有图义分类这一个层面。因此，要对图像进行彻底全面的分类分析，还需要从不同的分类层面（图法、图义、图性等）分析图像本身。

关键词：形相学；画面描述；画像石图像

在图像数据库中，可以通过词的检索来检索图像，其基础是对图像进

行语义标注，即建立图像和语词的关联。在《汉画总录》中，是通过对图像内容进行文字描述，形成"画面描述"文本，以实现这种关联。目前，在《汉画总录》的画面描述中已经积累了1 841个词语，每一个词语都对应画像石图像中的某一类图像或图像局部。这些词语构成了《汉画总录》图像术语表。每一个图像都是特定的个体，而词是对图像意义的归纳，每一个图像术语，对应若干图像，以词描述图像，是对图像进行图义层面的分类。在汉画图像数据库中，用这些术语作为查询词，搜索画面描述文本，就能够找到与该查询词相关的全部图像；用这些术语对图像建立索引，即建立词与图像的对应关系，能够以词筛选图像；分析索引词的词义，构成索引词的分层和分类结构，从而构成图像志分类索引系统的基础。

目前已建立的图像志索引系统包括针对西方图像传统的Iconclass①、面向中国古代图像的中国图像志索引典②、针对专题图像的普林斯顿大学中世纪艺术索引③、瓦尔堡研究所图像志数据库④等。这些系统分别对其针对的图像的主题和内容，梳理和设计索引词的分类结构体系，用索引词对图像进行语义标识，以索引词的分类结构对图像进行分类。

《汉画总录》图像术语表参照汉画研究常见的主题分类习惯，将术语分为十余个主题，包括天象、神祇、瑞兽、仙禽、瑞木、人物、典故、宫室、车马、狩猎、乐舞、百戏、庖厨宴饮、服饰、器物、动物、植物、纹样等⑤。这是根据图像内容进行的主题分类。然而，术语表中的术语各在不同的图像结构层次，有不同的面向，如"人物对语""乐舞百戏""荆轲刺秦"指图像描述的场景或故事；"门吏""武士""侍从"指图像中的人物的社会身份；"侏儒""高鼻""深目"指人物的外貌，有外貌的总体和局部之别；"拥""跽坐""弓步"指人物的动态或姿态；"进贤冠""长袍""垂髽髻"是人物的局部细节，其中有冠服和发式的区分；动物的"条形花纹""环形

① 分类目录于1973—1985年出版，线上查询系统（https：//iconclass.org/）于2005年发布。
② Chinese Iconography Thesaurus-CIT. https：//chineseiconography.org.
③ The Index of Medieval Art. https：//theindex.princeton.edu/s/Browse.action.
④ The Warburg Institute Iconographic Database. https：//iconographic.warburg.sas.ac.uk.
⑤ 见北京大学汉画研究所《汉画总录》索引—标识词表。

斑纹"是动物皮毛表面的特征;"半月形""折线纹"则与图像中的形状有关。

"形相学"中的"图法学"关注图像的结构,包括从线条到形状、图形、形象、图画、幅面到整体单位等七个不同的图像层次①,其中包含图像在不同层次之间、同一层次之内的局部和整体、局部和局部的关系。"图义学"在西方图像学基础上讨论图像的意义。此外,还有对图像的性质(图性②)的讨论。从这三个方面检视汉画图像术语表中的每一个术语,讨论术语所指的图像,以图像结构层次、意义、性质等方面作为分类维度,确定术语所在的类别,逐步建立基于形相学理论的汉画图像术语分类结构。Iconclass等现有的图像志分类系统几乎都在图义这一层面构建分类结构,汉画术语按主题的分类也在图义层面。而图法是从横向切分,将术语划分到画面结构的不同层次。其中,形状(如"半月形")、形象(如"门吏")、画面(如"乐舞百戏")三层都与词(图像识读的结果、图像的命名)紧密关联,又以表示形象的术语为最多,按照图法的分层逻辑,形象之间也存在结构层次关系需要区分。图性作为第三种分类的维度,暂用"描绘/叙事""指代""装饰"三种性质对术语进行区分。

对《汉画总录》图像术语的分类,是"汉代形相目录"③ 层级的工作,其中关于事物形象的分类讨论涉及现代科学视角下的"汉代事物目录"。

一、图像术语分类目标

《汉画总录》术语表中的每一个术语都来自《汉画总录》中的画面描述,每一个术语都有对应的图像,术语的分类问题与图像的分类问题直接相关。辨识图像的意义并以术语描述,就是对图像的图义分类,一个术语对应的是一组同义图像。例如,本文统计的4 500余条画面描述中,153 个

① 朱青生:《图法学:图像构成逻辑》,宿州博物馆编《宿州市汉画像石撷珍》,文物出版社2022年版,第1—6页。

② 朱青生:《图性问题三条半理论——〈汉画总录〉沂南卷的编辑札记》,巫鸿、郑岩、朱青生主编《古代墓葬美术研究(第五辑)》,湖南美术出版社2022年版,第223—244页。

③ 见朱青生《汉代事物目录三种》,包括汉代事物目录、汉代名物目录和汉代形相目录三种。

"轺车"出现在122条画面描述中，也就是122幅图像中的153个局部被识别为"轺车"，以术语对图像进行描述，是一种语义标注，标记为"轺车"的所有图像构成一个类别，以术语"轺车"作为类别名称。同一个术语索引的同类图像，其中的个体存在图像差异，是图像分类问题中还需要关注和讨论的问题。对术语进行分类，是对以术语为类别名称的图像分类再进行分类，其目标之一是为图像建立以术语索引的图像志分类结构。

用术语命名图像，是将图像问题部分映射到语言问题。当前，基于提词（prompt）的图像生成模型（如 Stable Diffusion、Midjourney）迅速发展，图像和语言的关系问题也成为图像生成技术中的关键问题，以 prompt 的形式更有效的编写画面描述，帮助计算机更充分而准确地理解图像内容，是提高图像生成质量的关键之一。按照目前所见的关于如何有效编写 prompt 的建议中，通常建议将画面描述中的画面内容描述与画面效果描述区分开。其中画面内容再分为画面主体（如人的外貌、身材、发色、服饰、表情、动作、相关的物品等信息）与主体所在的环境（季节、地点、天气等信息）两类；画面效果则包括画面风格、清晰度等描述。在画面主体描述中，进一步把主体的特征与对主体的修饰加以区分。有的模型甚至使用更形式化的描述规则，为 prompt 设计了特定的语法和用词规范，为描述词设定权重，使得画面描述成为一种结构化的、带有量化参数的非自然语言文本。计算机程序按照预先设定的方法解析文本，能显著提高理解文本的准确性。

从文本到图像生成，用来描述图像的术语和文本，在图像（视觉表达）和对图像的理解（暂以语义表达）之间建立了通路。术语只是语义的代号，对术语进行多层面分类，是从不同角度和层次分析术语的构词方式、类别和性质，进一步分析《汉画总录》中画面描述的描述侧重点，探索为计算机编制画面描述的方式，以类 prompt 的方式来设计画面描述的语法和规则，帮助计算机理解图像，并更准确的理解术语，以术语为中介自动建立图像与文献、图像与图像的广泛连接。这是术语分类的第二个目标。

二、按图像结构层次分类（图法分层）

从汉画图像的结构层次看，按照图法理论，从能辨识的线条开始，构

成没有明确意义的形状（如"半月形""三角形"），再由线条和形状构成具有意义的形象（如"门吏""彗"），多个形象集合在一起，可以构成意义更丰富的形象（如"执彗门吏"），或通过形象间的关系构成叙事，成为图画（如"猛虎扑牛""迎宾拜会图"）。在《汉画总录》（下文简称总录）术语表中，按图法结构分层，可以将术语归入"线条""形状""形象""图画"等几个层次。

（一）线条

在线条层次，总录中存在两类术语。

一是关于线条的形，如"平行斜线""弧形线条""竖线纹""三角线纹""顺时针涡卷线纹"等。这类词语在总录中见到两种用法：第一种，线条用来表达形象，如，"其笼冠用两组平行斜线交叉构成菱形纹"（SSX-MZ-021-02）①，"颈部鬃毛用平行细线表现，身体肌肉突起和皮毛则用较粗的弧线示意"（SSX-MZ-021-20），用线条来表现笼冠的结构、骆驼的鬃毛和肌肉，线条用于造型，是形象的重要组成部分。又如，"弧形线条（一说彗星）"（HN-NY-029-01〈3〉），"画面下边为波形曲线，似表现山峦"（JS-XZ-079），线条的造型意义并不明确，在图像识读中结合其图像环境，可能被理解为特定的形象。第二种，线条不作为描绘形象的成分，而用于补白或装饰，如"画面空白处填刻竖线纹"（SD-ZC-070），"壁面（肉）填刻顺时针涡卷线纹"（SD-ZC-114），在画面描述中，用"填刻"表明其补白或装饰的作用，在总录陕西、山东、河南、安徽等卷4 500余条画面描述中，"填刻"出现了559次，其后作为宾语的纹样术语中，有13种纹样术语描述了构成纹样的线条形态，如构成"竖线纹"的竖线，构成"折线纹"的折线。纹样可以填刻在形象内部，如"壁面（肉）填刻逆时针涡卷线纹"（SD-ZC-105）；也可能填刻在形象之外，如"空白处填刻竖线纹"（SD-ZC-118-01）。纹样作为装饰，常见在边框中，如"画面上、下、右三边有框，右侧及下边双边框中填刻斜

① 文中引用的画面描述均摘自《汉画总录》，括号中的编号是《汉画总录》原石编号。后续不再逐一说明。

线纹"（SD-ZC-022）。也可能在整个画面中，如"画面刻菱形线纹"（SD-ZC-001-01〈5〉），纹样即是图画的全部内容。需要说明的是，以上两类用法中使用的术语并不存在分界。一个线条术语是用于描绘形象还是用于补白或装饰，由其对应的图像所在的图像环境来确定。说明线条形态的这一类线条术语进入分类结构中的图法-线条层次。这些线条可能构成形状，可能构成形象，也可能直接构成画面，都是图像结构层次中的最低层。

二是关于线条的属性特征。包括颜色、刻制工艺、形式等方面。如"红彩线""墨线"，"外用红彩线勾勒，内涂白彩"（SSX-SM-013-03），"鼻用墨线描绘"（SSX-SM-010-05），"骆驼以墨线画眼睛"（SSX-MZ-021-20），说明用于描绘形象的边线的颜色。如"阴线"，"人物的五官、衣纹均以阴线刻划"（SSX-HS-001-04），说明线条的刻制方法。如"单线""复线"，"主体纹样外用复线刻画"（HN-NY-1043），"四周刻单线作为外框"（SD-ZC-030），说明线条的线型。表示线条属性特征的术语是对线条形式的说明，是线条的修饰词，不是图像结构中的必要因素，不进入图法-线条类别。

（二）形状

形状由线条组成。总录术语表中，有"方形""圆形""半月形""覆盆形"等表示形状的术语。形状术语在画面描述中有两种典型用法。第一种，形状是对物的外形的概括表达，如"覆盆形柱础"（SSX-MZ-009-12），覆盆形是对图像中柱础形状的概括。又如"手持一圆形物（一说为丹）"（AH-XX-035-02），"跽坐捧一方形不明物"（HN-NY-295），此处使用的形状术语，既描述了图像中的内容呈现的形状，手持一件圆形的物品，手捧一件方形的物品；也记录了人辨识图像的一个阶段，羽人手持一个圆形的物品，在一些文献中（在总录中记录为"一说"），根据羽人和龙的关系，认为圆形的物品是一粒"丹"（形象）。圆形和方形不具有明确的意义，一旦辨认出其意义，则进入形象层次，以表示形象的术语（如"丹"）来记录。第二种，形状就是形状本身，不表达具体的物，如

"躯干部刻圆形和条纹"（HN-NY-195〈2〉），圆形是半人半龙女神躯干上的花纹①，可能作为形象的装饰；如"三角形纹。三边可见框"（HN-NY-990），三角形作为纹样，是画面的主体，在本文统计的4500余条画面描述中，"三角形纹"出现了245次，除独立作为画面主体纹样外，也与其他纹样搭配作为画面主体，或"填刻"在边框中成为边框的组成部分；如"画面分割为三个方形，中间方形内为一八瓣花朵"（SD-YN-001-52），方形是对画面进行的划分。

以形状对形象进行概括，如果这个形状（"覆盆形"）与图像中的其他部分（柱、斗拱等）的相关性使得意义呈现，能够辨识其形象意义，则形状成为形象（"柱础"）；用形状对形象进行装饰，则形状是形象的组成部分；而起划分作用的形状不构成形象，是图画的组成部分；起补白作用的形状不构成形象，也是图画的组成部分。

（三）形象

总录术语表中，数量最多的术语在形象层次。如人、神怪、物，人的服饰、神怪的羽毛、建筑的部件，凡能辨识其意义的图像个体，都在形象层次②。对形象术语进行分类，包括两个方面：一是形象从意义上如何分类，进入图义分类的层面，在下一节中详述；二是一个复杂的形象如何由一组简单的形象构成，是形象层次内部的图法结构问题。

图像中的一个形象可能由多个形象组成，分别刻画了形象的各组成部分，使形象完整而详细。一组形象还可能因为其间发生了联系，比如一个形象的行为与另一个形象相关，而使它们成为一个形象整体。多个形象组成一个形象时，不同的形象有不同的结构形式，将形象暂分为物（植物、

① 在一些图像中，如龙躯干上的花纹，较为明确地表现了鳞片，在总录中，则以鳞的形象术语来描述，如"刻一半人半龙神（一说为伏羲），戴进贤冠，衣摆下可见龙脚，尾有鳞，尾左缘有一网纹带，似表示毛羽"（AH-XX-116-16〈1〉），此处，明确识读为鳞的线条或形状，以"鳞"描述，而不能明确识读为"毛羽"的"网纹带"，则记录其形状，并记录对"网纹带"形状所表达的"毛羽"形象的判断。

② "图法学对图像构成逻辑所分的层次4'形象'具体构成叙事性图像可以辨识的'形象'因素，这些被确认的形象具有与现象和对象世界相关联对应的性质。"（朱青生：《"图性"问题三条半理论——〈汉画总录〉沂南卷的编辑札记》，巫鸿、郑岩、朱青生主编《古代墓葬美术研究（第五辑）》，湖南美术出版社2022年版，第223—244页）

动物、人造物)、人、想象三个类别进行分析。在作为主体的人、动物、神怪形象和其他形象构成一个整体形象时，主体的行为是连接不同形象的重要因素，本节对行为在图法结构中的作用单独进行说明。

1. 物

植物、动物、人造物的形象由其各部分的形象组成。如"一株带着花朵的大叶植物"（SD-YN-001-06），植物的形象包含了花朵的形象和叶的形象；"画面正中刻绘一熊，身体上面用阴线和墨线勾勒显示斑纹，眼、耳、口均涂红彩，呈张牙舞爪状"（SSX-SM-012-01），熊的形象中有身体、眼、耳、口等形象，"张牙舞爪状"是其整体形象的姿态，动物的姿态所表达的动作和行为在后文"行为"小节中分析。建筑的形象由各建筑部件的形象组成，如"右侧刻一干栏式（？）建筑，双柱（左柱残，仅见下部及柱础），柱上有大栌斗承檐，檐口可见圆点纹，似表现瓦当，柱础为两层阶梯形。"（SD-ZC-024），该"干栏式建筑"形象由"柱""柱础""栌斗""檐""瓦当"等建筑部件的形象组成。"中为建鼓，有华盖、羽葆、卧羊鼓座"（AH-HB-031）则说明了建鼓形象的各组成部分。形象中较为常见的细节特征，也有相对固定的描述，如"右衽大袖袍，领口、袍下摆、袍下所露曳地内裙摆皆施缘，大袖在腕部堆叠数层，腰系带"（HN-NY-124〈2〉），描述了袍的领、下摆、袖、腰带等细节特征，内裙长度"曳地"，袍前襟"右衽"，各部分"施缘"，均为总录中对图像呈现的服饰细节的常见描述。

2. 人

人的形象主要由身体部位、穿戴的服饰、持拿的物品三类形象组成。人的身体部位特征又包括身体部位的形态与姿态两个方面，如"力士（胡人？），身形壮硕，头上有环状头（发）饰，虬髯瞠目，上身赤裸，下着短裤及靴，弓步前趋，左手抬起，右手持钺。"（HN-NY-046-10〈1〉），"身形壮硕""虬髯瞠目"描述其身体部位的形态，"弓步前趋""左手抬起""右手持钺"是其动作。"环状头（发）饰""短裤""靴"描述其服饰。"钺"是人手持的物件，通过持的动作与人关联，成为力士整体形象的一部分。

当神的形象是人形时，同样描述其服饰发式、身体姿态等形象细节，如"画面左方为西王母，梳高髻，戴胜，着交领大袖长袍，跽坐"（HN-NY-198）。

3. 想象

大部分想象之物在图像中的显现并不是凭空捏造。在图像中，想象物的局部往往来自现实中的人和物可以识别的局部形象。

从总录中的陕西、山东、河南、安徽等卷中的4 500余条画面描述提取神怪术语进行统计分析，抽取出表示神怪的词语组合一共有150余种。其中包括三类神怪。

第一类神怪是将不同物种的身体部位进行组合，成为现实中不存在的形象。如"内栏上牛首鸟翅人身神坐于仙山神树之巅"（SSX-SM-001-02），组合了"牛首""鸟翅""人身"的形象。在总录中这一类神怪术语有几种不同的构词形式。

第一种术语格式，以"半人半×"描述人的上半身和多种动物——既有现实存在的动物，又有想象的动物——组合构成的形象。如"半人半龙（男/女）神"（出现102次），是人和龙形象的组合。

第二种术语格式，形如"×首×身"（如"鸟首人身""人首鱼身""虎首鱼身"）、"×首蛇尾"（如"人首蛇尾"），用来修饰"神"或怪兽，构成对此类拼合的神怪的描述词。

第三种术语格式，用"神""怪""兽"等作为中心词，用身体部位作为修饰成分，构成的复合词描述不同样貌的神怪形象。如"独角有翼怪兽"（出现49次）组合词语，是独角和翼拼合到兽的身体上，如"羽人"（出现485次）是人的身体长了羽毛。作为修饰成分的词语有以下几种类型：

一是表示整体样貌：如牛形、犀牛形、虎形、羚羊形、龙形、鹿形、象形、豹形、人形等，或似狮、似熊、似龙等。

二是表示身体部位特征：如角的特征有独角、双角、三角等；翼的特征有翼（肩背生翼、臂背生翼）、鸟翅等；头部特征有牛首、鸡首、兔首、羊首、巨首、人面、短耳、长耳、圆耳、尖耳、长吻、尖喙等；躯干特征有人身、鱼身、虎身、圆腹等；颈部特征有短颈、长颈；尾部特征有长尾、

短尾、圆尾、蛇尾、兽尾等；足部特征有鸟足、兽足等；身体表面特征有鳞身、披毛、生羽等。

三是表示动作（作为修饰词）：如衔丹、衔卷云等，丹和卷云通过衔的动作，作为神怪形象的局部。

第二类神怪形象的构成方式，是对现实存在的动物形象的身体部位进行数量增减，在术语构成中，在中心词前增加表示特殊身体部位的修饰词。在总录中，常见的是增加头、尾、足、角的数量，如"九头人面兽"（SSX-SD-153-19），"三角鹿形兽"（SSX-SD-075-02等），"六足鹿形兽"（SSX-MZ-018-20）及"三足乌"（AH-XX-116-19〈1〉等）。

第三类神怪形象，与现实存在的人和动物的形象没有明显的身体部位上的差异，但其相关的物品有特殊的含义，或其所处的环境是神仙的居所，或其与周围形象的关系表明其身份，由图像的环境（context）说明其是神怪。使用的术语，可能是动物术语，如月轮中的"蟾蜍"，也可能是神怪的命名，如持杵捣药的"玉兔"，头戴"胜仗"端坐"仙山神树"或"高台""神架"之上的"西王母"，有羽人在旁侍奉。此类中，对神怪形象的身体部位的描述，与对人和动物的描述几乎一致，使用的术语也相同。

"物""人""想象"三类形象按前述组合逻辑将其拆分为局部的形象，构成了形象层次内部的图法分层结构。其中的各局部形象，则在各类之间互有交集，如想象类中，组成神怪的各部分形象可能就来自动物和人的局部形象。对神怪形象的判断，往往不是依据其局部形态，而要依据各局部形象的组合，或者由多个形象之间的共现关系才能判定。

4. 行为

可以作为主体的人、动物或神怪的形象，除了各组成成分的样貌外，还有形象呈现的表情和姿态。如一个人的形象，由这个人的身体各部位、五官、须发眉毛、服饰等形象组成，各部分形象的细节呈现出人的样貌；各部位的姿态，则表达人的行为，并构成和行为对象之间的关系。如"侍女，梳高髻，着交领细腰曳地袍。一手捧奁，另一手提提梁壶"（HN-NY-509），人物和其"高髻""交领细腰曳地袍"共同构成了人的形象，手的姿势"捧"和"提"呈现人的动作，动作的对象"奁"和"提梁壶"的

形象和人的形象共同构成了侍女的形象;"材官蹶张。头顶似一小圆髻,圆目露齿,口衔一矢,头后可见两立矢;着半袖短襦、短裤,跣足,蹶张一弩"(HN-NY-414),人物和其头顶上的"小圆髻""圆目""露齿"的头部形象,"半袖短襦""短裤""跣足"的服饰形象构成了人的形象,"口衔"和"蹶张"的行为和其对象"矢""弩"的形象,头后的立"矢"的形象,共同构成了"材官蹶张"的人物整体形象。

 在以上例子中,作为主体的形象的姿态,是构成叙事的要素。通过主体的姿态表达的行为,可以使一组形象之间产生关联从而构成一个整体的形象。其中的关联关系包括主体和动作的对象之间的主宾关系,且主和宾成为一个形象整体,如前文引用的侍女和材官蹶张的例子。有一部分组合形象具有较为固定的组合形式,如"材官蹶张",是材官形象蹶张一弩的组合形象。又如墓门或门柱上的一人执彗的形象,构成"执彗门吏"的组合形象。在本文统计的 4 500 余条画面描述中,"执彗门吏"出现了 38 次,"材官蹶张"出现了 13 次,是较为常见的组合形象,是对主体的描绘性呈现。

 我们把描绘人、神怪、物(包括自然物和人造物)的图像放入形象层次,其中的各组成部分的形象作为整体形象的描绘性细节。如果主体的行为对象与主体能紧密构成一个形象的整体,则整体形象也进入形象层次,主体与对象之间的叙事关系作为形象内部的结构关系。例如,当一个人或神的身份判断需要依赖其手持的物件(如神的标志物)特征时,主体形象与物件形象应该合起来成为一个整体形象,它们之间的关系使得整体形象具有了明确的意义,例如,神的图像很可能正是因为其标志物的存在而使图像中的神的意义得以成立。但是,如果形象之间虽然存在一定的关系,但各形象相互独立,未能构成一个整体形象,则将这组形象构成的图像归入图画层次。一组形象因为其间的联系构成形象还是图画,很难明确划分,还需要在具体的图像中分别讨论。

(四)图画

 如前所述,如果图像中的多个形象互相独立,未能构成一个整体的形

象,则将其看成由多个形象构成的图画。在图画中,形象间的关联关系有不同的类型。一种关联是形象之间产生的互动关系,在图像中,这种互动关系由形象的姿态和多个形象构成的位置关系展现。如"右侧羽人,一手执芝草,饲(戏)左侧应龙"(HN-NY-867〈1〉),羽人手执芝草的形象与应龙的形象相邻相向,解读为"饲"或"戏";如"屋内两人对坐,似交谈"(AH-HB-010),两个人的形象相邻相对,产生交谈的联想。另一种形象间的关联关系没有明确的互动性,形象罗列在一起,是因为它们同属一个主题。如"画面中间为乐舞百戏,居左者着短衣跳丸,仰头曲膝单腿跪地;其右三人皆戴进贤冠,左向跽坐,左一吹笙(竽?)左二吹(竖?)笛,右者吹排箫"(AH-XX-119-18),同类形象罗列在画面上,构成特定主题的场景。

由形象构成的图画,在总录术语表中,主要涉及"典故""名称(画题)-非典故"两组。在能明确其"典故"的图画①中,通常能辨别人物形象的角色,如"穆天子""蔺相如""赵盾""后羿""河伯"等,在图像中,通常有能表示其角色的服饰、样貌、互动的关系、关联的物品或所在的环境。以典故作为类别,以典故名为类别名,如术语表中的"泗水捞鼎""荆轲刺秦""二桃杀三士"等,再把人物角色名称术语归置到相应的典故类中,以此明确典故图画和人物形象之间的类别。

在没有明确典故的图画②中,人物形象通常是无名氏。根据其服饰、互动关系、关联的事物及所在环境辨识每个人物形象的身份,如车马图画中,根据动作和乘坐的位置,能辨识"驭者""驭手""骑手""导骑""尊者"等不同人物的身份。以图画主题作为类别,以"乐舞""出行"等表示图画主题的术语作为类别名,可以把表示人物社会身份的术语归置到相应的类别中。

除了上述由形象构成的图画之外,图画还可由线条构成,如"画面刻菱形线纹"(SD-ZC-001-01〈5〉);可由形状构成,如"画面刻三角形纹"(HN-NY-292);图画也可能由图画构成,如"画面左侧刻二人六博

① 参见《汉画总录》索引-标识词表中的"典故"类。
② 参见《汉画总录》索引-标识词表中的"画题(非典故)"类。

对弈，……；画面中间为乐舞百戏，……；画面右端四人，……"（AH-XX-119-18），由六博对弈、乐舞百戏、站立的四人的三段图画构成图画整体，各段图画分别构成独立的叙事意义。

由线条或形状构成的图画不表达故事或场景。一部分由形象构成的图画也并不表达故事或场景，如"卷云鸟兽纹"，从术语上看，"穿璧纹""枝柯蔓草纹"等也由形象构成，但从这些术语描述的图像来看，作为纹样的璧和枝柯蔓草与叙事图画中的璧和植物还有较大的差异。

三、按图像意义分类（图义分类）

用术语描述图像就是按图像意义对图像进行分类，术语就是类别名。再按图像意义继续对术语进行分类，建立以图像意义为依据的术语分类结构。

形象是具有明确意义的最小图像局部，也是构成画面的一种基本单元。通过形象的动态、朝向或方位等设置，构建形象间的叙事关系，或将相关形象罗列在一起，构成图画；形象也可以进入装饰纹样，与图画中的其他部分不构成叙事关系。

由形象构成的叙事图画产生了叙事性的图义。虽然图像构成的叙事与语言构成的叙事不同，图像构成的叙事往往呈现的是故事中的一个场景，由这一场景中的角色和相关的物构成画面的主体，由图像表达角色在这一场景中的样貌和行为。但是，由静态的场景描绘出故事时间线中的一个片段或截面，其图义仍然是故事的叙事，尤其以典故名作为术语时，其图义扩大到故事的整体。在包括神话在内的民间文学的研究中，被广泛使用的民间故事分类索引方法"阿尔奈-汤普森分类体系"（the Aarne-Thompson classification system，简称 AT 分类法）的分类核心是母题，"一个母题是一个故事中最小的、能够持续在传统中的成分。……绝大多数母题分为三类。其一是一个故事中的角色——众神，或非凡的动物，或巫婆、妖魔、神仙之类的生灵，要么甚至是传统的人物角色，如像受人怜爱的最年幼的孩子，或残忍的后母。第二类母题涉及情节的某种背景——魔术器物，不

寻常的习俗,奇特的信仰,如此等等。第三类母题是那些单一的事件——它们囊括了绝大多数母题。"① AT 分类法把角色、背景、事件进行区分。在叙事性图像中,如果借鉴该分类体系,可以将图像按图义进行较清晰的分类整理。图像中的形象是故事中的角色、物件,并交代故事的环境;图画呈现的故事场景通常可以看成单一事件,一种或多种事件构成一个完整的故事;而铺陈形象的图画中,可能出现多个事件,构成一种主题类型。

(一) 图画的图义分类

其一,图画呈现了故事的一个场景,在术语表中以故事名(如荆轲刺秦、泗水捞鼎等典故名)指代,用故事名指图画,图像表达的意义也就不再局限于图画中的形象所指的事物意义和形象间关系构成的叙事意义,而扩大到整个故事的完整情节和意义,一个故事名包含了多个事件(母题)。其二,图画描绘了一个不是典故但形象间有明显互动关系的场景,在术语表中以场景名(如羽人饲龙、对语图等)指代,术语并不指向特定的故事,术语描述的就是图画呈现的场景,只包含单一事件。其三,图画也可能罗列了一组相互之间没有显式的互动关系的形象,在术语表中以主题类型名(如乐舞图等)指代。故事名、场景名、主题类型名即是一种图画术语的分类方式,前两者有明显的叙事性,后者是汇集同主题形象构成图画。

(二) 形象的图义分类

在叙事性图画中,形象是对角色、物件和环境的描绘性呈现,角色是图画中的主体,物件和环境交代叙事场景。按形象在叙事图画中产生的意义和起到的作用,可以将形象分为角色、物件和环境三种类型。角色是人、神怪和(作为图画主体的)动物的形象,物件主要指和主体产生密切联系、被主体使用的家具、饮食具、农具、车等人造物形象,及被主体选取并使用的植物(如羽人手中的一株草)、动物(如拉车的马,耕地的牛)等形象,环境则指山水、云气,包括在山水中生活、作为山水一部分的植物、

① [美]斯蒂·汤普森:《世界民间故事分类学》,郑海等译,郑凡校,上海文艺出版社 1991 年版,第 499 页。

动物形象，及建筑、庭院、桥梁等人可以在其中活动的构造物等形象。

如果不局限在叙事图画中讨论形象的图义分类，图像中的形象可以看成是事物个体的呈现，形象术语是事物的名称，对形象的图义分类可以从事物分类展开。参照事物分类，将汉画总录中的形象术语分为"人""天然""人造""想象"四个大类。人虽然具有自然属性，但其社会属性在汉画图像中充分显示，人的服饰、行为、与其他对象的关系、与环境的关系，构成了人的不同社会身份的人物形象。"天然"是人之外的植物、动物和环境。"人造"是经过人加工制作的产品，包括宫室建筑、器物（按用途可分为礼器、兵器、用器等）、服饰等主要类型。经人加工的食物，如宰杀后的动物部位、制作的菜肴、酿造的酒等，也可归入"人造"类。汉画图像中的神怪等形象出自当时人的世界观，并不是对现实物的描绘和表达，归入"想象"类，包括神及想象的动物（怪兽）。形象以事物进行分类将另文详述。

形象出现在图画中，因此，从图义分类，也可以将形象归入不同的图画构成的类别中。如不同故事中出现的形象归入相应的故事类，不同场景中出现的形象归入相应的场景类中。这个分类从结果上看与以上讨论的图法分类几乎相同，只是分类逻辑不同，不再赘述。

四、按图像性质分类（图性分类）

"图像具有三种加一的性质，亦即除了指代性—区分性—叙事性，还有一种模糊和笼统的归纳——装饰性。这四种性质并列而不平行。"①

在总录术语表中，未收入专门用于标记和区分图像范围的边框、边沿等词。而部分用在特定的位置而具有区分性的图像，如墓门上的"铺首"等，其是否用作区分与其所在的位置有关。如果脱离具体的图像，而讨论术语所指的同一类图像是否具有区分的性质，没有意义。

通过分析术语所指的图像，可以试图分析每一个术语（代表的每一类

① 朱青生：《"图性"问题三条半理论——〈汉画总录〉沂南卷的编辑札记》，巫鸿、郑岩、朱青生主编《古代墓葬美术研究（第五辑）》，湖南美术出版社2022年版，第223—244页。

图像）是否具有指代性、叙事性和装饰性。

有一些术语所指图像的性质相对明确，如总录术语表中的"典故""名称（画题）-非典故"两组术语，不论是指故事、场景，都可以看成"叙事"类；总录术语表中的"行为"术语，用来说明形象的姿态呈现的动作，或说明形象之间产生的互动关系，也归入"叙事"类。形象术语一般指代特定的事物，而图像中的每一个形象则是对对象的具体描绘，使其从对象图像化为形象。形象术语不论其所指是人名、神名还是事物名，都可以归入"指代"类。而汉画术语表中"纹样"类别的术语，虽然一些纹样在具体的使用中，可能具有叙事性，如交代事件发生的空间的垂幔纹；可能具有指代性，如描绘动物皮毛上的斑纹的纹样；也可能具有区分性，如有一些图像中，用纹样划分图像的不同区域。在术语层面，无法做这样的区分，归入"装饰"类。

特别要注意的是，图像的性质往往与具体的图像相关，而术语是对一类图像的图义的统一归纳，对术语进行图性的讨论，是对相同图义的一类图像讨论其性质，图像性质与图义不一定相关，因此，上述区分并不能适用于这些术语所指的全部图像。

文献、记忆与叙事：20 世纪上半叶中西美术的交融

——以美籍华人艺术家周廷旭为中心的考察*

傅慧敏

（上海大学上海美术学院）

摘　要：在 20 世纪 30 年代，周廷旭堪称当时海外华人画家中最为引人注目的画家之一，他的艺术成就曾得到海外艺术院校和媒体的极大认可，而且他的绘画风格与艺术观念曾给予美国杰出的艺术家以影响。但是他的艺术却在 20 世纪艺术史的叙事模式中几近"消失"。本文结合一手的海内外文献，通过周廷旭的个案分析，考察并反思 20 世纪上半叶中西美术乃至文

* 原载《新美术》2022 年第 6 期。

化交流的叙事模式。

关键词：周廷旭；美术史；美术交流；叙事模式

一、"消失"的周廷旭

周廷旭是 20 世纪最早一批留学欧美的画家之一。他 1903 年 4 月 27 日出生于厦门鼓浪屿，是闽南地区颇具声望的华人牧师周之桢（寿卿）的第二个儿子。1917 年，早慧的周廷旭来到天津新学书院[①]学习。1920 年毕业[②]后，他先赴美国哈佛大学学习艺术历史、建筑和考古学专业，1921 年来到美国波士顿艺术博物馆学画，1923 年前往法国巴黎学画。1925 年，周廷旭正式被英国皇家美术学院录取，"求学于薛克特及克劳生之门"[③]，完成学业后，周廷旭乘船东返，于 1931 年夏季回到中国，先应"万国美术会"之邀请，于 1931 年 10 月 27 日在北京饭店举办个展。1931 年底从北京抵达上海举办展览。1932 年年初，他前往爪哇岛和南亚群岛写生，并应荷属东印度群岛艺术协会的邀请，在巴达维亚、斐济、班多恩和三宝垄举办了展览。结束六个多月的旅途之后，于 1932 年 12 月在上海华懋饭店举办个展。周廷旭前半生的生活是由旅途和作画填满的，他似乎一直行走在路上：1933 年他去往东南亚，在那里住了一年多，在吴哥窟等地作画。之后回到了英国，并于 1936 年 11 月在伦敦举办"从北京到苏格兰"（from Peking to Scotland）个展[④]。1937 年他和夫人从葡萄牙航行到北非的摩洛哥，然后前往意大利等地旅行作画，1938 年他到达美国并且于 1942 年在纽约 Knoedler Gallery 举办个展，之后在美国度过晚年，直到 1972 年去世。

周廷旭堪称 20 世纪 30 年代登上海外报纸最多的中国画家——他出现在

[①] Anglo-Chinese College of the London Missionary Society in Tiensin，天津英国伦敦差会创办，学制四年。

[②] 目前通行的资料是周廷旭毕业于天津新学书院，但是考其学制四年，周君就读三年，应为肄业。最早记载其肄业的为《时事新报（上海）》（1930 年 1 月 22 日）。另据《申报》1920 年 2 月 1 日《津學生請願之大慘劇》记载，周廷旭参与周恩来于 1920 年 1 月领导的天津学生运动，且"受有重伤"，与肄业吻合。

[③] 《益世报（天津版）》，1931 年 10 月 27 日第 7 版。薛克特及克劳生，即 Walter Richard Sickert 和 George Clausen。

[④] The Times, London, Nov. 18, 1936; The Times, London, Dec. 1, 1936.

海外纸媒上的报道最早可以追溯到英国官方泰晤士报（*THE TIMES*）1926年12月13日版，文章记载了周廷旭的"一幅风景画，两幅人物画"分别斩获皇家美术学院获三个重要的奖项（won three important prizes for painting）①，1930年上海的英文报纸《字林西报》则多次报道了他在皇家美术学院求学过程中获得了他参与竞争的所有奖项（has gained every prize and medal for which he has entered），其中包括最有权威的特纳金奖（Turner gold medal），且这个奖项是第一次授予一个外国艺术家的②。也就是在这一年，他被提名为英国皇家艺术学会（A. B. R. A）会员，成为该会"中国之唯一会员"③，这项殊荣成为他被海外美术界认可的重要标志，在这短短的几年期间，周廷旭的艺术所获之成绩让他得了国外艺术界的高度认可。

周廷旭的艺术不仅被当时海外媒体频频报道，甚至他的旅途行程与日常起居都常见诸报端，他被主流评论（leading critics）认为是"most promising"（最有前途）④ 的年轻画家。但当我们翻开20世纪的艺术史，却不免遗憾似乎又习以为常地发现，几乎所有可用的调查或艺术史教科书中均不见他的名字，他似乎是一位快被遗忘的画家。在中国近代美术方面，早有学者指出，"看不见"或者被"遮蔽"的艺术家堪称比比皆是⑤，为何会造成这种现象？这不免引人深思。

二、重拾记忆：文献记载中的周廷旭与他的艺术

在1931年11月5日的《字林西报》⑥ 上，刊登了一则堪称热情洋溢的新闻，报道了周廷旭从英国皇家美术学院毕业之后首次回沪办展，其标题

① University News: The Times, London, Dec. 13, 1926.
② Chinese Painter Wins Prizes in Royal Academy Schools. The China Weekly Review, 18 Jan. 1930; NOTES AND NEWS. The North-China Daily News, Jan. 26, 1930；
③ Royal Society of British Artists 的简称。
④ The North-China Daily News, Nov. 7, 1932.
⑤ 李超：《看不见的中国近代美术》，《东方早报·艺术评论》2013年1月7日。
⑥ 《字林西报》是上海第一份近代意义上的英文报纸，是英国人在中国出版的英文报纸，同时也是近代中国出版时间最长、发行量最大、最有影响的外文报纸，被誉为中国的"泰晤士报"。

为《中国艺术家回来了：皇家美术学院的周廷旭先生将在此办展》，文中这样写道：

> 周先生即将访问上海。周先生是英国伦敦的皇家美术学院 1926 年的 Creswick 奖和 1929 年的 Turner 金奖的获得者。周先生在美国和欧洲学习了 11 年……是极少数几个认真学习西方艺术并将其与中国艺术相结合并取得成功的学生之一。或许没有任何一位中国艺术家能比肩周先生从与西方的接触中的获益，他和所有严肃认真的学生一样，明智地选择打好他艺术的根基。他有着辉煌的学术记录，拥有许多显著的成就，其中惊人的成就可能发生在去年（1930 年）的伦敦，当时他分别举办了两次展览，受到了著名评论家的好评，他们称赞他是这一代最有前途的年轻画家。在克拉里奇画廊，（玛丽）王后参观了他的展览，并且请他出席，与之握手，祝贺他作品的成功。
>
> 他是厦门人，现在也才二十几岁。特别有趣且值得注意的是，当他还是伦敦皇家学院的学生时，他参加的每一个绘画奖都获得了荣誉；事实上，他赢得了该学院向外国人可提供的一切奖励。他是英国皇家艺术家协会唯一一位中国会员。为他赢得特纳金质奖章的那幅画是在三天内完成的。"①

文章不仅形容周廷旭是"最有前途"的年轻画家，也对他"出色的西画功底"进行了赞扬，并且对 1930 年 6 月和 10 月他在伦敦的两次个展进行了相关描述。值得注意的是，《字林西报》是当时在上海的英法租界发行的英文综合性日报，素有代表在华"英国官报"之称，它的受众除当时侨居中国的外国人以外，还包括一些中国的知识分子，作为综合性日报，它关于艺术的内容并不多——大部分提及的艺术家也通常是外国艺术家，极少出现中国艺术家，像林风眠、张大千、刘海粟都未被报道过，而周廷旭的名字却屡见诸其报端②。上文提及的 1930 年周廷旭在伦敦的两次个展，在上海租界的英文报《北华捷报》《字林西报》和英国的《泰晤士报》都有详细的报道和宣传。

① 文章引用的所有英文文献均由作者翻译。下同。
② 根据附表，仅 1930—1937 年间，关于周廷旭的新闻出现在《字林西报》上 19 次。

文献中还记载了周廷旭的交游圈。1930 年 10 月，周廷旭在伦敦的展览得到了时任南京国民政府的驻英公使施肇基（Alfred Sao-ke Sze）的赞助，大英博物馆东方绘画馆馆长劳伦斯·宾雍（Lawrence Binyon）为其撰写画展前言，社会各界名流出席，展览收获了极高的人气且销售颇佳①。周廷旭得到海外媒体的关注，应该与他在皇家美术学院的获奖经历以及他于 1930 年 6 月在伦敦 Claridge 美术馆个展时得到英国王后的首肯有关②。那是周廷旭生平第一次个展，玛丽皇后亲临画廊，对其作品赞赏有加并且购画一幅，次日，他的画作就被抢购一空。"当时伦敦各报，皆有记载颂扬，此事实为中国美术界生色不少"③。这次个展之前，他还曾陆续参加过多次英国皇家美术学院举办的展览④。

回国之后，周廷旭一方面积极地参与社会活动，另一方面则是筹划举办展览。1931 年 10 月，他应"万国美术会"之请，在北京饭店举办了一场"水灾筹赈"的个人画展，"多以北平风景为题材"，展出了四十余幅油画及素描⑤。周廷旭在该次展览会中捐赠了两幅得意作品，价值不菲⑥。该次油画赈灾展览会还印发彩票，会后开彩，由美术会请张学良夫人于凤至女士，顾维钧夫人，沈能毅夫人及吴敬安夫人进行抽签，来助力赈灾基金抽奖活动⑦。周廷旭是一位热爱风景写生的画家，对于各地不同景物的兴趣让他很难在一个地方久留。北京画展结束后，他先回到上海，然后出发到他的家乡厦门以及汕头等地，积累作画素材。在中国南方短暂的逗留后，他于 1932 年 3 月前往菲律宾群岛以及当时的荷属东印度群岛，去表现更多的

① The North-China Daily News，Nov. 24，1930.
② The North-China Daily News，Nov. 5，1931；《泰晤士报》1930 年 6 月 12 日。另一些资料文献如杨芳芷《画出新世界：美国华人艺术家》记载玛丽王后莅临周廷旭首次个展 1929 年为误，作者根据报刊文献记载考订，该次个展时间应该是 1930 年 6 月。
③ 《北晨画报》1930 年 10 月 20 日。
④ Art Exhibitions. The Times，London，Apr. 2，1927；Art Exhibitions. The Times，London，Nov. 7，1927.
⑤ 《周廷旭画展。昨在北京饭店举行，多以北平风景为题材》，《京报》1931 年 10 月 28 日，《益世报（天津版）》1931 年 10 月 27 日。
⑥ 《周廷旭油画展览助赈。明晨在北京饭店举行》，《京报》1931 年 10 月 26 日；《中国油画名家周廷旭画展今晨开幕。捐得意作品两幅开彩助赈》，《益世报（天津版）》1931 年 10 月 27 日。
⑦ 《周廷旭之油画赈灾展览会昨日结束》，《华北日报》1931 年 11 月 1 日；《周廷旭油画赈灾展览结束。昨下午举行抽签，陈克德女士中奖》，《京报》1931 年 11 月 1 日。

"当地色彩"(local color),并在当地举办了多次展览。1932年11月,他返回中国,"应沪上中外名流如宋子文、孙科、张嘉璈、梅兰芳、黄汉梁、林语堂等之请"①,于当年12月在上海南京路外滩华懋饭店举办个展,展出他此次旅行写生之绘画作品,"前往参观者,终日不绝"②。

媒体对周廷旭的记载不仅止于"画艺"以及绘画展览的宣传,如上文提到,作为出入名流社会的艺术家,周廷旭的友朋交往乃至他日常的起居出行,报刊也多有报道,如他在上海时一直是民国前任财政部部长黄汉梁的座上宾③,在1932年12月的个展上,孙中山之子孙科和时任元帅张学良为其揭幕,"中国许多重要领导人在近期华懋饭店(Cathay Hotel)举行的周廷旭先生画展上购买了作品"④。

除了报刊媒体,周廷旭还常出现在当时与之交游的名流的文学作品中。他是胡适的知交,"我们同饭,同谈,不理余人。晚上与周君谈到深夜一点",胡适在其1935年元旦的日记中这般写道。温源宁在其著作《不够知己》中这样写道:"他有一个艺术家本质上的单纯。他和世界的接触,是赤裸的直接的接触。他通过他的艺术媒介来看一切,他小心翼翼'异常警惕地保持这种媒介的纯洁和透明,以免得有关金钱或是物质利益的次要考虑歪曲了世界的景象。"他赞美周廷旭的气质:"如果中国什么时候还有一个艺术家的话,那么,周先生就会是这一个。他有着银行家的躯体和相貌,但是,却有一个艺术家的灵魂和气质。对周先生稍许熟悉一点,立刻就会在他身上看出一个真正艺术家所有的特质。"⑤

三、周廷旭的艺术:中西艺术的交汇

周廷旭的艺术究竟是何种面貌?作为优秀的华人艺术家,他的身份受

① 《申报》1932年12月9日。
② 《申报》1932年12月10日。
③ 《字林西报》1932年2月25日、1932年11月14日等。另其回国之后在国内多个城市以及去菲律宾的旅行行程等,媒体也有非常详细的报道。
④ 《大陆报》,1933年1月1日。
⑤ 温源宁:《不够知己》,江枫译,岳麓书社2004年版,第169页。

到海外主流评论的关注，但是他的绘画却常被贴上"东方"的标签，尽管曾被认为"最有前途"最终却并未进入西方主流的艺术史；同时，当时国内对他的的艺术评价，大多是奖项与展览报道宣传，却未对他的艺术风格进行精准的分析与定位。出于宣传的需要，仅有的文献也常强调甚至夸大他的"东方"特色——尽管画家自己并不那么认为。

当周廷旭于1930年10月在伦敦举办第二次个展时，时任大英博物馆东方绘画馆馆长、知名的东方艺术研究学者劳伦斯·宾雍（Lawrence Binyon）为他写下了画展的前言，他赞扬周廷旭的过人天赋以及他对于西画的熟练掌握，并认为无法从他的作品判断出他的国籍：

> 周先生在离开我们去中国之前，在伦敦举行此次作品告别展。应目会心、得心应手——这些都是周先生高度的特殊天赋。对于欧洲的方法，他已经学得很透彻。他没有像他之前的许多来自东方的留学生画家那样，才学了一半功夫，就急于去创作一个落后的"混血儿"作品。周廷旭流畅地使用油画，就像他的同胞用水墨和水彩画练习一样。你也许可以从他的作品中推断出他的个性，但却很难借此来判断他的国籍。
>
> 我们是否应该希望周先生放弃西方风格，回归中国艺术的传统风格呢？我不知道。我相信他完全可以创作出具有中国艺术风格的佳作，尽管他目前久住在西方，他熟悉我们的艺术和思维方式，可能会在不知不觉中影响他的画笔；他可能会使中国绘画的光荣传统复兴。但艺术家有自己的选择。无论如何，我们不能不感到高兴的是，一位来自远东的画家从我们英国的风景中获得了如此的乐趣，这里的风景随着阵雨和阳光的变化而变化，他的画中体现出敏锐的感受和娴熟贴切的表达。①

宾雍敏锐地发现了周廷旭与与其他绝大多数20世纪初期的海外美术留学生的差异：他不是"才学了一半功夫，就急于去创作一个落后的'混血儿'作品"，而是将欧洲的油画技巧方法掌握得透彻流畅。民国初期大量美

① The North-China Daily News，Nov. 24，1930.

术留学生求学海外,他们中不乏为了"融合中西"采用速成方法,留学目的是以后回国任职,具有非常明确的"调和中西艺术"的理想抱负。与大多数留学生相比,周廷旭的绘画显得更具个人性、纯粹性、率真性。他到处周游,感受不同地区的风景,并将它们用画笔表现出来,他笔下的"中西融合"更多的是艺术气息上的自然融通。

表现中国本土的风景是周廷旭曾一度关注的创作题材。1931年周廷旭刚回国不久时,他原计划仅在中国短暂停留两个月,其间"学习中国艺术"[1]。他回国后去往北京、厦门、汕头等地写生,画了大量的本土风景,《中国长城》即是其中之一。画面中鲜明快活的色彩带给人们以强烈的视觉冲击。画面中的长城被画家简化变形,用轻松的笔调表现出建筑的结实的几何形体,并且画面的空间、色彩和物体的体积之间表现出独特的审美协调性。他受到塞尚结构性和视觉性语言的启发,表现本土风景"莫名的生动和喜悦",同时具有东方诗意的灵动。海外收藏家波兹南斯基认为周廷旭常常在他的风景画中所使用的另一种中国传统绘画手法就是空白画面的运用[2]。

对于一个熟练地掌握西画技巧的东方画家而言,围绕他的评论总是很难绕开"东西方艺术"的问题。某种意义上,人们对于画家身份的关注甚至超过了对其艺术的考量,因此围绕他的评述文章有时显得流于简单概括。1936年11月,周廷旭结束了回国的旅途,在伦敦举办了一场"从北京到苏格兰"的个展,宾雍在展览前言中这样评价道:"在他早期的作品中……在皇家学院接受培训的周先生似乎完全是西化的,但在他此次展览中,他那'原始的东方元素'更加明显。"[3]

事实上,东西方的艺术问题包含着基本的两极:交融性与差异性。一方面,通常出于表达的简易便捷以及观者心理的迎合,评论往往强调这一由画家身份差异所带来的艺术的"差异性";另一方面,"交融性"是一个更为复杂的问题,对这个问题的恰当讨论建立在对于艺术家作品的深入分析与研究之上,评论界对于这一方面的问题却常常是草草带过的。同时,与评论总是

[1] The North-China Daily News, May. 27, 1931.
[2] 卡兹米埃兹·Z. 波兹南斯基,汪凯:《幸福的地方:周廷旭创造的园景》,《美术》2005年第1期。
[3] A Chinese Oil Painter. The Times, London, Nov. 18, 1936.

强调他"东方元素"不同的是，周廷旭自己似乎对探讨东西方艺术"差异性"无甚兴趣。东方或者西方都不能代表他，他首先作为感知的主体而存在。他在意表现自然的鲜活灵动，在意自己感知世界，这赋予他的作品率真的品质与个性。同时他注重绘画技巧之成熟圆融，表现纯粹的油画语言。他在谈到自己的创作时非常强调"感觉"，用"感受"来解释他画面的一些效果。他"并不认为东西方的艺术目标有任何兼容之处，一切都取决于画家的观点和感受。他之所以选择西方的技巧表现，是因为他'感觉'到了这一点"，同时他被认为受到高更艺术的较大影响①。他的画面中，关于中西方的艺术"感受"会常常不期而遇：虽然他都是用西方的油画笔触，但是却能从中感受到独有的东方情调。周廷旭的"诗意"体现在他极高的个人绘画修养上，他的画面尤其喜欢表现自然山川和水流交汇的和谐景色。

 颇有意味的是，当他这一批表现国内风景的油画展出后，本土报纸《申报》是这样评价和宣传的："其画品纯用油彩，而下笔流利圆浑，得当自在，无异水墨。此然周君洋画技术登峰造极之有点，其配色取法东方，更为周君所融会贯通者，至其布景命意，约而群涵，简而能赅，写意疏朗，无一闲笔，合斯三大特色，故能融贯中外，笔下传神。"② 文中，为了夸大其东方民族性之特点，"配色取法东方"不免有附会之嫌，而"下笔流利圆浑……无异水墨"的传统国画语言的措辞也不能准确地表述周廷旭的艺术特色，实乃迎合当时国内观众欣赏口味的推介语。

 相较于媒体，朋友对他的艺术了解要深刻的多。十年之后，周廷旭在当时纽约著名的 Knoedler Gallery 举行了赴美后的第一次画展，胡适为之撰文写道："周廷旭的作品正式代表着一样精练西画的中国艺术家的成就。他并未汲汲想要融汇贯通东、西两方艺术而丧失自己的风格。他的目标纯粹只想精研西方艺术技巧，从他获得的许多奖品，奖牌及各项殊荣，证明他已达成目标。"③ 正如他自己在《中国画家欧洲展》所说的那样，艺术 "neither East nor West" ——"我想好好地欣赏大自然的美妙景色，并想带

 ① Teng H. Chiu's Art Exhibition. The North-China Herald and Supreme Court & Consular Gazette，Dec. 14，1932.
 ② 《周廷旭洋画展》，《申报》1932 年 12 月 9 日。
 ③ 杨芳芷：《画出新世界：美国华人艺术家》，台湾商务印书馆 2013 年版，第 100 页。

给大家这种美妙。自从我有机会旅行，我在自己的祖国领略自然之美、建筑之美和绘画之美，这促使我去学习艺术……在英格兰和欧洲大陆，我大开眼界，我越来越深刻地认识到：不管是东方还是西方，有朝一日，艺术将是一种新的世界文明。身为创造新文明的一分子，我希望以艺术作为世界的语言，深入人心。"①

同时，值得关注的是，周廷旭对自然风景的热爱以及他艺术的诗意性，对20世纪美国的艺术家产生了影响。在纽约期间，周廷旭与乔治亚·奥基芙（Georgia Totto O'Keeffe，1887—1986）成为好友，乔治亚·奥基芙是20世纪美国艺术的经典代表，她以半抽象半写实的手法表现各种自然景观闻名艺界，她非常喜欢周廷旭的作品，在去往新墨西哥州后，她仍然与周廷旭保持着密切联系。1944年，周廷旭曾专程前往乔治亚在新墨西哥州的家，和她一起作画，他还在圣达菲举办了一场作品展。他们的书信和照片都保存了下来，最后一封信是1955年的"邀请Chiu（即周廷旭，作者按）去阿比奎"。重要的是，当她的绘画风格从传统转向抽象时，她的绘画被认为受到了中国艺术的强烈影响。她的老师亚瑟·韦斯利·道（Arthur Wesley Dow，1857—1922）是亚洲艺术方面的艺术教育家，道氏自己也受到了欧内斯特·弗朗西斯科·费诺洛萨（Ernest Francisco Fenollosa，1853—1908）对于东方艺术的研究的影响，他一生中的大部分时间都在东亚。道氏的思想在那个时期是相当具有代表性与革命性的，道氏认为，艺术应该通过线条、质量和颜色等构图元素来创造艺术，而不是模仿自然。乔治亚·奥基芙的艺术理念一方面受到了其老师的影响，另一方面在于奥基芙本人对中国绘画艺术的喜爱，在她挂在阿比基乌的故居里的几幅画中，大多数是来自远东的。

虽然学界对于"中美艺术交互影响的研究"尚未非常深入，但中美艺术家从相互的文化和艺术影响中获益乃是有目共睹的事实。乔治亚·奥基芙的老师道氏"倡导一种基于中国和日本艺术风格的美学，强调简化的、

① Chiu Teng H. A Chinese Painter's Exhibition in Europe. Monitor，Museum School Library，Boston，1928.

有时是有机的形状的排列，而不追求透视深度"①，他认为绘画二维空间的美丽和谐是独一无二的。周廷旭的绘画无疑显示了这种品质，他的画作从早年的英国乡村延伸到紫禁城、厦门和纽约，从巴厘岛到巴塞罗那，从梅克内斯门到蓝色山湖。在翻阅这批代表世界田园风光角落的世界性作品时，我们看到的是自然、文化和个人强烈的绘画感受力，周廷旭的绘画将这些交织在一起，他的自然写生去掉了学院派对于真实烦琐细节的模写，画面结构空间通常以水平分界线划分，精心设计的块面分割与东方的线描相互作用，强调画面的平面性和色彩块面的纯粹性，给人以清新自然和谐愉悦之感，他努力创造纯粹的绘画景观，如其描绘海洋场景——港口、海滩、群岛，让画面产生了更多的"诗意"。道氏的艺术理念对于东西方艺术的"融合"与周廷旭的艺术创作不谋而合，给予了乔治亚·奥基芙影响与启发。因此，在 20 世纪我们强调西学东渐、强调中国画家受到西方绘画影响之时，还应注意到中国的艺术家也不同程度地影响了西方的艺术家，周廷旭也并不是孤例。

四、叙述模式：东西方二元对立的困境

回首 20 世纪艺术史，周廷旭是一位已长久被人们遗忘的艺术家。虽然他的绘画艺术不仅技艺精湛、富有诗情画意，这位"最有前途的年轻画家"在 20 世纪上半叶曾得到海外主流评论和民国时期上流社会的极大认可，而且他还影响了美国非常重要和杰出的艺术家，但是今天，他在国内可称是籍籍无名，像一颗璀璨的流星划过天际——通行的美术史教材中没有他的记录与评价，极少量的资料和作品图片若隐若现地提示着他的艺术生涯。不得不说，这是 20 世纪艺术史的某种缺憾。20 世纪为何有这样一批"看不见"或者被"遮蔽"的艺术家？笔者也曾经撰文讨论过如李铁夫"消失"的原因，像这样一批"消失"的艺术家给我们带来一些新的思考。例如：什么样的艺术家和艺术作品进入 20 世纪中国艺术史的主流叙述？艺术史除了

① Debra J Byrne. Teng Hiok Chiu's Artistic Jounrney West to East，Path of the Sun，Frye Art Museum，2003：19.

关注我们今天认为重要的艺术家，是否还需要关注当时有影响力的艺术家？海外华人的艺术是否应得到中国艺术史的关注？若站在美术史学史的角度，我们可以从周廷旭的个案上如何反思20世纪艺术史的叙事方式？

周廷旭的绘画艺术醉心于"精研西方艺术技巧"（胡适语），获得诸多奖项，他显然不是一位平庸的画家。但一方面，作为中国画家，在20世纪的中国美术史叙述的语境当中，他的艺术似乎无法安放其中：出生优渥且结交名流的他，在海外艺坛获得极大肯定，无甚因对"现实不满"而"需要有团体"闯出艺术之路①；他既不热衷于"中西调和"，更无心于各种"为艺术运动而产生，为艺术运动而努力"②的洋画运动；他并未强调自己的中国身份，绘画从形式上看则是"全盘西画"的艺术形式，只有从精神理念上才能解读出周廷旭绘画中的中西艺术精神之交融；他重视"感觉"和自我表达的艺术风格显然也与新中国"政治化、民族化、现代化"③的艺术主流相去甚远；求学于海外，短暂的回国之旅后定居美国的生涯，也让他的艺术很难得到国内学界充分的了解和研究。因此，虽然周廷旭得到了国际上的众多声誉和赞美，却依然无法在中国的近现代美术史叙事中得以关注。

另一方面，在海外的叙述背景中，美国的亚裔艺术家由于身份特征，常被强加一种颇具成见的"中间性"（in-between-ness），或者说对其身份的重视程度远大于对其作品的评价与探析，从而对于一些这样类型的艺术家的叙述与研究是流于程式化与简单化的④，在身份的裹挟之下，对于艺术家作品的分析非常有限。在海外媒介对周廷旭的大量报道以及英国评论家对他的评价中，我们也看到东方的"标签"一再被强调，"他者"的身份差异首先就为他进入西方主流艺术史设置了重重鸿沟。

上文提及东西方的艺术问题包含着基本的两极：交融性与差异性。艺术的"差异性"的线性描述易于总结归纳，而"交融性"的深入研究则需要建立在对中西艺术双方、对艺术家个体都进行细致入微的分析与探索之上。

① 庞薰琹：《就是这样走过来的》，生活·读书·新知三联书店2005年版，第134—135页。
② 李朴园：《我所见之艺术运动社》，《亚波罗》1929年第8期。
③ 张晓凌：《新中国美术的现代性叙事》，《美术》2020年第5期。
④ Gordon H. Chang, Emerging from the Shadow: The Visual Arts and Asian American History, Journal of Transnational American Studies 1, No. I, 2009.

如对周廷旭的艺术研究，他的"中西交融"究竟是什么样的面貌？他独特的长达十余年的留学经历、世界各地的艺术旅行、民国上流社会的交往、与美国艺术家的友谊与相互影响等都异于20世纪初期绝大多数的美术留学生，他所坚信的"有朝一日，艺术将是一种新的世界文明"具有前瞻性和独特性。而20世纪艺术史上的"中西交融"显然不能只是一个简单的模式，史学史上的追问也不能只是一句空口号而已。

由于作品资料数据等多方面因素，20世纪的美术史叙事既不具备客观的条件，在主观上也尚未达成对于中西方艺术交融的深刻理解。如果观照到中西方文化差异的二元对立的叙述模式，可以说周廷旭在20世纪的美术史叙事中是一个有意无意被边缘化了的艺术家。我们的叙述模式形塑着20世纪的艺术史，而我们呈现出来的艺术史文本与真正存在过的艺术现实有着很大的距离。不少学者曾谈到20世纪中国艺术上半叶和下半叶的"断层"："中国油画家三四十年代创造的艺术境界是我们整个后半世纪油画所没有的，衔接不上了。今天我们应当问一问，这究竟是怎么回事？""我们绕了一个大弯才认识到艺术是什么，艺术的本质是什么。……我们确应对这段历史正本清源，还它们本来的面貌。"[①] 这实际上是从史学史的角度提出了发人深省的问题。这些年来，学者们追问20世纪上半叶"失传"的美术史，同时也在挖掘着由于各种原因没有被介绍、推介的艺术家家，反思他们所应具有的历史地位。主流叙述以及东西方"二元对立"的叙事模式无法解决20世纪美术发展中的复杂而细微的历史问题，诸如留学目的的差异性问题、艺术家自我身份认同问题、中西艺术交融渗透问题、海外华人艺术问题、艺术史的"话语权"问题，等等。在我们越来越多地意识到中西文化渗透的今天，艺术史的叙述在关注中西二元"相互交融相互促进"的道路中会不断挖掘新的史料，充实艺术史的写作。20世纪艺术史便不应只是包含所谓艺术大师的历史、艺术运动的历史，而应更多关注将在历史洪流中消逝、却在当时代备受重视的艺术家，这既是研究的视角更新与研究层次的细化，也是历史研究的必要。

① 《李骆公艺术研讨会纪要》，《北方美术》（天津美术学院学报）1998年第1期。

汉四神画像石纹样数字化设计探究

李 哲

（上海大学上海美术学院）

摘　要：中国艺术文化中纹样艺术历经数千年的发展，形成了独特的审美价值，汉画像石纹样在其中扮演了重要的角色。本次数字化设计将画像石中四神纹样进行象征化的形态重构，将其所蕴含的吉祥寓意以概括、抽象的手法进行视觉转换，通过数字技术进行动静态数字化处理，使传统纹样得以新的形式"活化"。本文研究旨在以前沿数字技术重构传统纹样艺术的魅力，从而在现代数字艺术蓬勃发展的当下更好地传播我国文化特色。

关键词：四神画像石纹样；数字化设计；抽象；象征化

画像石纹样艺术是中国艺术史中重要的组成部分，其中四神兽纹样深受古人的崇拜，表现了人们对于美好生活的向往。在当今艺术科技飞速发展的背景下，数字技术的日渐成熟为设计领域带来了新的机遇。然而，技术本身并不是提升设计的"万能钥匙"，只有在深厚的文化底蕴支撑下，设计才能够蓬勃发展，才能在数字技术革命的浪潮中站稳脚跟。本次创作以此为出发点，将汉代四神画像石纹样艺术与现代数字技术相融合。通过图形的重构与静动态数字化处理，实现了传统与现代的交融，并为数字艺术的未来发展开辟了新的道路，探索了更多的可能性。这不仅是对传统文化的一种传承，也是对未来艺术形式的一次创新尝试。

一、传统纹样数字化设计研究概述

（一）四神纹样图腾审美价值

中国源远流长的艺术史，孕育了众多卓越的艺术遗产。鲁迅曾言："惟汉人石刻，气魄深沉雄大。"古代文化中，画像石这一石刻艺术具有重要的地位和作用。其不仅仅是一种装饰性的艺术作品，更是一种具有神秘和象征意义的古代墓葬艺术，是一定历史阶段内政治、经济、文化，包括民间美术在内的综合表现，具有丰富的文化内涵和艺术价值。甚至可以说，在中国艺术史上，汉代画像石的艺术成就丝毫不逊色于敦煌的石窟壁画。

在古代人们的世界观中，自然界充满了神秘和不可知的力量，人类与自然也是一种相互对抗的关系。而神兽则是在这种对抗中，古人将自然界中的神秘力量进行抽象、美化和神化后形成的艺术形象。通过对神兽的崇拜和信仰，人们希望能够征服自然的力量，保护自己的家园和人类的生存，同时也能够驱除邪恶，维护社会的稳定和秩序。画像石中四神兽都被视为吉祥的象征，有着辟邪、镇宅等寓意。青龙是祥瑞和权威的标志，常被视为神圣的天神（图1、图2）。白虎，作为守护之兽，被认为可以辟邪驱煞。朱雀象征着吉祥、繁荣和幸福。而玄武则被看作是消除邪恶的力量。此外，四种神兽还分别与四季、方位、五行相对应，青龙朱雀白虎玄武分别代表着四季中的春夏秋冬、五行中的金木水火和方位中的东南西北，蕴含着四季平安、四方安定和五行和谐的寓意，寄托了人们欲求自然和谐、四季如意的美好生活愿景。

图1　　　　　　　　　　　　图2

（二）数字艺术的文化内核需求

随着艺术科技的发展与融合，数字艺术逐渐完善与成熟。数字艺术可

以将传统的艺术形式与数字技术有机结合,让艺术更加自由、宽泛,同时也为艺术家带来了更多的创作可能性。在平面设计领域中,数字艺术的应用使得设计作品逐渐走向了更加多样化、立体化、动态化的方向,让观众可以通过更加丰富、多元的方式欣赏设计作品。在数字艺术的浪潮中,我国技术不断突破,始终走在时代前列。现代数字艺术的发展,必须植根于深厚的传统文化土壤。然而,由于设计理念的局限,我国在数字化设计中往往只是表面地复制或组合传统符号,忽视了文化的深层价值和联系,导致传统文化的潜力未被充分挖掘,创新和深度不足。

传统文化元素与现代数字技术的结合,不仅能为作品提供坚实的文化支撑,还能拓展现代设计的视野。通过对四神纹样的现代诠释,可以将传统文化融入数字艺术的语境中,以全新的视角和当代审美展现其独特魅力。这种融合能够使中国传统的美学价值焕发新生,建构好数字艺术发展的文化内核,丰富数字艺术的表现内涵,推动其向更广阔的领域发展。借助"借古开新"的数字策略,不仅能够保留传统文化的精髓,还能在现代数字技术发展的大潮中,探索更多可能性,为现代数字艺术的发展打造稳定的基础架构。

二、四神纹样数字化设计实践

(一) 创作思路

本次传统纹样数字化设计创作灵感源自汉代画像石中的四神画像石纹样这一古老的艺术形式。以图形重构方式为基础,结合四神所蕴含的平安、和谐、安定等寓意,笔者对四神兽进行提炼创新和形态转变,创作了系列数字静态重构图形。在配色选取上,提炼了源自螺钿装饰技法的绚丽色彩,从而赋予了作品丰富的质感和层次。同时,作品还延展创作汉画像石中珍禽异兽的石刻纹样,将不同的石刻元素进行提炼创作,使主题内涵更加丰富多样。作品的呈现方面,将运用四神兽所重构的数字形态进行动态视频创作,使作品在视觉上呈现出多层次、宽泛化的表现效果。

（二）数字静态化处理

在视觉艺术不断发展的当代，平面设计领域正在经历着快速的变革。在现代的平面设计中，将传统图形与前沿设计相结合已成为一个热门话题，为图形纹样注入时代的潮流元素，通过多种创新的设计方式让其跟随上时代的步伐成为设计界的共识。

在数字静态化处理过程中，图形重构成为一个非常有力的办法，它可以让传统的纹样在提炼其艺术内涵的基础上以全新的视觉符号的形式重新呈现。在创作过程中，通过删减繁杂元素、增添设计元素、调整图形元素位置、优化颜色及重新设计图形等方式，融汇设计师的设计思想和想法，从而使图形重新构成，使图形更加美观、更具艺术感，让观者更容易理解图形所呈现的信息。如图3中的瑶族盘王节设计案例，该作品的灵感来源于

图3

瑶族的传统节日。通过简化的设计手法，采用重复、对称、平面化的表现形式，使得传统节日文化以一种新的形态得以展现。这样的设计不仅符合当前的审美标准，作为一种新的视觉符号，还能在很大程度上吸引观众的注意力。

在数字静态化的准备阶段，笔者阅读了画像石和图形重构的相关书籍，选取《中国美术全集：画像石画像砖》，从中提取了汉代的四神兽纹样作为设计基础。图形重构的过程包括四个步骤：神兽纹样的提取、数字拓片、图形重构设计以及色彩的应用。在纹样提取阶段，通过分析了汉代出土的大量四神纹样，挑选出具有代表性的纹样。数字拓片阶段，使用设计软件优化了图形的色相和细节，以清晰展示其形态。在线稿设计过程，通过提炼强调了神兽纹样的独特特征，并优化了图形布局，使设计更加简洁有力。最后，在色彩应用阶段，笔者结合了螺钿的色彩和四神兽所代表的季节及五行元素，进行了色彩搭配，以增强视觉效果和象征意义。

1. 四神兽形态重构

在画像石纹样中，四神兽青龙、朱雀、白虎、玄武各自展现出独特的形态和象征意义。青龙以其流线型的身体和曲线展现出活力和力量，象征着春天和木属性。朱雀则以宽大的翅膀和红色调表现出高贵和夏季的火属性。白虎代表着秋天和金属性，其庄严霸气的形态象征着丰收和平安。玄武区别于其他三者，以龟蛇相结合的形态象征着冬季和水属性。在图4至图7所展示的艺术创作中，笔者通过简化细节和调整色彩，强调了每个神兽的特征和文化象征，旨在呈现出更加精简和优美的设计。在重构基础上结合了螺钿装饰技法的材质质感，使画面散发出更为炫彩的视觉体验。运

图 4

图 5　　　　　　　　　图 6

图 7

用粒子化、故障化等方式处理画面让画面数字化形式感得到强化。青龙和朱雀的设计注重动态和自由精神，而白虎和玄武则突出了威武和坚硬的特质，各自以青绿、红、金黄、蓝色系为主色调，展现出与季节和五行相对应的文化属性。

2. 奇禽异兽形态重构

在对四神兽纹样艺术重构之外，笔者还提炼了部分兽类纹样加以丰富主题，并整体配以紫色调增添神秘感。豹兽的形态经过简化，保留了头部、爪子和尾巴的关键特征，去除了非原型的翅膀，强调了形态的平衡和协调（图 8）。蟾蜍的人首

兽身和独特舞蹈被保留，展现了其个性和奇幻。狼兽的设计聚焦于狼头和尾巴，体现了其机敏特质。龟兽的夸张形态保留了威严姿态，而羊兽的拟人化形态则强调了古代祭祀文化和图腾崇拜。整体上，这些创作强调了形态的简洁和文化的深度，旨在更贴近表现纹样自身内涵。

图 8

（三）数字动态化处理

作为数字艺术的一种表现形式，动态数字艺术越来越受到设计师的关注。动态视频基于数字技术进行创作，通过屏幕展示进而呈现出动态效果的数字化图像，能够将设计师的创意和想象力通过动态的画面、音乐、特效等手段展现给观众，具有更加直观、震撼的艺术效果。设计师们可以在动态视频中运用多种元素，如色彩、形状、文字、图像、动态效果等，让设计作品呈现出更加丰富、立体的效果。动态视频数字化艺术的应用为平面设计领域注入了新的创意和活力，为观众带来了更加生动、多样的视听体验。

Joshua Davis 是美国一位数字艺术家和设计师，他以其颇具个性和充满

活力的数字化艺术作品而闻名于世。他于 2000 年推出了名为 *Praystation* 的具有交互性的数字艺术作品。该作品不仅是一个作品展示平台，同时也是一个娱乐平台。用户可以通过不断点击屏幕，不断变换展示内容，达到互动的效果。作品中充满了鲜艳的色彩和抽象的几何图形，同时还加入了互动的音乐效果，使得作品的视听效果更加出色。在四神画像石图形重构的基础上，笔者将结合动态视频数字艺术形式为图形进行数字化延展，意旨使作品更加丰富饱满，实现传统文化与数字技术结合的深层次突破。

在此次动态数字艺术的创作过程中，笔者首先通过图形重构、螺钿装饰的配色与材质选择，以及设计中对作品主题内涵的赋予，完成了静态化的数字技术处理。随后进入了动态数字化设计的阶段。笔者采用了 TouchDesigner 软件，这是一款功能强大的数字视觉编程工具，它通过节点形式，使艺术家和设计师能够创造出交互式的视觉效果，让创意过程更为直观和灵活。

TouchDesigner 的显著优势是其能够实时处理和输出高质量的视觉内容，这对于需要快速反馈的动态设计、装置艺术等场景至关重要。四神兽的数字创作中，笔者利用 TouchDesigner 的多功能节点，赋予了神兽原型以多样的形态、颜色和动态效果，包括破碎、散点、重构、变换和波浪等艺术形态。在获得了丰富的动态效果后，再选择了能够凸显纹样神秘感的配乐，并将其导入 Adobe After Effects 软件进行结合处理。根据配乐的声响频率对动态文件进行了波动处理。在动态数字视频中，四神兽的形态通过 TouchDesigner 的噪声波动效果，被渲染成各种炫目的螺钿色彩，随着音乐频次的变化，它们的动态波动频率也跟随着跳动。

三、小结

本研究探讨了汉四神画像石纹样的数字化设计，旨在通过前沿数字技术重构传统纹样艺术的魅力，以促进我国文化特色在现代数智时代中的发扬。通过象征化的形态重构设计，本研究不仅使传统纹样以新的形式"活化"，而且还通过动静态数字化处理，为传统纹样艺术注入了时代的潮流元

素。笔者以汉代四神画像石纹样为基础，进行了深入的图形重构设计。通过提炼和转变四神兽的形态，创作了一系列数字静态重构图形，并运用了螺钿装饰技法的绚丽色彩，赋予作品丰富的质感和层次。此外，还延展创作了汉画像石中珍禽异兽的石刻纹样，使主题内涵更加丰富多样。在数字动态视频创作方面，利用数字技术，将重构的数字形态进行了动态化处理，使作品在视觉上呈现出多层次的表现效果。

传统纹样数字化设计有着广阔的发展前景。随着数字技术的不断进步，数字艺术将能够更加自由地结合传统艺术形式，为艺术家和设计师带来更多的创作可能性。期待随着数字技术与传统文化的深度融合，现代数字艺术将为现代社会带来更多的文化价值和艺术创新。

参考文献

［1］甘兴义. 汉代墓室壁画神物形象构建及其文化意蕴［J］. 河北学刊，2019（3）.
［2］尚莲霞. 咫尺万里：论陵墓神兽雕塑的艺术风格［J］. 艺术百家，2019（6）.
［3］王子雯. 汉代四神图像造型艺术研究［D］. 华南理工大学，2021.
［4］郑立君. 论汉代画像石乐舞百戏场景及其艺术表现特点［J］. 艺术百家，2023（5）.
［5］夏天. 宋元时期墓葬四神图像探究［J］. 北方文物，2023（5）.
［6］余兰，张晓霞. 汉画像石上凤凰与朱雀图像考辨［J］. 南京艺术学院学报（美术与设计），2023（5）.
［7］丁虹. 论析合江汉代画像石棺的纹样图案与文化象征［J］. 艺术百家，2016（S1）.
［8］彭琳. 中国传统文化符号在招贴设计中的运用［J］. 四川戏剧，2018（9）.
［9］王珺英，徐晓萌. 汉代画像石元素在当代国潮服装设计中的运用［J］. 印染，2023（8）.
［10］张慧娟，贾丽娜. "天之四灵"系列丝巾设计［J］. 上海纺织科技，2023（12）.
［11］马立新. 论数字艺术演进的内在逻辑［J］. 上海师范大学学报（哲学社会科学版），2023（4）.
［12］董甜甜. 中华优秀传统文化在数字艺术中的国际表达［J］. 艺术百家，2023（5）.
［13］冯乔，黄天. 基于TouchDesigner视觉编程技术的粤剧数字化设计创新［J］. 包装工程，2023（6）.
［14］金伊哲. TouchDesigner在数字视觉艺术中的创新应用［J］. 化纤与纺织技术，2022（6）.
［15］张懿楠. 以TouchDesigner平台为基础的声音可视化运用——以《Rain-ball》为例［J］. 艺术教育，2023（9）.

计算与艺术
——数字艺术史探究

孟新然

（上海大学上海美术学院）

摘 要：数字艺术史作为数字技术与艺术史研究结合的交叉领域，其核心在于计算技术和计算思维在艺术史研究中的运用，这一运用的推进受到研究材料的视觉特性和艺术史研究自身特点的约束。本文以北京大学汉画研究所构建的汉画数据库为例，讨论了突破此约束的关键在于深入研究课题内部，作适当的结合，而不是关注计算技术的使用。汉画数据库立足汉画研究的形相学方法，利用数据库思维，从图法、图义、图用三个层面重新审视图像，使数据库建设过程本身成为研究过程。

关键词：数字艺术史；汉画数据库；计算分析

一、数字艺术史：界定之谜与前行之障

数字人文是科技与人文相结合而产生的研究领域，更是计算机学科和人文学科交叉融合而产生的交叉学科，其核心和价值在于计算工具和方法与人文学科的融合，如数据挖掘、情感分析、信息化、数据可视化、模式辨识、计算分析等。这种结合开辟了诸多学术研究新领域，其中就包括数字艺术史研究。

诸多学者提到数字艺术史时，通常会将其与数字化艺术史相区别。数字化艺术史强调对文本和图像的数字化以及对数据库的使用，数字艺术史强调在研究中使用数据分析、文本标记、网络分析、虚拟建模、跨地理位置分析、结构化元数据、信息可视化等计算机技术，并用计算思维重新处

理人文材料，开辟新的研究视角与方法。如学者克莱尔·毕夏普（Claire Bishop）曾明确表示，"数字化了的艺术史"（Digitized Art History），即图像的在线收集和使用，而"数字艺术史"指的是由新技术激发的计算性方法论（Computation Methodologies）和分析技术在艺术史研究领域的运用①。这些已经存在几十年的技术并非新兴技术，新的是把计算思维、方法和工具与艺术史研究相结合。学者约翰娜·德鲁克（Johanna Drucker）也认为数字化艺术史主要基于图像采集技术，是艺术史研究对于数字图像的简单运用，数字艺术史则包括数据挖掘、数据分析、文本研究等计算方法的使用。尽管以安托万·库尔坦为代表的法国学者并不十分赞同这种区分方法，他们认为重要的不在于精确划分数字艺术史的领域，而在于从"信息技术"到"数字人文"思维的转变，即从内容导向的数字化，到数字作为一种视角在艺术史研究方法、技术层面的不断革新②。

实际上，"数字化艺术史"和"数字艺术史"并非截然分立，他们是数字艺术史研究中层级深化的两个阶段。德鲁克、毕夏普等学者的区分仅仅将数据库作为搬运研究内容的工具，而忽视了其挖掘和处理视觉材料的潜力。

与其他学科相比，数字艺术史似乎起步较晚，这主要有两点原因：其一，与其研究对象的视觉特性存在密切联系。德鲁克认为，用于创建数字档的输入设备是字母数字键盘，单词、文本、数字和统计信息组成了由模拟转换为数字的源信息，换句话说，将输入的文字或打印的文本转换为数字文本时，源代码和代码之间是一对一的关系。与此相比，图像在数字形式下没有一个"自然"的等价物，它的数据处理方法也更加复杂。此外，艺术史研究对于图像的认识往往包括感觉、灵感等非理性元素，这也是计算过程无法模仿的。其二，艺术史研究的专业性对于学术成果认定有着极高要求，这导致很多在考古和文物研究中已经广泛使用的数字技术仍然被认为是工具，例如虚拟建模和大数据定量分析，它们往往揭示得到实证性

① 克莱尔·毕夏普、冯白帆：《方法与途径——"数字艺术史"批判》，《美术》2018年第7期。
② 庞贻丹、郑永松：《法国数字人文与艺术史的交织与互进》，《新美术》2023年第2期。

结果，揭示不为人知的历史真相，但却止步于现象，无法说清因果，而因果关系正是学术研究的重点。

二、汉画数据库：艺术史与计算的结合

针对这些问题，笔者认为数字艺术史应该深入到研究内部，数据分析、虚拟建模、信息可视化、结构化元数据等计算技术和方法的意义不在于方法本身，而在于方法和研究对象的适配程度。研究者不应被纷繁复杂的技术迷惑双眼，而应该深入到研究课题内部，真正将计算和艺术史研究结合起来。

对此，由北京大学汉画研究所构建的汉画数据库作出了良好示范。汉画数据库虽然为图像数据库，但立足于汉画艺术研究本身，以形相学研究方法为根本，借助数据库的思维，选择适当的数据组织和分析方法，重新看待图像，使数据库脱离了简单的艺术品信息存储和检索，其构建过程本身就是艺术史对图像材料进行研究的过程。

"形相学"是利用视觉和图像材料及其关系研究人类的艺术、文化和社会的方法。"形"指视觉材料本身，"相"包含两个层面的关系：一是指形之间的关系，是对图像内部结构的分析，包括局部图像与局部图像、局部图像与整体图像的关系；二是指形与形之外的物质、文本等之间的关系，包括词、器物、环境等。在此基础上讨论图像的意义、性质和用途。这正是符合汉画的研究方法。汉代绘画以墓室、棺椁、祠堂、阙等特殊场合的绘画为主，图像的意义与场合密切联系；此外，汉代思想观念引导的绘画存在大量母题，这些母题的具体含义与其所处的图像语境存在极大关系。概言之，汉画研究是对关系的研究。

但是，形相学涉及多个层面、多个角度的关系类型，难以由传统人文研究方法理清，而数据库技术可以清晰管理和存储多种类型的关系。此外，形相学所涉及的环境分析正是数字化进入人文研究以来较为擅长的一方面，如虚拟建模和地理信息系统相关技术，不仅能够复原具体的墓室、祠堂、棺椁，还能将图像还原到更广阔的城市、山川等环境中。

在具体实践中，汉画数据库从图法、图义、图用三个层面进行数字化层次的数据组织和关系表示。图法针对图的构成，分析图像元素如何按照一定的关系逐层组合，图义解释图的含有，图用分析图的用途，其中图义和图用不可分割，图用常常决定图义。

在处理图法结构时，汉画数据库进行了七层关系设置。从线条开始，线条构成无明确意义的形状，形状构成具有类别泛指作用的图形，图形构成具有明确意义的形象，形象构成图画，图画构成画幅，画幅构成一个空间内的整体图像，整体图像又与空间内的其他物品、形制、地理环境等构成更大整体。对图像内部的关系再进行分类，可以得到内外、填充、组合、聚合、主体和附属物、主体和主体动作作用的对象之间的关系。

图义关注的问题是图像和语言的关系，包括词和文本。图与词的关系是形相学意义上的名物关系，包括名词、动词、特征等。图与文本的关系是用语言说明图中构成元素之间的关系，这一描述过程就是由词与图法结构关系构成的。

在这个过程中，语言描述存在极大的主观性，对同一物体会有不同的名称表达，针对这个问题，北京大学汉画研究所采取了规范术语的做法。汉画术语主要来自汉代的事物名录、名物名录以及现代在对汉代考古和研究中所涉及的事物名录。如对《汉画总录·南阳卷》的编撰，从文献中提取研究者所使用的各种术语专词，再与前期《汉画总录·陕北卷》术语进行编辑核对，并遵从习用原则合并重叠词汇最终确立了术语表。

具体的术语表涉及丰富的层次，从图法层面看，是根据图法的七层结构设置术语，如线条的术语指线条本身的属性状态，包括单线、波浪形曲线、弧形线条等形状，红彩线、墨线等颜色；形状指形状的形式说明，包括半菱形、覆盆形等，图形则有人、耳朵、冠、发髻等术语。从图义层面看，是按内容主题分类，第一层包括天象、仙境、瑞兽、奇禽、瑞兽、植物等主题，每一类下进一步细分，如"乐舞"进一步分为"乐""舞"，"乐"细分有子类"乐器"，"乐器"下包含"琴""瑟""琵琶"等。从图用层面看，由用途筛选含义，例如同样是持戟人物形象，出现在门扉上指"门吏"，出现在其他地方——如《车马出行图》——则可能指"吏"。

但是，正是由于图用的存在，图像的意义受到所处环境、位置关系和汉画元素的不同层级组合关系的影响，单层的术语字符并不准确，对此，朱青生将汉画图像与汉语结构进行类比，提出了汉画的七层意义说，以图像的上下文理解图像。基本符号"纹"对应笔画或部首，图形对应字，形象对应词，图画对应词组短语，一幅画面对应句子，画面组合对应段落，画面/器物共同构成的形象结构对应篇章。

汉画数据库从图法、图义、图用这三个层面认识图像，不仅是对形相学研究的配合，更是对数字艺术史研究的探索。如朱青生所说，"从一开始编制汉代图像数据库时，我们实际上并不仅仅是像 ImageNet 那样去做图像和实物的对应，利用大数据和机器学习以增加其图像识别能力，而是在'什么是图'的问题上，分不同的层次展开对图的定义，从而在各个新的定义的层次上展开分析、理解和索引。这是以图像本质为出发点去促进数据表示、存储的方法和技术研究。"[1] 表示、数据化图像首先应该明晰图像的本质以及如何研究图像。这与毕夏普的观点不谋而合，他认为，许多研究所使用的数据集是按照历史上的经典艺术标准设定的，并没有对既定标准进行质疑或明确的批判。谁来决定到底什么样的作品才能被认定为经典？[2] 换句话说，数字艺术史研究的重心在于构建一个有意义的研究课题，将计算思维和技术运用其中，而不是计算思维和技术的使用。

另一方面，用数据库思维分析图像实际上使数据库的构建过程成为研究过程，在研究过程，人们认识图像、挖掘数据、发现问题，进而自然地寻找材料、解决问题。德鲁克批评数字艺术史研究醉心于数据分析得到的实证性结果，这些难以揭示因果关系的研究还能算人文学科吗？毕夏普主张数据分析使很多不为人知的艺术作品找到自己的意义，数据分析的结果虽然不能解释因果关系，但开辟了新的视角，是研究者思考艺术史的起点。汉画数据库则证明，数据分析不仅可以发现问题，更可以深入解决问题的过程，作真正的数字艺术史研究。

[1] 聂槃：《数字化技术的新发展正逐渐改变艺术史研究的范式——专访朱青生、张彬彬》，《美术观察》2021年第4期。

[2] 克莱尔·毕夏普、冯白帆：《方法与途径——"数字艺术史"批判》，《美术》2018年第7期。

三、结语

与其他学科相比,数字艺术史的发展较为缓慢,其原因在于两点:一是研究材料的视觉特性使得其数字化方法更加复杂;二是计算技术和方法的使用并未深入到知识生产中,仅仅作为辅助工具。针对这些问题,笔者认为解决方法要回到数字艺术史本身,即数字技术和艺术史研究的结合,应该真正让计算思维进入传统人文研究思维,真正让计算技术和方法与研究课题结合在一起。汉画数据库就是一个案例。汉画研究的形相学方法关注图与图、图与环境之间的多重关系,数据库的思维既获得了人力难以达到的对复杂关系的理清,更使得"视觉特性"这个问题迎刃而解,视觉材料是数字艺术史的研究对象,如何对待研究材料在不同的研究课题中有不同的答案。

参考文献

[1] 李斌. 数字人文与数字艺术史:理论、论争及启示[J]. 上海交通大学学报(哲学社会科学版),2023(6).
[2] 陈静.[主持人语]数字人文:艺术及艺术史研究的更多可能[J]. 艺术理论与艺术史学刊,2022(1).
[3] 刘毅. 透明的图像:数字人文与艺术史的跨媒介叙事[J]. 南京社会科学,2022(2).
[4] 聂槃. 数字化技术的新发展正逐渐改变艺术史研究的范式——专访朱青生、张彬彬[J]. 美术观察,2021(4).
[5] 约翰娜·德鲁克,夏夕. 存在一个"数字"艺术史吗?[J]. 艺术理论与艺术史学刊,2019(1).
[6] 克莱尔·毕夏普,冯白帆. 方法与途径——"数字艺术史"批判[J]. 美术,2018(7).
[7] 陈亮. 数字人文与数字艺术史浅议[J]. 美术观察,2017(11).
[8] 刘冠. 汉画研究数据库中"图与词"的结构性思考[J]. 美术观察,2017(11).

数字赋能，文物活化

——数字化博物馆建设

张文婧

摘　要：随着数字技术的蓬勃发展，博物馆正迎来前所未有的变革。数字赋能已成为博物馆活化文物、拓展展览体验的新引擎。博物馆肩负着传承文化、连接过去与未来的重要使命，而数字技术的赋能，让博物馆能够更好地履行这一使命，为公众提供更加丰富、多元的文化体验。同时，随着数字技术的不断创新和应用，博物馆在活化文物、传承文化方面也发挥着更加重要的作用。博物馆将沉睡千年的文物以全新的面貌呈现在公众眼前，让历史与文化发生一次又一次的碰撞。

关键字：数字技术；数字博物馆；AI

一、数字化展览：全新观展体验

随着科技的日新月异，数字技术已经深深地渗透到我们生活的方方面面。在当下的博物馆或美术馆，数字技术的应用尤为广泛。从数字化展品展示，到虚拟导览系统的运用，再到增强现实技术的引入，都为观众带来了全新的观展体验。通过数字技术，观众可以更加直观、生动地了解展品背后的故事，感受历史的魅力。同时，数字技术的应用也使得博物馆的管理和运营更加高效，为文化遗产的保护和传承提供了有力支持。可以说，数字技术的应用正在推动着博物馆的创新与发展，让更多的人能够领略到文化的魅力。

回顾早期数字技术在展览中的应用可以概括为以下几点：一是数字影

像。运用高清投影、LED屏幕等展示数字影像艺术作品，包括录像、动画、虚拟现实等。二是声音景观。利用环绕立体声系统营造沉浸式声音环境，配合展览主题渲染气氛。三是数据可视化。将抽象的数据转化为直观的可视化图形，用于展示统计信息、地理空间信息等。四是网络传播。通过网站、社交媒体等进行线上展示，扩大展览的受众范围和影响力。此外，早期的数字技术还应用于简单的交互功能。如博物馆通过触摸屏或简单的互动装置，让观众可以与数字化展品进行简单的互动。观众可以通过点击、拖动等操作，查看展品的详细信息、多角度图片或相关的视频资料。需要注意的是，早期的数字技术应用相对简单和基础，尚未涉及如今复杂和高级的交互技术、虚拟现实技术等。但不可忽视的是，早期数字技术的应用为观众带来了更便捷、生动的观赏体验。而随着技术的不断进步和应用场景的拓展，数字技术在博物馆的应用也将不断发展和完善。

如今，数字技术在博物馆的应用已经发展到了一个新的高度，呈现出更加普遍和深入的特点。1994年，美国科学家 G. Burdea 和 P. Coiffet 在《虚拟现实技术》中提出，虚拟现实技术具有三个重要特征，分别是沉浸感（Immersion）、交互性（Interaction）和构想性（Imagination），也被称为虚拟现实的3I特征。近年来，随着大数据和互联网等的兴起，提升虚拟环境的自适应性受到越来越多人的关注，智能化（Intelligence）成为新时代研究与应用虚拟现实技术的重要特征。[1]

复杂高级的交互技术与虚拟现实技术反复出现在博物馆展览中。在互动装置方面，利用传感器、投影、VR/AR等技术创造互动体验，让观众参与其中，增强沉浸感。在移动应用方面，开发展览专属的APP，提供导览、互动游戏、AR体验等功能，延伸观展体验。在智能导览上，应用人工智能、语音识别、AI虚拟等技术，提供个性化的导览服务，优化观展体验。

比如，早在2022年，国内首个虚拟文物解说员"文夭夭"正式亮相，数字虚拟人物与线下人工讲解员有很大的不同，虚拟人物结合了数字技术在互动装置、移动应用和智能导览三个方面的应用。AI虚拟人物通过其交互性和智能化特点，使博物馆的导览和解说服务变得更加生动和个性化，

[1] 吴清华:《基于VR技术的数字博物馆视听语言》,《文化产业》2024年第1期。

它们能够根据观众的兴趣和需求提供定制化的导览路线和解说内容,从而让观众更深入地了解展品背后的故事和文化内涵。博物馆中 AI 虚拟人物的出现预示着博物馆正朝着更加智能化、数字化和互动性的方向发展。自 2022 年起,国内多家博物馆等文博机构相继推出数字虚拟人,中国国家博物馆推出了数智人"艾雯雯"与"仝古今",作为特殊员工的"艾雯雯"负责文物策展与讲解,"仝古今"负责文物保护修复工作,"艾雯雯"与"仝古今"先后入职中国国家博物馆。中国国家博物馆既是虚拟世界博物馆的形象代言人,也是中国国家博物馆的品牌形象代言人,它们可以参与到各种线上线下活动中,与观众进行互动,提升观众对博物馆的好感度和参与度,增强博物馆的知名度和影响力。AI 虚拟人物的出现这一创新无不预示着未来的博物馆将更加注重观众观展体验和文化传播效果,通过运用先进的技术手段和创新的服务模式,使得展览本身变得更加富有创意和趣味性,还为观众带来更加丰富、多元和深入的文博体验。

数字媒体技术为展览体验带来了前所未有的变革,极大地拓宽了展览的创意边界和表现空间,它能通过互动性的设计,使观众在欣赏的过程中获得全新的视觉感受。观众不再只是被动地接收展览信息,而是可以主动参与到展览中来,与展览进行互动,仿佛置身于一个全新的世界中,使观众与展览内容产生更紧密的联系,从而增强观展的沉浸感和体验感。在数字媒介飞速发展的当下,博物馆等展览场所纷纷尝试数字化转型,未来将有更多令人耳目一新的数字媒体运用在展览中得以实现。我们可以期待,未来的展览将变得更加丰富多彩、更加互动有趣,为观众带来更加美好的观展体验。

二、文物数字化:保护传承历史文化

文物的保护修复与信息管理也是数字技术在博物馆应用的重要方向。博物馆通过数字化采集,使用高精度的数码相机、扫描仪等设备,对藏品进行高分辨率的拍摄或扫描,获取藏品的数字图像。对于文物、标本等立体藏品,可以使用 3D 扫描技术获取三维数据,再利用图像处理、虚拟仿真

等技术，对残损或不完整的藏品数据进行数字修复，还原藏品的原貌。2023年，四川文物考古研究院文物考古专家与腾讯技术团队利用AI技术首次虚拟修复合体了一件三星堆国宝级文物"铜兽驮跪坐人顶尊铜像"（或名"兽托顶尊跪坐铜人像"），并研发沉淀了AI辅助考古研究与文物修复的多个算法模型。他们利用AI技术对文物的图像进行深度学习和分析，通过算法模型还原出文物的原始形态和色彩。这一过程中，AI技术能够精确地识别出文物的纹理、线条和色彩等细节，使得复原后的文物更加逼真、生动。

而在信息管理方面，博物馆通过元数据录入，将藏品的基本信息（如名称、年代、材质、尺寸、来源等）录入数据库，建立完善的元数据系统，构建数字化存档和数据库，将采集所得的数字图像、元数据等电子文件进行分类、编目和存档，储存在大容量的服务器或云端，实现数字化的集中管理，这使得博物馆工作人员可以更方便地查询和检索展品信息。同时，数字化管理系统还可以用于展品的出入库、移动、展示和保养等环节的管理，确保文物安全。对于一些脆弱或稀有的藏品，传统的展示方式往往难以实施，因为它们可能无法承受长时间的展示或频繁的人流接触。然而，借助数字技术，这些珍贵的藏品可以以数字化的形式呈现在观众面前，既满足了观众的观赏需求，又保证了藏品的安全。

2016年，敦煌研究院上线"数字敦煌"资源库，该项目通过运用计算机技术和图像数字技术，对敦煌石窟及其相关文物进行数字化采集、加工、存储和展示，以实现敦煌文化的永久保存和永续利用。这其中包括数字化摄影采集、洞窟三维重建、洞窟全景漫游等海量数字化资源的形成。截至2020年，共采集高精度洞窟数据220个，洞窟整窟图像加工156个，洞窟空间结构重建143个，彩塑三维重建45身，大遗址三维重建7处，石窟全景漫游节目制作210个，档案底片数字化50 000余张，文物数字化数据总量超过300 TB，实现真正的数字化。将实体文物转化为数字图像，并在博物馆的官方网站或专门的数字平台上进行展示。观众可以在线上浏览这些数字化展品，可实现在线浏览、检索、放大观察等功能，无需亲自前往博物馆。传统的展示方式往往只能呈现藏品的某一面或某一角度，难以展现其全貌和细节。而数字技术则可以通过多角度、多层次的拍摄和建模，将

藏品以三维立体的形式呈现出来。观众可以通过旋转、缩放等操作，自由地观察藏品的各个部分和细节，"近距离"接触文物。

此外，敦煌资源库向全球免费共享敦煌石窟中的 30 个洞窟的高清图像和全景漫游，访问用户遍布全球 78 个国家和地区，累计访问量超过 1 680 万次。这一资源库不仅为全球的学者和爱好者提供了便捷的研究和学习平台，还成为面向全球传播敦煌文化的重要窗口和品牌。全球范围内的学者可以通过互联网访问这些数字化藏品，进行学术研究和分析，促进了不同国家和地区的学术交流与合作，打破"数据孤岛"，推动全球文化遗产研究领域的进步。

三、结语

国家在"十四五"规划纲要中明确提出了"以数字化转型整体驱动生产方式、生活方式和治理方式变革"的战略要求，并将数字技术与艺术相结合上升到国家战略的高度。在当前的时代背景下，数字技术与人工智能技术的迅猛发展，特别是大数据、区块链、5G、云计算等前沿技术的广泛应用，为文博机构提供了前所未有的发展机遇。数字化转型是文博机构顺应数字时代潮流的必然选择，也是必然趋势。推动数字技术与艺术的深度融合，不仅是对国家战略的积极响应，更是新时代博物馆的使命。

参考文献
[1] 吴清华. 基于 VR 技术的数字博物馆视听语言 [J]. 文化产业，2024 (1).
[2] 陈志明. 智慧博物馆——浅谈数字博物馆发展新趋势 [J]. 文化学刊，2023 (12).
[3] 宋新潮. 关于智慧博物馆体系建设的思考 [J]. 中国博物馆，2015 (2).
[4] 骆晓红. 智慧博物馆的发展路径探析 [J]. 东南文化，2016 (6).
[5] 吴健. 多元异构的数字文化——敦煌石窟数字文化呈现与展示 [J]. 敦煌研究，2016 (1).
[6] 赵梦阳. 浅析博物馆文物活化的实践与策略——以中国国家博物馆文物活化为例 [J]. 文物鉴定与鉴赏，2023 (17).
[7] 刘芳. 数字人文环境下博物馆藏品知识组织及应用的新思路 [J]. 中国博物馆，2022 (3).

甲骨文研究的数字化复兴:"殷契文渊"数据平台综合分析

张依凡

(上海大学上海美术学院)

摘 要:甲骨文是我国远古文化的见证者、佐证者,是中华优秀传统文化的重要奠基者。数智时代下,数字化的研究方法、工具使得甲骨文文字研究进入了新的研究局面,甲骨文数据库"殷契文渊"的建立旨在广集殷墟甲骨文发现一百多年来种种甲骨著录与其论著文章等,不同于寻常的甲骨文数据库,"殷契文渊"是专门性质的甲骨文资源大数据平台及资料检索分析技术支撑的一体化平台。该平台为甲骨文与甲骨学研习者提供案例,为传承与弘扬中华民族优秀古典文化遗产作出了贡献。

关键词:甲骨文;数据库;数字化

甲骨文的研究在甲骨被发现之际便持续进行着,著名学者陈子展教授在评价早期的甲骨学家时曾写下"甲骨四堂,郭董罗王"的名句,唐兰曾评价他们的殷墟卜辞研究:"自雪堂导夫先路,观堂继以考史,彦堂区其时代,鼎堂发其辞例,固已极一时之盛。"[1] 甲骨文的发现有效地推翻了疑古派"东周之前无一字可信"的说法,也使得中华文明历史向前推进了近1 000年。甲骨文时代属于商王朝后期,商人在龟甲兽骨上记录了真实存在的商王室谱系、王位继承法、婚姻亲属制,社会生活中的思想感情表现和族群间的宗教崇拜观念,甲骨文的缀合释读对于历史学科研究先秦史具有重大的学术价值。

[1] 宿光辉、赵洋编:《国学百科 艺术之林》,济南出版社2021年版,第10页。

此外，甲骨文中还有诸多气象及水旱虫灾的记录，是古气候与古天文学研究的重要资料；有许多野生动植物及猎获象群的记录，可研究黄河中下游地区自然生态与历史地理环境的变迁；有粟、粱、黍、麦、稻、大豆等所谓"六谷"；有名类繁多的建筑名称，相辅相成的宫室与池苑，开后世宫廷与皇家园林相系的先河；有称为"右学""大学"的年轻子弟就教的学府，是中国传统"学在官府"的最早雏形。关于瘟疫的防治，既有"御疫"、殴驱疫鬼、"宁疾"以求"御众"消除疠疫等巫术祭祀，也有隔离防疫、禁止谣传、熏燎消毒、药物医防、饮食保健、洒扫居室、清洁环境卫生乃至必要的刑罚惩处等记事①。因此，甲骨文在多个学科都有其学术研究的必要性。但 20 世纪 80 年代以来，甲骨文的研究进展就呈现出效率低、进度慢的特点，甲骨文因其难懂、不易破解、可参考模板少等特殊性，对甲骨学研习者提出了考验。

"殷契文渊"是由安阳师范学院甲骨文信息处理教育部重点实验室和中国社会科学院甲骨学殷商时史研究中心合作建设的非营利性网站，是专门性质的甲骨文资源大数据平台及资料检索分析技术支撑的一体化网站，包括甲骨字形库、甲骨著录库、甲骨文献库、甲骨文知识服务平台。"殷契文渊"的建立使 153 种甲骨著录、239 733 幅甲骨图像、33 838 种甲骨论著资源汇集在一个数字化的平台上，其中不仅有官方所公布、未公布的甲骨资源，难能可贵的是还有个人甲骨研究学者提供的甲骨资源。官方、私人的甲骨资源、数字化的平台、方便快捷高效的操作使得"殷契文渊"在甲骨学术研究中有着重要的地位。

一、"殷契文渊"数据库概览

（一）"殷契文渊"的创建背景与历史

"殷契文渊"是以中国社会科学院学部委员宋镇豪为首席指导专家，经过安阳师范学院甲骨文信息处理教育部重点实验室、甲骨文信息处理创新团队通力协作，于 2019 年 10 月公开发布的一个专业化甲骨文数据平台。平

① 谢建晓、杨之甜：《如何从甲骨文中读懂商代》，《河南日报》2023 年 12 月 29 日第 4 版。

台一经推出,备受业界关注。作为汇聚甲骨文研究成果的专业互联网检索平台,"殷契文渊"主要为甲骨文研究提供大数据支援,使甲骨文研究从半劳动力工作进入人工智能时代。同时,免费开放的"殷契文渊",成为公众了解、学习、研究甲骨文的互联网视窗,是甲骨文"飞入寻常百姓家"的重要一步[1]。

截至 2024 年 4 月 1 日,"殷契文渊"数据库大致经历了三期的建设过程,逐步推进了甲骨研究的数字化。

在甲骨文数据库建设初期,工作人员就已经搜集、整理了近 32 000 篇与甲骨文相关的研究文献,且将没有被数字化的甲骨论著进行扫描、影像处理与合并的工作。根据甲骨文各类文献资源的特点,设计更方便快捷、更人性化的数据库。数字平台在一期建设中以"数字甲骨"为核心工作重点,主要进行了如下几个方面的工作:一是在搜集、整理甲骨文研究文献基础上,逐字核校,去伪存真,去除误摹、误收、重收,改定字形,合理调整部首,正确处理异形字的归类,形成一份综合各家所长又有所修订和补正的独立甲骨文精准摹写字形表,制作成甲骨文大数据资源平台适用的甲骨文字形文件[2],目前已收录甲骨文单字 4 049 个,并形成甲骨文字形检索表,有助于甲骨文字形的标准化;二是开发了多种甲骨文输入检索方式,比如手写甲骨文输入检索、笔画输入检索、拼音输入检索、部首输入检索等,使得用户有更多可供选择的输入法以检索目标甲骨文字;三是针对著录文献图文混排的特征,利用图像分割技术切分并存储了著录中的拓片、照片以及摹本图像。在此基础上,利用文档分析技术整理文献内容,提取著录中甲骨片的著拓号、选定号、原骨拓藏、馆藏编号、分期情况、著录情况、重见情况、缀合信息、释文等信息,并结合 OCR 技术加以识别。利用相关技术分割与整理所有图片与文本信息,在人工校对后,根据拓片在著录中的编号整理命名存储于甲骨文大数据平台[3]。通过一期基础性工作的

[1] 高峰、刘永革、韩胜伟:《从"数字甲骨"到"智能甲骨"——"殷契文渊"助力甲骨文研究的新范式》,《甲骨文与殷商史》2021 年。

[2] 张瑞红、刘永革:《服务甲骨学研究的文献数字化平台建设》,《殷都学刊》2021 年第 2 期。

[3] 熊晶、焦清局、史小松:《甲骨文著录综合信息化系统设计与实现》,《信息技术与信息化》2018 年第 10 期。

坚实推进，改变了过去甲骨研究效率低、时间长的难题，为甲骨研究学者们提供了极大的方便。

在第二期建设中，数字资源平台的搭建走向了高质量服务的目的需要，实现了数字资源平台的多功能化。首先，加入了甲骨缀合库，甲骨的缀合过去一直靠人工，在蒋玉斌、李霜洁等研究团队的贡献下，开发了人工智能文物拼接系统"知微缀"，该系统通过建立有效的直观联系，辅助和激发研究人员的直觉，从而提高了甲骨新缀的发现效率。在数据库中，也加入了人工智能缀合的最新成果；除此之外，还开放了三个"殷契文渊"团队自研发，为计算机领域学者提供标注好的数据集，如甲骨文字检测数据集、甲骨文字识别数据集、手写甲骨字数据集。将数据集开放并为团队之外的计算机领域学者们开放能够使更多的计算机学者参与到甲骨文数字资源平台的建设中来，提高平台的数字化水准。二期建设以学习、开放、包容的态度让更多的学者参与到甲骨文数字平台的建设中来，符合了学科融合应有的学术、科研态度。

"殷契文渊"是一个持续性更新、建设的开放性平台，第三期的建设还在进行当中，第三期的建设目标为能够给用户提供殷墟考古数据、甲骨三维数据等，满足更多用户需求；提供更多智慧化、数字化的服务。截至2024年3月，"殷契文渊"已有2 312 990次的浏览量，256 019次的下载量。惊人的数字背后反映出的正是各学科研究学者、用户对甲骨文研究的关注与对殷契文渊的认可。

（二）数据库的内容与特点

早在2004年，就已经出现建设甲骨文数据库的先声。以刘永革为首的安阳师范学院甲骨文信息处理团队就提出并实现了"甲骨文数字化平台"的概念，该平台从甲骨文可视化输入法开始，就能够实现基于甲骨文的"字（甲骨字）、图（甲骨图片）、文（甲骨原文、释文）"三位一体的图文数据库①。经统计与检索，目前国内开放可供公众使用的甲骨文数据库有："殷契文渊""汉达文库""先秦甲骨金文简牍词汇资料库""国学大师""瀚

① 杜燕军、刘永革：《〈甲骨文数字出版云平台〉简介》，《中国科技期刊研究》2014年第1期。

堂典藏数据库""史语所甲骨文拓片数位典藏""甲骨世界数据库"等。

截至 2024 年 4 月，对上述七种数据库从所属单位、数据类型、产品类型、收录情况、更新情况、使用成本方面进行比较，具体如表 1 所示。

表 1 国内七种数据库基本情况比较（数据截至 2024 年 4 月）

名 称	所属单位	数据类型	产品类型	收录情况	更新情况	使用成本
殷契文渊	安阳师范学院甲骨文信息处理教育部重点实验室	文献 PDF 格式，甲骨拓片	文献库、著录库、字形库	文献库 32 607 篇、著录库 100 种、169 990 片甲骨	2016 年至今	免费
汉达文库	香港中文大学中国文化研究所	甲骨著录	资料库（图像+释文）	卜辞数量 67 683 片	1996 年至今	付费，可免费试用 30 天
先秦甲骨金文简牍词汇资料库	台湾"中研院"	甲骨文著录摹本	著录库	《甲骨文摹释总集》	更新至今	免费
国学大师	个人	甲骨文著录、拓片、摹本	资料库（图像+释文）	41 956 片	更新至今	免费
瀚堂典藏数据库	北京时代瀚堂科技有限公司	文献	文献库	14 种文献	更新至今	付费
史语所甲骨文拓片数位典藏	中国科学院自然科学史研究所	甲骨文拓片	拓片库	约 45 000 张	2004 年至今	打印时酌情收费
甲骨世界数据库	中国国家图书馆	甲骨拓片、甲骨实物图片	资料库（图像+释文）	35 651 片	更新至今	免费

通过表 1 中各数据库的基本功能对比，我们可以直观地得出"殷契文渊"数据库具有如下特点：

1. 专业性

"殷契文渊"相对于其他常见的数据库，收录了更多的甲骨文献、著录

与拓片影像，涵盖了更全面、广泛的甲骨资源，这使得学者在学习、研究过程中可以大大减少资源检索所带来的时间浪费。从数据类型和产品类型的对比中可以看到，只有"殷契文渊"提供了 PDF 格式的文献，以及文献、著录、字形三个数据库，提供给用户多种的检索选择。"殷契文渊"甲骨字形库的建设者乔雁群曾说：对甲骨文字形进行全面整理、勘定的学术研究，包括对现存各类甲骨文字工具书进行必要的勘误与字形的增补和删减，并依据研究成果制作甲骨文字形表，这是保证字库字形准确性、可靠性或者说学术性的基础和前提。这也是"殷契文渊"字形库的重头工作[①]。

2. 全面性

在表 1 中，大部分数据库是免费的，但也有部分数据库在使用时会出现需要申请、付费的情况。PDF 格式的甲骨文文献能够省去文件格式转换的操作，且在"殷契文渊"官网中，还开设了下载专区、留言与建议、业界新闻三个板块。这三个板块的搭建，下载专区中将数据集打包完整提供给用户下载；留言与建议可以随时给网站提供相关的意见；在业界新闻板块，甲骨学界有关教授的学术讲座、会议邀请函、教授学术报告、讲座链接，研究所招生信息等信息均在这个板块展出，还可以通过检索标题名称快速寻找目标内容。

3. 实用性

"殷契文渊"还设置了繁体和简体两种文字显示方法，这为老一辈研究人员以及青年学者都提供了学术支持。

二、"殷契文渊"在文化保护中的贡献

（一）"殷契文渊"对文化遗产保护的影响

"殷契文渊"甲骨数字开放平台的建设汇聚了文献库 32 607 篇、著录库 100 种、169 990 片甲骨等资源，并且还在不断更新，是中国目前为止构建的甲骨文数据库中甲骨资源收录最多的数字平台。各类甲骨资源的大规模收录使得尘封已久的资料得以重生，许多从未被翻阅的资料也因数据库的

① 乔雁群：《"殷契文渊"甲骨文字形库的建设与思考》，《甲骨文与殷商史》2022 年。

建立成为不朽的资料。通过研发多维度的信息标注，实现字形与字形、字形与相关工具书、著录、文献等多功能关联，解决了由于甲骨文输入困难与信息标注烦琐而导致的甲骨文著录、文献资源大规模共享与推广的难题。同时，平台不仅免费向全球开放，还提供了各类人工智能技术研究所用的专用公开数据集及各类信息资源整合服务。

在数据库的建立过程中，亦有许多甲骨文研究学者贡献了个人的学术成果。"殷契文渊"将物理空间的书籍、文献、原始手稿等纸媒文档转化为数字化的资源。目前，"殷契文渊"中所收录的文献均以 PDF 格式分门别类地存储，已实现资源共享，研究者可通过访问网站直接免费下载，需要特别声明的是，"殷契文渊"大数据平台上的文献资料不完全是由实验室搜集整理的，其中有很大一部分来自广大甲骨研究学者的无私奉献①。甲骨文献资料曾经如星星般散落在各位研究学者手中，甲骨数据库的建立使得甲骨资源重新汇聚，纸质版的文献资源所存在的查阅难、部头大、占空间等的缺点在转化为电子资源之后便能得到解决。"殷契文渊"所提供的三种检索方式大大提高了查阅的效率，数字化的资料也使文献资源的存储不再成为问题。

三、"殷契文渊"面临的问题与挑战

"殷契文渊"在建设过程中收录了大量的文献资料，建立了著录库、字形库、文献库三个数据库，将所有的文献转化成 PDF 格式，在时间紧、任务重、专业性要求高及跨学科、跨时空的学科融合情况下不免会出现问题，我们应该直面问题并解决问题。

"殷契文渊"是一个规模巨大的甲骨大数据平台，收录内容堪称国内之最，但目前"殷契文渊"的受众群体局限于甲骨研究学者、数据库开发建设者、相关专业师生，而甲骨文的价值需要更多国人看到、重视起来；甲骨文的价值也需要新时代的传播方式推陈出新传播出去。对此，应加大宣

① 李邦、刘永革：《文献数字化技术在甲骨文数据库建设中的应用与展望》，《殷都学刊》2020年第3期。

传力度，使更多用户参与"殷契文渊"的使用、研究，使数据库焕发其更大的实用价值。

"殷契文渊"专注于甲骨文字研究，助力于学者的甲骨研究。甲骨的艺术价值早在几百年前甲骨被发现之时就被当时的学者们所发现，罗振玉、王国维、董作宾、郭沫若等人的甲骨文书法成为甲骨文艺术价值宣传的最佳途径，在当时，出现了许多的甲骨文书法家。当下社会，著名的甲骨文书法家却越来越少：一是因为当今社会对甲骨治学没有像刚发现甲骨之时那样重视，二是因为甲骨文的释读、使用都要求学者具有一定的专业积累，所以甲骨的艺术价值没能得到发挥。在数智时代下，甲骨艺术价值的推广也应顺势而为，应运而行。如可以在"殷契文渊"数字平台中搭建甲骨艺术板块，将最新的与甲骨艺术相关的案例、信息、图片等进行展示；也可以构建甲骨文线上展览，将以图片方式呈现的甲骨文用更加立体、现代化、吸引人的方式进行宣传，达到传播甲骨艺术价值的目的。

此外，在使用过程中，由于相关软件不断升级，使用者的软硬件等存在差异，字库有时会出现字形不显示、信息不匹配等现象，这些都有待于"殷契文渊"整体上的完善和随时随地进行检测与维护。未来可根据需要聘请第三方进行跟踪体验，以改善用户使用效果。

在"殷契文渊"的四期建设中，将主要进行甲骨文数据的底层清洗，更新著录库、字形库、文献库、缀合库，建设"殷契文渊2.0甲骨文传文"模型库，基于字形匹配系列算法提供"以字搜字、以字搜图"的数据工具，构建甲骨文知识图谱，用"字形匹配"的AI算法和"人机协同"的模式助力甲骨文"破译"[①]。

四、结论

本文对甲骨数字化平台"殷契文渊"的创建背景与历史进行了介绍，搜集目前建设完整的甲骨数字化平台与"殷契文渊"作了横向比较，得出"殷契文渊"数字平台的基本内容与特点，以便读者对殷契文渊有更加深

① 高峰、宋镇豪：《数字资源活化甲骨文研究》，《中国社会科学报》2023年7月20日。

入、准确的认识。"殷契文渊"不仅在甲骨数字化方面作出了贡献,在数据库建设的过程以及后期技术迭代更新中,对文化遗产进行了数字化的保护。此外,"殷契文渊"数据库在教育传播和文化保护方面也具有较高的应用价值。"殷契文渊"还在不断建设、更新、维护过程,目前已经在第四期的建设过程中。

甲骨数字化服务建设极大地推动了甲骨文的深入研究,尤其是近年来以深度学习技术为主的人工智能新科技的发展和国家的高度重视,预示着甲骨文研究在数智时代的推动下有着光明的前景。虽然还面临着诸多技术难题和挑战,但我们相信,结合新技术、新手段,开展跨学科的深入研究,推动甲骨文等古文字的创造性转化和创新性发展,一定会让甲骨文化在现代社会焕发生机。

结　　语

 《礼记·大学》中深刻阐述了"苟日新，日日新，又日新"的道理，这一古老智慧启示我们，只有不断创新和进取，才能保持生机与活力。习近平总书记在此基础上，进一步强调了对于传统文化的创造性转化和创新性发展的重要性，这是对古代智慧的现代诠释，也是对我们这一代人提出的新要求。进入21世纪，科技的飞速发展令人目不暇接，大数据、云计算等高科技手段层出不穷，它们在改变着世界的同时，也在深刻地影响着我们的生活。特别是在AI技术取得重大突破的2024年，文心一言、必应、ChatGPT、AIGC等先进事物逐渐融入人们的日常生活和工作中，它们如同新时代的魔法师，用智慧和力量重塑着我们的世界。在这样的时代背景下，数字化的发展速度之快，令人瞩目。数字与人文、艺术的互动，正如同巨浪一般迅猛推进且不可撼动。因此，我们不能再等待，稍一迟疑，就可能被时代抛在身后。人文学科必须紧跟时代的步伐，不断创新和进取，才能在这个日新月异的时代中立足。

 随着"数字人文与数字艺术：理论与方法"学术研讨会的召开，来自海内外的数十位专家、学者汇聚一堂，对数字人文与数字艺术的理论、方法、艺术史研究、传统活化及相关学术问题展开了热烈的谈论。本次会议也是国内首次以数字人文与艺术史研究为专题的学术会议，旨在讨论数字人文与艺术的研究现状及发展趋势。

 本次研讨会虽然规模较小，但意义非凡，取得了丰硕的成果，具有非常重要的时代性和专业性，更是未来前进的方向。与会专家学者们围绕数字人文与数字艺术的理论框架、实践应用、技术创新等多个方面展开了深入的探讨和交流，形成了一系列具有创新性和实用性的学术成果。

 本次会议共收到论文20余篇，主要内容为以下三方面：数字人文与数

字艺术：理论与方法；数字人文与数字艺术史：艺术史研究的数字化转型；数字人文与传统活化：数智时代艺术的呈现与创新，涉及数字人文的思维与理路、艺术文化遗产和艺术文献的数字化以及 XR、可视化等新兴艺术表现手段。今将其编辑成册，以飨读者。

这些卓越的研究成果无疑将极大地推动数字人文与数字艺术两大领域的蓬勃发展。它们不仅为我们揭示了这两个领域间深厚的内在联系和合作的互补性，也为相关领域的学术研究与实践应用提供了宝贵的参考和借鉴。更为重要的是，这些成果为那些在数字人文领域默默耕耘、奉献青春的青年学者们搭建了一个宝贵的交流平台。

数字人文，这一领域并非简单地将数智技术与人文艺术学科进行叠加，而是不同学科背景的研究者携手合作、共同探索的结晶。在这个过程中，学科壁垒的存在不仅增加了协作的难度，更在一定程度上催生了犹豫、怀疑与不信任。然而，正是这些青年学者以坚定的信念和不懈的努力，跨越了这些障碍，为数字人文领域注入了新的活力。数字人文与人文艺术的跨学科研究，作为信息科学与人文社会科学的交叉研究领域，正迎来其发展的黄金时期。虽然这一领域尚处于起步阶段，但其潜力与前景无疑是大有可为的。无数青年学者在其中倾注心血，致力于探索与创新，他们的努力与付出值得我们敬佩与赞誉。

我们热切期盼，通过这本书的出版，能够为数字人文研究的发展贡献一份绵薄之力，为青年学者们提供一些启发与深耕的信心。我们更希望这本书能够吸引更多学者投身这一领域，共同推动数字人文和数字艺术领域的理论研究与实践探索，为文化传承与创新发展贡献更多的力量。

作为本次学术会议的主办单位，上海大学上海美术学院做了许多具体的工作，付出了辛勤的劳动。此次论坛还得到上海大学暨中国文艺理论学会数字人文分会的指导，来自上海大学、中国国家博物馆、上海图书馆、程十发艺术馆、南京大学、四川大学、北京服装学院、华东理工大学、上海外国语大学、上海戏剧学院等单位的领导、嘉宾和专家学者出席了研讨会。上海大学党委常委、副校长聂清，上海大学上海美术学院副院长程雪松出席会议并为开幕式致辞，高屋建瓴地指出了此次会议的重要意义；联

合国文化创意产业专家委员会委员、上海戏剧学院原党委书记贺寿昌则为本次会议作了主旨演讲；上海市政协民族和宗教委员会专职副主任、市政协书画院副院长徐梅以甲骨文讲述了传统文化的活化；上海大学上海美术学院教授徐建融从中国传统文化创造性发展的角度作了交流发言，为本次会议的第三部分赋予了重要价值。此外，还要特别感谢前来参会并提供稿件的各位专家学者，尤其很多学者舟车劳顿、从外地赶来，如来自中国国家博物馆的穆瑞凤研究员、来自四川大学艺术学院的赵成清教授以及来自北京服装学院的宋炀教授等，他们于百忙之中跨越半个中国，从各自的学科视角出发，阐释了数字人文与数字艺术的相关问题，不仅给我们带来了前沿的学术成果和见解，更为我们提供了一个难得的交流平台。

 在会议筹办过程中，正值年末，资金紧张，工作繁杂，感谢主办方上海大学上海美术学院的支持和拨冗参加的诸位领导、嘉宾和学者。在论文付诸出版之际，谨向所有提交论文的同仁表示诚挚的谢意。同时，也向赞助论文出版的基金项目表示衷心的感谢。

<div style="text-align:right">
上海大学上海美术学院

2024 年 5 月
</div>